옛 화가들은
우리 땅을
어떻게 그렸나

옛 화가들은 우리 땅을 어떻게 그렸나

© 이태호, 2015

초판 발행일 ｜ 2015년 3월 20일
지은이 ｜ 이태호
발행인 ｜ 이상만
책임편집 ｜ 최홍규
편집진행 ｜ 고경표, 한혜진
발행처 ｜ 마로니에북스
등록 ｜ 2003년 4월 14일 제 2003-71호
주소 ｜ (413-120) 경기도 파주시 문발로 165
대표 ｜ 02-741-9191
팩스 ｜ 02-3673-0260
홈페이지 ｜ www.maroniebooks.com

ISBN 978-89-6053-366-0(03600)

옛 화가들은 우리 땅을 어떻게 그렸나

아름다운 우리 땅 그림 순례

조선 땅의 도원桃源을 만나다

이태호 지음

마로니에북스

서문
우리 땅과 진경산수가 안겨준 선물

 나는 진경산수화 덕택에 땅 밟기를 실컷 만끽하며 살았다. 지난 30년 간은 옛 그림을 따라 발로 밟은 국토기행이 제일 행복했던 것 같다. 산, 내, 들, 바다의 암벽과 계곡과 숲과 물, 곧 자연이 삶과 어우러진 우리 땅의 아름다움을 눈에 넣고 마음에 담는 안복을 누림에, 그저 옛 화가들에게 고마울 따름이다.

 1980년 봄과 여름에 진재 김윤겸眞宰 金允謙, 1711~1775이 그린《영남기행화첩嶺南紀行畵帖》(동아대학교 박물관)의 실경 현장을 답사하던 때부터 헤아리니 얼추 30년이 흘렀다. 부산 〈태종대太宗臺〉나 거창의 〈송대松臺〉를 마주했을 때 초점거리 35밀리미터 렌즈의 카메라 뷰파인더에서 진재의 그림과 똑같은 영상을 보며 '진경산수화'에 감탄했던 기억도 새롭다.

 그 이후 문화유적과 함께하며 어지간히 쏘다녔다. 그럼에도 불구하고 게을렀다는 생각도 없지 않다. 김윤겸, 정수영, 정선과 그 일파, 김홍도, 문인화가 등의 진경산수화에 대한 실경 확인과 글쓰기를 1980년대 전반에 바짝 하다가 중단했기에 그렇다.[1] 핑계는 있었다. 우리 땅

진경의 핵심인 금강산을 실제로 볼 수 없었기 때문이다.

내 생애에 다행히 기회가 열렸다. 더할 나위 없이 감격스러웠다. 1998년 여름에 강요배 선생과 함께 금강산에 다녀온 것이다.[2] 나는 그가 우리 시대의 겸재나 단원으로 평가받으리라 굳게 믿는다.[3] 금강산의 우아한 자태와 금강산 그림들을 대조하며 옛 화가들의 진의眞意를 눈으로 확인하니 무척 좋았다.[4] 1999년 여름에는 일민미술관의 '몽유금강夢遊金剛'전에 객원 큐레이터로 참여하여, 조선시대부터 근대까지 300년간 금강산 그림과 사료를 모아 전시를 꾸며 보았다.[5] 조선 후기 진경산수가 근대 전통회화의 기반이었음을 확인하는 계기였다.[6]

금강산을 탐승한 이후에는 '겸재 진경 작품이 왜 실경과 닮지 않았는가'에 대하여 해명해보려 관심을 쏟았다. 다른 한편으로는 유럽의 풍경화 현장을 두루 찾았다. 2001년 여름 프랑스의 프로방스 지방을 답사한 뒤, '자연을 대하는 같은 감명, 다른 시선'으로 겸재의 산수화와 세잔의 풍경화를 비교해보았다.[7] 이를 통해 겸재의 진경산수에서 실경과 닮지 않은 변형화법을 '기억'에 의존해서 그렸기 때문이라고 설정하게 되었다.[8] '체험하는 지각'으로서 '기억', 곧 세잔Paul Cézanne, 1839~1906 풍경화의 단순화에 대한 인지과학적 접근을 읽고 어설프게 겸재 작품에 적용해 본 것이다.[9]

이 가운데 겸재나 단원도 세잔 못지않은 '세계적인 작가'로 내세워야 한다는 욕심이 부풀기도 했다. 특히 세잔은 '풍경이 내 속에서 자신을 생각한다'며 '나는 풍경의 의식이다'라는 사고 아래 생트빅투아르 산을 그렸다.[10] 이는 '임천林泉의 마음으로 보라'는 곽희의 주문과 유사하고,

겸재가 감성으로 그린 변형방식과 상통한다고 연계해보기도 했다.

그 이후 2005~2006년 독일과 네덜란드를 여행하며 렘브란트Rembrandt Harmensz van Rijn, 1606~1669나 베르메르Johannes Vermeer, 1853~1890 등 17세기 유럽 풍경화와 그 현장을 찾았고, 반 고흐Vincent van Gogh, 1632~1675의 행적을 뒤졌다. 이를 토대로 2009년 여름 제주에서 가진 전국 미술인대회에서 '대지에 펼친 인간의 삶과 꿈'을 내세워 동서양 '산수화와 Landscape'의 동일성과 차이를 재차 생각해 보았다.[11] 헌데 아직은 이 비교작업에 대한 확신이 잡히지 않아서 이 책에 포함시키지 않았다. 내 능력 밖 문제인 것 같기도 하고, 별도로 공부가 더 필요하다는 생각이 들어서다.

최근 4~5년 새 나는 겸재와 단원의 행적을 비롯해서 조선 후기 진경산수화의 현장을 다시 밟고 있다. 실경을 대할 때마다 새로운 아이디어가 떠오르기도 하고, 이전과 관점이 바뀌는 부분도 생긴다. 그들보다 내가 아름다운 우리 땅 곳곳을 몇 배나 만나온 셈이다. 그런데도 난 아직 이 땅에서 내 삶터에 대한 만족도, 이상향도 찾지 못한 채 헤매고 있다. 그래서일까, 옛 화가들의 실경 현장을 대할 때마다 문득 '나도 이참에 산수화가로 나서볼까' 하는 생각이 들었다 사라지곤 한다.

진경산수와 관련하여 이럭저럭 쓴 글이 얼추 서른 편 가량 된다. 그 가운데 열 편을 모아 이 책을 꾸민다. 1981년부터 2009년까지 쓴 글들이라, 일관성도 적고 시차가 벌어져 내용이나 관점 변화도 상당한 편이다. 글 쓴 시점의 생각을 살리며 원문을 손질하였다. 중복된 내용은 빼고, 문장 수정과 오류를 잡는 것으로 보완한 경우도 생겼다. 다시 읽으

니 아무래도 삼십대에 쓴 정선, 김윤겸, 정수영, 한시각 등에 관한 글이 손질을 많이 필요로 했다. 일부는 고친 내용이나 추가사항을 본문에서 처리했고, 일부 경우는 논문의 뒷부분에 첨언하였다.

2015년 판에 부쳐

2010년 5월 '생각의 나무'와 함께 이 책을 만들었다. 그리고 같은 해 미술사학계의 큰 스승인 우현 고유섭又玄 高裕燮 선생의 이름을 본딴 '우현 학술상'을 이 책으로 수상하였다. 그러나 안타깝게도 출판사의 사정으로 인해 절판해야 했다. 지금 그 가치를 알아봐주신 마로니에북스의 이상만 대표님을 만나 2015년 다시 세상과 만나게 되었다. 여러 작품과 실경사진을 교체하여 지난번 책의 잘못 인쇄되었던 아쉬움을 해소할 수 있어 좋았다. 그리고 일부 오류도 잡아 수정하게되어 다행이다.

한편 여기에서는 '고지도의 회화성 부분'을 제외하였다. 그동안 김정호의 〈대동여지도〉나 윤두서의 지도 등에 대해 글을 쓰게 되어 고지도 분야를 별도로 묶을 요량으로 그리한 것이다.

다시 한번 마로니에북스 이상만 대표님에게 감사의 말씀을 드리며 우리 옛 화가들의 진경화처럼 오래도록 우리 땅의 아름다움을 거듭 보며 읽히는 책이 되길 바란다.

2015년 3월 李泰浩

次
例

총론
조선후기 진경산수화의 아름다움
도원桃源을 꿈꾸다 조선 땅을 만나다

진경산수와 관념산수

조선 후기 화가들은 조선의 아름다운 산하, 곧 우리나라의 명승을 화폭에 즐겨 담았다. 그리고 이를 '진경산수화眞景山水畵'라 일컫는다. 실재하는 풍경을 그렸기에 붙인 명칭이자, 한국회화사에서 커다란 업적으로 주목받는 영역이다.

조선의 화가가 조선 땅을 그리는 것은 당연한 일임에도 진경산수화는 역사적으로 의미가 크다. 그 이유는 중국 송宋·명明 시기의 산수화풍을 기리던 관념미에서 벗어나 우리 땅의 현실미를 찾았기 때문이다. 이러한 회화 경향은 풍속화나 초상화 등 인물화와 같이 조선적인 것과 당대 현실을 중요시했던 후기의 새로운 문예사조와 함께 한다.[1]

먹그림과 함께 발달한 수묵산수화는 시인이자 화가인 왕유王維, 699?~759를 종조宗祖로 삼아 당唐나라 이후 문인 계층이 사유하면서 융성했다. 잘 알다시피 한·중·일 동아시아의 역대 문인들은 맑은 심성을 기르고 즐거운 삶을 꾸리려 은둔과 풍류의 공간을 찾았다.[2]

산림山林에 낙향하거나 풍치 좋은 곳에 별장을 두기도 했고, 주거지에 정원을 꾸미거나 원림園林에 암석으로 가산假山을 치장하기도 했다.[3] 거기에서 철학과 시문학을 싹 틔웠고, 회화나 음악을 발전시켰다.

죽림칠현竹林七賢, 도연명陶淵明, 365~427의 무릉도원武陵桃源과 귀거래歸去來, 왕유王維, 699?~759의 망천輞川, 소동파蘇東坡, 1037~1101의 서호西湖나 적벽赤壁, 주희朱熹, 1130~1200의 무이구곡武夷九曲, 이적李迪, 1100~1197이 처음 그렸다는 소상팔경瀟湘八景 등 중국에 그 원류가 존재한다. 이들처럼 이상향을 꿈꾸거나 자연과 벗하고자 했던 문인들의 삶과 사상이 고스란히 밴 수묵산수화는 중국은 물론이려니와 그 영향 아래 한국과 일본에서 유교 문예의 꽃으로 꼽힌다. 서구 유럽보다 근 6~7세기 앞서 독립적인 풍경화 영역이 동아시아에서 출현했다는 점에서도 그러하다.

조선시대 수묵산수화는 송·명대 회화의 영향을 받아 초기부터 발달하였다. 조선이 개국한 지 50여 년 밖에 되지 않은 시점인 1447년에 〈몽유도원도夢遊桃源圖〉가 동아시아 산수화의 이념과 형식을 완벽하게 구현했다. 개국 초에 수준 높은 걸작 산수화가 출현했다는 것은 고려 후기 성리학이 유입되면서 송宋과 원元 문예의 영향이 뿌리를 내렸기에 가능하였을 것이다.

안평대군安平大君, 1418~1453이 도원桃源을 꿈꾸고 안견安堅이 그 꿈을 형상화한 과정은 당대 왕실과 사대부 계층의 정치와 문화지형을 여실히 보여준다. 안평대군과 집현전 학사들의 화제시畫題詩는 뚜렷하게 권력지향적이며, 동시에 소박한 은둔자의 꿈이 뒤섞여 있다.[4] 결국 도원을 품었던 안평대군과 집현전 학사들의 기도는 세조世祖, 1417~1468가 된 수

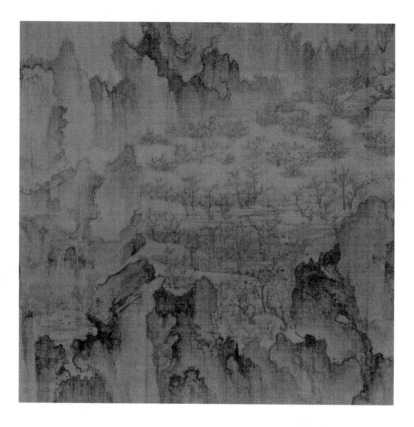

1. 안견, 〈몽유도원도〉 부분, 1447년, 견본담채,
 38.7×106.5cm, 일본 텐리(天理)대학교 도서관

양대군의 무력으로 좌절되었지만, 그 이상理想은 조선 500년 성리학 사
회와 문화를 형성하는 데 단단한 디딤돌이었다.

환상적 분위기를 연출한 〈몽유도원도〉의 기괴한 산언덕들은 화북華
北 지방의 험준한 지세처럼 뭉게구름 형태의 운두준雲頭皴으로 되어 있

다.[5, 도판1] 날카로운 나뭇가지를 게 발톱 같이 그린 해조묘蟹爪描와 더불어 북송北宋의 이성李成, 919~967과 곽희郭熙, 1020? ~1090? 의 화법을 배운 흔적이다. 안견은 조선 초·중기 산수화풍에 가장 큰 영향을 끼쳤다. 또한 남송南宋의 마원馬遠, 1160·65? ~1225? 과 하규夏珪, ? ~? 의 화풍, 곧 바위 언덕을 도끼로 찍은 듯이 표현하는 부벽준斧劈皴과 가지가 밑으로 처진 소나무 묘법, 그리고 안개로 처리한 여백이 넓어 풍경을 화면의 한쪽에 치우쳐 배치하는 편파구도偏頗構圖 등 남송대 강남의 풍경을 그리던 방식도 수용하였다.

15세기 후반~16세기 중엽에 유행한 소상팔경도 류와 계회산수도契會山水圖에서는 남송南宋 화법을 안견 화풍과 절충하기도 하였다.[6, 도판2] 계회산수도는 주로 한강변에서 벌인 중간층 관료들의 연회와 시회詩會를 담은 것이다.[7] 그런데 행사장의 경치보다 소상팔경도 화풍을 따른 점은 당대 문인들이 이상을 어디에 두었는지 잘 보여준다.[8] 또한 남송대 마원·하규를 계승한 대진戴進, 1388? ~1462? , 오위吳偉, 1459~1508, 장로張路, 1464~1538년경, 주단朱端, ? ~? 등 명나라 절파浙派 화가들의 화풍이 유입되었다. 절파화풍은 당대 조선의 문인들이 강남江南 문예를 선호했던 것처럼, 16세기 후반~17세기를 풍미할 만큼 큰 영향을 미쳤다.[9] 왕족 문인화가인 학림정 이경윤鶴林正 李慶胤, 1545~1611, 화원인 나옹 이정懶翁 李楨, 1578~1607이나 연담 김명국蓮潭 金明國, 1600~? 등의 산수인물화들이 그 시기 조선의 절파풍을 대표한다.

15~17세기 조선 전기의 산수화는 중국 송·명대 화풍에 매료되어 있었다. 한강을 양분하여 마포 서쪽은 소동파를 따라 '서호西湖'라 이름

짓고 동쪽을 '동호東湖'라 불렀던 것처럼, 강남열江南烈에 빠져 있었다.[10] 조선 땅을 코앞에 두고도 중국의 산수를 떠올렸고, 그 화풍에 고스란히 의존했다. 조선의 화가나 문인들이 중국의 땅과 인물에 유교적인 이상을 두었던 결과이다. 자연스럽게 조선 전기의 산수도는 눈에 익은 풍경과 다른, 중국 회화나 서적을 통해 머릿속에 그리는 관념산수화가 주축을 이루었다.

진경산수화의 발전과정

우리 옛 화가들은 언제부터 우리 땅을 그리기 시작했을까. 벌써 고려시대 이녕李寧,?~? 이 그렸다는 〈예성강도禮成江圖〉나 〈천수사남문도千壽寺南門圖〉, 고려 말기부터 조선 초기인 14~15세기에 그린 〈금강산도金剛山圖〉 등이 기록에 적지 않게 전한다. 하지만 현존하는 작품은 아직까지 알려진 게 없다. 다만 한강에서 열린 연회를 담은 계회산수에도 현장을 사생하려는 의도가 없었던 점으로 미루어, 16세기에도 우리 땅 그리기에는 적극적이지 않았던 것 같다.

17세기 전반도 마찬가지였다. 1609년 작으로 지리산을 배경으로 한 남원의 〈사계정사도沙溪精舍圖〉(고려대학교 박물관)도판3, 이신흠李信欽, 1570~1631의 1617년 작으로 용문산 아래에 펼쳐진 〈사천장팔경도斜川莊八景圖〉(삼성미술관 리움), 허주 이징虛舟 李澄, 1581~? 이 1643년에 지리산이 감싼 섬진강변 정여창鄭汝昌의 옛터를 그린 〈화개현구장도花開懸舊莊圖〉

(국립중앙박물관) 등 17세기 문인들의 별장이나 은거지를 그린 산수화들 역시 관념적인 산수화의 범주를 벗지 못한 상태다.[11] 〈사계정사도〉는 실경을 보지 않은 화가에게 청탁한 그림이고, 〈사천장팔경도〉는 부감해서 펼쳐놓은 회화식 지도 형식을 보여준다.

〈화개현구장도〉에 글을 남긴 동회 신익성東淮 申翊聖, 1588~1644은 교분이 두터운 이징이 "지리산을 보지 않고 기록에 의존해 그리니 진면목을 담지 못했다"고 지적하며 '진산수眞山水' 화론을 펼친다.[12]

이 주장은 당대 산수화의 관념성을 비판한 것으로 겸재 정선謙齋 鄭敾, 1676~1759 식의 진경산수론과 근접하여 주목할 만하다. 신익성은 선조의 부마이자 시서詩書에 뛰어난 문인화가로, 1640년경 두물머리의 〈백운루도白雲樓圖〉를 그렸다. 이는 현존하는 조선시대의 첫 실경 그림이라 생각된다. 이징의 화풍과 절파풍을 절충하면서도 한강변 별장지 연못과 저택, 그리고 노승과 대화를 나누는 자신의 생활상을 담은 형식에는 백운루 주변을 직접 사생한 분위기가 물씬하다.

이 작품은 특히 17세기 전반 신익성의 기행시문학의 위상과 관련해서도 상당히 전환기적인 의미를 지닌다. 성리학적 이념을 벗고 흥취와 풍류를 즐기려던 경향의 산수관 형성이 그러한 즉,[13] 이 역시 조선 후기 진경산수의 발달과 관련이 깊다.

17세기 후반 현종顯宗, 1659~1674과 숙종肅宗, 1674~1720 연간에는 실경산수화의 전통이 뿌리를 내렸다. 현종 5년(1664) 화원 한시각韓時覺, 1621~? 이 함경도에서 과거시험을 치르는 장면을 담은 《북새선은도권北塞宣恩圖卷》의 〈길주과시도吉州科試圖〉와 〈함흥방방도咸興榜放圖〉, 그리고 중앙의

2. 작가미상, 〈추관계회도〉, 1546년경, 견본수묵, 61×95㎝, 개인소장

3. 작가미상, 〈사계정사도〉, 견본수묵, 88×55.5cm, 고려대학교 박물관

시험관들과 지방 관료들의 여행시첩 《북관수창록北關酬唱錄》에 그려 넣은 〈조일헌도朝日軒圖〉와 〈금강봉도金剛峯圖〉 등 칠보산七寶山 그림은 청록산수靑綠山水 기록화와 실경도로 안견 화풍의 잔영이면서도 한층 사생풍 진경산수화에 근사하다.[14]

조세걸曹世杰, 1635~?이 1682년에 김수증金壽增, 1624~1701의 은거지를 그린 〈곡운구곡도谷雲九曲圖〉도 주목할 만한 실경 그림이다. 북한강의 화천 곡운구곡은 퇴계 이황退溪 李滉, 1501~1570의 도산십이곡陶山十二曲, 율곡 이이栗谷 李珥, 1536~1584의 고산구곡高山九曲, 우암 송시열尤庵 宋時烈, 1607~1689의 화양구곡華陽九曲에 이어 주희의 무이구곡을 본뜬 명소이다. 김수증이 "화가 조세걸을 초빙하여 손을 이끌고 한 곳 한 곳을 가리켜 가며 그리도록 했다"고 밝힌 대로 그림 각 폭에는 사생의 맛이 뚜렷하다.[15]

기존 그림에서 찾아보기 힘들 정도로 화면구성이나 필묵법도 새롭다. 회화성이 떨어져 소박하긴 하지만, 진경산수화의 사생풍을 충분히 보여준다. 〈곡운구곡도〉는 소상팔경이나 서호, 무이구곡을 선망하던 조선의 문인과 화가들이 자신들의 소유지를 사랑하고 그 땅에서 학문과 예술을 구현하려는 자세를 읽을 수 있다.

17세기 중후반의 이들 몇몇 실경 그림들은 동시기의 관념적 산수화풍에 비해 회화적으로 미숙한 편이다. 이유는 손에 익었던 안견 화풍이나 절파계 화풍이 우리 지세와 걸맞지 않은 데서 나온 현상으로 보인다. 허나 조선 풍경에 눈을 돌린 은거지 그림이나 기행 그림은 18세기 진경산수화의 선례先例로 높이 살 만하다.[16]

조선의 문인과 화가들이 자신들이 사는 땅에 애정을 실어 실경을 그린 시점은 조선시대를 전·후기로 가를 수 있지 않을까 싶다. 특히 17세기 중반은 전란의 상처를 딛고 일어선 시기였으며, 명나라에서 청나라로 교체한 중국의 변화도 영향을 미쳤다. 대륙이 만주족의 지배 아래 놓이자 숭명崇明 의식이 강했던 조선의 문인들은 충격을 받았고, 일부에서는 북벌론을 제기할 정도였다. 조선 사회는 '소중화小中華' 내지 '조선중화朝鮮中華', '주자종본주의朱子宗本主義' 같은 용어를 쓸 정도로 성리학性理學의 학통을 고수하려 했다고 볼 정도이다.[17]

이런 이념을 강력하게 표방하며 조선 후기를 집권했던 세력이 서인西人·노론老論이었다. 그 핵심 인사들과 절친하던 숙종·영조 시절의 진경작가가 겸재 정선이다. 겸재는 17세기 실경도와 산수화의 전통을 이으면서 동시에 완연히 다르게 자신만의 진경산수화풍을 완성했다. 중국 화풍이 정착된 〈몽유도원도〉 이후 근 300년 만에 이루어진 일이다.

마음에 품은 진경그림 겸재정선

18세기 영조英祖, 1724~1776·정조正祖, 1776~1800 시절의 진경산수화는 이전 시기에 이어 산수화의 개념과 형식을 중국 산수화와 공유하는 데서 출발한다. 그러면서 도원을 꿈꾸던 개국 문인관료들의 후예가 그 아름다움을 조선 땅에서 찾았다는 점, 그리고 조선의 아름다운 풍경에 걸맞은 회화양식을 창출했다는 점이 분명 새로운 업적이다. 진경산수화

의 이러한 예술적 성과는 겸재에게 집중된다. 겸재로 인해 비로소 조선의 아름다운 강산을 그리는 것이 촉발되고 시대사조로 자리 잡았기 때문이다.

겸재는 생활터전이었던 인왕산, 백악, 남산, 장동 등 도성의 경치, 지방관으로 근무하며 만났던 영남 지방과 한강 풍광, 그리고 기행탐승했던 조선의 절경 금강산 등을 예술 대상으로 삼았다. 후배화가들도 겸재를 공감하고 이들을 즐겨 선택하면서 이러한 장소들은 우리 진경산수화에 등장하는 주요 명소가 되기도 했다.

또한 겸재는 조선의 절경명승에 걸맞은 독창적인 형식을 창출했다. 먼저 꼽을 수 있는 것은 실경 대상을 중앙에 부각시키거나 전경全景을 부감하여 재구성하는 구도다.

붓을 곧추세워 죽죽 내리그은 '난시준亂柴皴' 혹은 '열마준裂麻皴'으로 일컫는 수직준법垂直皴法, 부벽준의 변형으로 농묵 붓자욱을 중첩한 적묵법積墨法, 붓 끝을 반복해서 찍는 미점준米點皴, 연한 담묵이 부드러운 피마준披麻皴과 태점苔點, 붓을 옆으로 뉘어 'ㅜ'모양으로 측필側筆을 반복한 솔밭 표현, 그리고 한 손에 붓을 두 자루 쥐고 그리는 양필법兩筆法 등이 겸재의 개성미 넘치는 신명스런 화법이다.

수묵소묘풍의 〈수성구지壽城舊地〉에 잘 드러나듯이 이들 필묵법은 송·명대 전통적인 화원의 북종화풍과, 당대 화보畵譜나 그림을 통해 피마준과 미점을 익힌 남종문인화풍을 자기 것으로 습득하여 개발한 것이다.도판4 이렇게 조선의 풍경을 예술적으로 승화시킴으로써 겸재는 조선 후기 진경산수화의 완성자이자 조선 산수화의 거장이 되었다.[18]

4. 정선, 〈수성구지〉, 지본수묵, 53×87.1㎝, 국립중앙박물관

그런데 겸재는 문인관료 출신으로 화가로서의 이력이 독특하다. 그는 마흔부터 여든 살까지 주로 종6품직을 지냈다. 요즘은 세상이 좋아져 왕조실록이나 승정원일기 같은 국가문헌부터 개인문집까지 키워드만 입력하면 관련 사료들이 쏟아진다. '정선鄭敾'을 치면 벼슬살이 뿐만 아니라 교우관계나 화평 등을 빠짐없이 알 수 있다. 겸재의 40년 관직 생활도 입출일 날짜까지 촘촘히 드러난다.[19]

겸재는 65~70세에 종5품직인 양천 현령을 지냈고, 78~79세 종5품인 헌릉령獻陵令과 종4품 사옹원司饔院, 사도시첨정司導寺僉正에 발령받은 것을 제외하고는 40년 중 33년 동안 종6품직에 머물렀다. 장수에 대한 예우로 80세 때 정3품인 첨지중추부사, 81세 때 종2품인 동지중추부사를 받았고, 사후 13년이 지난 영조 48년(1772)에 효행을 내세워 정2품 정경正卿직으로 현재 서울시장격인 한성판윤漢城判尹에 추증追贈되었다.

겸재가 평생 하급관료에 머문 것은 과거를 거치지 않은 탓도 있지만 조선시대 대부분 관료들의 평균수준이기도 할 것이다. 만년 하급직 겸재가 화가로 등단하고 출세했다는 게 별나다. 또한 관직 이전에도 화가로 훈련한 흔적이 없고, 그 시절의 작품도 드문 편이다. 이 점도 미스터리다. 열세 점으로 꾸민 1711년 작《신묘년풍악도첩》(국립중앙박물관)이 알려져 있을 뿐이다. 겸재가 그림에 몰입하여 개성적인 진경 작품을 그린 시기는 60대 후반부터 70대 중반쯤이다.

겸재가 그린 진경 작품의 현장을 답사하면 과연 실제로 그곳을 보았을까 의심이 들 정도로 닮게 그린 예가 거의 없다. 아마 1751년 작〈인왕제색도仁王霽色圖〉(삼성미술관 리움)를 제외하고는 실경과 닮지 않게 그

리기로 일관한 듯하다. 심지어 가까이 살던 장동팔경壯洞八景을 그린 작품도 실경과 크게 차이가 난다. 보지 않고 그리거나 감정이 지나쳐 과장이 심한 '구라체'라 일컬어도 될 정도다. 혹은 정식 미술 교육을 받지 않은 데서 오는 기초 묘사력의 결여가 아닐까 하는 생각마저 들게 한다.

겸재의 진경 작품이 실경을 닮지 않았다는 사실은 '진경眞景'의 의미를 다시 생각케 한다. 실재하는 경치라는 '진경'과 더불어, 참된 경치 '진경'에는 신선경이나 이상향이라는 '선경仙境' 의미가 내포되어 있다고 해석된다.[20] 다시 말해서 실제 눈에 보이는 정경은 허상일 수 있다는 개념에 반한 '진경'인 셈이다. 이로 보면 겸재가 실제 풍경을 통해 현실미보다 성리학적 이상을 그리려 했던 것으로 파악된다. 또 소동파가 '회화에서 대상의 닮음, 곧 형사形似를 강조하는 것은 어린애 수준'이라 폄하했던 점이나, '신사神似'나 '사의寫意'의 정신성을 강조한 문인화론으로 접근할 수도 있겠다.

겸재 진경 작품의 변형미를 대할 때면, 군자가 산수를 사랑하는 까닭을 설파한 곽희의 '산수 보는 법'이 떠오른다. '임천林泉의 마음으로 다가서야 가치가 커지고, 교만과 사치의 눈으로 보면 값이 떨어진다'는 대목이다.[21] 겸재도 곽희의 산수론을 크게 공감하며 강조했던 것 같다.[22] 실경 대상을 과장하고 재구성하거나 합성한 변형화법은 '교만과 사치에 가득한 인간의 눈'이 아닌 신선경의 맑은 숲과 샘, '임천의 마음'으로 표현한 셈이다.

다시 말해 겸재가 실경을 사실묘사하는 것보다 현장에서 느꼈을 법

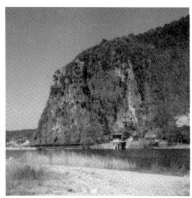

5. 정선, 〈성류굴〉, 1730~1740년, 지본담채, 27.3×28.5㎝, 간송미술관
6. 필자가 촬영한 성류굴의 모습

한 감명, 곧 소리의 리얼리티reality를 살린 극적인 과장미가 그러한 즉, 마음으로 품어낸 결과라 여겨진다. 그 사례로 〈박연폭포〉(개인소장)의 드세게 우렁찬 폭포소리나 〈만폭동도〉(서울대학교 박물관)의 자글거리는 개울소리, 또는 금강산 전경도들의 일만 이천봉을 감도는 바람소리처럼 필세筆勢의 형상미를 꼽겠다.[23]

　75세 때 그린 걸작으로, 장마에 함빡 젖은 암벽의 이미지를 실감나게 표출한 〈인왕제색도〉(삼성미술관 리움) 같은 경우도 있다. 평생을 눈에 익힌 터라 인왕산의 외모가 절로 닮은 진경 작품이다. 가장 전형적인 동아시아 회화론으로 "형태를 그리면서 그 정신을 표현한다"는 고개지顧愷之, ?~? 의 '이형사신以形寫神'이나 '전신사조傳神寫照'를 완벽하게 구현한 성공작으로 내세울 만하다.

지나치게 감성을 노출하면서도 화면구성이나 과장 방식, 필묵법 등은 겸재가 주역에 밝았다고 전하듯이 음양론을 따진 이지적이고 논리적인 면모도 읽힌다. 예컨대 울진의 〈성류굴〉(간송미술관)을 보면 가운데 선바위가 우뚝하다.도판5, 6 현장에 가보면 쌍굴이 있는 암반은 토산에 붙은 형국으로, 우뚝하게 과장할 만한 별다른 여지가 없다. 결국 겸재는 굴의 여성성에 빗대어 남근형 바위를 세워 음양의 조화를 맞춘 셈이다. 〈금강전도〉의 원형구도, 토산의 미점과 암산의 수직준 대비효과 등도 음양론으로 해석 가능하다.

눈에 비친 실경그림 단원 김홍도

조선 후기 진경산수화는 전반적으로 눈에 보이는 대로 그리는 것 또한 대세였다. 이로 보면 겸재가 실경을 닮지 않게 그렸다는 점은 중국 산수화풍의 관념미에서 조선 땅의 현실미로 전환하는 과도기 현상인 셈이다. 위에서 내려다본 듯 전경을 포착하는 부감시俯瞰視 방식에 대해서는 일찍이 비판이 제기되었다. 겸재에 앞서 창강 조속滄江 趙涑, 1595~1668은 부감법에 대해 "새처럼 하늘에서 내려다보았다면 진실이겠다"라고 하였으며, 스스로 "좋은 풍광을 만나면 말에서 내려 눈앞의 경치를 그렸다"고 했다.24 조속이 그린 금강산도가 전하지 않아 아쉽기 짝이 없다.

겸재의 후배 문인화가인 표암 강세황豹菴 姜世晃, 1713~1791은 겸재의 진

경산수에 대하여 "일률적인 열마준법으로 어지러이 그려 사진寫眞이 부족하다"라고 평가했다.[25] 즉 사실묘사가 결여되었다는 지적이다.

조선 후기 회화는 전반적으로 사실주의 성과에 힘입은 바가 크다. 그 선구자로 숙종 시절 남인계 문인화가인 공재 윤두서恭齋 尹斗緖, 1668~1715는 대상을 정밀히 관찰하여 그림을 그리거나 모델을 세우고 그렸다는 '실득實得'의 창작태도를 견지했다.[26] 그는 이에 걸맞은 사실적인 자화상과 말 그림과 인물풍속화 등을 남겼다.[27] 영조 시절 겸재와 이웃하여 절친했던 관아재 조영석觀我齋 趙榮祏, 1686~1761은 '즉물사진卽物寫眞', 곧 "실제 대상을 눈앞에 두고 그려야 살아 있는 그림이 된다"[28]며 인물풍속이나 동물들을 사생하였다.[29] 공재와 관아재는 김홍도나 신윤복에 앞서 조선 후기 풍속화 유행을 선도한 문인화가들이다.[30]

이들 문인화가의 뒤를 이어 영조와 순조 시절 김두량金斗樑, 변상벽卞相璧, 김홍도金弘道, 이인문李寅文, 이명기李命基, 신윤복申潤福 등 사실묘사 기량이 특출한 화원들이 배출되었다. 서양화의 입체화법과 원근법이 수용되어 화원들의 묘사력을 증진시켰고, 심지어 카메라 옵스쿠라 같은 광학기구를 도입해 초상화와 풍경화를 정밀하게 그리기도 했다.[31]

'실경 대상을 닮게 그리는 것이 선善'이라는 주장은 당시에 정치적으로 소외된 윤두서나 이익, 강세황 등을 통해 확인할 수 있어 흥미롭다. 윤두서와 교분이 있었던 남인 실학파 성호 이익星湖 李瀷, 1681~1763은 '형상을 닮지 않고 어찌 정신을 담아낼 수 있는가'라며 '이형사신以形寫神'에서 '형形'의 개념을 강조했다.[32] 북인이자 시인, 비평가, 화론가, 문인화가로 화단의 총수로 꼽혔던 표암 강세황은 '산천을 초상화처럼 꼭 닮게

그려야 산천의 신령神靈도 좋아할 것'이라며 '금강산을 보지 못한 사람에게 실제 산에 든 느낌을 갖도록 표현해야 한다'고 주장했다.[33]

강세황 아래서 화가로 성장한 이가 바로 단원 김홍도檀園 金弘道, 1745~?이다. 김홍도는 도화서 화원 출신으로 산수, 인물, 풍속, 동물, 화조화 등 모든 회화 영역에서 기량을 뽐낸 작가다. 표암도 단원에 대하여 '자연의 조화를 빼앗을 정도로 잘 그려 일찍이 이런 솜씨가 없었다'며 '천부적 소질과 명석한 머리'를 상찬해 마지않았다.[34] 이 평가에 손색없이 단원은 우리 고전회화의 전형典型으로 삼을 만큼 탁월한 사실력의 명작들을 남겼다.

단원은 산수화풍과 실경사생법을 현재 심사정玄齋 沈師正, 1707~1769에게 배웠고, 표암과 더불어 능호관 이인상凌壺館 李麟祥, 1710~1760 같은 화가의 남종문인화南宗文人畵 정신을 받아들였다. 물론 겸재의 영향도 단원의 회화적 기반을 튼튼하게 받쳐주었다.

단원의 진경산수화 작품은 어느 회화 영역보다 예술성이 빛난다. 1788년 정조의 어명으로 선배인 복헌 김응환復軒 金應煥, 1742~1789과 금강산 일대를 여행하며 사생한 이후 실경을 포착하는 기량을 크게 다졌다. 곧 화가가 서 있는 위치에서 바라본 대로 형상을 화폭에 담는 방식을 완성한 것이다. 1795년 작 《을묘년화첩乙卯年畵帖》의 〈총석정도叢石亭圖〉(개인소장), 1796년 작 《병진년화첩丙辰年畵帖》의 〈옥순봉도玉筍峯圖〉나 〈소림명월도疏林明月圖〉(삼성미술관 리움)가 좋은 예다. 서양 화법에 능숙했다는 단원의 진경 작품 속 현장에 실제로 서보면 대체로 그림과 동일한 구도가 초점거리 50밀리미터 내지 35밀리미터 렌즈의 카메라 뷰파

인더에 고스란히 잡힌다. 단원이 마치 카메라 옵스쿠라를 사용한 것 같은 인상이 들 정도다.

〈소림명월도〉는 특히 명승이나 고적을 주요 대상으로 삼던 풍조에서 일상풍경에 눈을 돌려 포착한 그림이라는 데 큰 의미를 부여하고 싶다. 절경이 아닌 평범한 대지의 아름다움을 그렇게 표현했기 때문이다. 조선 후기 진경산수화에서 18세기 후반 정조 시절의 김홍도를 18세기 전반 영조 시절의 정선과 쌍벽, 혹은 양대 화맥으로 평가해야 하는 이유 중 하나다. 그만큼 19세기 진경산수화에 단원 화풍의 영향력이 컸다.[35] 이풍익李豊翼, 1804~1887의 《동유첩東遊帖》에 포함된 금강산 그림들을 비롯해서,[36] 김득신金得臣, 엄치욱嚴致郁, 김하종金夏鍾, 조정규趙廷奎 등이 그린 실경 작품에서 단원의 화풍이 두드러진다.

단원의 진경화법은 다른 화가들에 비해 대상의 실제를 닮게 인식하는 '진경眞景'에서 근대성에 접근해 있다. 성리학 이념이 아닌 인간의 눈에 비친 풍경을 정확하게 그렸다는 점이 그러하다. 이를 염두에 두면 단원과 당대 문인들은 자신들이 서 있는 땅이 곧 이상향이라는 생각을 가졌을 법하다. 여기에 단원의 부드럽고 연한 담묵담채와 분방한 필치는 실경의 분위기를 잘 살려낸다. 마치 유럽의 19세기 인상주의를 연상케 할 정도다. '우리 19세기 회화가 단원 화풍을 한 단계 발전시켰더라면' 하는 가정을 떠올릴 만큼 아쉬운 대목이기도 하다. 잘 알다시피 단원 이후에는 추사 김정희秋史 金正喜, 1786~1856의 〈세한도歲寒圖〉(손창근 소장)가 대표작으로 손꼽히듯이, 망막에 어리는 대상보다 심상心象을 표출해야 한다는 서권기書卷氣·문자향文字香의 남종문인화풍으로 흘렀기 때

문이다.[37] 이는 조선 몰락기 문예현상이기도 하며, 18세기의 현실미가 더 이상 지탱하지 못한 풍토에서 나온 결과로 여긴다.

진경산수화와 더불어 조선 후기에 대해 새로이 인식했다는 사실은 지도 제작을 통해서도 드러난다. 땅의 아름다움을 예술적으로 접근했던 동시기에 땅의 행정, 경제, 정치성을 담은 지도의 과학화가 진행되었다는 사실은 조선 후기 문화를 융성하게 한 저력이다. 겸재 진경산수화풍을 따른 회화식 지도의 발달은 물론이려니와, 윤두서 이후 정상기鄭尙驥, 신경준申景濬, 정철조鄭喆祚, 김정호金正浩 등의 전국지도나 도별지도 역시 시각적 아름다움을 지닌 회화성을 구가한다.[38]

I

진경산수화론

眞景山水畵論

보고 그리기와 기억으로 그리기

진경산수화의 시방식과 화각

겸재 정선의 작품을 비롯해 진경산수화의 발달은 조선 후기 문예사에 큰 의미를 부여한다. 그 이유 중 하나는 중국 송·명대 산수화 형식에 감화되었던 조선 전기 산수화풍에서 벗어났다는 것이다. 여기에는 산수의 이상을 성리학의 종주국인 중국 땅에 두었다가 그 학풍을 조선 땅에서 구현하겠다는 당대 문인들의 의지가 실려 있다. 관념의 허상에서 현실의 실상으로, 분명한 의식의 전환이다.

시작하며

조선 후기 진경산수화는 한국문화사를 대표할 만한 주요 예술 사조
다. 조선의 화가가 조선의 땅을 그렸다는 사실 자체는 특별한 것이 없
다. 당연한 일이기 때문이다. 그런데도 겸재 정선謙齋 鄭敾, 1676~1759의
작품을 비롯한 진경산수화의 발달은 조선 후기 문예사에 큰 의미를 부
여한다. 그 이유 중 하나는 중국 송·명대 산수화 형식에 감화되었던
조선 전기 산수화풍에서 벗어났다는 것이다. 여기에는 당대 문인들이
산수의 이상을 성리학의 종주국인 중국 땅에 두었다가 그 학풍을 조선
땅에서 구현하겠다는 의지가 실려 있다. 관념의 허상에서 현실의 실상
으로, 분명한 의식의 전환이다.

조선 후기 진경산수화가 갖는 진정한 의미와 업적은 조선의 대지와
조선의 현실을 사랑한 데서 출발해 그에 어울리는 조선적 예술형식을
창출하였다는 데 있다. 따라서 실경의 이름을 밝힌 진경화에 대하여 문
화사적 가치를 비교적 높게 친다. 정선의 영향 아래 진경산수화가 유행
했던 18세기에는 어느 시대보다 좋은 작가들이 대거 배출되었다. 진경
산수화가 이룬 이념과 형식은 사실정신이나 열린 감성의 분방한 표출,

그리고 조선풍과 개성미 추구 같은 당대 실학사상이나 시문학, 음악, 연희 등 문예사조의 '새로운' 기운과도 함께하는 것이다.[1]

조선 후기 문집들이 새롭게 발굴되거나 읽히면서 회화와 관련된 제시題詩나 발문跋文, 화평畵評 등이 제법 소개되었다. 그중에서도 진경산수화를 논제로 삼은 문학론과 회화론이 가장 많이 쏟아졌다.[2] 회화사 연구자들도 문헌에 의존하거나 회화 관련 문헌사료 찾기에 골몰하는 양상도 보인다. 회화 사료가 풍부해져 반가운 일이다. 그런데 이들 문학과 회화를 묶는 논제는 자칫 그림과 시문학이 지닌 원천적 차이를 간과하는 경향도 없지 않다. 그림과 관련된 화제시나 제발문 혹은 화평은 문학 사료일 뿐 회화사에서는 2차 자료이다.

예컨대 정선의 진경 작품은 대상 실경과 닮게 그린 사례가 극히 적다. 정선 회화의 특징이 가장 잘 드러난 금강산 그림들의 경우 왜곡과 변형이 가장 심한 편이다. 이런 정선의 진경 작품을 놓고 당대 문인들은 "형사形似를 완성하여 형신形神이나 신사神似를 이루었다"거나 "전신傳神이나 실경을 얻었다"며 거짓말을 내뱉기 일쑤였다. 한술 더 떠 "임경사조臨鏡寫照로 거울에 비친 듯 그렸다"고 하거나 "진환眞幻을 구분하기 힘들다"고 할 정도로 가식과 허풍을 떨어놓았다. 회화 사료로 보자면 그 문자선택은 픽션fiction에 가까운 서술도 적지 않다. 그야말로 시문학의 영역이지, 회화 작품을 분석하는 데는 오히려 방해되는 경우도 흔하다. 엉뚱하게 빗나간 오류나 해석을 낳을 가능성도 있다.

우리의 수묵산수화는 그 재료가 갖는 생래적인 특성 때문에 대상 풍경의 색감이나 질감을 표현하는 데에는 한계가 있다. 예를 들어 해금

강의 삼일포를 보자. '절세미인' 같다는 파란 색택色澤이 아름다운 곳이
다. 현재 심사정은 〈삼일포三日浦〉를 그릴 때 물과 하늘색을 고려했는지
푸른 옥색 종이를 선택했다. 하지만 갈필의 피마준 선묘와 엷은 담채로
그린 화면에는 막상 그런 미인의 맛이 나지 않는다. 실경에서 만나는
흰 구름과 파란 하늘, 녹색 숲, 그것들이 비친 호수의 색감이 표현되지
않았기 때문이다. 같은 시기 겸재 정선의 몇몇 〈삼일포〉 작품들도 마찬
가지다.

겸재 정선이나 현재 심사정이 그린 삼일포 그림의 약점은 1999년에
서양화 재료로 그린 강요배의 〈삼일포〉(캔버스에 아크릴, 112×145㎝, 개인
소장)와 비교하면 더욱 확연히 드러난다. 도판1, 2, 3, 4 강요배는 삼일포
호수를 옛 방식대로 부감하였고, 호수에 흰 해와 낮달이 비치는 모습으
로 그렸다. 이런 강요배의 채색화가 삼일포의 아름다움, 그 진경을 맛
보게 해준다. 서양화 안료의 장점이라 할 수 있겠다.

17세기 네덜란드 풍경화나 그 이후 유럽의 풍경화를 통해서도 수묵
화의 단점이 확인된다. 네덜란드를 여행하다 요하네스 베르메르가 그
린 1660~1661년의 풍경화 〈델프트 풍경〉도판5, 6 을 실제로 보고 바로
그림 현장을 찾아 답사한 적이 있었다. 그림과 쏙 빼닮은 맑은 하늘 아
래 운하를 따라 이룬 17세기의 도시풍경이 그대로 보존되어 있었다. 환
영幻影 'illusion'과 'reality', 곧 '진환眞幻은 바로 이런 그림을 두고 말해야
겠구나' 하는 생각이 스쳤다.[3] 서양화풍의 영향은 중국과 일본에도 미
쳐, 유화나 동판화가 18세기의 회화형식으로 정착되었다. 18세기 후반
청대 건륭시기 왕치성王致誠의 〈건륭사전도乾隆射箭圖〉와 작가미상의 〈직

염공장織染工場〉 같은 유화작품이 그 사례이다.[4] 에도江戶 시대에는 사마강한司馬江漢이 대표적인 서양화풍 화가로 손꼽힌다. 1783년에 그린 〈삼위경三圍景〉과 1787년 이후의 〈준주팔부부사駿州八部富士〉 같은 채색동판화(에칭, etching)도 일찍이 네덜란드 회화의 영향을 받은 것이다.[5]

조선의 18세기 회화에는 새로운 변화가 뚜렷했다.[6] 하지만 청대나 에도 시대에 비하면 서양화풍 수용은 미미했다.[7] 입체감이나 원근법이 부분적으로 활용되긴 했지만, 동시기 일본과 중국처럼 채색동판화나 유화는 그려지지 않았다. 대신 정선과 이후의 좋은 작가들이 쏟아냈던 진경산수화가 그 자리를 차지해 독특한 조선풍 회화예술이 탄생했다.

필자는 조선 후기 진경산수화가 세계미술사의 큰 위치를 장식할 업적과 자격을 충분히 갖고 있다고 생각한다. 그래서 서양 현대미술의 아버지라는 폴 세잔의 풍경화와 정선의 진경산수화를 비교해본 적이 있다.[8] 세잔이 그린 풍경화의 다시점과 부감시를 통해, 우리 진경산수화의 독창성이 시방식視方式과 화각畵角에 있음을 세잔의 고향 남프랑스에서 떠올렸다.

실경을 닮게 혹은 닮지 않게

필자는 1980년 영남 지역을 그린 진경 작품의 현지 답사부터 1998년 금강산 기행까지, 조선 후기 진경산수화와 실경 현장을 비교하며 탐승했다.[9] 그 결과에 따라 18~19세기의 진경산수화를 실제 풍경과 대조해

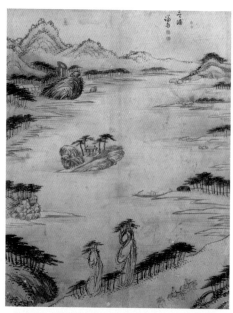

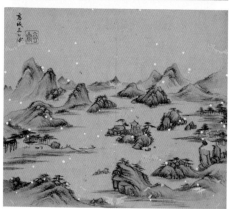

1. 정선, 〈삼일포〉《금강팔경도첩》, 1730~1740년, 지본담채, 56×42.8cm, 간송미술관
2. 심사정, 〈삼일포〉, 1740년대, 지본담채, 27×30.5cm, 간송미술관

3. 강요배, 〈삼일포〉, 1999년, 캔버스에 아크릴, 112×145cm, 개인소장
4. 삼일포 실경

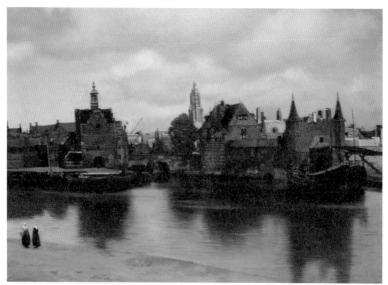

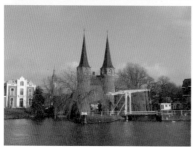

5. 요하네스 베르메르, 〈델프트 풍경〉, 1660∼1661년경,
 캔버스에 오일, 96.5×115.7㎝, 헤이그 국립박물관
6. 델프트 실경

크게 두 가지 유형으로 나누어보았다. 첫째는 실경을 그렸다고 지명을 쓴 산수도가 실경을 닮지 않은 부류이다. 이는 실경 현장을 다녀간 직후나 한참 뒤에 기억에 의존해 그린 탓으로 추정된다. 두 번째는 현장에서 직접 사생하거나 사생한 초본을 토대로 실경을 닮게 그리는 경우다. 이런 두 가지 유형은 20세기 우리 금강산 그림에도 그대로 적용되어 흥미롭다.[10]

이 분류는 일반적으로 대상을 두고 그림을 그릴 때 나타나는 두 가지 방식과 같은 맥락이다. 먼저 대상의 외모를 재현하는 일이다. 동양회화론으로 '형사形似'에 해당되겠다. 다음으로 그보다는 대상에서 받은 느낌 드러내기, 곧 표현을 강조하는 스타일이다. 대상에서 받은 감정표출을 중시하는, 동양회화론의 '사의寫意' 개념과 흡사하다. 이렇게 보면 기억으로 그리는 일은 사의성寫意性에 치우치기 쉽다. 반면 실경 현장에서 스케치한 그림은 형상을 닮게 그리는 형사 기량이 중요하다.

널리 알려져 있다시피 예술성이나 작품량으로 볼 때 조선 후기 진경산수화를 완성한 사람은 단연 겸재 정선이다. 어림짐작으로 조선 후기 진경산수화의 절반 이상 혹은 90퍼센트 정도가 정선의 몫일 것이다. 이 글에서도 두 번째 장을 작가별로 나누었는데, 그중에서 정선에 대한 내용이 다른 화가보다 절대적으로 많은 양을 차지한다. 그만큼 조선 후기 진경산수화에서 정선의 진경 작품은 절대적인 존재다. 우리 땅을 그리는 회화 형식과 예술성은 물론이거니와 풍경 선택부터 그러하다. 정선은 조선의 아름다운 곳을 거의 전부 섭렵했다. 금강산이나 관동팔경을 비롯한 절경명승을 담았고, 자신이 가본 사찰, 서원, 관아 등 유서 깊은

고적들도 빼놓지 않고 즐겨 그렸다. 그리고 청송당聽松堂을 비롯한 장동팔경壯洞八景 등 도성과 한강변에 자리한 당대문인들의 저택과 별장에 이르기까지, 때로는 수요자나 후원인의 요청에 의해 때로는 벗들과 어울려 명소로 꼽히는 풍치를 찾아다녔다.[11]

이후 정선의 화풍을 따른 일파가 구축되었고 심사정과 능호관 이인상을 비롯하여 문인화가들이 다채로운 시각으로 진경산수화의 폭을 넓혀주었으며, 이를 승계하여 단원 김홍도가 조선 후기 진경산수화에 또 다른 획을 그었다.[12] 그러나 이들 작품에 대한 분석도 자연히 정선을 기준으로 비교하게 된다.

정선은 대부분 '닮음'을 무시한 채 진경화를 그렸다. 정선 일파와 문인화가들은 '현장을 닮게 그리는 작가'와 '정선처럼 그린 작가'로 양분할 수 있다. 뛰어난 실경사생력은 단연 김홍도의 진경 작품에서 빛난다. 시대변화로 보면 18세기 전반 영조 시절에는 실경을 과감히 변형한 정선이 화단을 주도하였고, 18세기 후반 정조 시절에는 현장을 충실히 사생한 김홍도가 그 역할을 대신하였다.[13]

이에 대해서 필자는 "영조 연간에는 정선 시대로 전기 고전 형태를 지닌 엄격 양식이, 정조 연간에는 김홍도 시대로 전반기 화풍을 완전히 소화하여 다양하고 발랄한 후기 고전 양식이 발달했다. 말기는 전성기 양식이 후퇴하여 형식화된 성향이 지배한 것으로 평가된다. 그러한 변화는 진경산수가 출현해 후기 회화사에 획을 그었듯이 진경산수의 발전, 세련화, 퇴조와 함께하였다"라고 정리한 적이 있다. 또한 진경산수화의 두 유형을 실경과 선경으로 구분해보기도 했다. 정선과 그 일파,

그리고 이인상, 윤재홍 등의 작품을 선경형仙境形 진경산수로, 심사정, 김홍도 등의 작품을 실경형實景形 진경산수로 분류했다.[14]

진경 작품들을 다시 정리하면서 생각해보니 실경을 닮지 않게 그린 정선은 대부분 기억에 의존해 그린 것이라 판단된다. 김홍도의 진경 작품은 철저히 사생으로 갈무리한 것이다. 그래서 기억에 의한 선경형과 눈앞의 실경사생형 진경산수화가 갖는 표현방식의 차이를 추리해보게 되었다. 카메라(이 글에서는 35밀리미터 카메라를 지칭한다.)의 뷰파인더에 그림과 동일한 구도가 비친 경우와 그렇지 않은 경우로 나눠 보았다.

정선의 진경 작품은 카메라의 초점거리 28~50밀리미터 렌즈에 그 현장이 포착되지 않는다. 28밀리미터 이하 광각 렌즈나 파노라마 카메라여야 겨우 소화할 정도다. 반면 김홍도의 진경 작품은 35~50밀리미터 렌즈의 카메라 뷰파인더에 그림과 같은 실경이 잡힌다. 17~19세기 유럽 풍경화의 시각과 거의 동일하다. 이처럼 풍경을 바라보는 부감시俯瞰視, 다시점, 시점 이동 등의 시방식view point과 풍경을 포착하여 화폭에 담는 화각angle of view은 사생이나 변형의 원리를 분별해준다.

풍경화를 그리는 일 못지않게 사람이 '풍경을 바라본다'는 행위는 그 자체로 창조적인 일이다.[15] 그만큼 인간에게 삶의 공간으로서 풍경이 중요하기에 어느 곳을 선택했는가에 의미를 부여하게 된다. 풍경을 바라보는 시점이 어디에 있고 그 풍경을 어떻게 포착했는가는 풍경화를 판단하는 핵심요소다.

토목공학자나 경관학자들은 인간이 풍경을 가장 편안하게 보는 화각을 상하 연직각의 경우 10도, 좌우 수평각의 경우 20도까지라고 한다.

팔을 뻗었을 때 손바닥 크기와 유사한 범위다.[16] 생각보다 사람들은 좁은 시야로 살아간다. 이에 비하면 정선과 같은 화가는 최소한 보통 사람들보다 5배 가량 넓은 시각을 지녔던 셈이다. 또한 눈앞의 풍경을 고정시선으로 바라볼 때 수평각의 한계는 60도라고 하며, 안과 학회는 어른이 150도, 어린이는 130도까지 바라볼 수 있다는 의견도 제시한다.[17] 사람이 자연스럽게 풍경을 대하는 각도가 60도인 점을 감안할 때, 카메라의 뷰파인더에 비친 화각은 초점거리 35밀리미터의 광각 렌즈가 62도로 이 각도의 가장 근사치다. 표준 렌즈인 50밀리미터는 46도다. 광각 렌즈로 28밀리미터는 75도, 17밀리미터는 104도다. 망원 렌즈는 85밀리미터가 29도, 135밀리미터가 18도로 좁아진다.[18]

이를 기준으로 조선 후기 진경산수화의 낱낱 작품을 분석해보고 싶어 이번 작업을 시작했다. 그동안 필자는 진경 작품의 현장을 답사할 때 카메라에는 초점거리 50밀리미터 표준 렌즈, 35밀리미터와 28밀리미터 광각 렌즈를 주로 사용하였다. 1998년 8월 금강산 답사 때에는 180도를 촬영하는 파노라마 카메라를 곁들였다.

기억에 의존해 그린 화가

조선 후기 진경작가 중에서 실경 현장을 정확하게 서술하지 않고 기억에 의존하여 그린 화가는 정선 외에 정선의 화풍을 따른 호생관 최북 毫生館 崔北, 1712~1786?, 손암 정황巽菴 鄭榥, 1735~?, 복헌 김응환復軒 金應煥,

1742~1789, 도암 신학권陶菴 申鶴權, 1785~1866 등이 있다.

정선 일파 가운데 진재 김윤겸, 이호 정충엽梨湖 鄭忠燁, 1725~? 등은 실경사생에도 관심을 보인 화가다. 문인화가로는 능호관 이인상을 비롯하여 연객 허필烟客 許佖, 1709~1761, 단릉 이윤영丹陵 李胤永, 1714~1759, 학산 윤제홍鶴山 尹濟弘, 1764~?, 기야 이방운箕野 李昉運, 1761~? 등이 현장 사생을 도외시했다. 이들 문인화의 진경 작품이 실경을 닮은 비율도 정선과 비슷하게 50퍼센트를 밑돈다.

정선

정선은 실경 현장을 닮게 그리는 일에 무심했던 것 같다. 1751년에 그린 〈인왕제색도〉(지본수묵, 79.2×138.2㎝, 삼성미술관 리움)를 제외하면 진경 작품은 거의 실경을 닮지 않았다. 〈인왕제색도〉역시 실경과 닮은 정도는 70퍼센트 정도이고 나머지 작품들은 50퍼센트 안팎이다. 사생보다는 철저히 기억에 의존한 탓이라고 생각한다.

정선의 실경 작품을 대하면 그 기세에 마음이 깊이 울린다. 정선이 실경에서 받은 인상 내지 감명, 곧 느낌을 강조한 작품으로는 1750년대의 〈박연폭도〉(지본수묵, 119.5×52㎝, 개인소장)를 꼽을 수 있다. 내리 쏟아지는 폭포의 장쾌함을 종이 위에 회화화한 그림이다. 폭포 길이를 두 배로 늘이고 먹의 농담을 대조시켜 소리의 리얼리티를 평면에 구현하였다.[19]

이처럼 형상 변형이나 폭포소리 같은 기억을 되살려 그리는 작업은 머리에서 이루어지는 지각현상이다. 기억 속 형태를 풀어낼 때 대단히

지적인 과정을 거쳐야 하기 때문이다. 마침 정선은 사대부가 출신 화가로서뿐만 아니라 경학에도 밝은 문인이었다. 정선은 '주역과 중용에 정심한 선비'로 거론되어왔고 '그의 화법이 역리에서 얻은 바가 크다'고 전한다.[20] 뿐만 아니라『도설경해圖說經解』라는 저술을 남긴 것으로 족보에 기록되어 있다.[21]

정선 진경산수화의 변형은 그 이전 전통형식인 조선 전기의 화풍과 무관하지 않다. 이는 1730~1740년대의 〈성류굴〉(지본담채, 27.3×28.5㎝, 간송미술관) 같은 작품에서 잘 드러난다. 우뚝 솟은 바위를 중심으로 왼쪽의 왕피천 강변과 오른쪽의 토산 풍경을 낮게 담은 그림인데, 실제 풍경을 보면 오른쪽 토산과 중앙에 솟은 바위는 높이가 같다.

과장된 중앙 암봉은 전통산수화의 구도를 따른 것이다. 바위의 짙은 적묵법積墨法은 부벽준법斧劈皴法에서 연원을 찾을 수 있고, 이른바 '북종화법'으로 통칭된다. 반면 토산의 피마준披麻皴과 미점米點이나 태점苔點의 묵점墨點은 남종산수화풍이다. 이로 인해 정선은 남·북종화풍을 절충하여 자기양식을 재창조한 작가로 평가받는다.[22] 이러한 필묵법은 단발령, 내금강의 토산, 인왕산 주변이나 한강변 풍경 그림 등에서도 흔히 찾아볼 수 있다.

부감시로 펼쳐놓기

1734년 작으로 알려진 〈금강전도〉(지본담채, 130.7×59㎝, 삼성미술관 리움)는 정선의 대표적인 진경산수화다.도판7 태극 모양의 원형구도, 토산土山에 붓을 눕혀 찍은 미점과 골산骨山에 붓을 곧추세워 그은 수직준법

垂直皴法의 음양 대조 등을 들어 이 작품에 대하여 역리적 분석이 시도된 바 있다.[23] 또 필묵 리듬을 송강 가사의 4(3)·4조 운율과 비교하기도 했다.[24] 이처럼 정선의 진경산수 화법은 감정표출이 대단히 리드미컬 하면서도 감정을 논리적으로 재해석한 면모를 보여준다. 겸재 정선은 차가운 머리와 뜨거운 가슴을 동시에 지닌 예술가였던 것이다. 한편 이 〈금강전도〉의 제작시기를 1734년보다 1740년대로 보아야 한다는 주장 이 제기되기도 했다.[25] 필자도 여기에 동의하는 편이다.

〈금강전도〉는 정선의 진경산수화에서 가장 중요한 변형방식을 갖춘 그림이다. 이 그림의 특징적인 화법은 첫 번째, 시방식 원리라 할 수 있 겠다. 금강산 전경을 부감한 듯 조감도식으로 재구성했다는 점에서 그 렇다. 새처럼 하늘에서 머리를 360도로 돌려 굽어본 풍경을 연상시키 는 이 그림은 내금강 풍경을 평면도로 배치하고 측면에서 본 봉우리를 각각 고원법高遠法으로 쌓아올려 원형구도 안에 짜맞춘 상당히 논리적 인 방식이다. 금강산의 숭고한 아름다움을 돋보이게 하는 정선의 독창 적인 시방식이다.

이 그림에서는 각 지명을 생략하고 회화성을 우선시했다. 하지만 1711년에 그린 《풍악도첩楓嶽圖帖》의 〈금강내산총도金剛內山總圖〉(견본담 채, 36×37.4㎝, 국립중앙박물관)나 1720~1730년대의 〈풍악내산총람楓嶽內 山總覽〉(견본채색, 100.5×73.6㎝, 간송미술관)을 보면 마치 지도 위에 금강산 을 입체화한 것 같은 인상이다. 비로봉, 중향성, 혈망봉, 소향로봉, 대 향로봉, 만폭동, 백천동, 장안사, 표훈사, 정양사 등 30여 곳이 넘는 지 명을 밝혀 지도적 성향도 짙다. 정선 이전이나 이후에 이처럼 자세하게

萬二千峯皆骨山何人用
意寫眞頗看爾浮
動扶桑外
積氣雖攢
世界
間
眾香
芙蓉一萬
半林松
柏遮雲間從令脚
踏遍今逼爭枕邊看不慳

金剛全圖
謙齋

7. 정선, 〈금강전도〉, 1734년, 지본담채, 130.6×94.1㎝, 국보 제217호, 삼성미술관 리움

금강산을 설명한 지도는 없다. 이로 미루어 볼 때도 정선의 금강산 전경도는 뚜렷한 선례를 찾을 수 없는 독창성을 지닌다. 순전히 답사했던 기억으로 합성한 것이다. 물론 정선의 기억이 정확치 않은 부분도 있어 봉우리 위치가 틀리거나 본래 형상과 다르게 그리기도 했다. 〈금강전도〉에서 사자암이 그러한 예다.

금강산의 아름다움을 부감시로 포착한 원형구도 안에는 토산과 바위산, 계곡과 사찰 등 모두 발로 걸어서 기억한 형상들이 가득 채워져 있다. 내금강의 입구인 장안사 풍경부터 비로봉까지 이동해가며 다시점으로 완성한 것이다. 금강산의 전경을 한꺼번에 보고 싶은 사람이면 누구나 공감할 만한 소통 형식을 창조한 것이다. 그 형식과 인상이 금강산을 연상시키는 덕분에 예나 지금이나 많은 사람들이 변함없이 정선의 금강산 그림을 사랑하지 않나 싶다.

〈금강전도〉 상층부의 중향성과 비로봉 부분을 실경과 비교할 때, 백운대에서 바라본 중향성의 모습이 거의 흡사하다. 다만 금강산의 주봉인 비로봉을 둥글게 솟은 형태로 변형했을 뿐이다.^{도판8, 9} 한편 부감시는 정선이 연을 타거나 새가 되어 직접 하늘에서 내려다보지 않았기 때문에 분명 답사 여정의 기억을 토대로 상상한 결과다. 그렇다면 정선은 금강산 전경을 발로 상상하여 그린 셈이다.

1730년대의 〈비로봉〉(지본수묵, 34.8×25.5cm, 개인소장)처럼 중향성 위로 솟은 비로봉을 심하게 부풀리기도 했다. 금강산 주봉의 위상을 그렇게 강조한 것이다. 마침 정선과 친분이 깊은 시인 사천 이병연槎川 李秉淵, 1671~1751이 정선의 《해악전신첩海岳傳神帖》에 「정원백무중화비로봉鄭

8. 정선의 〈금강전도〉 중 비로봉과 중향성 부분
9. 비로봉과 중향성 실경

元伯霧中畵毘盧峰」이라는 오언시를 남겨 정선이 비로봉을 그릴 때 그 과장
만큼이나 방자했던 분위기를 전해준다.

"내 친구 정선은 화필도 없이 다니네
때때로 화흥이 일면 내 손의 것을 빼앗아가네
금강산을 다녀온 뒤로는 붓을 휘두르는 게 너무 방자해져······"26

또한 이 시는 뒷부분에 "흥에 겨워 붓 던지고 일어나 산과 더불어 즐
기네"라며 현장사생을 염두에 두지 않고 아름다운 풍광을 소요했던 정
선의 금강산 여행 모습을 그렸다.

정선이 실제로 금강산 전경을 관찰했을 시점을 찾기 위하여, 서양의
미술사학자와 지리학자가 공동으로 도상 연구를 시도한 바 있다. 금강
산의 평면지도를 입체화하는 디지털 작업으로 진행되었다.27 연구 대
상이 된 작품은 1730~1740년대의 〈금강내산전도〉(견본채색, 33.3×54.8
cm, 독일 성 오틸리엔 수도원)로, 1742년 작 〈금강내산〉과 유사한 내금강
전경도이다. 화면 맨 오른편에 장안사, 그 왼편으로 표훈사와 정양사가
있다. 사찰이 들어선 토산을 근경과 왼편으로 이어서 미점으로 깔고,
그 너머로 암산경을 배치한 구도다.

그러나 서양 학자들은 "유감스럽게도 실험결과가 실망스럽다"라고
기록했다. 산의 높이를 과장하여 가상의 금강산 지형까지는 제작했지
만 전체를 한눈에 조망하는 시점을 찾지 못했기 때문이다. 이는 역시
정선식 부감법과 다시점 합성방식이 원인이다.

다시점과 시점 이동

부감시 방식은 다시점과 시점 이동으로 함께 운용된다. 이는 단발령에서 내려다본 금강산, 장안사나 정양사 풍경, 만폭동이나 백천동 계곡 등을 그린 그림에서 잘 드러난다. 이들은 〈금강전도〉식 전경도와 달리 시점 이동과 함께 풍경을 바라본 화각에서 정선의 개성적인 시방식을 보여준다.

1711년에 그린 《풍악도첩》의 〈단발령망금강산〉은 정선이 처음 금강산을 여행하고 그린 작품이다. 여기서 10~20년쯤 지나 사십대 후반에서 오십대에 이르게 되면 단발령이 낮아지고 금강산이 커진다. 그 예로 1730년대에 그린 〈단발령망금강전도斷髮嶺望金剛全圖〉(지본수묵, 25.7×28.5cm, 국립중앙박물관)가 있다. 실제 단발령에서는 금강산경이 그리 선명하게 눈에 들어오지 않는다. 금강산 전체를 돌아본 기억이 내금강의 토산과 그 너머 중향성과 비로봉까지 먼 풍경을 끌어당기게 한 모양이다.

〈단발령망금강전도〉는 단발령 밑에서 고개를 올려다본 풍경과 단발령에서 본 금강산을 합성한 그림이다. 단발령 고갯마루에는 세 사람이 보인다. 두 사람은 화폭을 들고 있고, 금강산을 향해 그림을 그리는 뒷모습의 인물이 정선으로 추정된다. 갓을 쓰고 도포를 입은 정선은 넓은 시야로 금강산을 바라보며 이 그림을 그렸을 것이다. 수평각이 90도에 가까워 카메라로 보면 28밀리미터보다 더 넓은 광각 렌즈여야만 소화할 수 있을 정도다. 정선 이전의 다른 화가들이 상상하지 못했던 시방식이다.

삼성미술관 리움 소장 〈금강전도〉의 장안사 세부와 유사한 1742년

《해악전신첩》의 〈장안사비홍교長安寺飛虹橋〉(견본채색, 32×24.8cm, 간송미술관)에는 시점 이동의 시방식이 잘 드러나 있다. 장안사의 비홍교는 금강산이 시작되는 곳이다. 그림 속 홍교는 무너졌고, 현재는 수평식 콘크리트 다리가 자리를 대신하고 있다. 장안사는 터만 남아 있으나 1930년대에 찍은 사진이 그림 속 사세寺勢와 유사하다. 사진과 그림을 비교하면 이층누각이 물가 가까이로 이동해 있다.

〈장안사비홍교〉는 〈금강전도〉의 하단 장안사 부분에 비해 부감이 더 심해진 편이다. 회화적인 자신감, 빠른 붓 속도와 농담변화가 무쌍한 걸작이다. 그림의 왼쪽 토산이 정양사로 오르는 길이고 개울 건너로 장경봉과 명경대 가는 길이 보인다. 이런 구성은 필자가 장안사지에서 직접 본 풍경과 비슷하다. 다만 중앙의 먼 관음봉을 비롯해 산봉우리들을 과장해 두 배로 올려서 그렸다.

이 그림에서 정선의 눈을 따라가보면 시점을 세 개 만난다. 내강리에서 본 비홍교, 비홍교에서 본 장안사, 그리고 장안사에서 본 관음봉이다. 필자가 1998년에 찍은 장안사 다리 사진과 장안사 터에서 본 관음봉 쪽 사진은 35밀리미터 광각 렌즈로 잡은 것이다. 이 두 사진과 1930년대의 장안사 사진이 그림 속 세 시점에서 바라본 풍경과 거의 비슷하다. 이로써 정선이 걸으면서 본 서로 다른 시점을 합성했음을 알 수 있다. 또 부감시로 상상하여 세 시점을 동시에 재구성하였다.도판10

1740년대의 〈선면정양사扇面正陽寺〉(지본담채, 22×61cm, 국립중앙박물관)는 정양사가 포함된 내금강 전경도이다. 정양사를 왼편 토산에 배치하면서 내금강 암봉 전체를 펼쳐놓았다. 부채에 적절한 짜임새다. 화면

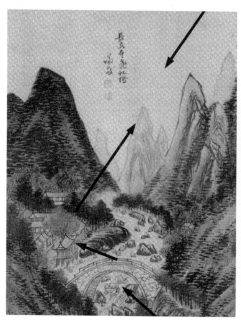

10. 정선, 〈장안사비홍교〉《해악전신첩》, 1742년,
 견본채색, 32×24.8cm, 간송미술관

우측 위에서부터
1998년에 필자가 장안사에서 찍은 내금강 입구
1930년대 장안사 전경
1998년에 필자가 찍은 장안사 입구 다리

왼편으로 '정양사'와 '겸로謙老'라고 쓴 정선 완숙기 작품이다. 천일대에
서 본 정양사와 전체 내금강 풍경을 아울렀다. 너른 화각으로 풍경을
잡는 정선의 개성이 잘 드러나 있다.도판11

화면 중앙 하단에 천일대가 솟아 있다. 천일대의 전나무 아래에는 정
선 일행이 보인다. 천일대에서 비로봉, 중향성, 혈망봉, 대향로, 소향
로 등 내금강 전체를 굽어본 화각은 거의 180도에 가깝다. 고개를 좌우
로 돌려본 시야를 담은 셈이다. 그 오른쪽 아래로 간략한 미점米點 산봉
우리는 천일대를 보는 방광대放光臺. 방광대와 정선의 위치인 천일대,
정양사 너머 내금강 전경을 모두 포괄하는 제3시점으로 조감한 구성을
볼 수 있다. 그 시점은 땅의 어느 지점에도 없으니 하늘에서 내려다보
듯 상상한 부감시다.도판12

일제강점기 헐성루 사진이나 필자가 1998년도에 헐성루 자리에서 찍
은 사진을 보니 아무래도 정선 그림처럼 금강산도의 장쾌한 맛을 담아
내지 못했다. 28밀리미터 광각 렌즈와 파노라마 카메라로 찍어보았지
만 헐성루 터 근처에 나무가 웃자라서 넓게 보기 힘들었다. 정선이 기
억해낸 변형과 상상표현은 사진을 뛰어넘는 실재감을 전달해준다는 사
실을 확인하였다.

〈선면정양사〉에 나타난 시점 이동과 다시점은 중요한 의미를 지닌
다. 이 방식을 확대한 것이 1734년 〈금강전도〉이고, 정선이 금강산 전
경도들을 바로 이 천일대나 헐성루에서 구상했을 것이기 때문이다.

〈선면정양사〉와 함께 1730~1740년대에 그린 《금강팔경도첩金剛八景圖
帖》의 〈정양사〉(지본담채, 56×42.8cm, 간송미술관) 경내 모습을 1930~1940년

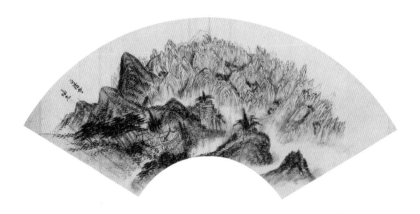

11. 정선, 〈선면정양사〉, 1740년대, 지본담채, 22×61cm, 국립중앙박물관

대에 찍은 사진과 비교하니 정선의 기억력에 착오가 있었던 듯하다. 금
강산의 대청마루라는 헐성루는 단층누각인데 그림에는 돌기둥이 있는
이층누각으로 그렸다. 절 안 육모형 건물은 현재 약사전이다.

1730~1740년대에 그린 《금강팔경도첩》의 〈정양사〉는 〈선면정양사〉
에 비해 화각을 절반 정도로 좁혀 그린 그림이다. 28밀리미터 정도인
광각 렌즈에 포착되는 풍경이다. 천일대에서 내려다보는 정양사 토산
너머로 비로봉 주변 봉우리들을 살짝 보이게 배치한 점이 그러하다. 천
일대에서 내려다본 정양사와 정양사에서 올려다본 비로봉 일대를 합성
한 다시점 그림이다.

정양사를 그린 작품들도 장안사 그림과 마찬가지로 서너 번 시점 이
동해 다시점을 조합한 것이다. 천일대에서 헐성루를 본 시선, 헐성루에

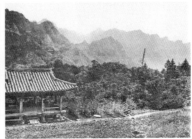

12. 정선의 〈선면정양사〉 세부
내금강 부분과 1930년대 헐성루에서 본 내금강 전경

서 내금강을 본 시선, 방광대에서 정선이 위치한 천일대를 바라본 시선
이다. 여기에 단발령에서 바라본 금강산 그림과 마찬가지로 제3시점에
서 화가의 위치와 대상인 풍경을 함께 상상하여 포착하고 있다.

이 구성법은 '천天－인人－물物(제3시점－작가－대상)'을 한 공간에 아울렀
음을 보여준다. 필자는 이를 그 당시 실학자들이 내세운 인성물성동성
론人性物性同性論과 비교하여 하늘과 인성과 물성의 동질론 사상이 이런
구도와 합치하는 것으로 해석해보았다.[28] 동아시아 산수화에서 그림
속 근경에 화가를 집어넣거나 언덕, 숲, 나무, 정자나 가옥 등을 배치하
는 방식이 확대된 것이라 볼 수 있다. 이는 흔히 거론되듯이 서양화의
투시원근법과 달리 동양사상에서 대상과 나, 자연과 인간을 대립보다
는 조화롭게 하나로 보는 시각과 같은 맥락으로 이해할 수 있겠다.

너른 화각의 단축경과 단순화

정선은 시점 이동과 다시점으로 실경을 합성하고 부감시로 상상했듯
이 화각이 너른 화가다. 동시에 너른 화각을 포용하여 좁은 화면에 담
아내는 축경縮景 재주가 뛰어난 화가다. 1751년에 그린 〈인왕제색도〉(지
본수묵, 79.2×138.2㎝, 삼성미술관 리움)가 좋은 예다. 〈인왕제색도〉는 일흔
다섯 노인이 그렸다고 보기 어려울 정도로 기개가 넘치는 정선의 대표
작이다. 한여름 소나기가 지나간 직후 물기를 머금은 인왕산 바위에 짙
은 먹으로 적묵積墨한 중량감이 압권이다.

둥그렇게 우뚝 선 인왕산 바위 밑으로 안개비가 깔리고 근경에는 송
림 속 저택이 보인다. 이 그림을 그린 정선의 위치인 셈이다. 왼편 옥
류천과 오른편 청풍계 사이 송석원 언덕쯤에 위치한 저택은 이춘제李春
躋, 1692~1761의 소유로 추정된다. 주변 풍경이 이춘제의 요청으로 그린
1741년의 〈삼승정三勝亭〉(견본담채, 40×66.7㎝, 개인소장)이나 〈삼승조망三
勝眺望〉(견본담채, 39.7×66.7㎝, 개인소장)과 유사하기 때문이다. 혹은 정선
의 집을 그린 것으로 추정되는 1740~1741년의 《경교명승첩京郊名勝帖》
중 〈인곡유거仁谷幽居〉(지본담채, 27.5×27.3㎝, 간송미술관)를 떠오르게 하
여, 정선이 자기 집에서 본 풍광을 그렸을 가능성도 없지 않다. 정선도
이 근처 옥인동에 살았다.[29] 늘 보던 풍경을 담았기에 〈인왕제색도〉는
정선의 진경 작품 가운데 실경에 가장 근사한 그림이 되었다.

먼저 정선이 위치했을 근경 저택에서 본 인왕산 실경과 〈인왕제색
도〉를 비교하면 그림에서는 좌우를 상당히 단축하였다. 인왕산 민둥바
위 왼쪽 도성의 훈좌訓左를 심하게 좁혀 그렸다. 저택에서 인왕산을 본

좌우 화각은 150도가량이다.^{도판13, 14, 15}

정선의 시점에서는 28밀리미터 광각 렌즈의 카메라 뷰파인더에 인왕산 전경을 담을 수 없다. 그 시점보다 최소한 200~300미터 뒤로 물러서 35밀리미터 광각 렌즈로 보아야 전체가 잡힌다. 그런데도 중간이 축소되고 청풍계에서 흘러나오는 언덕에 가려 그림 절반가량이 안 보인다. 그림이 부감시로 재구성되었기 때문이다. 저택에서 옥류천 쪽으로 시점을 이동하면 파노라마 카메라에 인왕산 능선이 찍히는데, 이때야 비로소 그림과 닮은 인왕산 전경이 덜 축소된 모습으로 잡힌다.

인왕산 주봉의 바위 형태와 청풍계 풍경을 그림과 유사하게 포착하기 위해서는 최소한 500~600미터 떨어진 인왕산 맞은편 백악산 중턱쯤에 서야 50밀리미터 표준 렌즈나 85밀리미터 망원 렌즈로 동일한 형상을 잡을 수 있다.

1741년의 〈삼승조망三勝眺望〉이나 같은 시기《경교명승첩》 중 〈장안연월長安烟月〉과 〈장안연우長安烟雨〉(지본수묵, 30.1×39.9㎝, 간송미술관)는 인왕산 기슭에서 굽어보는 도성 안 풍경화이다. 너른 풍광을 좁혀 그리는 축경의 묘미를 잘 보여준다. 도성 멀리 남산 너머 왼편 남한산성과 오른편 관악산을 포치한 점이 그러하다. 수평각이 150도가 넘는다. 파노라마 카메라에나 드는 풍경을 담은 것이다.

이러한 점은《경교명승첩》의 〈미호渼湖〉나 〈광진廣津〉(견본채색, 20.2×31.5㎝, 간송미술관) 등 강변풍경화에도 그대로 적용된다. 이들은 맞은편 대안對岸으로 건너가야 전체를 잡을 수 있는 풍경이다. 정선이 강기슭이나 강 위에서 그렸다고 가정할 때 수평각은 100~120도 정도다. 한편

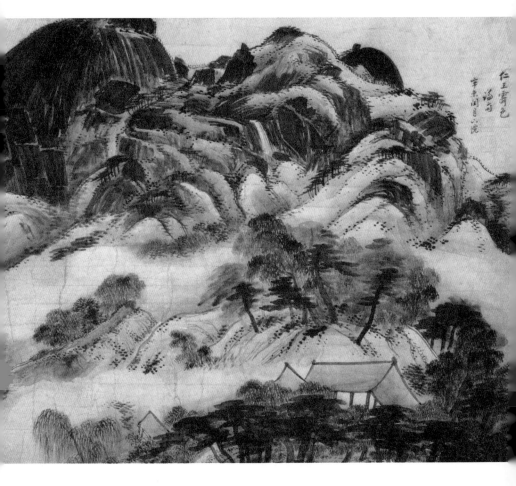

13. 송석원 길에서 촬영한 인왕산 실경
14. 정선, 〈인왕제색도〉, 1751년, 지본수묵, 79.2×138.2㎝, 삼성미술관 리움

15. 옥인동에서 본 인왕산 풍경

1740년대 《양천팔경첩陽川八景帖》의 〈양화진〉(견본담채, 33.3×24.7㎝, 개인 소장)은 부감시마저 합성되어 있다. 강 언덕 잠두봉 암벽 위로 멀리 솟은 남산의 실루엣을 배치한 점이 그렇다.

한편 옆으로 긴 화면에 파노라마로 펼쳐서 강변 풍광을 소화하기도 했다. 1742년 작으로 《임술연강첩壬戌漣江帖》의 〈우화등선羽化登船〉(견본담채, 33.5×94.2㎝)과 〈웅연계람熊淵繫纜〉(견본담채, 33.1×93.8㎝, 개인 소장)이 좋은 예다. 강 양안을 화면 상하에 배치한 상태니 근경 언덕에서 너른 시야로 강 풍경을 포착한 셈이다. 소동파의 「적벽부」 고사를 따라 경기도 관찰사 홍경보洪景輔, 1692~1745와 연천 군수 신유한申維翰, 1681~1752이 삭녕의 우화정에서 연천의 웅연까지 배를 타고 선유한 기념으로 제작한 작품이다. 당시 양천 현령이었던 정선이 초빙되어 그린 대경 풍경화이며 동시에 선유를 기록한 기록화적 성격도 담고 있다.

정선은 너른 수평각의 풍경을 좁히는 단축법을 상하로 긴 족자그림에도 적용했다. 1739년에 그린 〈청풍계淸風溪〉(지본담채, 153.6×59㎝, 간송미술관)와 1750년대 〈박연폭도〉(지본수묵, 119.5×52㎝, 개인소장) 등은 고원법을 활용한 대표적인 정선식 적묵작품들이다. 〈청풍계〉는 가까이서 본 청풍계 입구와 멀리서 본 인왕산 우측 전경 좌우를 좁힌 그림이다.

〈박연폭도〉는 화면 왼편 아래 송림에서 폭포를 올려다본 광경을 담았다. 연직각이 거의 90도에 가까워 너른 수평각 수준이다. 25밀리미터 광각 렌즈로 상하 길이를 늘려 포착한 화각이다. 암벽 좌우를 좁혀 폭포 길이를 두 배로 길어 보이게 표현한 것은 우렁찬 폭포소리의 감동을 화폭에 담기 위한 의도일 것이다. 〈박연폭도〉는 이를 평면에 실현한 가

작이다. 수직으로 늘여 포착하는 화각은 좁은 계곡에서 너른 풍경을 잡아낸 그림에도 나타난다.

만폭동 계곡에 들어서면 1740년대의 〈만폭동〉(견본담채, 33×22㎝, 서울대학교 박물관) 그림과 같은 구도가 도저히 잡히지 않는다. 필자가 만폭동 너럭바위 위에서 금강대와 보덕굴 사이를 28밀리미터 광각 렌즈로 찍어보니 그림의 5분의 1밖에 담지 못할 정도다. 〈만폭동〉은 그림 왼편 청학대에서 계곡을 굽어본 시선과 비로봉 쪽을 올려다본 풍경을 합성한 그림이다. 위아래로 보는 연직각을 수평각으로 환산하면 120도 화각을 이룬다. 근경의 왼편 청학대 아래 솔밭에서 본 너럭바 위에는 정선 일행이 그려져 있다.

이들과 달리 1750년대의 〈금강대〉(지본담채, 28.8×22㎝, 간송미술관)는 오히려 화각을 좁게 포착하여 1740년대의 〈만폭동〉을 극도로 단순화시킨 축경도이다. 실견한 게 오래되어 주변부를 잊은 상태에서 자연히 기억에 또렷한 중심 형상만 남은 결과다. 그래서 더욱 회화성이 높은 명작이 된 것 같다.

이 작품에서는 하단에 안개구름이 깔리고 송림 위로 솟은 왼편 청학대와 중앙 금강대를 소략하게 병치해놓았다.도판16, 17 그 뒤로 푸른 담채로 연하게 배치한 소향로봉과 대향로봉의 실루엣은 현대 수채화를 연상시킨다. 안개비가 걷힌 직후 청량감이 도는 신선한 느낌이다. 두 바위의 정상과 두 봉우리를 보는 화각은 수평각이 30도 정도다. 85밀리미터나 135밀리미터 정도인 망원 렌즈로 멀리서 좁게 포착한 구성이다. 이러한 방식은 미점 토산에 푸근히 안긴 1750년대의 〈정양사正陽寺〉

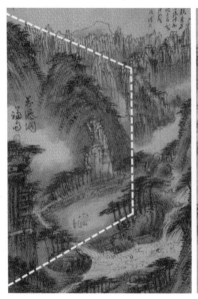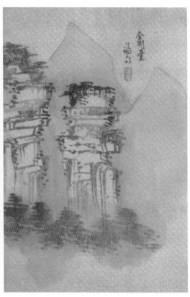

16. 정선, 〈만폭동〉, 1740년대, 견본담채, 33×22cm, 서울대학교 박물관
17. 정선, 〈금강대〉, 1750년대, 지본담채, 28.8×22cm, 간송미술관

(지본담채, 21.9×28.8cm, 간송미술관)와 더불어 정선의 최말년 회화 경향으로, 기존 작품과 다른 새로운 변화다.

정선 일파: 최북, 정황, 김응환

겸재 정선이 완성한 진경산수화는 많은 화가들이 뒤따르면서 한층 풍부해졌다. 정선의 필묵법과 구성방식 등 정선 화풍을 따른 일파 가운데 호생관 최북, 손암 정황, 복헌 김응환, 도암 신학권 등은 실경사생보다 정선의 작품을 임모하는 데 역점을 둔 작가들로 정선의 화풍을 따르

면서도 부족하나마 자신만의 개성을 찾기도 하였다.

최북의 1760~1770년대 〈선면금강전도扇面金剛全圖〉와 1779년에 그린 〈금강전도金剛全圖〉(평양 조선미술박물관)는 정선의 〈금강전도〉를 느슨하게 방작倣作한 경우다. 이들에 비해 1760~1770년대의 〈표훈사〉(지본담채, 38.5×57.3㎝, 개인소장)에서는 시각변화를 볼 수 있다. 시점을 낮추어 금강산 부분 경치를 담은 점이 그렇다. 현장을 사생한 화각인즉, 이는 산경과 수목 표현에서 심사정의 화풍을 따른 것이다. 그런데 금강산의 아름다움에 심취하여 구룡폭포에서 뛰어내리려 했다는 최북의 일화를 떠올리면, 세 점의 금강산 그림에서는 최북의 호방함을 느낄 수 없다.

최북은 〈선면금강전도〉에서는 정선을 벗어나지 못했으나 심사정을 배우면서 자기 화풍을 변화시킨 화가다. 이런 경향은 단원 김홍도나 고송류수관도인 이인문古松流水館道人 李寅文, 1745~1821 같은 작가의 화풍에서도 엿볼 수 있다. 또한 최북처럼 실경과 닮지 않은 정선의 진경화풍을 따르면서도 경치에 따라 현장사생에 관심을 보인 작가도 있다. 진재 김윤겸, 이호 정충엽梨湖 鄭忠燁, 1725~?, 서암 김유성西巖 金有聲, 1725~?, 김응환 등이다.

김응환이 1772년 후배인 김홍도에게 그려준 〈금강전도〉(지본담채, 22.3×35.2㎝, 서울 박주환 소장)는 정선의 금강산 전경도를 임모한 그림이다. 그 뒤 1788년 9월에 김응환은 김홍도와 함께 정조의 어명으로 금강산을 사생하였다. 〈헐성루〉〈칠보대〉〈옥류동〉〈만물상〉〈해산정〉 등 당시 그린 것으로 전하는 화첩을 보면 일부 사생의 맛을 살린 점이 눈에 띈다.

최북이나 김응환의 경우는 실경 현장과 그림이 닮은 정도가 50퍼센트를 상회하는 수준이다. 정선의 손자인 정황, 문인인 신학권 등은 정선의 변형방식에서 벗어나지 않았다. 이들의 진경 작품과 현장이 실제로 닮은 비율은 30퍼센트 전후로, 새로운 시점이나 화각, 참신한 개성미를 찾기 어렵다는 아쉬움이 남는다.

이인상, 허필, 윤제홍

정선의 힘 있는 표현방식은 기운이 넘치는 '세勢'로, 이인상의 감정을 절제하고 감각적인 선묘와 담채기법은 문기文氣의 '기氣'로 생각하여 조선 후기 그림 전시회를 기획한 적이 있었다.[30] 그때 출품된 정선의 〈박연폭도〉와 이인상의 〈장백산도長白山圖〉(지본수묵, 26.2×122㎝, 개인소장)가 기와 세를 대조할 수 있게 해주었다. 이로 미루어볼 때 정선은 실경 현장을 대담하게 변형시키는 조형성에 비중을 두었고, 이인상과 그를 따른 문인화가는 실경 현장을 전통적인 남종산수화 형식으로 구성하거나 그와 동일한 감성으로 풀어냈다. 예컨대 정선의 조형적 변형은 기억을 되살려낸, 곧 머리로 재해석한 이지적 그림이다. 이와 달리 이인상의 실경화풍은 가슴으로 그린 감성적 심화心畵라 할 수 있겠다.

또한 정선은 종2품 동지중추부사에 오른 관료면서도 나름대로 훈련된 필력을 갖추었다. 빽빽하긴 하지만 양필법의 수직준, 미점, 피마준과 태점, 적묵법, 힘찬 리듬으로 표현한 'ㅜ'자형 송림 표현이 그러하다. 이에 비해 이인상 등 문인화가들의 필묵법은 엷은 담묵담채, 피마준법과 근사하게 모필의 탄력을 죽인 건필乾筆을 사용했다는 점이 두드러진

다. 이른바 남종문인화풍을 따른 것이다. 그러면서도 타고난 솜씨에 따라 붓글씨를 쓰는 감각이 그림으로 전이된 문인화가의 필묵법을 자락 자득하였기 때문에 능란하지 않지만 어눌하면서도 개성적인 선묘를 드러낸다.

정선에 공감한 여러 문인화가들이 진경산수 그리기에 참여하였다. 이들 가운데 현장 사생에 의존하지 않고 자기대로 재해석을 가한 대표적인 작가는 능호관 이인상이다.[31] 연객 허필, 단릉 이윤영, 학산 윤제홍 등은 이인상의 화풍을 따랐다. 지명을 밝힌 진경산수화에서 실경과 닮은 정도는 20~40퍼센트로 50퍼센트를 밑도는 수준이다. 그 이유는 심상으로 대하는 실경을 통해 세속을 벗으려는 풍류와 은둔의 경관을 꿈꾸면서 실경을 남종문인화풍으로 재해석했기 때문이다.

이인상의 1752년 작 〈구룡폭〉(지본수묵, 118.2×58.5㎝, 국립중앙박물관)은 단출한 묵선묘와 연한 담채로 그려 폭포의 맛을 드러내지 않은 그림이다. 화면 왼쪽 하단에 밝혔듯이 1737년 28세에 금강산을 다녀온 뒤 15년이 지나 기억으로 그린 작품이다. 이어서 이인상은 이 그림에 대해 "몽당붓과 엷은 먹으로 뼈대만 그리며 속살을 그리지 않고 색택色澤을 무시했지만 소홀해서가 아니고 마음으로 그린 데 있다"라고 썼다.[32] 문인의 감수성이 물씬 풍기는, 기억에 남는 마음그림 심화心畵의 좋은 예다. 구룡폭포의 웅장한 물소리보다 암벽 질감 표현에 운치를 담았다. 근경 언덕에서 건너편 폭포를 올려본 앙각仰角 수직구도다. 이 그림에서 구태여 시점이나 화각을 논할 필요를 느끼지 않는다.

1740~1750년대의 〈은선대隱仙臺〉(지본담채, 34×55㎝, 간송미술관)는 아

래에서 위를 향한 앙각의 시점이 분명한 그림이다. 이는 정선의 〈불정대佛頂臺〉(견본수묵, 26.5×21.8cm, 개인소장)와 잘 비교된다. 도판18, 19 정선의 〈불정대〉는 아래에서 불정대를 본 시점, 불정대에서 은선대를 본 화각, 그리고 이를 부감해서 합성한 구성이다. 이에 비해 이인상의 〈은선대〉는 근경 잡목과 불정대 바위가 실제 경관과는 무관한 형상으로, 원경이 폭포와 어울려 남종산수화 형식을 연상시킨다. 실경산수의 맛이 적은 대신 맑은 담묵과 담채가 싱그럽기 그지없다. 같은 폭인 〈옥류동〉도 마찬가지이다. 〈장백산도〉는 횡한 수평구도에도 가슴에서 풀어낸 소담한 선묘 감각이 빼어난 걸작이다. 백두산 천지 풍경과 유사하여 백두산 풍경을 연상했는데 함경도 장백산을 담은 그림일 수도 있겠다.

이인상과 교분이 두텁고 건필수묵을 사용한 이인상의 화풍을 배운 이윤영 역시 실경을 변조하여 남종산수화풍으로 소화하였다. 1750년대에 그린 〈선면옥순봉扇面玉筍峯〉(지본담채, 57.7×27.3cm, 고려대학교 박물관)이 좋은 예다. 옥순봉의 바위기둥 하나를 빼내어 강 가운데 배치해 놓은 점이 실경과 달라 눈에 거슬린다.

윤제홍은 이인상의 담묵화풍을 개성 있게 소화해 진경 작품을 상당량 남긴 문인화가다. 1833년에 그린 《지두산수도팔폭병指頭山水圖八幅屛》의 〈옥순봉〉(지본수묵, 67×45.5cm, 삼성미술관 리움)은 농담의 먹 맛이 색다른 지두화로, 윤제홍의 대표작으로 꼽힌다. 그림과 옥순봉 실경을 비교해보면 화면의 왼편 멀리 배치한 폭포가 현장에는 없다. 옥순봉의 크고 작은 바위는 앞뒤 순서를 바꾸어놓았다. 맨 왼쪽으로 큰 바위에 기댄 정자와 정자로 가는 다리, 그리고 정자와 다리 위 인물배치는 영락없는

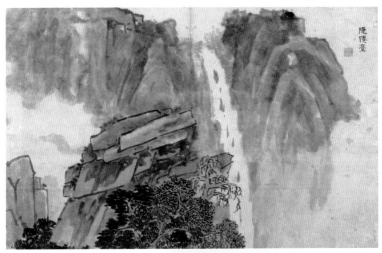

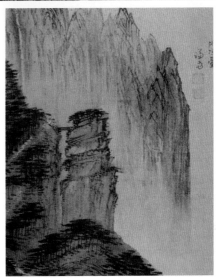

18. 이인상, 〈은선대〉, 1740~1750년, 지본담채, 34×55cm, 간송미술관
19. 정선, 〈불정대〉, 1730년대, 견본수묵, 26.5×21.8cm, 개인소장

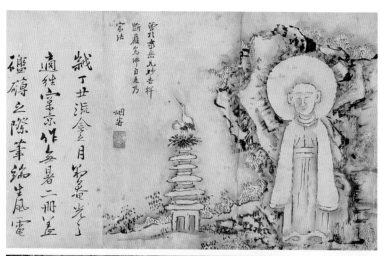

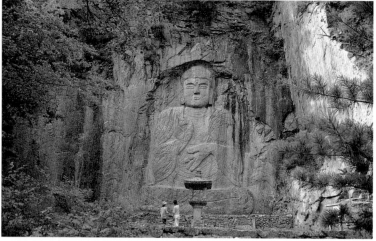

20. 허필, 〈묘길상도〉, 1759년, 지본수묵, 27.6×95.7㎝, 국립중앙박물관
21. 1998년 필자가 촬영한 묘길상 실경

남종산수화식 구성이다.

〈옥순봉〉에는 실경을 변모시킨 이유가 밝혀져 있다. "내가 옥순봉 아래 놀러갈 때마다 절벽 아래 정자가 없어 안타까웠다. 근래 이인상의 화첩을 구해 방작해보았다. 그러니 이 그림이 나의 안타까움을 씻어주지 않겠나"[33]라고 한 것이다. 기억에 남은 바위의 이미지만 차용하고 자신이 원하는 은둔처 풍경을 재창조한 셈이다. 옥순봉 실경을 그리기보다는 문인의 취향대로 변모시킨 사례다.

허필의 경우는 변형이 매우 심한 편이다. 실경과 거리가 먼 작품으로 1759년에 그린 〈묘길상도妙吉祥圖〉(지본수묵, 27.6×95.7㎝, 국립중앙박물관)가 있다. 고려의 좌상마애불을 입상으로, 고려 때 석등은 오층석탑으로 곡해하였다. 탑 위에는 학이 한 마리 올라서 있다.도판20, 21 아마도 '연객煙客'이라는 아호대로 담배를 많이 피워 기억력이 현저히 떨어진 것은 아닌가 하는 느낌마저 든다. 이에 비해 1740~1750년대에 그린 〈선면 금강전도〉(지본수묵, 21.8×58.8㎝, 고려대학교 박물관)는 그런대로 정선의 금강산 전경도를 따른 그림이어서, 조금은 실경다운 분위기가 감돈다.

실경 현장에서 그린 화가

실경 현장을 답사하며 충실하게 사생했던 작가들이 늘어나면서 진경산수화는 18세기 후반에 더욱 발전하였다. 이러한 발전양상에서 문인 화가로는 현재 심사정, 표암 강세황, 지우재 정수영 등이 참여하였다.

정선 일파 가운데 진재 김윤겸, 이호 정충엽, 담졸 강희언澹拙 姜熙彦, 1710~1784, 방호자 장시흥方壺子 張始興, 18세기, 서암 김유성, 고송류수관도인 이인문 등은 정선에 비해 현장사생에도 관심을 쏟았던 화가들이다.

하지만 실경 현장을 닮게 그리면서 회화적 완성도를 끌어올린 대가는 역시 단원 김홍도다. 그 이후 관호 엄치욱觀湖 嚴致郁, 18~19세기, 소당 이재관小塘 李在寬, 1783~1837, 석당 이유신石塘 李維新, 18~19세기, 임전 조정규琳田 趙廷奎, 1791~?, 유당 김하종蕤堂 金夏鍾, 1793~? 등이 김홍도의 사생 화풍을 따랐다.

심사정, 강세황, 정수영

심사정, 강세황, 정수영 등은 이인상 화파와 달리 현장사생에 충실한 문인화가들이다. 심사정의 진경산수화는 정선의 영향을 받았다가 여기에서 탈피하면서 시점을 낮추고 현장에서 본 실경을 충실히 옮긴 편이다. 현장의 실제 풍경과는 80퍼센트가량 닮았다. 심사정의 필묵 기량은 전문적인 화가 수준이다. 그러나 강세황과 정수영은 실경 사생에 충실했음에도 불구하고 소묘력에 따라 40~70퍼센트만 실경과 닮은꼴이다.

심사정은 조선 후기 남종산수화풍을 완성하여 후배들에게 큰 영향력을 끼친 문인화가다.[34] 김홍도나 이인문의 산수화풍이 심사정의 필묵법에서 연유하였다는 것은 이미 잘 알려진 사실이다. 심사정이 남종산수화를 조선 방식으로 소화할 수 있었던 것은 정선을 따라 진경 작업에 참여하였기에 가능했을 터이다.

조선 후기 수장가로 유명했던 의관 석농 김광국石農 金光國, 1727~1797

22. 심사정, 〈계산송정〉, 1750년대, 지본담채,
29.7×22.7㎝, 간송미술관

이 소장한 1740~1750년대 작 〈만폭동〉(지본담채, 32×22㎝, 간송미술관)에는 정선의 영향이 또렷하다. 정선이 1711년에 그린 〈보덕굴〉(견본담채, 36.1×26.1㎝, 국립중앙박물관)과 유사한 화면구성에, 부벽준법을 변형한 적묵법을 구사했다.

〈만폭동〉에 비해 같은 시기의 〈명경대〉(지본담채, 27.7×18.8㎝, 간송미술관)는 현장에서 본대로 실경사생에 충실한 편이다. 시점을 낮추어 올려다본 명경대와 그 주변의 옥경담, 황천, 마의태자 전설이 얽힌 성등이 보인다. 계곡 너머 지장봉과 시왕봉이 희미하다. 이 광경은 옥경담 아래 너럭바위에 서면 그림과 유사하다. 35밀리미터 광각 렌즈로 그 모습을 똑같이 담을 수 있다. 갈필선묘와 태점 터치는 남종산수화풍이다.

심사정의 〈명경대〉와 정선이 같은 소재로 그린 〈백천동〉을 비교하면 시점의 차이가 확연하다. 정선의 1730~1740년대의 《금강팔경도첩》 중 한 점인 〈백천동〉(지본담채, 56×42.8㎝, 간송미술관)은 명경대를 중심에 두고 부감시로 내려다본 모습을 담은 것이다. 반면 심사정의 〈명경대〉는 아래에서 올려다본 앙시 사생화다.

《석농화원石農畵苑》에는 심사정의 〈명경대〉와 구성이 유사한 〈계산송정溪山松亭〉(지본담채, 29.7×22.7㎝, 간송미술관)이 있다.도판22 명경대와 유사한 바위 아래 근경 언덕에 간소한 필치로 노송과 정자를 배치했다. 원편에 솟은 산을 배치하여 명경대의 위상을 낮추고 그야말로 계산송정의 남종산수도로 변용한 그림이다. 피마준과 태점에 가한 맑은 담채도 그에 어울리는 남종화풍이다. 두 그림은 남종산수화법으로 실경을 담거나 실경을 모델로 남종산수화류를 만들어낸 사례다. 이런 과정을

통해 심사정이 중국의 남종화풍을 조선화했던 것이다. 이러한 심사정의 산수화풍과 사생화법이 김홍도나 이인문에게 고스란히 전수되었다.

심사정에 비해 강세황과 정수영의 사생화는 정확한 묘사 기량이 떨어져, 실경과 닮은 정도를 보면 강세황의 진경 작품은 60~70퍼센트, 정수영의 경우는 40~60퍼센트 정도다. 강세황은 조선 후기 화단의 화가 겸 화평가로 상당히 영향력이 컸던 문인이다.[35] 그의 작품으로는 송도, 금강산, 부안 등을 여행하고 그린 실경사생첩이 전한다. 그 가운데 1757년경의 《송도기행첩》이 강세황의 진경산수화를 대표한다.[36]

《송도기행첩》 가운데 〈박연〉(지본담채, 32.8×53.4㎝, 국립중앙박물관)은 35밀리미터 광각 렌즈의 카메라 뷰파인더에 잡히는 풍경과 거의 흡사하다.도판23, 24 폭포 위 박연과 아래 고모담, 왼편 범사정 배치도 그렇다. 화면 왼편 폭포는 위로 갈수록 좁아져 원근개념을 도입한 것이고, 폭포 주변 입체감을 살짝 낸 암벽 주름도 실경과 닮은 편이다. 정선의 〈박연폭도〉와 비교하면 강세황의 〈박연〉이 담묵과 담채가 흥건하게 어울려 실경사생의 기분에 더욱 충만하다. 그런데 정선의 〈박연폭도〉에서는 폭포수의 굉음이 들리는 듯하지만 강세황의 그림은 그런 맛이 감소되어 있다.

《송도기행첩》의 〈송도전경〉이나 〈대흥사〉의 경우 서양화의 원근법 개념을 도입하였으나 어색하기 짝이 없다.도판25, 26 특히 〈대흥사〉는 일점투시 원근법을 쓴 듯한데 심하게 왜곡되어 있다. 왼편 전각은 밑에서 올려보고, 오른편 요사채 지붕은 위에서 내려다본 모습이 희한할 지경이다. 이런 왜곡은 마침 성호 이익星湖 李瀷, 1681~1763이 「화상요돌畵像

23. 강세황, 〈박연〉《송도기행첩》, 1757년경, 지본담채, 32.8×53.4cm, 국립중앙박물관
24. 박연폭포 실경

25. 강세황, 〈송도전경〉《송도기행첩》, 1757년경, 지본담채, 32.8×53.4㎝, 국립중앙박물관
26. 강세황, 〈대흥사〉《송도기행첩》, 1757년경, 지본담채, 32.8×53.4㎝, 국립중앙박물관

拗突』에서 마테오 리치Matteo Ricci, 1552~1610의『기하원본』서문을 재인용하면서 토로한 것처럼 "입체감은 알겠는데 투시원근법은 잘 모르겠다"라고 한 것과 상통한다.[37]

정수영은 조선 후기 실학자이자 지리학자인 정상기鄭尚驥, 1678~1752의 증손자이면서 집안 전통에 따라 지도 제작에도 참여한 문인화가다.[38] 그만큼 실경사생을 많이 했고 따라서 그의 실경사생화들은 각별한 관심을 끈다. 1796~1797년의《한·임강명승도권漢臨江名勝圖卷》과 1799년의《해산첩海山帖》은 여정을 따라 실경 현장에 대한 글과 그림으로 꾸민 정수영의 대표적인 사생첩이다. 분방한 독필禿筆을 사용하고 형식에 구애받지 않은 구성이어서 사생화임에도 불구하고 40~60퍼센트 정도만 실경과 닮았다. 대신 남들이 흉내낼 수 없는 독창적인 화풍의 그림을 그려냈다.

《해산첩》의 〈금강전경〉(지본담채, 33.8×61.6㎝, 국립중앙박물관)은 지평선 아래 역삼각형으로 금강산경을 담은 그림이다. 수평각이 130도 이상으로 정선 못지않게 너른 시각을 포착하면서도 원형구도나 부채꼴 구도가 아닌 색다른 구성을 보여준다.

같은 화첩의 〈만폭동〉은 작가가 서 있는 위치에서 본 금강대 주변 풍경을 그대로 사생한 그림이다. 필자가 만폭동 너럭바위에서 28밀리미터 광각 렌즈로 찍은 사진과 똑같은 구도다. 다만 사실적인 형상 묘사가 부족하여 실경의 현장감이 떨어지는 편이다. 정수영이 금강산 기행 후 그린 1800년대의 〈구룡폭〉(지본담채, 28×34.8㎝, 서울역사박물관)의 경우에도 단순화한 필묵의 회화성은 얻었으나 폭포의 실감은 없다.

정선 일파: 정충엽, 김윤겸, 강희언

　정선 일파로 분류되는 작가 가운데 현장 사생의 면모를 뚜렷이 보이는 작가는 이호 정충엽, 진재 김윤겸, 담졸 강희언, 방호자 장시흥, 서암 김유성, 고송류수관도인 이인문 등이 있다. 이들은 실경을 70퍼센트 내외로 닮게 그린 화가들로 김윤겸을 제외하고는 중인층이나 화원이다. 앞서 살펴본 최북, 정황, 신학권 같은 작가들에 비하면 개성을 적절히 드러낸 편이다.

　정충엽은 의관 출신으로 많은 작품을 남기지는 않았지만 정선의 진경산수화풍을 따른 작가다. 1998년 만폭동 계곡에 들어섰을 때 바위에 새겨진 '정충엽'을 발견하고 매우 반가웠다.[39] 1750년대의 〈헐성루망만이천봉歇惺樓望萬二千峰〉(견본담채, 23.5×30.3㎝, 개인소장)은 분홍빛 진달래가 만발하여 화사한 내금강의 봄 풍경을 담은 그림이다. 화면 왼쪽 아래에 헐성루 누각이 배치되고, 그 오른편에 천일대가 보인다. 그 너머 만폭동 계곡의 금강대, 두 향로봉, 중향성과 비로봉이 고원법으로 포치되어 있다. 오른편으로는 혈망봉 능선이 전개된다.

　얼핏 화면의 부감시가 정선풍의 내금강 전경도 형식과 유사하다. 그러나 헐성루에서 비로봉과 혈망봉 쪽을 바라본 화각이 60~70도에 불과하여 정선과 다르다는 사실을 알 수 있다. 그림과 똑같은 구도로 찍은 일제강점기의 헐성루 사진이 남아 있어 좋은 비교가 된다. 이 사진은 정충엽 그림의 수평각으로 미루어볼 때 35밀리미터 광각 렌즈를 이용하여 촬영한 것 같다. 이처럼 정충엽은 근대 사진과 비슷한 풍경을 포착하였고 이는 현장에서 사생한 결과다.

김윤겸은 금강산을 그릴 때 정선 화풍에서 크게 벗어나지 못했는데 현장을 50퍼센트 정도밖에 닮게 그리지 못한 점이 그렇다. 그러나 영남 지역의 풍광을 그릴 때는 거의 80퍼센트 정도 닮게 사생하였다. 1768년에 그린 《봉래도권蓬萊圖卷》의 〈원화동천元化洞天〉이나 〈명경대〉(지본담채, 27.5×39㎝, 국립중앙박물관)는 정선이 그린 같은 실경도를 간추린 것처럼 간소한 필치와 담채를 보여준다.[40] 김윤겸은 가벼운 듯 싱그러운 담묵과 담채의 맛을 잘 풀어낸 화가로, 실경을 완연히 닮게 그리지 않은 점은 정선과 같지만 시점을 부감하지 않고 낮춘 것은 심사정과 이인상 등의 추세를 따른 것이자 그 다운 개성적인 변모다.

1770년경 진주의 소촌 찰방金村 察訪을 지낸 이후에 제작한 《영남기행화첩》은 금강산 화첩과 달리 사생화로서 진면목을 보여준다. 예를 들어 〈태종대〉(지본담채, 54×35.5cm, 동아대학교 박물관)는 김윤겸이 사생했을 법한 위치에서 28~35밀리미터 광각 렌즈로 똑같은 실경을 잡을 수 있다.도판27, 28 서양 풍경화의 화각과도 거의 비슷하며 담채와 묵선은 금강산 그림보다 더욱 가벼워졌다.

강희언의 1770~1780년대 〈인왕산〉(지본담채, 24.6×42.6㎝, 개인소장)도 김윤겸 진경산수의 변화시점과 관련하여 주목받는다. 강희언은 정선을 배웠으면서 강세황, 김홍도 등과 교류하며 자기 화풍을 만든 중인층 화가이다.[41] 그의 〈인왕산〉은 정선의 그림보다 창의문 쪽에 더 가까운 능선으로, 백악 중턱에서 내려다보고 사생한 그림이다.도판29, 30

강희언이 〈인왕산〉을 그린 도화동천挑花洞天보다 해발 50미터 남짓 남쪽으로 내려온 위쪽에서 바라볼 때, 35밀리미터 광각 렌즈에 비슷한 구

도가 포착된다. 도성 훈중訓中의 흐름에 맞추어 촬영해보니 강희언의 독특한 시각이 뷰파인더에 잡힌다. 인왕산 기슭에서 500~600미터 마주한 거리에서 사람의 눈에 적당한 폭으로 들어온다. 강희언의 그림에서 현대적인 기품이 느껴지는 것은 이 때문이라 생각된다. 비스듬히 내려다보아야 생기는 능선의 겹겹을 미점 처리로 리듬감 있게 맞춘 것이 인상적이다. 아래쪽 흰 안개와 푸른색을 바림한 하늘 처리가 수채화처럼 시원스럽다.

강희언이 1770~1780년대에 그린 〈북궐조무도北闕朝霧圖〉(지본담채, 26×21.5㎝, 개인소장)는 뚜렷하게 서양화의 원근법을 도입한 그림이다. 부감하여 내려다본 북궐 앞거리를 일점투시로 좁아지게 그렸다. 버드나무나 사람의 크기도 멀수록 작게 그렸고, 농담변화와 안개 처리로 원근감을 주었다. 물론 강세황의 1757년 작 〈대흥사〉보다는 나은 편이지만 정확한 투시원근법과는 거리가 있다.

실경과 닮지 않게 그리다가 1770년대에 닮게 그리는 김윤겸의 변화 시점과 더불어 1770~1780년대 강희언이 원근법을 활용한 실경화들이 관심을 끈다. 정선풍에서 벗어나 자기 회화양식이 발전했다는 의미도 있겠지만 서양화법을 수용한 것이 눈에 띄기 때문이다.[42] 김윤겸이 중국을 여행하면서 새롭게 배운 화법일 것 같기도 하고, 영조에서 정조로 왕위가 교체되는 시점(1776)이었기 때문에 화단의 어떤 전환점과도 연계해 볼 수 있지 않을까 싶다.

또한 실경을 두드러지게 닮게 그리는 시점인 1780년대에는 다산 정약용茶山 丁若鏞, 1762~1836이 카메라 옵스쿠라Camera Obscura로 풍경을 관람

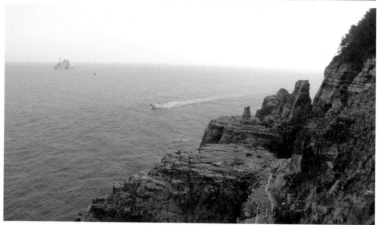

27. 김윤겸, 〈태종대〉《영남기행화첩》, 1770년경, 지본담채, 54×35.5cm, 동아대학교 박물관
28. 태종대 실경

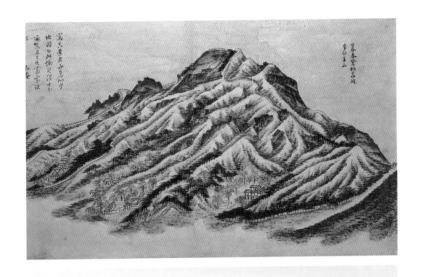

29. 강희언, 〈인왕산〉, 1770~1780년대, 지본담채, 24.6×42.6cm, 개인소장
30. 인왕산 실경

하는 실험을 하기도 했다. 캄캄한 방에서 그림을 보는 '칠실관화설漆室觀畫說'이 그 이야기이다.43

정약용은 물론이거니와 당대 화가들도 카메라 옵스쿠라에 거꾸로 비친 채색풍경을 통해 대상을 빼닮게 표현하는 것에 대한 새로운 조형체험을 했을 법하다.44 일몽 이규상一夢 李奎象, 1727~1799이 김홍도에 대해 평한 글에서도 "당시 도화서 그림이 서양의 사면척량법四面尺量法을 모방하기 시작했고 김홍도가 이를 잘 활용했다"라고 밝혔다.45 김홍도가 실경과 닮게 그린 진경산수화도 서양화풍의 영향과 무관하지 않을 듯하다.

1800년대에 그린 이인문의 〈단발령망금강斷髮嶺望金剛〉(지본담채, 23×45㎝, 개인소장)은 정선과 같은 방식으로 구성한 그림이다. 그런데도 단발령 화법은 이인문의 다른 산수도와 마찬가지로 심사정풍이다. 멀리 구름 위로 떠 있는 금강산 전경 표현이 백미다. 낱낱 봉우리의 개성을 살리기보다 맑은 담채로 멀리서 본 분위기를 적절히 담아내 신선한 감흥마저 준다.

〈총석정〉(지본담채, 21.2×33.8㎝, 간송미술관)은 이인문 진경산수화의 진면목을 제대로 드러낸다. 뛰어난 회화성은 선배인 정선이나 동료화원 김홍도의 총석정 그림에 뒤지지 않는다. 먼 수평선부터 총석정까지 일렁이는 동해의 파도를 생생하게 표현한 그림이다. 이인문은 김홍도와 동갑인 화원으로 김홍도의 명성에 가려져 있다. 하지만 그의 〈단발령망금강〉과 〈총석정〉 두 진경 작품들의 조형미를 보면, 이인문이 김홍도보다 낮게 평가받을 이유가 없다.

김홍도와 그 일파

단원 김홍도는 정선과 더불어 한국문예사를 대표하는 화가다. 풍속화가로 명성이 있으나 실제 회화성으로는 진경산수화를 제일로 꼽고 싶다. 물론 김홍도의 진경산수화는 정선의 영향 아래서 발전한 것이다. 김홍도는 어려서부터 강세황 수하에서 그림공부를 했다고 전하며 강희언과 교분이 두터웠다고 한다.[46] 이들을 통해 김홍도가 서양화풍을 습득했을 것으로 추정된다.

김홍도는 정선에 이어 강세황, 심사정, 이인상 등 문인화가들의 예술적 성과를 흡수하여 발군의 묘사력으로 한국회화사에서 우뚝 선 화가다. 앞서 언급했듯이 18세기 전반 정선이 진경산수화의 기반을 다졌다면, 18세기 후반은 김홍도가 우리 산수화의 고전을 완성했다고 할 수 있다. 정확한 사생솜씨와 세련된 필묵법, 그리고 완벽한 화면구성으로 대상풍경을 정확히 닮은, 그야말로 변형시키지 않은 참된 '진경' 산수화에 다가갔다.

김홍도는 1788년 정조의 어명으로 김응환과 동행하여, 금강산을 비롯한 영동 지방을 여행하며 《금강사군첩金剛四郡帖》을 제작한 것으로 알려져 있다. 그때 그린 것으로 전하는 전칭작들이 있으나 아직은 딱히 마음에 드는 김홍도의 작품을 만나지 못했다. 김홍도는 1788년 여행 이후 금강산경을 병풍이나 화첩으로 그려냈다. 대표작으로 1790년대의 《금강팔경도병金剛八景圖屛》, 1795년에 그린 《을묘년화첩乙卯年畵帖》의 〈총석정〉, 1796년에 그린 《병진년화첩丙辰年畵帖》의 〈옥순봉〉과 같은 진경작품을 들 수 있다.

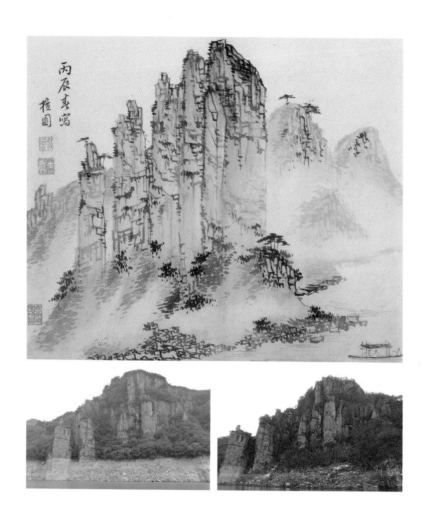

31. 김홍도, 〈옥순봉도〉《병진년화첩》, 1796년, 지본담채, 26.7×31.6㎝, 보물782호, 삼성미술관 리움
32. 물에 잠긴 옥순봉 실경

1790년대의 〈만폭동〉(지본담채, 133.8×54.4㎝, 개인소장), 《금강팔경도병金剛八景圖屛》 중 〈명경대〉나 〈구룡연〉(견본수묵, 91.4×41㎝, 간송미술관)을 보면, 아래위로 긴 족자그림이기 때문에 화면 형태에 따라 과장한 흔적이 보인다. 바위의 적묵 표현에 정선의 화풍이 남아 있고 잡목이나 계곡을 그린 필묵법과 실경을 포착하는 시각은 심사정의 영향을 받은 것이기도 하다. 명경대 실경사진과 비교할 때 심사정의 그림이 실경과 약간 어긋나 있는 데 비해, 김홍도의 〈명경대〉는 35밀리미터 광각 렌즈 카메라의 뷰파인더에 정확히 들어찬다.

내리닫이 족자그림보다 화첩의 펼친그림에서 김홍도의 사생솜씨는 빛을 발한다. 《을묘년화첩》의 〈총석정〉(지본담채, 27.7×23㎝, 개인소장)이나 《병진년화첩》의 〈옥순봉〉(지본담채, 26.7×31.6㎝, 보물 782호, 삼성미술관 리움)은 김홍도의 진경 작품으로는 걸작 중의 걸작이다. 우선 초점거리 35밀리미터 광각 렌즈나 50밀리미터 표준 렌즈의 뷰파인더에 그림과 똑같은 풍경이 잡힌다. 아울러 바위, 솔밭, 물결 등이 실경의 현장감을 물씬 느끼게 한다. 섬세하게 농담변화를 준 먹선묘와 잔잔한 담채로 그렇게 소화해냈다.

배를 타고 옥순봉에 가보면 현재는 대청댐이 들어서 바위 중턱까지 물이 차 있다. 아마도 〈옥순봉〉의 화면 오른쪽 하단에 배치한 배에 김홍도가 타고 그림을 그렸을 것이다. 그런데 배의 위치가 정선의 1730년대 작 〈구담龜潭〉(견본담채, 20×26.5㎝, 고려대학교 박물관)과 비교된다. 〈구담〉에는 배의 위치가 실경과 닮지 않은 구담의 바위 아래 중앙에 잡혀 있다. 김홍도의 〈옥순봉〉에서는 오른쪽 구석에 배치한 배가 눈에 띄는데 수

직과 수평구도를 운용한 정선과 사선구도를 즐긴 김홍도의 차이다.

〈옥순봉〉에 그려진 배의 위치, 곧 김홍도의 눈을 따라 옥순봉을 올려다보면, 수평각이 60도 정도로 35밀리미터 광각 렌즈에 그림 속 풍경이 고스란히 잡힌다.^{도판31, 32} 이 각도는 일반적으로 사람들이 보는 가장 편안한 시야로 현대 풍경화나 사진과 근사한 화면을 포착한 것이다. 이 대목에서 김홍도 회화의 근대적 관점을 만날 수 있다. 밝은 눈과 빼어난 솜씨로 이룬 김홍도의 위대함이다.

이런 화각은 《금강사군첩》의 〈구룡연〉(견본담채, 30.4×43.7㎝, 개인소장)이나 그 이후에 그린 〈구룡폭〉(지본담채, 29×42㎝, 평양 조선미술박물관)에서도 확인된다. 근경 언덕 위에서 폭포를 올려다본 수평각 역시 60도 정도다. 김홍도의 구룡폭포 그림 두 점은 정선이 1730~1740년대에 그린 〈구룡폭〉(견본담채, 29.5×23.5㎝, 독일 성 오틸리엔 수도원)과 잘 비교된다. 정선의 〈구룡폭〉은 폭포 능선 위로 솟은 구정봉을 생략하여 수직수평구도의 견고함을 담았다. 이에 비해 김홍도의 그림들은 현장사생에 따라 능선 위로 오른 구정봉과 먼 능선까지 담아 설명적 표현을 보인다. 또 정선의 작품은 아래로 떨어지는 폭포의 물길을 강조한 반면, 김홍도는 화면을 압도하는 폭포 좌우 암반을 표현하는 데 관심을 쏟은 듯하다.

김홍도의 진경산수화는 《병진년화첩》의 〈소림명월도疎林明月圖〉(지본담채, 26.7×31.6㎝, 보물 782호, 삼성미술관 리움)에서 새로운 진면목을 보여준다. 봄물이 오른 개울가 잡목에 보름달이 걸린 풍경을 포착한 그림이다. 풍속화가로서 주변 생활상을 표현했던 사실감을 산수화에 구현한

것이다.

정선 이후 지금까지 살펴본 진경 작품들은 모두 명승고적이었다. 조선시대 문인들이 추구한 성리학의 이상향과 맞물려 숭고한 곳 혹은 아름다운 곳을 많이 찾았기 때문이다. 이들에 비해 김홍도의 〈소림명월도〉는 담장 밖에서 흔히 만나는 일상풍경이라는 점에서 주목할 만하다. 성리학 이념 아래 발달한 진경산수화가 근대 풍경화를 향해 한 발짝 진보한 것으로 해석할 수 있기 때문이다.

그런데 같은 화첩의 〈옥순봉〉에는 김홍도가 탄 배가 물가에 배치되어 있으니, 이 그림은 정선의 진경 작품처럼 배와 옥순봉을 바라보는 제3시점이 필요하다. 〈소림명월도〉는 생활 주변 소재도 그러하지만 시점도 다르다. 다시 말해 〈소림명월도〉는 화가를 그림 안에 그리는 조선 후기 진경산수화와 달리, 화가가 그림 밖에서 바라본 풍경 그림이다.

한편으로 생각하면 성리학의 굴레 안에서 산수풍경을 생각하던 당대의 의식에서 벗어난 것도 같다. 풍경을 풍경으로 바라본 것이다. 이는 상대적으로 인식해 바라본 대상풍경만을 화폭에 담는 서양화법과 동일한 시각이기 때문에 특별히 주목해야 할 부분이다. 우리 산수화가 서양의 근대풍경화 방식으로 전환되었다는 것을 의미하기 때문이다.

김홍도는 진경산수화를 포함해서 인물, 화조 등 모든 회화 영역에서 예술적 성과를 거두며 후배화가들에게 큰 영향을 끼쳤다. 그래서인지 19세기 화단이 회화적 격조를 유지한 반면, 새로운 사조나 표현 기량면에서는 김홍도를 뛰어넘지 못했다. 진경산수화 쇠퇴기, 김홍도 화풍의 여운은 관호 엄치욱, 석당 이유신, 임전 조정규, 유당 김하종 등으로 이

어졌다. 이들과 함께 19세기에는 민간의 장식그림으로 민화 금강산 병풍이나 관동팔경도 등이 유행하였다. 분방하고 파격적인 형식미에서 또 다른 회화성을 찾을 수 있으나 워낙 형상변형이 심하여 이 글에서는 언급하지 않기로 한다.

엄치욱은 김홍도의 분신으로 여겨질 정도로 구도와 필묵법이 김홍도를 빼닮았다. 이와 유사한 경우로 이풍익李豊瀷, 1804~1887이 1825년 금강산을 여행하고 제작한 《동유첩》이 있다. 이 기행첩에 삽입된 필자미상의 〈총석정叢石亭〉이나 〈환선정喚仙亭〉 등은 김홍도의 화풍을 그대로 임모한 그림이다.[47]

이들에 비해 비교적 자기 화풍을 구사한 화가는 김하종이다. 김하종의 작품으로 1815년에 제작한 《해산도첩海山圖帖》(지본담채, 29.7×43.3㎝, 국립중앙박물관)과 50년 뒤 1865년에 그린 《풍악권楓岳卷》(지본담채, 49.6×61㎝, 개인소장)이 남아 있다.[48] 필자는 1998년 금강산 답사 때 옥류동 입구인 앙지대仰止臺에서 김홍도의 아들 김양기의 아호 '긍원肯園'과 함께 '경오사월庚午四月'에 쓴 '김하종金夏鍾'을 찾았다.[49] 김하종이 1870년 4월에 다녀간 흔적이다. 김하종의 진경 작품은 풍경 구도와 경물 묘사에서 김홍도를 크게 벗어나지 못하였다. 그러면서도 《해산도첩》의 금강산 그림들에 비해 《풍악권》의 그림들이 한층 김하종답다. 선묘와 담채가 맑고 가벼워진 점이 특히 그러하다.

마치며

정선은 조선 땅을 발로 탐승하고, 기억에 의존하여 머리로 그림을 그린 진경화가다. 실경을 변형하는 독특한 조형어법으로 보건데, 울림이 큰 가슴과 풍부한 상상력의 소유자였던 것 같다. 누구보다 조선땅을 지독히 사랑한 결과일 터다.

정선의 진경산수화는 대상인 실경 전체를 포용하는 부감법, 시점 이동과 다시점 시방식, 너른 화각을 좁은 화폭에 담아내는 축경법으로 표현방식을 정리할 수 있다. 정선의 시야는 대체로 수평각 90~150도이며, 더러는 180도까지 넓어져 파노라마 카메라만 감당할 수 있다. 현장 사생으로 실경을 닮게 그리기보다는 머릿속에 맴도는 구성미와 조형성으로 합성하고 변통變通했고, 특히 합성의 대가라고 할 수 있다. 자연히 기억 속 실경이 가물어질수록 현실풍경은 간소화되거나 과장될 것이며 이 과정에서 현장의 약점을 보완하게 되는 셈이다.

정선이 비록 변형과 왜곡으로 일관했지만 나름대로 분명히 실경의 의미를 모색했다. 〈인왕제색도〉는 비에 젖은 바위의 강렬한 인상을 강조하여 형상화한 명작이다. 〈박연폭도〉는 사방에 울리는 폭포소리를 평면에 담은 걸작이다. 폭포의 길이를 두 배로 늘이고 물과 암벽을 대비해 소리를 구현하였다. 정선은 금강산의 숭고한 아름다움을 떠올리며 그 전경을 보고 싶어 하는 모든 이의 열망을 부감법으로 〈금강전도〉에 담아냈다. 이처럼 정선은 실경 현장의 리얼리티를 뛰어난 직관으로 재해석했던 것이다. 그렇게 하여 누구나 공감할 '진경眞景' 산수화를 일

구어냈다.

정선이 완성한 진경산수화는 조선의 대지, 나아가 조선의 명승을 통해 더 나은 이상을 꿈꾼 자들의 회화형식이다. 그 중심이념은 물론 성리학이었을 터이고 정선이 역리易理를 원용하여 그림을 그렸다는 증언과도 맞물린다. 또 정선이 고위관료로서 당시 집권층인 서인-노론계 문사들과 친밀했다는 사실과도 무관하지 않다.

이인상 같은 문인화가는 정선과 또 다른 방향에서 실경을 변조했다. 눈에 드는 형상미보다 가슴에 품은 심상心象으로 풍경을 바라보고 그린 심화心畵를 추구한 것이다. 능란함보다는 다소 미숙한 대로 감성에 젖은 필묵선과 담묵담채 표현이 두드러진 화풍을 이루었다. 실경 이름을 내세워 남종산수화의 일품逸品 그림을 그린 것이다. 이인상을 비롯한 문인화가들의 작품은 실경 변형 정도가 심해서 시방식이나 화각을 뚜렷이 잡기 어렵다. 부감시보다는 화가가 서 있는 위치에서 풍경을 바라본 평시平視와 앙시점仰視點으로 그린 게 대부분이다.

이처럼 낮은 시점에서 본 실경사생은 의외로 문인화가들로부터 본격적으로 시작되었다. 심사정, 강세황, 정수영 등이 남긴 여행 스케치가 좋은 예다. 심사정은 정선을 통해 진경산수화를 익히고 남종화적 해석으로 기량을 다진 화가다. 강세황과 정수영은 사실적 묘사기량이 상당히 떨어지나 치기어린 기격奇格으로 독창적인 개성미를 이루었다.

현장에서 편안하게 화각을 잡은 사생미는 정선의 영향을 받은 김윤겸과 강희언이 성과를 이룬다. 완숙하지는 않지만 실경과 닮은 진경산수화는 강희언이 도화동에서 조망한 〈인왕산〉, 부감하여 원근감을 낸

〈북궐조무도〉, 사생의 맛이 물씬 풍기는 김윤겸의 〈태종대〉 같은 그림들부터 본격적으로 논의해볼 수 있다. 김윤겸과 강희언은 서양화법을 수용하는 시기에 이를 눈에 띄게 실현한 작가들이라고 생각된다.

정선, 이인상, 심사정, 강세황, 김윤겸, 강희언 등이 이룬 진경산수화의 업적은 김홍도가 고스란히 전수하였다. 김홍도는 빼어난 그림솜씨로 현장을 사생하면서 실경을 닮게 그렸고, 회화적인 수준도 한껏 높였다. 눈에 보이는 풍경의 아름다움을 포착했고 출중한 사실묘사력과 수묵담채를 다루는 능란한 기량으로 진경세계에 탐닉했다. 정선이 상상력을 보태 발과 머리로 진경산수화풍을 완성하고, 이인상을 비롯한 문인화가들이 머리에 남아 있고 알고 있는 형상을 가슴으로 품어낸 산수를 그렸다면, 김홍도는 '눈'과 '손'으로 그린 화가다.

김홍도의 실경작품은 분명 새로운 변화다. 18세기 중엽까지 위세를 떨친 정선의 진경산수화가 변형으로 일관했던 것에 비해 완연히 달라진 시방식이다. 김홍도의 사생화는 50밀리미터 표준 렌즈나 35밀리미터 광각 렌즈를 장착한 카메라의 뷰파인더에 거의 같은 구도로 실경이 잡힌다. 이는 사람 눈에 가장 친근하다는 수평각 47~62도 사이의 풍광을 화폭에 담았다는 의미다. 진정한 의미로 사실적인 '진경' 산수화다.

김홍도는 17세기 이후에 발달한 유럽 풍경화나 카메라에 담을 수 있는 풍경사진과 유사한 화각으로 실경을 포착했고, 현장감을 생생하게 담아냈다. 나아가 빼어난 절경뿐만 아니라 생활 주변 일상풍경에 눈길을 두었다. 《병진년화첩》의 〈소림명월도〉 같은 경우는 근대적 조선화의 방향을 제시하고 있다고 판단된다. 성리학 이념으로 배태한 아름다

운 명승의 진경산수화에서 평범한 삶의 풍경으로 전화轉化된 양태를 읽을 수 있다.

정선과 김홍도, 두 거장의 진경산수화에서 볼 수 있는 시방식과 화각 차이는 당대 화두라 할 '포스트post-성리학'이 요구되던 18세기 문화지형 변화와 맥을 같이한다. 당시 실학에 대한 평가도 그러하듯이, 진경산수화는 '탈脫 성리학' 혹은 '후後 성리학'이 갈등하거나 서로 영향을 끼치며 복합된 현실에서 창출된 회화 영역이라는 점에서 그렇다. 정선은 농암 김창협農岩 金昌協과 삼연 김창흡三淵 金昌翕 학파와 절친하게 교우했던 만큼 진경 작품에도 성리학을 계승한 '후 성리학'의 분위기를 반영한다. 이에 반해 김홍도의 실경사생은 당시 다산 정약용이나 연암 박지원 燕岩 朴趾源 학파가 출현했던 것처럼 '탈 성리학'에 가깝다. 그런데 실상 김홍도 이후 19세기 진경산수화가 풍속화와 더불어 쇠락한 이유는 '포스트-성리학'이 보수적인 세도정권에 의해 '탈'보다 보수적인 '후 성리학'으로 치우친 양상과도 무관치 않을 것이다.

가끔 이런 상상을 해본다. 김홍도의 〈소림명월도〉 같은 그림이 19세기에 더욱 진화했다면 과연 어떻게 되었을까. 선례로서 19세기 유럽 회화의 변모에 빗대보면 가장 먼저 떠오르는 사조가 '인상주의 impressionism'다. 특히 시점과 화각이 유사하다는 점에서 그러하다. 한국 회화사에서 인상주의 화풍은 김홍도로부터 백 년을 훌쩍 넘어 20세기에 들어서 유럽이나 일본을 통해 우리 회화로 정착되었다. 뒤늦게나마 오지호, 도상봉, 강연균, 강요배 등 좋은 작가들이 배출되고 그들의 탁월한 풍경화가 오랜 빈자리를 채울 만큼 충분한 기량을 빛내고 있다.

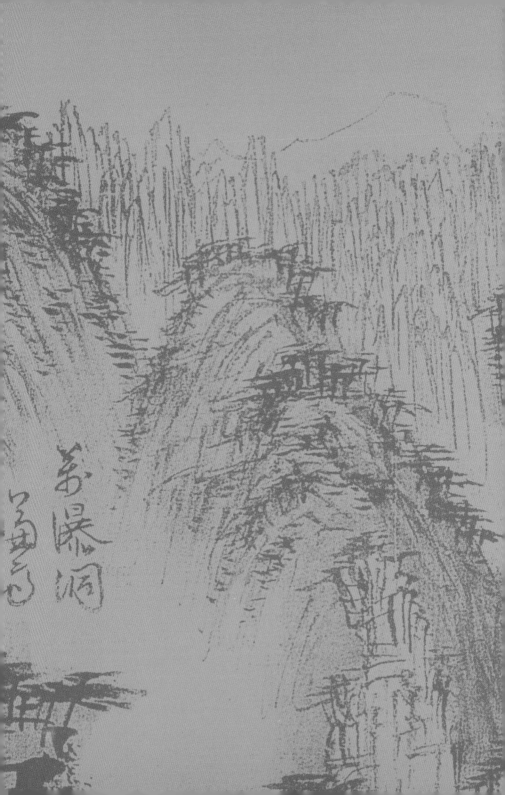

금강산과
금강산 그림

한국 산수화의 모태

금강산은 지역 전체가 절경을 이루어 한반도에서
가장 빼어난 명산이고, 더불어 금수강산을 대변
하는 민족의 긍지로 여겨졌다. 인근 고인돌과 청
동기시대 유적으로 미루어 볼 때, 최소한 2천 5백
년 이상 우리 조상들과 삶의 고락을 함께한 곳이
다. 그러하기에 금강산은 설화문학, 기행시문, 민
요 등 민족예술을 발전시킨 진원지이자 한국 산수
화의 모태로 당당하게 내세울 수 있다.

시작하며

우리나라 자연의 백미로 일컫는 금강산 일만 이천봉은 '개골산皆骨山' 이란 이름처럼 빼곡하게 솟은 다양한 형상의 바위와 험준한 절벽으로 천봉만학千峯萬壑을 이룬 곳이다. 옛 사람들은 내금강 봉우리들이 눈부 시게 희어서 은이나 눈, 구슬, 얼음, 서릿발 같다고 했고, 백옥이나 백 련 혹은 옥부용玉芙蓉에 비유하기도 했다. 그리고 암반 계곡으로 굽이치 며 떨어지는 하얀 물길은 진주에 비유하였고 깊이 파인 담潭과 소沼는 진초록 비취색을 띠어 그야말로 옥류玉流라 불렀다.

해방 전에 금강산을 다녀온 노인들은 단발령에 올라서면 구름 위에 떠 있는 일만 이천봉 암산이 수정처럼 하얗게 빛을 발하는 별천지 장관 을 만났던 그 감명을 가장 잊지 못한다고 이야기한다. 기기묘묘한 일만 이천 봉우리에 덧붙여 산봉우리 사이를 감도는 싱그러운 산바람과 골 짜기를 따라 흐르는 물길의 황홀경을 입이 마르게 상찬한다. 조선 후기 어느 문인은 "물과 돌이 내는 소리가 거문고와 아쟁 소리처럼 영롱하 다" 하였다.[1]

내금강의 수려한 물과 돌 천석泉石은 외금강을 비롯해 주변에 우거

진 숲이나 토산土山과 조화를 이루어 날씨에 따라 색다른 풍광을 연출한다. 산기슭에는 솔밭을 비롯해 잣나무와 전나무 숲, 침엽수림이 중후하게 터를 잡고, 중상봉에는 활엽수와 침엽수, 누운 향나무와 측백나무 등이 뒤섞여 자라 있다. 특히 구룡연 입구 6킬로미터에 이르는 창터 솔밭길, 장안사 입구의 솔밭과 전나무 숲은 울울창창하다. 이들은 흰 봉우리와 어울려 특히 계절의 미모를 뽐내곤 한다.

'풍악산楓岳山'이라는 금강산의 다른 별칭은 가을 단풍을 으뜸으로 삼아 붙은 이름이다. 말쑥한 백옥봉白玉峯에 붉은 비단장막을 두른 차림 같다고 한다. 겨울의 단아한 설봉雪峯, 진달래와 철쭉이 화사한 봄축제, 여름의 짙푸른 녹음과 빠른 여울의 우뢰 같은 물소리도 빼놓을 수 없는 금강산의 자연미로 꼽힌다. 게다가 금강산 일대는 우리나라 식물분포상 남북계통이 교차하는 곳이므로 9백여 종이 넘는 다채로운 식물들이 자생하고 있다. 금강초롱, 만병초, 머루와 다래 등 다양한 꽃과 열매식물은 산세그늘에 걸맞게 수줍은 듯 다소곳하면서도 미려한 형상과 색채의 맛을 풍긴다. 또한 예쁜 물고기와 새, 산짐승이 다양하게 공존하는 지역으로, 금강산은 경관뿐만 아니라 생태계 측면에서도 자연사 박물관으로 손색없는 보고다.

금강산은 태백산 줄기 북쪽에 위치한다. 서쪽으로는 내륙의 산악지대와 인접하고 동해에 닿아 있다. 토산이 암산을 감싸는 형국인 내금강은 바위산곡의 천석을 중심으로 구성되어 있고, 토산 위에 암산이 솟은 외금강과 신금강, 북쪽의 별금강, 동해안의 해금강으로 구분한다. 외금강 줄기가 동쪽으로 뻗어 평야를 이루다가 다시 솟은 해금강은 거암 절

벽과 파도에 침식당한 해암海岩의 기관奇觀을 자랑한다. 해금강의 아름다움은 남쪽으로 울진 평해까지 동해를 끼고 형성된 관동팔경으로 이어진다. 그래서 화가나 시인묵객, 여행자들은 금강산을 유람할 때면 동시에 관동팔경까지 답사일정을 잡는 게 통례다.

이처럼 금강산은 지역 전체가 절경을 이루어 한반도에서 가장 빼어난 명산이고, 더불어 금수강산을 대변하는 민족의 긍지로 여겨졌다. 인근 고인돌과 청동기시대 유적으로 미루어볼 때, 최소한 2천 5백 년 이상 우리 조상들과 삶의 고락을 함께해 온 곳이다. 그러하기에 금강산은 설화문학, 기행시문, 민요 등 민족예술을 발전시킨 진원지이고, 특히 한국 산수화의 모태라 내세울 수 있다.

민족예술을 풍요롭게 한 절경이자 영산

'봉래산蓬萊山'이라 불리기도 하는 금강산은 그 별명처럼 동해의 신선이 사는 영산靈山으로, 영험 높은 기도처로 사랑을 받았다. 금강산 탐승은 지옥에 떨어지는 것을 막아준다고 회자되었고, '나무꾼과 선녀'를 비롯한 많은 설화들도 금강산이 민족의 영산임을 말하고 있다.

삼국시대 이후 금강산은 불교 성지로 꼽히며 뛰어난 고승들을 배출한 곳이기도 하다. 장안사, 표훈사, 정양사, 유점사 등 크고 작은 사찰과 수도처, 불교 유적들이 들어서 있으며, '금강산'이라는 이름도 바로 불교에서 유래하였다. 금강산의 제일봉인 비로봉毘盧峰부터 담무갈보살

曇無褐菩薩의 거처인 중향봉, 석가봉, 관음봉, 향로봉, 영원동, 단발령 등 수많은 지명이 불교적 의미를 갖고 있다. 이 역시 금강산이 한국불교사에서 얼마나 중요한 터전이었는지를 알려주는 것이다.

조선시대 유교사회에서도 금강산은 사대부나 문인 선비들에게 도의 道義의 수신처로, 인격도야를 위한 요산요수樂山樂水의 탐승지로, 은일와유隱逸臥遊에 적합한 비경으로 각광을 받았다. 조선시대에는 전 시기에 걸쳐 수많은 문인들이 기행문과 시, 가사문학 등으로 금강산을 읊었다. 더불어 금강산이 조선 후기 진경산수화를 발생시키고 유행하게 만든 대상이자 주인공이 된 점 역시 그런 실상을 반증한다. 이처럼 금강산은 조선시대 문예발전의 중심 역할을 했던 것이다.

조선 후기의 문인인 식산 이만부息山 李萬敷, 1664~1732의 명승답사기 『지행록地行錄』 가운데 「금강산기」에서 그 이념적 배경을 살필 수 있어 내용 일부를 소개한다.

"날카롭게 삐죽삐죽 무더기로 솟은 봉우리들은 마치 태산의 꼭대기 일관봉이나 신선이 산다는 현도봉처럼 우뚝 높았고 달나라의 광한궁이 파란 구름 속에 맑은 듯 …… 공자가 행단杏壇에서 제자들에게 예를 익힐 제 삼천 제자가 읍을 하며 고개를 숙이고 있는 것이라 할까 …… 아니면 뭇 기생들이 손님들과 어울려 옥수후정가玉樹後庭歌를 부르고 화답하는 것이라 할까 …… 설산에 꽃비가 쏟아질 때 항하恒河의 모래처럼 많은 부처가 석가모니불의 설법을 듣고 있는 광경이라 할까."

이러한 비유를 들자면 더 넓게 예를 들 수도 있으나 아무리 비유해도 금강산을 다 묘사할 수 없다. 차라리 그렇게 하지 말고 내 몸에 금강산의 교훈을 취하기만 못하니 그 산의 편안하고도 중후함을 취하여 인仁의 표본으로 삼고, 유동하고 달통함을 취하여 지智의 표본으로 삼고, 험준하고 단절함이 명쾌하고 시원한 점을 취하여 의義의 표본으로 삼고, 세밀하고도 자상하며 투철하게 밝혀진 것을 취하여 예禮의 표본으로 삼고, 그 존엄하고도 태연함을 취하여 덕德의 후한 표본으로 삼고, 그 어느 곳이든 모든 광경이 없는 곳이 없는 것을 취하여 도道를 두루 갖춘 표본으로 삼고, 빛나고 찬란함을 취하여 문장文章의 표본으로 삼는다면 이에 산을 관찰하는 도리를 얻을 것이다.

" …… 예전에 증점(曾點, 공자의 제자)은 무우舞雩에서 바람을 쐬고 시를 읊으며 돌아왔는데도 요순과 같은 기상을 따랐는데, 하물며 나는 천하에 기이한 승지를 봄으로써 이목을 상쾌하게 하였고 가슴속 생각을 상쾌하게 하여 호연한 기상으로 갔다가 뿌듯한 만족을 안고 돌아오니 나도 모르게 손이 춤추고 발을 굴리고 있음에랴."[2]

신선이 사는 도가적 이상향, 불교의 성지, 유교적 인품을 쌓기 위해 산수를 벗하는 풍류터로 금강산이 선택을 받은 가장 큰 이유는 누구나 사랑할 수밖에 없을 만큼 신비롭고 아름다운 절경 때문일 것이다. 나아가 우리의 옛 선인들은 대자연을 생명체로 인식하는 사상적 기반 아래, 금강산을 맑은 영혼이 깃든 인격체로 여겼다. 그래서 수산 이종휘修山 李鍾徽, 1731~1797 같은 문인은 금강산을 닮은 수려한 인물이 당대에 배출

되지 않는다는 사실에 탄식하기도 했다. 그리고 겸재 정선의 《해악전신첩海岳傳神帖》(간송미술관) 말미에 박덕재朴德載라는 이가 쓴 발문에는 금강산을 산수의 '성자聖者'로, 그 성자를 그린 정선을 '화성畵聖'이라 지칭했을 정도다.

"『주례周禮』의 「직방씨職方氏」 편에서는 구주 인물의 장단강약을 분간하는 데 한줄기 산과 내를 기준으로 하였다. 산과 내가 천 리 사이에 나뉜 풍기風氣가 에워싼 지역의 사람들은 모두 같다는 것이다. 동쪽 금강산을 사람들은 먼 지역으로 여기나, 사실은 서울에서 사백 리를 벗어나지 않는다. 그러니 그 기이하고 위대하며 장대하고 특이한 기가 다만 불교나 신선의 기이하고 환상적인 종류에만 속하는 것이 아니라, 그것이 뿌리내려 인걸이 배출되기도 하는 것은 서울과 관동이 다를 것이 없다. 그러나 우리나라에 예로부터 금강의 기에 대적할 만한 기이한 선비가 없으니 내가 이를 이상하게 여기는 것이다. 사마천은 문장을 위하여 산수를 즐겨 돌아보았는데, 이제 그 열전을 보니 가끔 그것과 닮았다. …… 우리나라에 금강산과 같은 기이한 산이 있는데 오직 그와 같은 선비가 없는 것을 저으기 한스러이 여겼다."[3]

"대저 산수가 성인과 어떻게 짝하는가. 공자께서 이르시기를 어진 이는 산을 좋아하고 지혜로운 이는 물을 좋아한다 하셨는데, 어질고 또 지혜로우면 이미 성인聖人이다. …… 태산은 언덕에서 성인이 되고, 하해河海는 도랑물에서 성인이 되는 것으로 가히 미루어 알 수 있다. 우리 금강산은 태산과 하해의 성인을 겸해서 천하에 소문난 지 오래다. 이로써 중국의 선비들도 금

강산을 한 번만 보고자 원해서 시로 읊기까지 하였다. 경에 이른대로 범인은 성인을 보지 못하고, 만약 볼 수 없으면 믿지도 않는다는 것인가. 우리 금강 산이 산수에서 성인이 되는 것이니 이에 정선이 그림으로 성인을 모시게 됨 으로써 곧 향당鄕黨 화성인畵聖人이 되었고……"4

금강산의 아름다운 형상은 특히 조선시대 세속을 떠나 은둔자를 꿈 꿨던 사대부나 선비들에게 '조선적 문예창조, 혹은 성리학적 이상을 내 땅에서도 구현할 수 있다'라는 자신감을 심어주기에 충분했다. 송강 정 철松江 鄭澈, 1536~1593이 『관동별곡』에서 중국의 유명한 여산廬山을 두고 '여산이 여기도곤 낫단 말 못하리니'라고 읊었던 것이 좋은 예다.

다른 여러 문인들도 기행문이나 시, 가사 등에서 금강산의 아름다움 을 흔히 중국의 여산, 태산, 곤륜산이나 계림과 비교하여 손색없다고 노래했으니 이 역시 금강산의 풍모와 미덕을 드러내는 것이다. 중국 문 인들도 '금강산이 있는 고려국에 태어나고 싶다'고 노래하곤 했다.

금강산에 대한 조선 사대부들의 열정적인 사랑과 문예경향은 우리 문화가 중국에 의존했던 모화사상慕華思想을 극복하고 중국의 산하, 문 화와 예술에 대한 열등감을 벗는 데 중요한 역할을 한 셈이다. 다시 말 해서 금강산이 조선의 주체적 성리학과 문학예술을 창출하는 밑거름이 된 것이다. 그러니 이 땅에 살고 있다는 사실에 대한 진정한 애정이 금 강산의 아름다움에서 싹 텄다고 해도 지나치지 않을 것이다.

그러한 점은 조선시대 문학의 대종을 이루는 기행문학이 발달하면서 잘 드러난다. 조선시대에 창작된 많은 기행문이나 기행시의 절반 가량

이 금강산과 그 일대를 대상으로 삼은 사실 역시, 우리 땅에서 차지하는 금강산의 위치를 새삼 가늠하게 한다.

조선 시문학의 최고 걸작으로 손꼽히는 16세기 후반 정철의 『관동별곡』과 같은 가사문학이 대표적인 사례일 것이다. 17~18세기에 오면서 시인묵객들의 금강산 탐승이 더욱 빈번해지고 기행문이나 기행시가 유행하면서 금강산에 대한 애정을 대변하였다.

금강산 형상 표현은 문학보다 그림이 낫다

시인묵객이나 문사들의 기행문학과 가사문학뿐만 아니라 옛 화가들에게도 금강산은 예술세계를 형성하는 주요 대상이었다. 조선 후기 화단에 겸재 정선이 등장하고 진경산수화가 유행했듯이 어쩌면 금강산은 문학 영역보다 회화 역량이 진보하는 데 더욱 큰 역할을 했다고 생각한다. 그만큼 금강산은 자연의 형상미가 빼어나고 조선시대 문인들이 추구하던 성리학적 이상세계와 맞아떨어졌기 때문이다.

조선시대 금강산 예술의 양대 예맥藝脈은 문학사에서는 단연 정철의 『관동별곡』을, 회화사에서는 정선의 금강산 그림을 꼽을 수 있겠다. 이미 18세기의 문인 조유수趙裕壽, 1663~1741도 『후계집后溪集』에서 "천추의 불정대, 두 정씨鄭氏 드러내니 / 뒤에는 원백(元伯, 정선의 字)이 있고, 앞에는 계함(季涵, 정철의 字)이 있네"라고 읊은 적이 있다. 그런데 두 사람이 활동한 시기로 볼 때, 정철의 『관동별곡』 이후 이에 버금가는 정선의

금강산 그림이 나오기까지는 적어도 150년가량 기다려야 했다. 그만큼 조선시대 기행문학이 발전한 데 비해 회화사조에서는 금강산을 비롯한 우리 산천을 직접 대상으로 삼은 진경산수화의 발전이 더딘 편이다.

일반적인 예술사의 흐름에서 문학과 미술사조는 변모과정에서 시대적 차이가 발생하는 양상을 보인다. 조선시대에 기행문학보다 진경산수의 진전이 늦은 근본적인 이유는 성리학 이념이 발전함에 따라 15~17세기에 우리 화가들이 송에서 명에 이르는 산수화풍을 받아들여 소화하기에 여념이 없는 상황이었기 때문이다.

15~16세기 안견의 〈몽유도원도〉나 안견파 그림에는 중국 화북 지방을 중심으로 형성된 북송 이후의 곽희郭熙계 화풍이 두드러졌다. 16~17세기 김지金禔, 이경윤李慶胤, 김명국金明國 등의 산수화에는 명나라 때 강남 지방을 모델로 한 이른바 절파계浙派系 화풍이 영향을 미쳤다.

이러한 회화경향은 당시 중국문화를 선망하고 성리학이 발생한 중국을 사대부 문화의 이상향이라 여긴 시대사조와 관련이 깊을 것이다. 동시에 위의 화가들은 꾸준히 중국 화풍과 다른 조선 화풍을 재창조하려는 노력을 경주했다. 조선적 화풍은 당연히 화가들에게 익숙한 주변 산수의 자연미와 결부된다. 그러니 우리 산천에서 가장 형상미가 빼어난 금강산은 어느 풍경보다도 중요한 의미를 지닌 곳이라 할 수 있다.

그러한 사실을 확인할 현존작품은 없지만, 고려 말부터 금강산을 그린 사례들이 전해온다. 『고려사절요』에 '송균이 충렬왕 30년(1304) 금강산도를 가지고 원나라에 들어갔다'는 것이나,[5] 조선 초기 중국 사신들이 요청해 안귀생安貴生이나 배련裵連 같은 일급 화원들이 선물용으로 금

강산도를 그렸다는 기록이 그 예다.[6] 이는 당시 금강산이 중국에도 알려졌다는 사실을 말해준다. 한편 조선 초기부터 정밀한 지도를 제작하기 위해서는 반드시 지관인 상지相地와 함께 화원이나 문인화가가 동행했다.[7] 이를 통해서도 조선 초기부터 화가들이 조선 산천의 모양새를 익힐 기회가 있었음을 엿볼 수 있다.

또한 앞에서 거론한 선비화가 김지와 이경윤, 그리고 화원인 이정李楨이나 김명국 등도 금강산을 탐승하였고, 금강산을 그렸거나 여행한 이후 화경畵境이 깊어졌다고 전해온다. 이들이 어떤 형식으로 금강산도를 그렸고 그 그림들이 어느 정도 수준인지는 현존 작품이 없어 알 수 없지만, 대체로 지도 성격의 전경도全景圖 형식이었을 것으로 짐작된다. 이는 17세기 선비화가 창강 조속滄江 趙涑, 1595~1668이 당시의 금강전도인 〈묘리총도妙理總圖〉 족자를 보고 평한 글에 나타나 있다.

"판서 이홍연이 강원 감사 시절 〈묘리총도〉 큰 족자를 얻어 조속에게 보여주었다. 이를 보고 조속이 말하기를 '새처럼 날아올라 하늘에서 내려다본다면 진실되다 하겠다. 그러나 몸소 다니며 본 것을 그린다면, 봉우리가 솟고 골짜기가 돌아드는 것은 반드시 사람이 앉은자리에 따라 그려야 실경의 소견을 묘사했다고 할 수 있다. 새가 내려다본 것처럼 그린 그림을 어디에 쓰겠는가'라고 하였다."[8]

'새가 본 듯' 부감한 조감도 형식에 대한 비판과 '사람이 앉은 곳'에서 보이는 풍경을 잡아내야 한다는 견해에 따라, 조속은 실제로 금강산 명

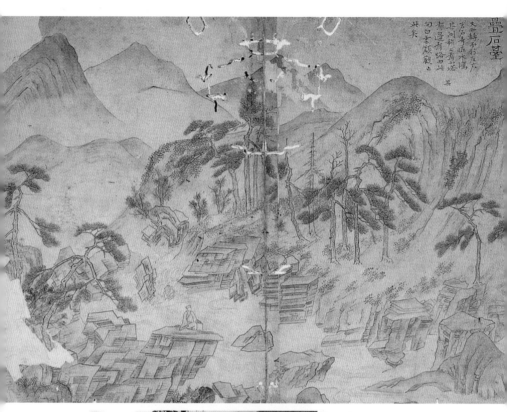

疊石臺

又西轉石角左
右如爭臨水塲
其間稍上有塲
你邊有路曰此
句曰予頗觀止
此矣

1. 조세걸, 〈첩석대〉《곡운구곡도첩》, 1682년, 견본담채, 42.5×64㎝, 국립중앙박물관
2. 첩석대 실경

는 그림이 낫다"고 피력하였다.[10] 그리고 정선이 그린 한 화첩의 발문에서 '정선이 우리나라에서 실경을 제일 잘 그리는 화가'라고 꼽은 적이 있다.

닮은 것과 닮지 않은 것 정선의 금강산 그림

겸재 정선의 출현과 진경산수화는 한국회화사의 흐름에서 일대 변혁이었다 해도 과언이 아니다. 한국의 자연을 재해석하고 독창적인 진경산수화를 창출함으로써 한국 회화의 신기원을 이룩하였기 때문이다. 앞서 언급했듯이 금강산을 중심으로 실경을 그린 경우는 고려나 조선 초·중기에도 나타나지만, '진경산수화'라는 회화 장르로 발전한 것은 정선이 출현한 이후이다.

정선이 이룩한 새로운 진경산수화는 조선 후기 많은 화가들을 자극하였고, 정선으로 인해 후배 화가들은 비로소 한국의 아름다운 승경을 인식하고 표현하여 진경산수화의 선풍을 일으킨 셈이다. 정선의 진경산수화는 대상 선택부터 한국 경관에 어울리는 개성적인 화법 구축까지 사실상 진경산수화의 전모를 대변하기에 충분한데, 당대 평가부터 그러하였다.

"내금강과 외금강을 드나들며, 또 영남지방의 승경을 유람하며 산수의 형세를 파악하였다. 그의 그림에 대한 노력은 대단하여 사용한 붓이 무덤을 이룰

만큼이나 되었다. 그래서 스스로 새로운 화격을 창출하였고, 우리나라 화가들의 먹 다루는 누습을 벗어났다. 진정 우리나라의 산수화는 바로 정선에서 출발하여 개벽한 것이다."[11]

"우리나라 그림에는 병폐가 두 가지 있는데, 하나는 문견이 좁고 다른 하나는 사려가 얕다는 것이다. 정선은 진한 먹으로 높은 고개와 겹겹이 쌓인 봉우리, 큰 소나무와 고목 그리는 것을 좋아하여 나무들이 서로 그늘져 있는 기상이 자연 심원하다. 정선의 뜻이 오직 동인東人의 병을 바로 잡으려는 것이니, 이것이 바로 정선이 화가의 삼매처를 얻은 바이다."[12]

앞 시기 산수화의 병폐를 벗고 조선식 산수화를 개벽한 정선은 여든네 살까지 장수를 누렸고 말년에도 붓을 놓지 않고 많은 그림을 남겼다. 정선의 진경 작품을 훑어보면 금강산과 관동팔경, 그리고 서울과 한강 주변을 담은 산수화가 중심을 이룬다. 또 정선이 하양 현감(1721~1726)과 청하 현감(1733~1735)을 지내면서 그린 것으로 추정되는 영남의 명승도들이 있고, 단양 명승, 개성의 박연폭포 그림 등이 전한다. 그림이 될 만한 전국의 절경명소들을 거의 섭렵한 셈이다.

정선이 실경 그림에 심취한 계기는 화가로 벼슬살이에 들어선 만큼 명사들과 교유하며 가졌던 시회詩會나 계회契會 등을 기념하는 주변 요구에서 출발했을 것으로 추측된다. 이는 현존하는 진경산수 작품 가운데 상당량이 절친했던 시인 사천 이병연을 비롯한 문인 관료들과 만나면서 제작되었다는 사실에서 엿볼 수 있다.

정선의 진경산수는 전경도全景圖 형태부터 자연의 특징적인 부분을 압축한 단일 화재畫材까지 매우 다양하다. 소낙비에 젖은 인왕산의 장관을 담은 1751년 작 〈인왕제색도仁王霽色圖〉(삼성미술관 리움)처럼, 대상의 절묘한 특색을 추출하는 안목이나 계절과 일기에 의해 변화하는 인상적인 순간포착 감각도 뛰어나다.

정선은 풍경을 위에서 내려다보듯 관망한 부감법을 기본으로 삼았고, 엄정한 수직과 수평구도를 즐겨 활용하였다. 그리고 정선의 진경산수화풍은 당시 화단에 유행하기 시작한 피마준이나 미점 등 남종화법을 바탕으로 하였다. 또한 조선 중기에 유행했던 절파 화풍도 엿보이니, 대담한 넓은 붓질로 괴량감 넘치는 대부벽준大斧劈皴 형태의 적묵암준법積墨岩皴法이 그 잔영이다.

한편 열마준법裂麻皴法, 혹은 난시준亂柴皴으로 일컬으며 거침없이 내리그은 수직준법과 한 손에 붓 두 자루를 쥐고 그리는 양필법兩筆法이 정선식 진경표현법이다. 정선은 독특한 금강산의 형상을 그리면서 개성을 형성하였고, 이는 조선 후기에 새로운 화풍으로 부상하였다. 그런 이유로 정선의 금강산 그림은 진경산수화의 요체이자 한국 산수화의 고전이라 할 수 있다.

정선의 금강산 그림 가운데 연대가 밝혀진 초기작품은 국립중앙박물관이 소장한 《신묘년풍악도첩辛卯年楓岳圖帖》이다. 이 화첩에 딸린 발문에는 1711년에 백석공白石公이라는 인물이 금강산을 두 번째로 유람하였을 때 정선을 동행시켜 금강산도를 제작하도록 하였고, 친구들과 함께 시를 읊고 수창酬唱하였다는 내역이 적혀 있다. 1711년이면 정선이

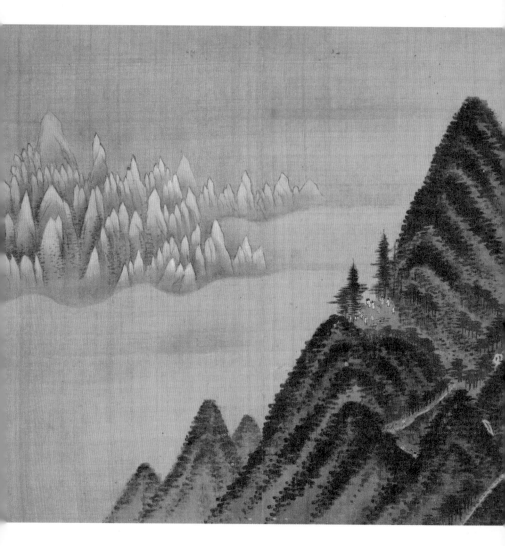

3. 정선, 〈단발령망금강산〉《신묘년풍악도첩》, 1711년, 견본채색, 34.3×38.9㎝, 국립중앙박물관

서른여섯 살이었으니 아마도 정선이 처음으로 금강산 나들이를 한 것이라 짐작되며, 이때는 마침 친하게 교우했던 시인 이병연이 금강산 근처에서 금화 현감(1710~1715)을 지내고 있을 때였다.

이 화첩에 그려진 금강산 그림 열세 점은 〈단발령망금강산도斷髮嶺望金剛山圖〉〈내금강산도內金剛山圖〉에서 〈옹천도瓮遷圖〉에 이르는 내금강과 외금강, 해금강의 주요 명승고적을 담은 것이다.도판3 화면에 잡은 경치들은 차후에 제작된 금강산도들과 유사하고, 모두 특정 지명을 적어넣었다. 정선 화풍의 형성과정을 알 수 있는 수준이며 안정된 묘사력을 갖추고 있으나 화면의 짜임새나 필세가 전체적으로 약한 편이다.

그 예로 〈내금강산도〉를 보면 부감법의 산 풍경 조망, 개골암봉의 수직준법, 토산의 미점 등 이미 정선 특유의 독자적인 금강산 표현법이 설정되어 있지만, 전체적인 조화미와 필력이 부족한 느낌이다. 〈옹천도〉의 암면 표현에도 활달한 적묵법이 나타나지 않고 조심스런 건필수묵乾筆水墨을 덧칠한 정도다.

특히나 친분이 두터웠던 선비화가 조영석이 『관아재고』에서 "붓 두 자루를 뾰족하게 세워서 어지러이 '난시준亂柴皴'을 이루었다"라고 지적한 것과 같은 개성적인 화법이 아직 개발되지 않았고, 자신감 넘치는 실경 해석과 표현력은 드러나지 않는다.

미완의 정선 화풍은 오십대에 어느 정도 결실을 이룬다. 이 시기는 청하와 양천의 수령을 지내며 명류名流들과 접촉하는 등 정선이 가장 왕성하게 활동했던 시기이다. 오십대 대표작은 1734년 겨울에 그린 것으로 알려진 〈금강전도〉(삼성미술관 리움)를 꼽는다.[13] 내금강 전경을 담

은 이 작품은 부감법의 원형구도, 수직준법의 기암과 미점의 토산으로 구분된 대조적인 조화, 개골설봉皆骨雪峯을 드러낸 담채 표현으로 금강산 전경도의 전형을 이룬다. 1711년에 그린 〈내금강산도〉와 흡사해 보이지만, 전경을 집약한 화면구성의 응집력이나 힘찬 필세는 혁신적인 탈바꿈으로, 정선 화풍이 완성되었다는 사실을 설명해준다.

정선의 금강산 전경도는 몇 가지 유형으로 구분할 수 있다. 내금강 전체를 원형구도에 담으면서 왼쪽에 미점의 토산을, 오른쪽에 수직준의 암산을 배치하는 〈금강전도〉 식이 있는가 하면, 정양사, 표훈사, 장안사가 있는 토산을 아래쪽에 깔고 암산을 위쪽에 구성하는 방식으로 변모시킨 경우도 눈에 띈다. 간송미술관이 소장한 부채그림 〈금강전도〉와 고려대학교 박물관이 소장한 〈금강전도〉 등이 그 좋은 예다. 특히 두 그림은 수묵 강약과 자유분방한 붓놀림으로 '양필난시준'을 거침없이 구사하여 마치 금강산 일만 이천봉에 바람이 이는 듯 그려놓았다. 긴 족자형태의 공간에 실제 폭포보다 두 배가량 길게 늘여 과장하고, 폭포 주변 바위를 진한 적묵으로 대비해 꽝꽝 울리며 떨어지는 폭포를 웅대하게 회화화한 〈박연폭도〉(개인소장)처럼 물소리의 강렬한 리얼리티를 그렇게 표현한 것이다.

또한 근경에 토산 사이의 단발령을 배치하고 그 위로 안개구름에 둘러싸인 암산을 그려넣는 유형의 금강산도가 여러 점 전한다. 그리고 최근 중국에서 유입되었다는 〈봉래산도蓬萊山圖〉(삼성미술관 리움)와 같이 횡축에 창도역 근처 풍경에서 단발령, 만폭동을 중심으로 한 내금강까지 여행과정을 오른쪽에서 왼쪽으로 연이어서 담은 경우도 있다.

전경도에 이어서 금강산의 개별 명승들을 그리는 화풍은 청하 현감을 마치고 상경한 이후 양천 현령(1740~1745), 사도시첨정(1754)을 지내는 등 만년에 안정된 서울생활을 하면서 완성되었다. 1739년에 그린 〈청풍계도淸風溪圖〉(간송미술관)를 비롯하여 양천 현령 재직 때였던 1740년의 《경교명승첩京郊名勝帖》(간송미술관)과 1742년의 《연강임술첩漣江壬戌帖》(개인소장) 같이 서울과 한강 일대의 명승도가 그 대표적인 예이며, 육십대 초반의 금강산 그림인 1738년 작 《관동명승첩》이나 1742년 작 《해악전신첩》에서 그 완성도를 확인할 수 있다.

《관동명승첩》은 최창억崔昌億이라는 문인에게 그려준 것으로 총석정, 삼일호, 해산정을 포함한 관동팔경 그림과 금강산 가는 길목인 평강의 〈정자연도亭子淵圖〉〈수태사동구도水泰寺洞口圖〉를 포함하여 모두 열한 폭으로 꾸민 화첩이다.도판4, 5

시인 이병연과 홍봉조洪鳳祚가 쓴 시와 발문이 딸려 있는 《해악전신첩》은 〈단발령망금강산도〉〈금강산내산총도〉〈불정대도佛頂臺圖〉〈용항동구도龍頂洞口圖〉〈총석정도〉〈사선정도〉〈칠성암도〉 등 내외 해금강 명승도와 서울서 금강산 가기 전에 만나는 화적연禾積淵, 정자연, 피금정披襟亭 등이 포함된 스물한 폭짜리 화첩이다.

금강산과 그 일대 명승고적을 포착한 진경 작품의 특색은 정선의 화풍이 전경도 형식보다 당시 화단에 유포된 남종화풍을 바탕으로 형성되었음을 말해준다. 습윤한 피마준법, 듬성듬성 찍은 미점과 태점苔點, 잡목 표현 등 남종화풍을 우리의 실경 형상에 어울리는 필법으로 소화한 화풍이 무르익어 있다. 그리고 동적인 대각선이나 사선의 화면구성,

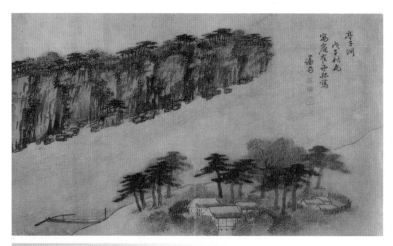

4. 정선, 〈정자연도〉《관동명승첩》, 1738년, 견본담채, 32.2×57.7cm, 간송미술관
5. 정자연 실경

바위 표현에 부벽준을 변형시킨 적묵법, 능란한 편필偏筆과 직필直筆의 'ㄱ'자형 소나무 묘법, 양필법 구사 등 전형적인 정선 화풍이 완연하다.

말년을 대표하는 금강산 그림은 〈만폭동도萬瀑洞圖〉〈혈망봉도六望峯圖〉(서울대학교 박물관) 〈선면금강전도扇面金剛全圖〉〈정양사도正陽寺圖〉와 〈금강대도金剛臺圖〉(간송미술관)가 손꼽힌다.도판6, 7 이 그림들은 생동감 넘치는 화면구성과 실경의 특징을 압축한 표현으로 보아 실경을 사생한 것보다, 여행에서 받았던 인상을 차후에 쏟아놓은 것들로 생각된다.

〈만폭동도〉는 내금강의 얼굴 격인 절승을 담은 것으로 생동감 넘치는 부감식 화면구성을 보여준다. 수직준법과 미점, 특유의 소나무 묘사와 수파묘 등은 단숨에 그린 속사 필치로 어우러져 있다. 마치 계곡에 들어서면 물소리밖에 들리지 않는다는 만폭동의 소란스럽게 여울지는 계곡물소리를 붓끝에 실어낸 듯하다. 소품 〈정양사도〉는 미점으로 표현한 토산과 솔밭에 둘러싸인 절 풍경을 함축해서 아늑하게 표현하였다. 〈금강대도〉는 수채화를 보는 듯 맑게 구사한 수묵담채가 일품이다.

그리고 〈비로봉도毘盧峯圖〉(개인소장)나 〈통천문암도通川門岩圖〉(간송미술관)는 힘차고 긴 선묘의 중복만으로 화면을 꽉 채워넣어 이색적인 감흥을 준다.도판8, 9, 10 특히 〈통천문암도〉에서 넘실대는 파도 표현에서 위압적인 동해의 물결에 감정이 그득하다.

정선의 진경산수화는 오십대에서 육십대, 칠십대로 말기에 오면서 더욱 자신감 넘치고 독자적인 경지로 무르익었다. 필묵 운용은 사생적인 태도를 벗어나 자연스럽고 활달해져 화면에 생기를 불어넣으며, 물상의 형상화는 물론 물소리나 바람소리 같은 현장의 감명을 극대화 해

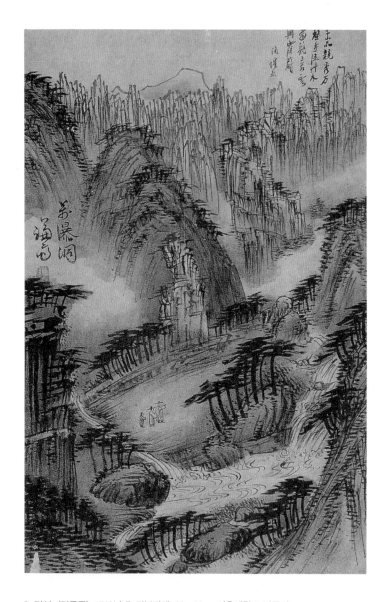

6. 정선, 〈만폭동〉, 1740년대, 견본담채, 33×22cm, 서울대학교 박물관

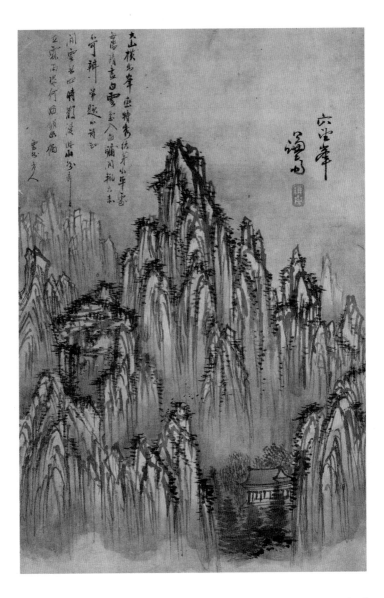

7. 정선, 〈혈망봉도〉, 견본담채, 33.2×22cm, 서울대학교 박물관

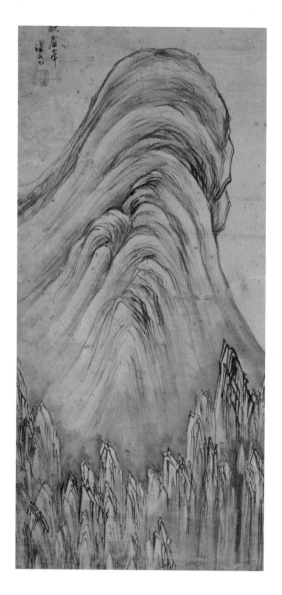

8. 정선, 〈비로봉도〉, 지본수묵, 100×47.5㎝, 개인소장

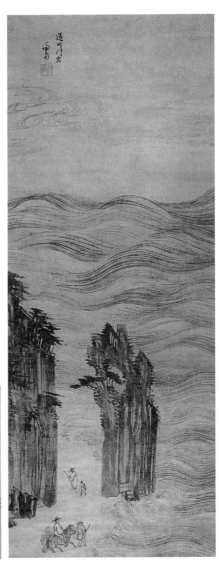

9. 통천문암 입석 실경
10. 정선, 〈통천문암도〉, 지본수묵, 53.8×131cm, 간송미술관



금강산과 금강산 그림 • 127

내었다. 더불어 실경의 기억이나 인상에 의한 대담한 재구성과 변형을 보여준다. 그리하여 정선은 우리 산천을 예술적 감동으로 승화시켰고 우리 땅을 그리는 정형을 이룩한 것이다.

그런데 정선이 금강산 그림과 진경 작품에 담은 실제 현장을 답사하거나 현장사진과 비교해보면, 〈인왕제색도〉나 〈백악산도〉처럼 자신이 살았던 곳의 풍경화를 제외하고는 대부분 실경과 닮은 점을 발견하기 힘들다. 금강산 사진들을 아무리 들춰봐도 정선의 그림과 닮은 위치를 찾을 수 없다. 관동팔경 그림의 경우는 실경 현장과 아예 달라서 과연 정선이 실경을 대하고 그린 것인가 하는 의혹마저 들 정도다. 당대에도 이하곤李夏坤, 1677~1724은 정선의 금강산 그림을 "분위기만 담고 형사形似를 취하지 않았다"라고 평한 적이 있다.[14]

정선의 금강산 전경도나 명승도들이 실경과 다른 것은, 외형보다 현장에서 느낀 감정의 리얼리티와 첫인상을 형상화하는 데 주력했기 때문일 것이다. 부감식 화면구성과 대담한 변형과 생략, 리듬감 있게 반복되는 붓질은 천석의 울림, 즉 기암 사이에 부는 바람소리와 계곡에 여울지는 소란스런 물소리를 화면에 담으려는 의도에서 비롯되었을 터이다. 이는 신선이 사는 선경을 의미하는, 그래서 당대 사대부들의 은일와유 취미에 걸맞은 진경산수 개념에 부합하는 것이기도 하다.

또한 정선이 전경도에서 '새가 하늘에서 내려다보듯이' 부감하여 그리는 조감도 형식은 조속이 17세기 금강산 전경도에 대해 '새가 본 것 같다'라며 진실되지 않다고 비판한 것과 대립하여 흥미롭다. 도리어 정선은 지도식 화법을 적극적으로 수용하고 발전시켜 금강전도의 구도법

을 창안해낸 것이다. 옆에서 본 각 봉우리들을 층층이 상하로 쌓아서 부감식으로 재구성한 정선의 형식은 내금강 개골산 기암들을 한 화면에 집약할 수 있는 최선의 방식이랄 수 있다.

정선의 금강산 그림들은 비록 외형은 닮지 않았지만 단발령에 올라 금강산이 주는 첫 울림과 산세에 대한 감동을 다시 일깨워준다. 예컨대 당대 문인 삼명 강준흠三溟 姜浚欽, 1768~? 이 금강산을 한눈에 보고 싶어 하며 금강산 최정상인 비로봉 매바위에 올라 읊은 시는, 정선은 물론 금강산을 여행하면서 느끼는 시인 묵객의 열망을 잘 대변해준다.

"천봉만학 그 사이를 오가며 맴돌아도
내 눈에 보이는 것은 한쪽 면이 고작이라
이 몸이 어찌하면 날개가 돋아
하늘 위에 날아올라 안팎 금강 굽어볼까"[15]

진경산수화의 확산
정선 일파와 문인화가의 금강산 그림

18세기 화단에는 정선의 영향을 받아 우리의 풍경에 매료되어 실경을 그리는 화가들이 속출하였다. 근래에 와서 정선 화법을 따른 일군의 화가를 '정선파(겸재파)' 혹은 '정선 일파'라 부른다. 정선 일파로는 강희언, 김윤겸, 정선의 손자인 정황, 최북, 김응환 등을 지목한다. 그리고

김유성, 장시흥, 정충엽, 이인문, 김득신 등도 진경 표현에 정선 화풍을 수용하였고, 잘 알려지지 않은 화가 신학권, 거연당의 작품이나 민화풍의 금강산 그림에서도 정선의 화의畵意를 강하게 느낄 수 있다.

18세기 중엽에서 19세기 초에 활동한 정선 일파 화가들은 크게 두 부류로 구분된다. 하나는 1710~1730년대에 태어난 화가들로 정선에게 직접 그림을 배웠거나 접촉했을 가능성이 짙은 세대이며, 또 한 부류는 1730년대 이후 출생하여 18세기 후반~19세기 초에 활약한 화가들로 정선 사후 작품을 통해서 간접적으로 전수한 세대이다. 강희언, 김윤겸, 최북, 정황 등이 전자에 해당되는데, 이들의 진경산수화에는 정선을 바탕으로 비교적 개성적인 자기 화풍을 세우려 한 의도가 드러나 있다. 후자는 김응환, 이인문, 김득신·석신 형제 등으로, 앞선 화가들에 비해 정선을 답습하는 데 그친 경우가 많다.

두 부류는 신분상으로도 구분된다는 점에서 흥미롭다. 전자는 운과雲科에 급제한 강희언, 명문사대부가 서출인 김윤겸, 괴팍한 성품으로 당대를 풍미한 최북 등 당대 지식층으로 부상한 중인계열 작가들이고, 후자는 모두 도화서 출신이다.

구룡연의 아름다움에 젖어 빠져들려 했다는 최북의 부채그림 〈금강전도〉는 정선식인데 비하여, 〈표훈사도〉(개인소장)는 심사정의 화풍을 많이 참작한 차분한 그림이다.도판11, 12 또한 정선파로 분류되면서도 가벼운 담묵과 설채로 개성적 화풍을 이룬 화가를 꼽자면 진재 김윤겸을 들 수 있다. 1768년에 그린 《봉래도권》이 김윤겸의 대표적인 금강산 화첩으로, 장안사, 보덕굴, 원화동천, 정양사, 명경대, 내원통, 마하연,

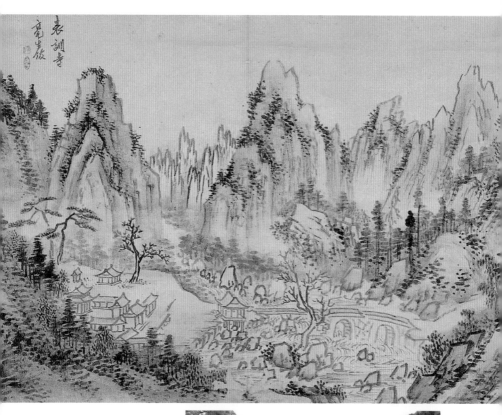

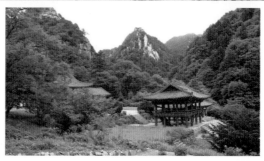

11. 최북, 〈표훈사도〉, 18세기, 지본담채, 38.5×57.3cm, 개인소장
12. 표훈사 실경

묘길상 등 내금강의 명승을 담은 것이다. 이들은 김윤겸의 다른 진경 작품과 마찬가지로 서 있는 위치에서 실경을 보이는 대로 포착하는 방식을 취했으나, 소략한 필치여서 실경의 감명은 떨어진다. 정선식 화법에 충실하면서 가장 성공적으로 회화성을 높인 화가는 〈총석정도〉(간송미술관)와 〈단발령망금강전도〉(개인소장)를 남긴 고송류수관도인 이인문일 것이다. 이인문은 김홍도와 동갑내기로 함께 화원 활동을 하였고 산수화 분야에서 일가를 이룬 작가이다.

〈단발령망금강전도〉는 이인문의 작품 가운데 가장 뛰어난 가작으로 지목된다. 우측 하단 전경前景에 단발령 고개를 배치하고 그 너머로 내금강의 개골산을 전개한 이 작품은 경물 배치나 미점의 토산, 수직준법을 사용한 암봉 등 정선 형식을 참작하여 그렸다. 그러나 전경과 후경의 원근 표현, 수묵의 농담과 수채화풍으로 구사한 담채에서 이인문의 개성과 뛰어난 역량이 드러나 있다. 나아가 산봉 각각의 특징을 살리는 데 역점을 둔 당시의 금강산전도와 달리 멀리 보이는 전체 인상만을 연출한 표현은 새로운 감동을 자아내게 한다. 시원한 수묵담채 처리와 함께 현대적인 감각마저 감돈다.

〈총석정도〉의 거친 돌기둥 표현, 오른쪽 누정으로 가는 언덕의 미점 처리, 파도묘사에 정선의 영향이 남아 있다. 그러나 석주石柱 위로 전개된 동해의 넘실대는 파도, 간략하게 압축시킨 세 개의 돌기둥이 드라마틱한데, 독자적으로 진경을 해석한 이인문의 기량인 것이다. 이인문은 과작이긴 하지만 진경산수화에서도 유감없이 필력을 발휘하였다.

김홍도에 비하여 정선의 영향이 보다 강하게 남아 있으나 〈단발령망

금강전도〉나 〈총석정도〉처럼 참신한 감각이 돋보이는 그림은 조선 후기 진경산수화에서 빼놓을 수 없는 역작들이다. 정선식 금강산 그림은 얼마든지 재창조할 소지가 있음을 보여주는 예이기도 하다.^{도판13}

이들 외에도 정선에게서 비롯된 진경산수화에 대한 새로운 인식은 더욱 폭넓게 파급되었다. 18세기 화단에서 남종화풍을 적극적으로 수용하는 데 앞장섰던 문인화가들도 정선을 공감하여 탐승探勝과 사경寫景에 대거 참여한 것이다. 이처럼 문인화가들이 우리 강산에 관심을 갖게 되면서 조선 후기 진경산수화는 더욱 다채롭게 발전하였다. 기행과 사경을 통하여 습득한 화법은 남종화풍을 조선식으로 소화하는 양상으로 진전된다. 조선 후기 진경산수화의 이념과 격조 높은 형식 발전에 촉진제 역할을 했다고 볼 수 있다.

기행과 사경으로 진경산수화를 남긴 문인화가로는 심사정, 이인상, 강세황, 허필, 이윤영, 정수영, 윤제홍 등이 떠오른다. 이들은 모두 18세기 화단에서 산수화로 일가를 이룬 문인화가들로 평생 시, 서, 화업에 정진하였으며, 심사정과 이인상과 강세황은 조선적인 남종화풍을 세우는 데 크게 기여한 대가들이다.

현재 심사정의 금강산 그림으로 〈장안사도〉〈명경대도明鏡臺圖〉〈만폭동도〉(간송미술관) 등은 직접 현장을 사생한 구성을 보여준다. 〈명경대도〉의 경우 카메라에 담은 실경사진과 비교해보면 거의 같은 구도를 만날 수 있을 정도이며 17세기 문인화가 조속의 화법을 따른 것으로 보인다. 또 이들은 심사정이 정선을 배웠다고 전해오듯 정선 화풍이 엿보이나, 건필의 먹선으로 묘사한 바위의 외형 묘사와 태점 구사는 심사정

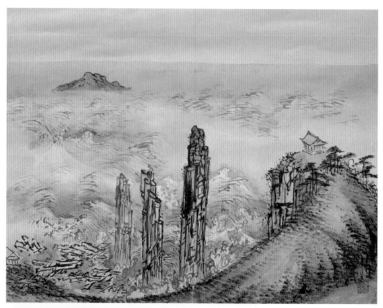

13. 이인문, 〈총석정도〉, 1790~1800년, 지본담채, 21.2×33.8㎝, 간송미술관
14. 총석 실경

식 남종산수의 전형이다. 현장을 보는 시점대로 닮게 옮기는 심사정의 화면 운영법과 남종산수화풍은 후배 화가들에게 정선 못지않은 영향을 끼쳤다. 정선 일파인 최북이나 김유성은 물론 이유신, 이인문과 김홍도에 이르기까지 폭넓게 파급되었다.

능호관 이인상의 금강산 그림은 두 가지 화풍을 지녔다. 외금강의 〈구룡폭도〉(1752, 국립중앙박물관)처럼 까칠하면서도 예민한 독필禿筆 먹선으로 바위의 골기骨氣만 표현한 작품이 있는가 하면, 이와 대조적으로 〈은선대도〉와 〈옥류동도〉(간송미술관)처럼 연한 담청과 담묵을 은은하게 펼친 작품도 보인다. 이러한 먹선묘법과 선염법은 모두 이인상의 개성적인 화풍으로 이윤영, 윤제홍, 정수영 등 후배 화가에게 영향을 미쳤다.

문인화가들의 금강산 그림은 담백한 시취詩趣를 띈다. 대상포착과 화면구성에서 정선과 달리 과장과 변형을 크게 하지 않고 현장사생에 주력한 것이다. 그러한 경향은 이인상과 심사정의 1740~1750년대 화풍에서 1780~1790년대 강세황과 정수영의 사경도에 가장 뚜렷이 드러나 있다. 특히 강세황이 1788년에 그린 《풍악장유첩楓岳壯遊帖》(국립중앙박물관)이나 정수영이 1799년에 그린 《해산첩海山帖》(국립중앙박물관) 같은 시·서·화를 포함한 사경도첩은 기행 중에 현장을 스케치한 파격적인 필치가 돋보이는 사례들이다.

강세황의 《풍악장유첩》에는 현장을 여행하며 날것 같은 맛의 수묵선묘와 담묵으로 사생한 〈백산도栢山圖〉〈청간정도〉〈죽서루도〉 등이 포함되어 있다.도판15, 16 여기서는 1788년 김홍도와 함께한 여정이 말해주

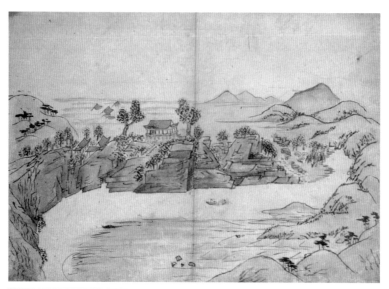

15. 강세황, 〈죽서루도〉《풍악장유첩》, 1788년경.
 지본수묵, 각 33×48㎝, 국립중앙박물관
16. 죽서루 실경

듯, 김홍도의 작품으로 전하는《금강사군첩》의 구도와 유사한 점이 눈에 띈다.

지우재 정수영은 가장 독특한 문인화가로 꼽을 수 있다. 그의《해산첩》은 단발령에서 옹천까지 이르는 금강산 사생답사 과정을 기행문과 함께 꾸민 화첩으로 유탄으로 밑그림을 그린 위에 그 꺼칠꺼칠한 맛을 수묵담채로 색다르게 표현하였다.

몽당붓 같은 독필로 짧은 터치를 경쾌하고 속도감 있게 반복하는 정수영의 필법은《해산첩》이후의 금강산 그림에 일관되게 나타나는데 소박하면서도 기행사경의 생생한 맛을 살려낸 것이다.

진경산수와 남종화풍을 개성미 넘치게 융화시켰던 18세기 선비화가들은 19세기 중엽 이후 구체적인 대상 없이 중국 문인화를 모델로 관념적 사의와 문기만 강조하는 쪽으로 흘러버린 김정희 일파와 좋은 대조를 이룬다.

현장사생의 맛을 살린 김홍도의 금강산 그림

18세기 영·정조 시절에 정선과 그의 영향 아래 형성되었던 정선 일파, 그리고 선비화가들의 참여로 융성했던 진경산수화는 그 이후 급격히 쇠잔했다. 진경산수화는 선비화가로 기행사경에 심취했던 정수영과 화원인 이인문, 김석신 등 1820~1830년대까지 활약했던 몇몇 화가들을 제외하고는, 18세기 후반부터 19세기에 들어서도록 내세울 만한 작

가가 많지 않다.

정조 시절 김홍도를 주축으로 현실감을 강조한 풍속화가 번창하고 화제가 다양한 영역으로 확장되면서, 김홍도의 금강산 그림과 진경산수는 현장을 사실적으로 묘사하는 데 충실한 회화성의 질적 발전을 이루었다. 이런 변화와 새로운 양식의 정착에 대하여 강세황은 정선과 심사정의 금강산도를 비교한 화평을 제시한 적이 있다.

"정선은 평생토록 익힌 능숙한 필법으로 마음먹은 바를 휘려揮麗하게 그려 냈는데 바위의 형태와 봉우리를 막론하고 거친 열마裂麻준법으로 일관하여 난사亂寫하였다. 그래서 사진寫眞의 부족함이 드러난다. 심사정은 정선보다 나은 편이지만 역시 폭넓고 고랑高朗한 시각이 결핍되어 있다."16

정선과 심사정의 약점을 지적한 강세황의 이 품평은 18세기 전반에서 후반으로 진행하는 조형감각의 변화를 시사한다. 진경의 현장성과 탁 트인 시각이 부족했던 영조 시기 금강산 그림을 꼬집은 점은 정조 시기에 올 방향을 제시해준 것이다. 강세황이 제시한 방향은 그의 애제자격인 김홍도에게 수렴되었다. 단원 김홍도는 정선에게 부족했던 현장사생의 사진 개념과 심사정에게 결핍되었던 폭넓고 고랑한 시각을 보완해 자기 양식을 완성한 것이다.

김홍도의 진경산수화는 정선과 문인화가들의 영향을 받아 출발하였으나 형식화된 정선 일파나 문인화가들의 한정된 기행작업에서 탈피하게 된다. 정선의 큰 울림이 담긴 야성미를 순화시켜 현장감 넘치는 사

실성으로 세련되게 표현한 것이 김홍도의 금강산 그림이고 실경작품이다. 이는 영조와 정조 시기의 미감과 문화감각의 차이를 말해준다.

김홍도 진경산수의 출발점은 무신년戊申年(1788)에 정조의 어명으로 김응환과 동행하여 금강산을 비롯한 영동 일대를 여행하며 곳곳의 명승도를 제작한 데 있다. 이때 정조는 금강산 근처의 관리들에게 두 화가를 경연관經筵官과 같이 대접하도록 지시하여 이례적으로 배려했다고 한다. 이 같은 일화를 통해 정조의 금강산에 대한 관심과 약관 사십대였던 김홍도의 위치도 짐작할 수 있겠다. 이 사실은 당시 금강산에서 만났던 강세황의 문집에도 기술되어 있는데, 강세황은 "김홍도와 김응환이 1백여 폭의 영동 9군과 금강산 승경도를 신필神筆로 그렸다"라고 썼다. 그리고 금강산을 여행한 뒤 정조에게 올리기 위해 횡축으로 채색화《금강사군첩金剛四郡帖》을 제작했다고 전해온다.

김홍도의《금강사군첩》은 일부 그림만이 사진으로 소개되다가 1995년 12월 '김홍도 탄신 250주년 기념 특별전'(국립중앙박물관)에서《해산도첩》이라는 이름으로 전시되었다. 화첩은 일정한 묘사 수준과 격조를 갖추었으나 상태와 화풍으로 미루어 짐작해볼 때, 김홍도의 당대 그림이라기보다 후대의 모사품으로 여겨진다. 특히 비단의 아교포수가 거의 변질되지 않은 점으로 미루어, 빨라도 20세기 초반에 김홍도의《금강사군첩》을 모사한 화첩이 아닐까 싶다. 특히 해강 김규진海岡 金圭鎭, 1868~1933의 금강산 그림들과 유사한 점이 많아 김규진의 모사화첩일 가능성도 없지 않다.도판17

이 화첩을 통해 우리는 김홍도의 옛《금강사군첩》의 단면을 엿볼 수

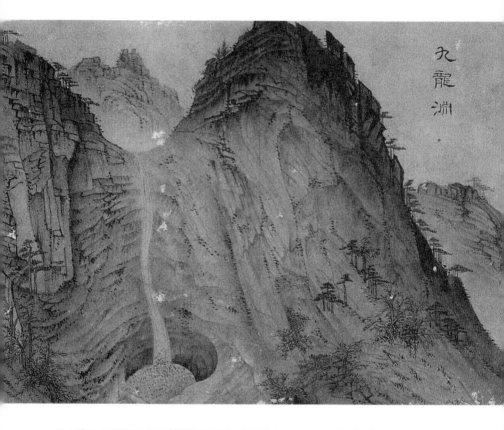

17. 김홍도, 〈구룡연도〉《금강사군첩》, 1788년, 지본담채, 28.4×43.3㎝, 간송미술관

있다. 화첩은 금강산과 인근 영동의 명승도 60점으로 꾸며져 있다. 단발령에서 시작하여 내금강, 외금강, 해금강과 금성, 회양의 명승고적과 통천, 고성의 기암승경, 삼척, 강릉, 울진의 관동팔경, 명주 오대산과 설악산 일대까지 포함되어 있다. 비단 위에 수묵담채로 촘촘히 그린 실경도들은 김홍도식 잔영도 보이지만, 구도나 필법은 풍경에 따라 치밀하고 사생적이다.

김홍도의 안목과 화흥에 의해 명승의 특징적인 부분을 포착한 것이라기보다 일정한 격식으로 풍경을 찍은 기념사진과도 같다. 현장에서 만난 그대로를 사실적으로 담은 이 화첩은 정선의 화풍을 바탕으로 한 김홍도식 진경산수화를 추측할 수 있는 의미 있는 모사본 격인 셈이다.

한편 화첩에 포함된 그림 60점의 내용구성을 보면 사생현장이 한층 다양해졌다. 정조의 어명 탓인지 현지 관리들의 각별한 배려와 상세한 안내를 받아 답사가능한 명소를 샅샅이 뒤진 모양이다. 김홍도 이전 정선과 영조 시기의 금강산 그림이 내금강 전경도를 비롯해서 장안사, 표훈사, 정양사, 만폭동 등 내금강 명승고적 대여섯 곳과 불정대, 옥류동 등 두세 곳의 외금강 명승에 한정되었던 데 비하여 그렇다.

내금강의 경우 진주담, 분설담, 영원담, 문탑, 수미탑, 백화암, 삼불암 등 20여 곳으로, 외금강의 경우 만물초, 선담, 비봉폭 등 예닐곱 곳으로 사생 장소가 늘어난 것이다. 이같이 확대된 금강산 명소 스케치는 정수영, 김하종, 이풍익 등의 금강산 화첩제작으로 이어졌다.

아무튼 금강산 여행에서 얻은 자극과 인상은 다른 화가와 마찬가지로 김홍도에게도 컸을 것인즉, 이는 1788년 여행 이후의 금강산도들에

그대로 반영되어 있다.

그 가운데서도 근래 일본에서 국내에 유입된 〈명경대도〉와 〈만폭동도〉는 사생적인 면모를 벗은 오십대 김홍도의 회화 실력을 보여준다. 비단 위에 수묵담채로 그린 이 두 작품은 명경대와 만폭동 암봉을 중심으로 각각 내금강의 가을풍경을 긴 족자에 포치하여 실경의 분위기를 적절히 살려낸 그림들이다.

그런데 앞의 화첩에서처럼 구도 잡는 법이 정선과 크게 다르다. 예컨대 두 화가의 〈만폭동도〉를 비교해보면, 정선은 부감법을 써서 원형구도로 화면을 운영하며 전경을 포착한 데 비하여, 김홍도는 대각선구도로 시점을 낮추고 만폭동 중앙 바위의 형상 묘사에 치중하고 있다. 이는 심사정이나 문인화가풍의 진경화법을 따른 것이다. 그리고 정선의 수직준법을 변형시킨 암산 표현이 엿보이지만, 암봉의 가벼운 부벽준법에는 심사정 화풍이 가미되어 있다. 그러면서 각이 진 바위의 세부 표현, 개울의 성긴 수파묘水波描 물결과 모난 돌, 나무 묘사 등은 완숙한 김홍도식 필치가 역력하다. 두 작품보다는 화격이 떨어지지만 명경대와 만폭동을 포함하여 구룡폭, 총석정 등 여덟 폭으로 꾸민 금강산 그림 병풍을 간송미술관이 소장하고 있다.

김홍도는 앞의 금강산도와 대조적으로 〈구룡폭도〉(평양역사박물관)처럼 소품의 화첩류에서 더욱 활달하고 강한 수묵을 구사하였다.도판18 〈구룡폭도〉는 당시의 일반적인 구룡연 그림의 포치와 달리 전경에 간략한 바위와 나무를 그려넣고 소沼를 생략하였다. 폭포와 암벽을 좌측 화면에 꽉 채워 넣은 구도는 대상을 해석하는 김홍도의 뛰어난 감각을

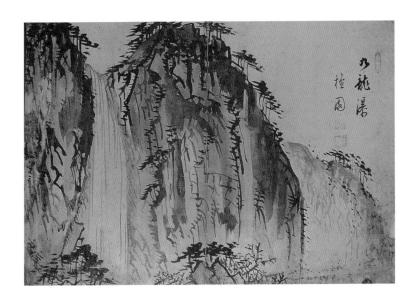

18. 김홍도, 〈구룡폭도〉, 1790~1800년대,
지본담채, 29×42cm, 평양 조선미술박물관

말해주고 있다. 아울러 전경 표현과 대각선구도, 암벽의 각이 진 주름
표현, 소나무 묘법 등 김홍도의 전용필법인 비스듬한 터치를 사용한 점
이 눈에 띈다.

또한 오십대에 이른 김홍도의 무르익은 대표작으로는 금강산을 여행
하고 7년 뒤에 그린 〈총석정도〉(개인소장)가 있다. 그림에 "을묘중추사
증김경림乙卯仲秋寫贈金景林"이라고 밝혀져 있듯이, 을묘년(1795) 가을에
염상이자 역관으로 김홍도를 후원한 김한태金漢泰에게 그려준 화첩 중
소품이다. 이 그림은 《금강사군첩》에 포함된 〈총석정도〉의 수평식 포

치에서 변화된 구도여서 〈구룡폭도〉와 마찬가지로 사생 당시의 인상을 간략하게 요약한 과정을 알 수 있다.

대각선구도에 돌기둥의 특징 있는 표현과 소나무 묘법에 정선의 냄새가 남아 있다. 하지만 농담을 살린 수묵구사로 단조로운 여러 석주石柱들의 거리감을 주었으며, 연녹색 담채의 싱그러움과 수파묘법에 김홍도의 개성미가 돋보인다. 너울대는 파도와 석주에 부딪히는 물결 위의 작은 물새들은 풍속화가인 김홍도다운 재치 있는 발상이다.

금강산 사생으로 출발한 김홍도의 진경산수는 오십대 후반 이후에 이르면 금강산보다 1796년작 《병진년화첩》(삼성미술관 리움)의 〈소림명월도〉와 같은 평이한 풍경 포착이나, 삶의 모습을 풍경 속에 담은 사경풍속寫景風俗 양식으로 정립된다. 이는 당대의 진경이 의미하던 선경적 성격을 뛰어넘어 주변에서 흔히 마주치는 삶이 담긴 산수화로 확대시킨 것이다. 또한 근대적 사실주의 풍경화에 근접한 형식이며, 우리 자연이 지닌 일상풍경의 잔잔한 서정을 그렇게 풀어냈다고 생각된다. 김홍도의 진경산수를 정선의 회화 못지않게 평가할 수 있는 이유도 그 점에 있다.

김홍도의 진경산수화풍은 인물풍속과 마찬가지로 동료나 후배 화가들에게 정선의 화법보다 크게 파급되었다. 김홍도의 산수화풍을 따라 금강산 그림을 남긴 화가로는 엄치욱, 조정규, 김하종 등이 있다. 엄치욱은 김홍도 화풍을 빼다 박은 듯이 그렸고, 조정규나 김하종이 근대와 교량역할을 하면서 말기적 퇴락 양상을 보여준다. 한편 이들의 금강산 그림으로 꾸민 화첩이나 병풍은 19세기에도 금강산 그림이 폭넓게 인

기 있었음을 알려주며, 금강산 그림에 대한 사회적 요구가 보편화되었다는 사실을 나타내주는 사례들이어서 관심을 끈다.

마치며

그토록 아름다운 금강산이 이 땅에 존재해왔기에 한국 산수화의 고전이라 할 조선시대 진경산수화가 태동하고 발전했을 것이다. 중국산수화의 감화로부터 온전히 탈피하여 조선 후기에 겸재 정선이나 단원 김홍도, 그리고 동시대에 개성적인 화법을 구사한 다양한 화가들이 배출된 것은 금강산이 우리 문화사에 안겨준 천혜의 예술적 선물이라 아니할 수 없겠다.

또한 성리학을 토대로 이상사회를 펼치려는 당대 문인사대부의 사회적 열망이 컸기에, 그리고 우리 조상들이 금강산을 열정적으로 사랑했던 까닭에 그 같이 뛰어난 작가와 걸작들이 18세기 거의 1백 년에 걸쳐 집중적으로 쏟아져나올 수 있었다고 생각된다.

그런데 19세기 금강산 그림의 유행과 형식적 퇴락 이후, 20세기에 들어서는 18세기에 버금가는 금강산 예술과 작가를 찾을 수 없다. 일본 제국주의의 식민지로 전락하고, 이후 분단에 따른 부조리하고 비민주적인 시대상황 때문일 것이다. 한쪽에서는 50년 동안 변변한 사진조차 보지 못하는 처지였기에 더욱 그러하였다. 게다가 서구문화를 수용하고 서구식 조형어법에 의존하여 우리 풍경을 그려온 탓에 조선 후기와

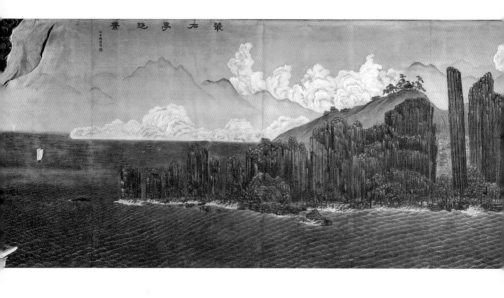

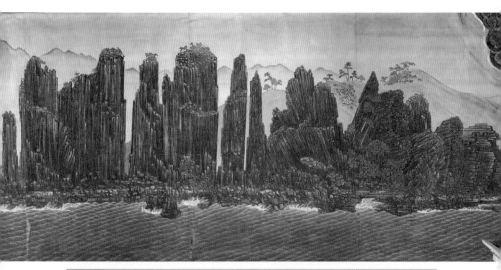

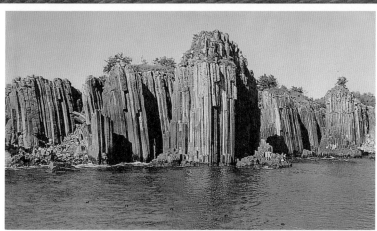

19. 김규진, 〈총석정절경도〉, 1920년, 견본채색, 195×880㎝, 창덕궁 희정당
20. 총석 실경

같은 좋은 산수화나 금강산 그림을 만나기 힘들 수밖에 없을 것이다.

20세기에 활동한 금강산 작가를 떠올리자면, 일제강점기 초 창덕궁 희정전熙政殿 벽화로 〈총석정절경도叢石亭絶景圖〉와 〈금강산만물초승경도金剛山萬物肖勝景圖〉를 제작한 김규진과 해방 후 삼선암, 옥류동, 진주담, 구룡폭, 단발령 등을 추억해서 그린 소정 변관식小亭 卞寬植, 1899~1976을 우선 꼽을 수 있겠다.

김규진이 1920년대에 그린 희정전 벽화들은 수평식 구성법과 화사한 채색 감각이 전통형식을 계승하면서도 금강산 그림에 대한 참신한 의욕을 담고 있다.도판19, 20 오히려 김규진의 〈금강산십경도〉 병풍(개인소장)을 보면 정선과 김홍도에 이은 19세기 금강산 그림의 전통을 충실히 따른 편이다.

변관식의 1960년 전후의 〈삼선암도〉나 〈옥류천〉, 1970년대 〈단발령〉 같은 작품은 나름대로 전통형식을 벗고 근대적 형식의 금강산 회화로 새로운 변환과 방향을 제시해준다.

그동안 한국회화사의 꽃이라 할 정선의 금강산 그림과 조선 후기 진경산수화에 대한 연구는 금강산 현지 확인이 불가능하여 문헌과 그림, 그리고 화질이 떨어지는 한정된 사진에 의지해왔기 때문에 미흡할 수밖에 없었다. 이는 당대 문인들이 "금강산을 다녀온 뒤에야 정선이 그린 금강산도의 진면목을 알게 되었다"라고 전했던 화평에 비하여 우리 금강산 그림에 대한 감명이 절반에도 미치지 못했다는 이야기다.

금강산 개방으로 제한적으로나마 금강산 탐승의 길이 열림으로써 책상 위 연구에서 벗어나 새로운 지평을 열었다. 이제야 우리는 직접 현

장을 확인함으로써 정선의 금강산 그림과 옛 금강산 예술의 참맛을 재음미하게 된 것이다. 금강산을 몸으로 호흡하면서 금강산 그림의 예술성을 진정으로 감상하게 되었고, 동시에 금강산 그림을 통해서 한국산수의 성자聖者격인 금강산의 비경을 가슴 깊이 느낄 수 있는 안복眼福을 누리게 되었다.

금강산을 밟는다는 것은 단순한 유람이라기보다 나아가 통일의 염원과 그 가능성, 맺혔던 현대사의 한 고빗사위를 풀고 넘어가는 일이다. 그동안 쌓인 그리움을 안고 답사하게 되는 것이니 만큼 오늘의 금강산 탐승은 옛 선현들이 느끼지 못했던 또 다른 감동으로 다가올 것임에 틀림없다. 그렇게 볼 때 통일된 민족예술의 새바람은 아름다운 금강산에서 다시 일기 시작할 것이다.

20세기의
금강산 그림

현장에서 그린 사생화와 기억으로 담은
추상화追想畵

한국의 20세기, 일제식민지와 민족 분단이라는
상황 아래서 '금강산 예술'을 기대하기란 애당초
불가능했는지도 모른다. 그러나 민족의 영산이자
통일의지의 상징인 금강산은 우리 모두에게 꿈
이었고 그것을 노래하며 살게 했다. 그런 연유일
까, 20세기 후반에도 여전히 금강산을 그리워하
며 작업한 작가들이 이어졌다. 금강산 예술전통
의 끊어지지 않는 생명력이다.

시작하며

금강산, 참 아름다운 산이다. 가까이서 직접 호흡하든지 또는 멀리 떨어져 머릿속에 그려보든지, 그 산세 풍경의 미모는 변함이 없는 것 같다. 필자는 금강산이 남쪽 사람들에게 개방되기 직전인 1998년 8월에 내금강과 외금강, 해금강을 답사한 적이 있다. 그 뒤로 겨울과 봄 금강산을 재차 밟았고 답사기를 출간하기도 했다.[1]

1999년에는 일민미술관이 주최한 '몽유금강夢遊金剛' 전에 객원 큐레이터로 참여하여, 겸재 정선부터 소정 변관식까지 포함하는 1부의 기획을 맡았다.[2] 그리고 당시까지는 미공개였던 금강산 그림을 적지 않게 만났는데 겸재와 단원에 이어 20세기까지도 꾸준히 금강산도가 제작된 사실을 통해 민족의 영산靈山으로서 금강산이 지닌 문화사적 위상을 실감하였다.

잘 알다시피 우리 미술사를 통틀어 금강산을 그린 화가는 단연 겸재 정선이 최고로 꼽힌다. 겸재는 금강산도를 예술적으로 완성해 조선 후기를 빛냈고, 당대와 후대의 화가들에게 큰 영향을 미쳤다.[3]

민족회화의 뿌리로서 금강산도는 20세기까지 화맥이 이어졌다.[4] 많

은 화가들이 앞 다투어 금강산을 탐승했고 금강산 그림을 남겼다. 그럼
에도 조선 후기에 비해 20세기의 금강산 그림은 소정 변관식을 제외하
면 그 위용을 제대로 형상화했다고 보기 어렵다.[5] 전통형식이 퇴락한
것은 물론이고, 신 미술문화인 유화로 제작한 금강산 그림이 거의 없다
는 실상은 일제강점기에 이어 전쟁과 분단고착화로 점철된 우리의 암
울한 시대상을 여실히 반영한다.

20세기 금강산 그림은 크게 두 가지 시기와 유형으로 구분해볼 수 있
다. 먼저 전반기에 해당하는 일제강점기에는 겸재 정선이 이룩해놓은
진경산수화풍 전통을 토대로 하면서 현장사생으로 이룬 금강산 그림이
등장했다. 여기에 서양화법이나 일본의 당대 산수화풍이 가미되어 새
로운 시대의 근대풍경화라고 할 수 있는 '사생화' 형식이 자리잡았다.

20세기 후반에는 양상이 사뭇 달라진다. 분단시대였던 만큼 남쪽 사
람들에게는 금강산이 갈 수 없는 땅이 되었던 것이다. 그런 가운데 일
제강점기에 금강산을 다녀온 일부 화가들이 옛 그림이나 스케치, 사진
자료 등을 참고로 금강산을 추억하거나 회상할 수밖에 없었다. 이런 과
정을 거쳐 그린 그림이니 '추상화追想畵'라 일컬을 만하다.

금강산의 관광지 개발과 대중화

20세기 우리 역사는 일본 제국주의의 침략을 받아 불행하게 출발
하였다. 암울하던 시기에 의병을 일으켰던 면암 최익현勉菴 崔益鉉,

1833~1906 같은 항일우국지사는 1883년에 금강산을 탐승하고 몰락해가는 조선 말기 현실에 빗대 금강산의 청정함을 읊었다.[6] 일본과 을사조약(1905)이 체결되자 자결한 연재 송병선淵齋 宋秉璿, 1836~1905도 금강산을 유람하고 「동유기東遊記」를 남긴 바 있다.

이로 미루어볼 때, 19세기 말부터 20세기 초까지 국권상실로 혼란과 격동의 시대를 살아야 했던 문인들에게 금강산은 어떤 형태로든 애국애민 의식과 일제침략에 대한 저항을 고무시키는 존재였으리라 짐작된다. 이런 경향은 일제강점기 최남선이 쓴 그 유명한 『금강예찬』에 계승되었다. 최남선이 "금강산을 가진 나라에 사는 붓대 잡은 이의 고귀한 임무"라 쓴 것처럼, 많은 지식인들이 금강산을 찬미했다. 또 금강산은 "우리의 모든 마음의 물적 표상으로, 구원한 빛과 힘으로써 우리를 인도하여 일깨우는 최고의 정신적 전당"이자 "대대로 친히 찾아뵙고 참배해야 할 성스러운 존재"라고 강조했다.[7] 20세기의 새 금강산 문화는 그렇게 아픈 현실 속에서 정신적 지주로 떠오른 것이다.

한편으로는 1910년부터 1945년까지 일제강점기에 활판인쇄가 보급되면서 금강산은 신문, 잡지, 출판물을 통해 새롭게 재조명되었다. 독립의 길을 모색하던 조선인에게 금강산은 민족의 긍지였지만, 일본인들에게는 상업적인 관광지 개발을 위한 매력적인 장소일 뿐이었다. 그런 상황은 1910년대 한글판 「매일신보每日申報」에 소개된 금강산 관련 기획기사에서 확인할 수 있는데, 기사를 통해 금강산과 관련한 문화지형의 새로운 변화를 읽을 수 있다.

금강산과 관련해 「매일신보」에 실린 첫 기사는 1913년 1월 5일자 〈와

유금강기(臥遊金剛記)이다. '금강산 구경하려거든 이것을 반드시 보시오'
라는 소제목이 붙은 4단짜리 박스 기사로 "천지개벽 후에 산천이 생겼
으니…… 천하제일 명산이 조선에 있으니…… 산 이름이 금강이라"로
시작하는 기행문체이다.[8] 단발령, 내·외금강, 해금강과 관동팔경을
둘러보는 조선시대 문인들의 답사행로와 다르지 않게 기술되어 있다.

이 기사는 서울과 원산을 오가는 "경원선을 개통(1914)해야 탐승여행
이 용이하겠지만 왕래가 불편한 대로 뭐니 해도 금강탐승이 제일 좋다"
라고 마무리되어 있다. 기사의 제목 '와유금강'의 개념은 조선시대 문인
들의 금강산 탐승 전통을 따른 것이고, 한문 투 문장 서술방식도 마치
정철의 『관동별곡』을 풀어서 쓴 것 같은 인상이다.

「매일신보」의 금강산 관련기사는 1914년 경원선 개통 이후 빈번해졌
다. 1915년에는 4월 22일 개통 직후 첫 〈금강춘색〉 소식을 전하였다.[9]
그해 경성에서 대규모로 벌어진 공진회共進會를 계기로 매일신문사 주
최 금강산 탐승회가 처음으로 조직되기도 했다. 이는 우리나라에 관광
이라는 새로운 근대 문화 활동이 도입되었음을 시사한다.[10]

「매일신보」의 탐승회 공고내용을 보면 5월 14일부터 일주일 동안 여
행하는 데 드는 비용은 28원이었다.[11] 교통편은 남대문역에서 원산역
까지 기차로 가고 원산에서 장전항으로 배를 타고 이동한 다음 해금강
을 둘러보고, 도보로 온정리부터 외금강과 내금강을 구경하는 여정으
로 짰다.

이 탐승회에서 회원을 모집하기 위해 전제한 광고 문구도 주목할 만
하다. "세상일을 모두 잊고 신선같이 놀게 하며" "바라보면 한 폭 그림

이요, 생각하면 완연 선경이라" "금강산 구경은 '절대絶大한 쾌락'으로, 조금만 경치가 좋아도 유쾌하거늘 하물며 금강산이야" 등 전통적인 선경 개념이 바탕에 깔려 있다.[12] 그런 가운데 전체적인 기사내용이 구도의 길이라 할 수 있는 신선의 와유에서 쾌락을 즐기는 구경 유람으로 유도하고 있음을 확인할 수 있다.

「매일신보」에는 시류에 따라 본격적으로 금강산의 지리와 설화, 역사 등을 소개하는 기사가 속속 지면을 채웠다. 1915년 4월 27일부터 6월 9일까지 29회에 걸쳐 사진과 함께 연재된 〈동양명승금강산東洋名勝金剛山〉이 좋은 사례이다. 이어서 숭양산인 장지연嵩陽山人, 張志淵, 1864~1921도 연재 지면인 〈만록漫錄〉에 1916년 11월 28일부터 12월 7일까지 〈금강유기金剛遊記〉와 〈총석유기叢石遊記〉라는 한문 투의 기행문을 썼다.

스키와 사냥 등 겨울관광지로서 금강산 개발가능성을 타진했던 기사도 눈에 띈다. 1917년 1월 11일자에 철도국 직원이 금강산의 겨울 풍광을 돌아본 기사가 한 예이다.[13] 이 기사에는 만물상 설경사진이 곁들여졌다.

더불어 일본인 관광객이 점차 증가하면서 일본인 화가들의 금강산 스케치도 연재되었다. 1918년에는 평복백수平福百穗의 〈금강산사생金剛山寫生〉이 다섯 차례에 걸쳐 실렸다.[14] 1919년에는 대정계월大町桂月의 〈금강만이천봉金剛萬二千峯〉이 16회나 연재되었다.[15] 특히 대정계월은 조선과 만주지역을 돌아본 기행문에 "후지산에 올라 산수를 말하던 시대는 이미 과거가 되었고, 이제는 금강산에 올라 산수를 논하는 시대가 되었다"라는 내용으로 금강산을 대접했을 정도였다.[16] 신문매체가 지

닌 영향력을 감안할 때 당시 우리 화가들이 그런 스케치 사생화 기법에 자극을 받았을 법하다.

「매일신보」에서 처음으로 실은 국내 화가의 금강산 스케치는 김규진이 맡았다. 1919년 10월 말부터 12월까지 16회에 걸쳐 〈해강김규진화백휘호海岡金圭鎭畵伯揮毫〉라는 제목으로 금강산 스케치를 실었고, 그 뒤 다음해 1월 초까지 네 차례 추가했다.[17]

「매일신보」에 이어 1920~1930년대에는 「경성일보」, 「조선일보」와 「동아일보」에서도 금강산 관련 특집이나 연재물을 쉽게 찾아볼 수 있다. 또 『신민』(1928. 8.)이나 『신동아』(1932. 8, 1935. 8) 등과 같은 월간지에서도 앞 다투어 금강산 기행문과 탐승안내문을 실었다. 당시 산악회 회보인 『조선산악』(1934)이 금강산 탐승기들을 게재했고, 불교단체에서도 『금강산』이라는 월간지를 창간(1935)하여 금강산 순례를 도왔다. 당시 금강산이 누리던 세간의 인기를 짐작케해준다. 그러한 추세는 자연스럽게 단행본 발간으로 이어져 춘원 이광수春園 李光洙, 1892~1950의 『금강산유기』나 최남선의 『금강예찬』과 「풍악기유楓岳記遊」 같은 탐승기행문도 출간되었다.[18] 모두 20세기 금강산 문학의 명작으로 꼽힌다.

한편 이사벨라 버드 비숍Isabella Bird Bishop, 1831~1904 여사의 『한국과 그 이웃 나라들, Korea And Her Neighbours』(1898)에 이어 독일인 노르베르트 베버Norbert Weber, 1870~1956 박사의 독일어판 금강산 답사기 『금강산In Den Diamantbergen Korea』(1927) 등이 출간되었고 금강산의 명성은 해외로 알려졌다.

그와 함께 1928년 금강산경을 다색 목판화로 제작한 릴리안 메이 밀

러Lilian May Miller, 1895~1943 같은 서구 화가들까지 내방하여 금강산의 아름다움을 표현했다.[19, 도판1]

일제 조선총독부는 식민 지배를 강화하기 위해 벌써부터 학자들을 동원하여 지리, 민속, 문화유적 등을 조사·정리하였다. 그중에서 『금강산 식물조사서』(1918) 같은 사례를 보면 조사의 치밀함에 혀를 내두르게 된다.[20] 또한 일본어판 안내서 출간과 『조선철도여행안내』(1921) 책자에 금강산 탐승안내를 부록으로 싣는 등 일제는 정책적으로 금강산을 관광상품화하는 데 속도를 냈다.

1919년에는 일본인 자본가를 내세운 금강산철도주식회사가 설립되었고 철원에서 내금강 장안사까지 단발령을 오르는 전기철도를 개통(1931. 7. 1)하였다. 교통망 조성은 호텔과 산장, 골프장과 스키장, 해수욕장과 온천, 사냥 프로그램 등 대대적인 관광지 개발사업으로 이어졌다. 이를 계기로 금강산이 일본인들에게 대대적으로 선전되었다.

그 결과 1930년대 중반부터 금강산 관광객이 폭등하였다. 1920년대까지 연간 7백여 명에 불과했던 금강산 탐승객이 1933년에는 4만여 명에 이른 것이다.[21] 학생들이 수학여행지로 금강산을 선호한 것도 한몫했다. 조선시대에는 평균 한 달여 걸렸던 서울–금강산 기행여정이 일주일 혹은 사박 오일로 빨라진 점도 획기적인 변화요인이었다.

금강산 관광 활성화는 금강산 등반 코스를 안내하는 지도 제작과 사진첩 출간, 그리고 그림엽서 발행으로 전이되었다. 여기에 삼선암이나 구룡폭을 새긴 목제나 도자류 민예품 같은 관광기념물 판매도 새로운 여행풍속도를 그려냈다.

1. 릴리안 메이 밀러Lilian May Miller, 〈Cathedral Cliffs Geumgangsan〉,
1928년, 다색목판화, 38×26cm

당시의 금강산 관련 잡지나 책자 중 삽도 사진을 통해 여러 가지 금강산 탐승의 면모를 살필 수 있다. 그중에서도 금강산 곳곳의 명승지 앞에서 찍은 기념촬영 사진들, 전철과 자동차가 내왕하며 관광객을 태운 모습과, 장안사 입구와 온정리에 숙박업소가 들어선 사진들이 그때 그 시절을 친절하게 보여준다. 특히 이 시대에는 인쇄 및 사진술이 발달하였기 때문에 사진이 한층 중요한 역할을 하게 되었다. 1920년 이후에는 민충식이나 신봉린 등 금강산을 즐겨 찍은 사진작가가 나타났고, 1930년대에는 내금강사진동업조합이 결성되기도 하였다.[22]

일본의 도쿄나 오사카에서 경성과 원산 등지로 사진첩 제작처가 확대되었다. 덕전부차랑德田富次郎이 도쿄에서 인쇄하여 원산에서 발행한 사진첩『금강산』이 그 원조 격으로, 1912년에 초판이 발간되었다.[23] 덕전부차랑은 후쿠오카에서 사진관을 운영하던 사람으로 금강산에 매료되어 원산에 덕전 사진관을 내고 정착한 경우다.

이 사진첩은 '일만 이천봉'이라는 이준李埈 공의 행서를 받아 맨 앞에 싣고 총석정부터 외금강, 내금강의 명소를 흑백사진으로 인쇄한 것이다. 각각 명소에 간략한 해설을 달았으며 등반 안내지도를 곁들여 충실하게 제작되었다. 1912년에 초판이 발간된 뒤 거의 1~2년에 한 번꼴로 재판을 찍었으니, 금강산 사진첩으로는 베스트셀러였다고 할 수 있다. 이와 함께 1920~1940년대에 나온 사진첩들은 특히 1950년 전쟁으로 소실된 금강산 소재 사찰 구조와 원형을 살필 수 있는 중요한 사료가 되고 있다.

한편 금강산 탐승안내지도도 눈길을 끈다. 1915년 이후 금강산 지역

의 등고선지도(2만 5천 분의 1이나 5만 분의 1)가 제작되기도 했고, 내 · 외 산도를 구분한 대형 채색지도를 비롯해서 소형에 이르기까지 많은 종류가 제작되었다.

안내지도는 그림식 지도가 대부분이었다. 이들 채색지도들은 일본인 화가들이 그린 것으로, 동경−부산−경성−금강산 이동경로를 표시하고 더불어 금강산 전체를 부감하여 입체감을 살린 그림이다. 그런데 금강산 전개도는 마치 조선 후기의 〈금강전도〉 형식을 펼쳐놓은 듯하여 흥미롭다. 일반 관광객을 배려해 이해하기 쉽고 알아보기 용이한 방식을 채택한 것이다. 현재 국립공원 입구에 서 있는 안내판 그림에서도 그와 유사한 형식을 만날 수 있다.

20세기 전반의 금강산 사생화

"서화가 금강산행書畵家 金剛山行

화가畵家 안중식安中植, 조석진趙錫晉, 이도영李道榮, 고희동高羲東 四氏과 서가書家 오세창吳世昌 씨는 약 2주 예정으로 금강산 사생여행金剛山 寫生旅行 차 25일 오전 원산元山을 향하여 출발하였다."[24]

「매일신보」 1918년 7월 26일자 2면에 실린 손가락 두 마디 크기의 단신이다. 여기서 언급한 금강산 여행은 인적 구성으로 볼 때, 한 달 전인 6월에 창립된 서화협회書畵協會 회원들이 마련한 행사였던 모양이다.

서화협회는 일제강점기에 조선인 서화가들로 구성된 최초의 근대적인 미술단체로 평가받는다.[25] 협회는 1918년 5월 19일 발기인 모임을 갖고 6월 16일에 창립되었는데, 참여한 서화가들과 설립목적에서 한국 근대미술사에서의 서화협회의 위상과 역할을 짐작해볼 수 있다.[26]

서화협회의 첫 행사는 회원들의 휘호회揮毫會였다. '조선의 서화를 다시 일으키고 서화에 대한 일반의 취미를 보급하기 위한' 서화 대중화 운동의 첫 시도라 할 수 있겠다. 7월 21일 이문동 태화정泰和亭에서 성공적으로 휘호대회를 치렀다고 한다.[27] 뒤이은 서화협회의 두 번째 행사가 바로 앞 기사의 금강산 스케치 여행이었던 셈이다. 주요 회원들만 참여한 첫 행사였던 점을 감안하면 당대 화가들이 품었던 금강산의 의미와 중요성을 새삼 재인식케 한다.

금강산 관광이 대중화되면서 화가들도 빈번하게 사생여행을 하게 되었다. 20세기 전반기의 금강산 작가라 이를 만한 해강 김규진을 비롯하여, 안중식, 조석진, 지운영, 지성채, 고희동, 이상범, 변관식, 박승무, 노수현, 김은호, 이응노, 허건, 임신 등이 사생여행을 다녀온 화적을 남기고 있다. 이들은 분명 조선시대 작가들과는 다른 시각에서 금강산의 절경을 대하였다. 또한 일만 이천 산봉우리와 계곡을 누비며 새로운 회화 대상을 찾고자 하였다.

전통화풍을 계승한 안중식과 김규진

심전 안중식, 소림 조석진, 해강 김규진 등은 조선시대 말부터 20세기 초반에 걸쳐 활동했던 만큼 전통회화의 격식을 따르면서도 조심스

럽게 근대적 방식으로 전환을 꾀한 금강산도를 보여준다.

심전 안중식心田 安中植, 1861~1919은 절필작이 〈삼선암도三仙岩圖〉일 정도로 1918년 금강산 여행 이후 금강산 그림에 열성을 쏟았던 듯하다.[28] 개화파에 속했던 안중식은 1915년 작 〈백악춘효도白岳春曉圖〉(국립중앙박물관)나 〈영광풍경靈光風景〉(삼성미술관 리움) 병풍처럼 전통화풍을 토대로 근대적 산수화의 방향을 제시한 작가로 지목된다.[29]

이들 작품과 함께 안중식의 금강산 그림은 전통에서 근대로 이행하는 과도기적 산물들로 특히 주목할 만하다. 알려진 안중식의 금강산 그림으로는 1918년 금강산을 여행하고 그린 〈비봉폭도飛鳳瀑圖〉〈명경대도明鏡臺圖〉〈옥류동도玉流洞圖〉(개인소장) 등 병풍그림 일부와도판2, 3 〈선면삼선암도扇面三仙岩圖〉(1918), 그리고 〈금강전도金剛全圖〉와 미완의 〈삼선암도〉(1919) 등이 있다.도판4, 5 〈명경대도〉는 '무오맹추戊午孟秋'에 '장안사 화엄사長安寺 華嚴社'에서 그렸다고 밝히고 있고, 〈옥류동도〉에는 풍경을 베껴 그리듯이 '임경묘사臨景描寫'했다는 화제가 눈길을 끈다. 사생의 증거를 뚜렷이 밝히고 있기 때문이다.

〈옥류동도〉나 〈명경대도〉는 산허리에 가늘고 듬성하게 찍은 미점준米點皴 처리나 〈비봉폭도〉의 화면구성에 단원 김홍도 화풍의 잔영이 느껴진다. 이와 달리 『서화협회보』 창간호(1921)에 유묵遺墨 작품 사진으로 실렸던 〈금강전도〉와 〈선면삼선암도〉는 완연히 전통적인 형식을 탈피한 인상이다.

「매일신보」에 사진으로 실린 미완의 절필작 〈만물상 삼선암도〉는 삼선암 형상을 크게 강조한 단순한 구성이 새롭다.[30] 안중식의 금강산도

2. 안중식, 〈옥류동도〉, 1918년,
 지본수묵담채, 131×30.5cm, 개인소장
3. 옥류동 실경

4. 안중식, 〈선면삼선암도〉, 1918년, 지본담채, 개인소장
5. 삼선암 실경

는 동시기의 후배화가들이 일본 화풍과 서구 풍경화 방식을 무비판적으로 추종하며 금강산을 그리던 경향과 차이가 두드러져 주목된다.

부채그림 〈선면삼선암도〉(개인소장)를 보면 섬세한 태점苔點의 붓 맛이 소담한 그림이다. 우뚝 솟은 선바위만의 구성은 절필작과 흡사한데 삼선암 바위 왼편 아래로 학 두 마리가 나는 장면을 삽입한 점이 다르다. 학은 관념성이 강한 소재임을 염두에 둘 때, 안중식이 선경으로서 금강산을 대하는 전통 의식으로부터 완전히 자유롭지 못했음을 시사한다. 이 시기 금강산 그림이 당면해 있던 회화사적 성향을 대변하지만 회화적으로 성공한 작품으로 꼽고 싶다.

20세기 초반, 금강산과 가장 인연이 깊었던 작가는 서예가이자 대나무 그림으로 유명한 해강 김규진이다.[31] 그는 젊은 시절 9년 동안 중국에 유학하였고, 귀국 후 서른네 살(1901)에 영친왕 이은李垠, 1897~1970의 사부師傅로 궁내부시종을 역임하는 등 황실과도 두터운 인연을 가졌다. 한편 '천연당天然堂' 사진관과 '고금서화관古今書畵觀'이라는 화랑을 열고, '서화연구회'를 창립하여 후진양성에도 관심을 쏟는 등 20세기 초반 미술계에서 독특한 행적을 남긴 인사이기도 하다. 서화협회에는 처음에는 동참했지만 어느 시점부터 작가들과는 거리를 둔 것 같다.

김규진이 본격적으로 금강산을 여행한 것은 1919년에 금강산 암벽에 쓴 '천하기절天下奇絶' '법기보살法起菩薩' '석가모니불釋迦牟泥佛' 등 대형 각자刻字 완공식에 참석하면서 실현되었다. 이들 행서체 암각 글씨는 내금강 만폭동 구역에 남아 있다.

그는 19미터 길이의 초대형 글씨 '미륵불彌勒佛'을 외금강 구룡폭 암벽

에 새겨넣기도 하였다. 이 글씨들은 불교도들의 주문으로 김규진이 썼고, 구룡폭 '미륵불'은 일본인 스즈키鈴木 아무개가 조각한 것으로 밝혀져 있다.[32, 도판6, 7]

김규진이 처음으로 그린 금강산 그림으로는 1914년에 그린 〈해금강도〉가 알려져 있어, 1919년 이전에도 그가 금강산을 여행했던 것 같다.[33] 1919년 금강산 탐승을 마친 김규진은 앞 장에서 언급했던 것처럼 스케치를 곁들인 금강산 기행문을 「매일신보」에 16회에 걸쳐 연재하였다. 이 연재물은 산의 전경부터 부분도까지 다양하게 담은 수묵건필 사생화이다. 일본 화가들의 소묘와 유사하면서도 화면 운영은 전통화법

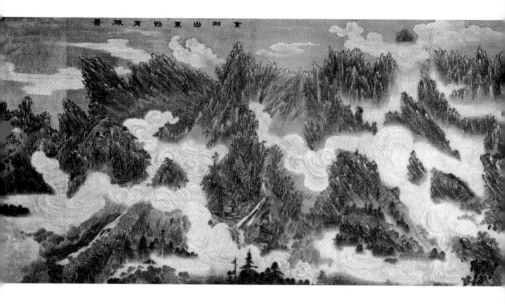

8. 김규진, 〈금강산만물초승경도〉, 1920년, 견본채색, 195×880cm, 창덕궁 희정당

을 따른 분위기다. 16회에 이어서 「매일신보」에 실린 구룡연 입구 〈금
강문金剛門〉(12. 1) 〈구만물상舊萬物相〉(12. 2) 〈구룡연 장관〉(12. 9) 등은 전
통적인 수묵산수화풍을 보여준다. 김규진의 금강산 여행과 사생은 「금
강산유람기」(1920. 1. 8)로 마감되었다.

　이들 금강산도 연재물 가운데 그림으로 옮겨 성공한 사례는 선면수
묵화 〈마하연 동자석〉(개인소장)일 듯싶다. 바위 형상 묘사도 그러하려
니와 전나무 숲 위로 우뚝 얼굴을 내민 간결한 동자바위 배치는 눈맛을
산뜻하게 해준다.

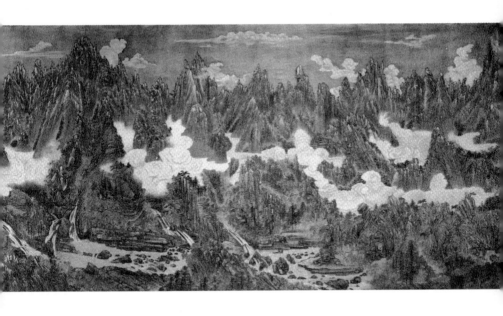

김규진은 1920년 순종의 요청에 따라 창덕궁의 접견실인 희정당熙政堂 벽화를 제작하기 위해 다시 석 달 동안 금강산을 찾아 스케치했다. 현존하는 총석정 초본 상단에

"경신년 초여름 창덕궁 희정당 벽화 일로 명을 받들어 금강산 들어가는 길에 통천군 고저庫底에 이르러 총석정을 올랐다. 수석이 천하에 절승함을 본 뒤 작은 배를 타고 그 전경을 그려 초본을 만들었다. …… 이 작품과 만물상 전경을 나라에 바치어 궁 안 벽에 걸고 이 초본을 남기어 후세에 기념으로 한다"[34]

라고 제작내력을 밝혀놓고 있다.

희정당의 중앙 홀 동서 벽 문 위쪽에 있는 장식화 〈금강산만물초승경도金剛山萬物草勝景圖〉와 〈총석정절경도叢石亭絕景圖〉는 그 초본을 옮겨 그린 것이다.도판8 가로 십여 폭 이상 이은 대형 비단에 그린 채색화를 마치 벽화처럼 벽면에 바른 상태다.

두 작품은 모두 횡으로 8.8미터에 달하는 긴 화면을 채우는 구도법이 참신하다. 특히 동해안에 나가 총석叢石 바위들이 늘어선 해안 전체를 조망하고 스케치했다는 총석정 그림의 수평구도가 장쾌해서 좋다. 만물초 그림은 화려한 가을단풍과 흰 구름 사이로 솟은 만물상 바위들을 첩첩이 배치한 작품이다.

화면의 리듬감이 사람을 압도하는데, 근경에 배치한 계곡들은 도리어 실경 맛을 떨어뜨린다. 두 그림은 전통적인 화원들의 궁중채색화풍을 충실히 계승한 장식벽화라는 점에 또 다른 의의가 있겠다.

김규진의 금강산 그림으로 삼선암, 만물상, 옥류동, 구룡폭 등 〈외금강육폭병풍〉(개인소장) 역시 전통적인 청록산수 계통 작품이다. 채색이 진하면서 일본 화풍의 영향도 살짝 받은 것으로 보인다. 「매일신보」에 연재할 때 일본화의 스케치를 참작했던 결과이다.

화단의 한쪽에서 근대적 사생화풍이 새로이 적응했지만 20세기 금강산 그림은 여전히 여덟 폭 내지 열 폭짜리 병풍형식이 가장 선호되었다. 앞의 안중식이나 김규진의 작품처럼 명경대, 만폭동, 보덕굴, 진주담, 만물상, 삼선암, 구룡폭, 옥류천 등 구체적인 세부절경을 각 폭마다 담아 한 벌로 꾸미는 형식이 유행했던 것이다. 이를 사계절 풍경으로

분류하여 배열하기도 하였는데, 조선 초기부터 유행한 소상팔경도 형식의 잔영이라 할 수 있겠다. 당시 전통문화에 젖어 있던 보수적인 수요층의 취향인 셈이다.

안중식과 함께 근대화단의 초석을 다진 소림 조석진小琳 趙錫晋, 1853~1920이 1918년 금강산 여행 직후에 그린 선면 〈석왕사도釋王寺圖〉(간송미술관)로 볼 때, 다른 금강산 그림들도 남겼으리라 추정된다. 소품이지만 차분한 농담으로 전통적인 수묵미를 보여준 예로, 독립운동가 우당 권동진憂堂 權東鎭에게 그려준 부채그림이다. 석왕사는 금강산 북쪽 함경남도 안변 설봉산에 자리하고 있다.

우청 황성하又淸 黃成河의 〈금강산십폭병풍〉(한빛문화재단)은 전통적인 병풍형식을 보여준다.도판9 삼선암, 귀면암, 만물봉, 비봉폭, 무봉폭, 구룡연, 보덕굴, 명경대 등 내외금강 절경들을 각 폭마다 담은 것이다. 앞에서 언급한 작가들보다 담홍색 담채와 빠른 수묵필치에 현장을 사생한 맛이 비교적 살아 있다. 반면 석하 김우범石下 金禹範의 〈만물상도萬物相圖〉와 〈만폭동도萬瀑洞圖〉(개인소장)는 전통문인화 특유의 담묵을 주조로 처리하여 사생 느낌이 덜한 편이다.

춘초 지성채春草 池盛彩, 1899~1980가 부친 백련 지운영白蓮 池雲英, 1852~1935의 금강산 기행첩《풍악유첩》의 뒷면에 그려넣은 〈헐성루상망금강歇惺樓上望金剛〉(통도사 성보박물관)은 구성방식에서 전통화풍을 고스란히 계승한 것이다. 담청색과 수묵을 적절히 배합한 미점 처리는 전통적이면서도 색다른 느낌을 준다.

무호 이한복無號 李漢福, 1897~1940이 1926년에 비단에 그린 수묵화 〈만

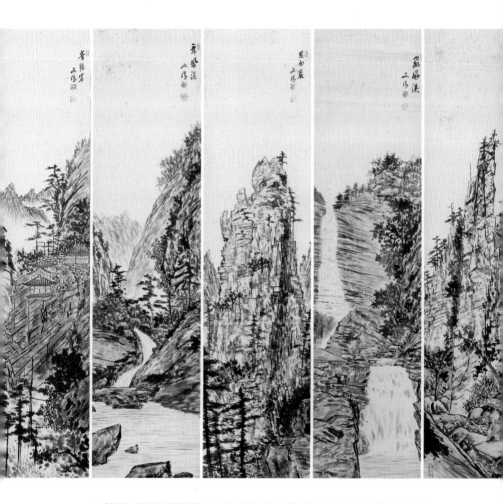

9. 황성하, 〈금강산십폭병풍〉, 20세기 초반, 지본수묵담채, 각 130×34cm, 한빛문화재단

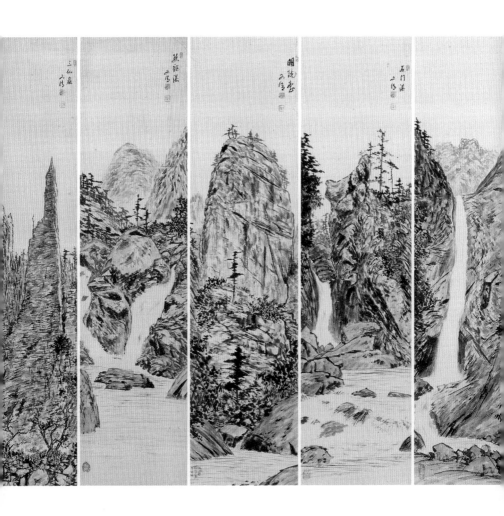

물상도〉(간송미술관)도 암봉을 펼쳐놓은 구도가 전통적이면서도 참신한
별격에 해당한다.

사생화를 정착시킨 이상범과 고희동

청전 이상범靑田 李象範, 1897~1940은 일찍이 조선미술전람회 출품을 통
하여 출세한 만큼 일본 남화산수의 사생화풍을 적극 수용하였다. 그리
고 1930~1950년대 꾸준히 자기 화풍을 모색한 결과, 20세기 한국 전통
산수 분야의 대표작가로 성장했다.[35]

이상범도 1934년경부터 「동아일보」에 연재하기 위해 전국 명승지를
찾아 스케치 여행을 하면서 내쳐 금강산에도 다녀온 것이 분기점이라
할 수 있다. 특히 그가 일본 산수화풍을 벗는 데 금강산 여행과 사생이
얼마나 큰 역할을 했는지가 그의 금강산 그림들에 잘 드러나 있다.

이상범이 그린 초기 금강산 그림으로는 1930년대의 〈보덕굴도普德窟
圖〉(고려대학교 박물관)가 있다. 현장을 눈에 보이는 그대로 찬찬히 비단
화폭에 옮긴 수묵화이다. 이보다 성숙한 필치와 색감은 《금강산십이폭
병풍》(개인소장)에서 만날 수 있다. 금강산 명승을 사계로 재구성한 작품
으로 삼선암, 천선대, 명경대, 비로봉, 분설담, 만물상, 옥류동, 연주담
(이상 봄과 여름), 비봉폭과 진주담(가을), 총석정과 옥녀봉(겨울)을 대상으
로 하였다. 결이 고운 명주 바탕에 그린 것으로 보존상태도 좋다. 깔끔하
고 섬세한 이상범의 회화적 취향과 똑떨어지는 그림들이다.도판10, 11

《금강산십이폭병풍》은 이상범 특유의 개성화법이 형성되기 이전인
1930~1940년대 작품으로 추정된다. 열두 폭 모두 각각의 경치를 마치

10. 이상범, 〈외금강비봉폭〉《금강산십이폭병풍》, 1940년대 전반,
견본수묵담채, 72×50㎝, 개인소장
11. 이상범, 〈해금강총석정〉《금강산십이폭병풍》, 1940년대 전반,
견본수묵담채, 72×50㎝, 개인소장

50밀리미터 표준 렌즈에 포착한 그대로 전사한 듯 전적으로 현장 사생
에 의존한 작품들이다. 풍경을 포착한 시점이 서구식 사생화 방식을 따
른 것으로 전통회화의 공간 운영법과 차이가 난다. 한편 이상범은 현장
사생에 지나치게 의존했던 탓인지, 해방 후에는 금강산 그림을 별로 그
리지 않았다. 전통회화 분야에서 쌍벽으로 일컬어지는 소정 변관식이
오히려 금강산을 추화追畵하는데 주력했던 점과 대조를 이룬다.

　이상범과 함께 동연사同硏社를 결성했던 노수현, 박승무, 변관식 등도
해방 전에 금강산을 여행하며 사생한 작품들을 남기고 있다. 심산 노수

현心汕 盧壽鉉, 1899~1978의 〈만학천봉萬壑千峰〉(동아일보사)은 귀면암과 만물상을 담은 작품이고, 심향 박승무深香 朴勝武, 1893~1980의 〈계추비폭溪秋飛瀑〉(통도사 성보박물관)은 만폭동 계곡을 연상시키는 금강산 실경도이다.

한편 이상범의 수제자로 꼽히는 제당 배렴霽堂 裵濂, 1911~1968은 일제강점기 금강산 그림으로 유일하게 개인전을 열었던 작가이다. 배렴 역시 1939년에 금강산을 여행하고 제작한 금강산도에서 일본 화풍을 벗고 "스승의 영향에서 탈피하여 자기의 개성과 새로운 경지를 열었다"라는 평가를 받았다. 금강산도 삼십여 점으로 꾸민 배렴의 개인전(1940. 5. 화신화랑)은 세간의 관심을 끌었고, 전시작품들은 금강산의 인기를 증명하듯 모두 팔렸다고 한다.[36]

배렴의 금강산 화풍은 일만 이천 봉우리의 뾰족뾰족한 산세를 한 화면에 집약한 〈금강산도金剛山圖〉(개인소장)나 열두 폭 병풍에 연폭으로 담은 대작 〈헐성루조망내금강전도歇惺樓眺望內金剛全圖〉(동아대학교 박물관) 등에서 살펴볼 수 있다. 금강산의 세부특징보다 전경을 포괄하는 데 주안점을 둔 대작들이다. 약간 굵고 둔탁한 필치로 개골산의 강한 인상을 표출하는 것이 배렴의 뚜렷한 개성이다. 이상범과 더불어 금강산의 절경이 한 화가의 작품세계를 긍정적으로 변모시킨 좋은 사례이다.

이들보다 일본 화풍을 적극 받아들여 금강산을 사생한 화가로는 고희동, 김은호, 김우하, 임신, 허건 등을 들 수 있다. 우리나라 최초로 동경미술학교에서 유화를 배운 춘곡 고희동春谷 高羲東, 1886~1965은 수묵화 금강산도를 여러 점 남겼다.

1939년에 그린 〈외금강산소견外金剛山所見〉(동산방화랑)이 대표작으로

알려져 있는데, 만물상의 바위형태와 구성은 실제 분위기와 거리가 있다.[도판12] 그나마 〈명경대도〉(개인소장)나 〈옥녀봉도〉(일민미술관) 등이 현장모습에 가깝지만 회화적 완성도는 떨어지는 편이다. 입체감을 살린 바위 표현과 풍경 포착방식에는 일본유학에서 배운 서양화식 풍경화의 영향이 두드러진다.

채색인물화가로 유명한 이당 김은호以堂 金殷鎬, 1892~1979 역시 금강산 그림을 상당량 남겼다.[37] 금강산도를 비롯한 풍경화에도 일본 화풍이 역력하나, 미인도 계열의 인물화보다는 덜한 편이다. 김은호는 1918년 초행길에 나선 이래 1923~1924년, 1937~1938년 등 세 차례 이상 금강산을 여행한 것으로 확인된다.

1942년 작으로 눈 덮인 풍경을 담은 〈대호정도帶湖亭圖〉(개인소장)는 전통적인 부감시의 전경도 구도인데, 당시 풍미했던 일본 산수풍경화의 영향도 가미되어 있다. 해방 후에는 〈풍악추명楓岳秋明〉과 같은 화려한 채색의 가을 풍경화를 여러 점 그렸고, 동시에 미점산수풍인 〈우후금강雨後金剛〉 같은 수묵화도 즐겼다.

이외에도 20세기 전반기 일본식 채색화풍으로 그린 금강산도로는 남농 허건南農 許楗, 1907~1987이 1940년에 그린 〈보덕굴도普德窟圖〉(목포 남농기념관)가 유명하다. 이 작품은 가을 풍악과 잘 어울리는 진채眞彩 그림이다. 허건은 해방 후에도 금강산을 여행했던 기억을 살려 수묵담채풍의 〈묘길상대불妙吉像大佛〉(1946)과 〈금강산만폭동〉(1948, 목포 남농기념관), 그리고 〈금강산사계십폭병풍〉(1952, 개인소장) 등을 남기고 있다.

임신林愼은 1934년 조선미술전에 〈구룡연도九龍淵圖〉를 출품해 입선하

12. 고희동, 〈외금강산소견〉, 1939년,
　　 지본수묵담채, 131.5×59cm, 동산방화랑

였는데, 당시 전시도록의 흑백도판을 보면 전통화풍에 기초한 듯하다. 이에 비해 '옥룡玉龍'이라 서명한 소품 비단그림 〈명경대도〉〈보덕굴도〉〈진주담도〉〈옥녀봉도〉(개인소장)의 경우는 화면을 꽉 채운 구도와 치밀한 선묘가 서양식 풍경화풍에 가깝다. 종이에 그린 수묵화 〈구룡폭도〉(통도사 성보박물관) 역시 가벼운 담묵 처리에서 일본 근대 수묵화풍의 영향이 감지된다. 임신은 '임자연林自然'이라고도 했고 의재 허백련毅齋 許百鍊, 1891~1977의 연진회鍊眞會 회원으로 이름이 올라 있다. 전라도 태생 화가이면서 해방 후 월북한 것은 '금강산' 때문인지도 모르겠다.

조선미술전람회 출신 작가인 홍순관洪淳寬의 〈총석정도〉 역시 사생화풍을 보여준다. 총석정을 중앙에 배치하고 좌우에 바닷가 풍광을 담은 구성과 어리숙한 화법이 키치Kitsch 냄새를 풍긴다. 변화하는 시대 분위기 속에서 금강산 그림이 대중화되는 양상을 방증하는 그림이다.

우하 김인식又荷 金寅植은 당시 일본 화풍에 가장 심취해 있던 작가로 생각된다. 그의 〈삼선암도〉(통도사 성보박물관)는 서양의 입체화풍과 뒤섞인 당시 일본 산수화풍 그대로이다. 제1회 조선미술전람회(1922)에 입선한 〈추산모일秋山暮日〉도 그러한 화법으로 그린 금강산 경 분위기이다.

화면 오른쪽 하단에 "금강만물金剛萬物"이라고 쓴 〈삼선암도〉는 산허리를 감도는 안개구름과 입체감 살린 바위 표현이 일본식 산수화풍을 보여준다. 이른바 '몽롱체'의 전형으로 당시 선전에 출품된 일본 화가들의 금강산 그림이나 산수화풍과 유사하다. 이 경향은 비단 금강산 그림에만 국한되지 않고 20세기 전반 산수풍경화 전반에 걸쳐 나타난다.[38]

13. 임용련, 〈만물상절부암도〉, 1940년대, 캔버스에 유채, 53×45.5cm, 개인소장
14. 절부암(옥녀봉) 실경

풍경화로 정착된 유화 금강산도

일제강점기 내내 일본 유학을 통해 습득한 인상주의 화풍의 풍경화들이 많이 그려졌음에도 불구하고[39] 유화 금강산 그림은 지극히 미미했다. 금강산을 사생한 유화를 한두 점씩이나마 시도한 작가로는 〈만물상만상정〉(조선미술전에 출품)을 그린 나혜석羅蕙錫, 1896~1949, 〈총석정도〉(개인소장)를 그린 김인승金仁承, 1910~2001, 〈온정리 풍경〉(삼성미술관 리움)을 그린 이대원李大源, 1921~2005, 〈해금강〉(개인소장)을 남긴 김용준金瑢俊, 1904~1967, 금강산을 연상시키는 유화 〈산〉(개인소장)의 구본웅具本雄, 1906~1953 등을 들 수 있다. 또 해방과 전쟁 시기에 월북한 임용련任用璉, 1901~? 과 배운성裵雲成, 1900~1978의 유화 금강산 그림이 알려져 있다. 임용련의 〈만물상절부암도萬物相折斧岩圖〉는 외금강 만물상에서 안심대로 오르는 길에 뒤돌아본 절부암 쪽 풍광을 담은 것이다.[40] 바위틈의 도끼자국 같은 큰 구멍이 여성의 성기를 상징하여 옥녀봉玉女峯이라 불리기도 했다. 앞서 고희동이 즐겨 그린 만물상 풍경이기도 하다.도판13, 14

〈만물상절부암도〉는 1940년 임용련이 동료 음악교사 김세형의 결혼을 기념해 그려준 그림이다. 옥녀봉은 아이 낳기를 빌던 무속터이니 최상의 결혼선물인 셈이다. 희미하나 캔버스 뒤에 "축 화혼 김세형·선우신영 선생, 임용련·백남순 근정祝 華婚 金世炯·鮮于信永 先生, 任用璉·白南舜 謹呈"이라고 써놓았다. 임용련의 부인 백남순 역시 여류화가였다.

〈만물상절부암도〉는 두툼한 캔버스에 유화물감을 엷게 펴발라 가볍게 그린 인상주의풍 풍경화로 본격적인 유화 금강산 사생화의 시발점으로 볼 수 있을 것 같다. 절부암의 시커먼 실루엣과 그 너머 녹청색 관

음연봉의 거리감은 유화이면서도 수묵화의 맛을 동시에 살려냈다. 금강산의 절경이 자연스레 새것과 옛것을 적절히 조화시켜준 것이다.

임용련은 젊은 시절 미국에서 미술학교를 다녔고 파리에서 활동하기도 하였다. 귀국 후에는 서울이 아닌 평안도 정주 오산학교에 부임하여 미술과 영어를 가르치다가 해방을 맞았다. 임용련의 최고 업적은 이중섭을 배출한 것이다.

배운성의 〈총석정도〉는 전통회화의 구도법과 전혀 다르다. 총석들의 언덕 위에 정자와 성근 솔밭을 배치하고 총석 덩어리의 육모형 윗머리 부분을 클로즈업하여 강조한 점은 옛 그림에서 찾아볼 수 없는 인상파적 시각이다. 약간 두텁게 바른 유화의 질감을 살려 바다와 하늘과 어울린 총석정 언덕 풍광을 보이는 그대로 포착한 그림이다.

〈총석정도〉는 배운성이 자주 드나들던 병원 주치의에게 선물한 것이라 전한다. 배운성은 유럽에서 유화를 공부하였고 1940년 9월에 귀국하여 1944년에 첫 개인전을 갖기도 했으며 전쟁 후 월북한 작가다. 몇 점 안 되지만 이들을 포함하여 20세기 유화 금강산 그림들은 전통적인 산수화풍과 다른 새로운 형식의 근대 풍경화로 정착했다는 데 미술사적 가치를 부여하고 싶다. 아무튼 당시 신지식인으로 서양화를 배운 우리 작가들이 금강산에 눈을 돌리지 않은 이유는 일차적으로 전통회화를 낡은 것으로, 곧 금강산은 전통수묵화에나 어울리는 대상으로 치부했기 때문으로 생각된다. 한때 금강산에서 살았던 박수근朴壽根, 1914~1965이나 금강산 가까이 원산에서 지냈던 이중섭李仲燮, 1916~1956이 금강산을 그리지 않았다는 사실에는 고개를 갸우뚱하지 않을 수 없다.

우리 20세기 회화사를 가름하는 두 거장이기에 더욱 그러하다.

서양화를 공부한 화가들이 초기부터 금강산을 당대 풍경화의 중심으로 삼고 그렸더라면 어떠했을까. 전통형식의 장점을 살리면서 새로 유입된 유화재료의 특성을 우리 것으로 소화하는 데 적절한 방법을 금강산 경치에서 찾을 수 있었을 터인데 하는 아쉬움이 남는다.

이처럼 20세기 전반에 서구의 풍경화식 사생화법이 새롭게 수용되기는 했지만, 전통적 형식을 고수한 예든 새로운 형식의 수묵채색화든 금강산의 제맛을 살려낸 작품은 찾기 어려운 형편이다. 더군다나 당시 이광수나 최남선의 기행문학이 지니는 문화사적 의미와 비교해볼 때도 금강산도의 회화수준은 지지부진한 것이었다.

또한 금강산을 그린 우리 작가가 적은 데 비하면, 조선미술전람회 도록을 훑어볼 때 오히려 일본인 화가들의 금강산 그림이 상당하다. 그런데 일본 화풍은 역시 금강비경의 아름다움을 형상화하기엔 걸맞지 않은 것 같다. 중국의 영향에서 벗어나 독자적으로 진경산수화의 경지를 수립했던 조선 후기의 회화적 성과를 떠올려 보면, 불행하게도 우리의 20세기는 정치, 경제와 동시에 회화식민지를 맞이한 것은 아닌가 하는 생각마저 든다.

20세기 후반 금강산 추상화

일제의 식민지배를 벗어나 남북분단이라는 민족사적 비극이 이어지

면서, 남한의 화가들에게 금강산은 더 이상 갈 수 없는 땅이 되어버렸다. 냉전 이데올로기가 심화되면서 금강산은 이역의 전설처럼 사람들의 기억 속에서 차츰 희미해져갔다. 그런 상황에서도 1950~1960년대 혹은 1970년대까지 여러 작가들이 간간이 금강산 그림을 그렸다. 우리 문화사에 살아남은 금강산의 끈질긴 생명력이라 하겠다.

고희동의 1950년 작 〈옥녀봉〉(일민미술관), 박생광朴生光, 1904~1985의 1950년대 작품 〈진주담도〉(한빛문화재단)와 〈선면보덕굴도〉〈보덕암추경〉〈금강산십폭병풍〉(개인소장), 허건許楗, 1907~1987의 1952년 작 〈금강산십폭병풍〉, 김은호金殷鎬, 1892~1979의 1968년 작 선면수묵화 〈우후금강도雨後金剛圖〉와 채색화 〈풍악추명도〉, 김은호의 제자 허민許珉, 1911~1967의 1963년 작 〈만물상도〉, 홍일표洪逸杓의 1949년 작 〈구룡폭도〉와 〈해금강도〉, 서예가 손재형孫在馨이 허건에게 그려준 1962년 작 〈우후금강〉 등이 그 예다.

그런데 이들 금강산도에서는 예술성에 대한 기대보다 금강산을 회상하는 것으로 만족할 수밖에 없다. 금강산을 그렸다는 게 다행이면서도 망각 속에서 왜곡된 실상이 안타까울 뿐인데 외부에서 새로이 밀려드는 현대미술의 홍수에 맥을 못 추고 결국 가라앉아버렸기 때문이다.

금강산 그림에 신명을 다한 변관식

분단 현실에서도 시대를 거슬러 금강산 그림에 예술혼을 투영시킨 작가가 있었다. 소정 변관식小亭 卞寬植, 1899~1976이 바로 그 주인공이다. 조선시대 최고의 금강산 작가가 겸재 정선이라면, 20세기에는 소정 변

관식이 존재한다고 내세울 만하다.[41]

"어떤 사람은 나의 산수화는 금강산뿐이라고 하지만 사실 금강산의 아름
다움과 장엄함은 내가 평생 그려도 다 못 그릴 그런 장엄미를 갖춘 것이다.
…… 내 머리와 가슴속엔 금강산에 대한 기억과 감격이 아직도 생생하게 남
아 있다"

이처럼 그가 생전에 피력했듯이, 변관식은 가슴속에 묻어놓은 '기억
과 감격'을 토대로 금강산의 장엄미를 형상화하는데 후년의 반생을 바
쳤다.[42]

변관식은 1937년에 서울을 떠나 해방되던 해까지 8년 동안 전국을
방랑하며 지내는 동안 금강산에 가장 도취되었다고 한다.[43] 그러나 그
때 그린 금강산 사생화가 거의 알려져 있지 않아 아쉽다.

현존하는 그의 작품 중 연대가 가장 오래된 금강산 그림은 1959년에
그린 〈삼선암 추색도〉(개인소장)로 변관식의 대표작이기도 하다.[도판15]
조선시대 화가들이 삼선암을 별도로 그리지 않았던 데 비해, 변관식은
선배인 안중식에 이어 만물상 입구에 솟은 삼선암의 위용에서 새로운
근대적 형상미를 발견해낸 것이다. 특히 삼선암 중에서 가장 우뚝한 상
선암 바위를 중심에 놓고 만물상 풍경을 배경으로 재배치하였다.

이런 구도법은 기존의 상식을 뛰어넘는 것으로, 이색적이면서도 공
간감이 탁월하다. 여기에 1950년대 후반 농익은 변관식의 '적묵積墨과
파선破線' 기법이 가미되어 더욱 역동적인 화면을 연출하고 있다. 변관

15. 변관식, 〈외금강삼선암추색〉, 1959년, 지본수묵담채, 150×117㎝, 개인소장

16. 변관식, 〈옥류천도〉, 1963년, 지본담채, 116×150.1㎝, 개인소장
17. 옥류동 실경

식 특유의 개성미와 통한 듯 삼선암 그림들은 대체로 완성도가 높다. 삼선암 바위의 기세가 자유분방한 변관식의 성품에 잘 부합되었기 때문일 것이다.

변관식이 즐겨 다룬 금강산 명소로는 외금강의 옥류동이 있다. 1963년 가을에 그린 〈옥류천도〉(개인소장)가 대표작으로 꼽힌다.^{도판16, 17} 특히 변관식이 즐겨 쓰던 짙은 농묵의 파선법을 자제하여 차분한 적묵 효과가 돋보이는 작품이다. 옥류동 장관은 높이가 무려 50미터나 되는 흰 폭포와 비취색 못인데, 변관식은 소沼와 폭포를 생략하고 있다. 그래서 실제 풍경과 비교하면 옥류동보다는 그 윗쪽 연주담에 가깝다. 가로놓인 무대바위와 선바위를 중앙에 배치하고, 왼편 옥류동 입구의 석벽과 오른편 연주담으로 오르는 암벽길을 높게 과장하여 옥류동의 거대한 석문처럼 배치하였다. 옥류동 폭포와 물길을 중심으로 그리던 조선시대 화가들과 다른 포치방식을 보여준다.

그런데 이 작품은 1999년 일민미술관에서 열린 '몽유금강'전 당시 문제작으로 세간을 떠들썩하게 했다. 어느 미술잡지 창간준비호에서 〈옥류천도〉가 변관식의 여제자인 조순자의 이름으로 1963년 국전에 출품되었던 점을 들어 변관식의 그림으로 보기 힘들다는 이의를 제기한 것이다.⁴⁴ 그런데 변관식이 그림을 그려놓고 제자의 이름인 '순자順子'라는 글씨를 써넣어 국전에 입선하게 한 일은 지극히 그다운 객기 넘치는 파행일 법하다. 게다가 〈옥류천도〉는 문제제기와는 별개로 변관식의 금강산 그림을 대표하는 명작으로 꼽기에 손색없다.⁴⁵

1960년대 말에서 1970년대 초반 변관식 말년 특유의 먹점 찍기를 반

복하여 형태감을 드러내는 '초묵법焦墨法'은 말년에 그린 〈단발령도〉(개인소장)에서 가장 극대화된다.도판18, 19 펑퍼짐하게 깔아놓은 단발령 산언덕과 송림, 단발령의 토산과 그 위로 솟은 금강연봉을 초묵농담으로 리드미컬하게 융화시켰다. 정선이나 심사정, 이인문 같은 조선 후기 화가들이 구름이나 안개 처리로 단발령과 금강산의 거리감을 표현하던 방식에서 벗어난 것이다.

변관식의 분방한 기질은 대상을 마음껏 변형시키고 임의로 재구성하기 쉬운 대상을 즐겨 선택했던 데서 잘 드러난다. 만폭동의 진주담이나 보덕굴이 좋은 예다. 이런 개성미는 변관식이 말년에 실경미보다 '기억과 감격'에 기대어 추상追想한 결과라 생각한다. 이로써 변관식은 조선시대 대가들에 비견할 수 있을 만큼 스스로 회화사적 위상을 끌어올렸다.

한편 변관식은 '기억과 감격'으로 표현한 금강산 그림의 한계를 노정시키기도 했다. 유독 구룡폭 그림들에서 서투른 기색이 두드러진다. 널리 알려진 1960년대의 〈구룡폭도〉(개인소장)를 보면 구룡폭포의 실감이 전혀 전해지지 않는다. 특히 암벽과 폭포를 평면적으로 표현한 대작 〈구룡폭도〉에는 현장에서 느낄 수 있는 물길의 우렁찬 기세나 바위의 장중함이 적고, 근경에 배치한 큰 인물이 폭포의 위용을 감소시켜버렸다. 변관식이 구룡폭포를 직접 탐승하지 않았던 게 아닌가 하는 의구심마저 들게 할 정도다.

이응노가 꿈에서 본 금강산

20세기 금강산 그림에 새로운 가능성을 제시한 화가로 눈여겨봐야

18. 변관식, 〈단발령도〉, 1970년대 전반, 지본수묵담채, 55×100cm, 개인소장
19. 1930년대 전철이 놓인 단발령

할 인물도 없지 않다. 고암 이응노顧菴 李應魯, 1904~1989가 그런 작가이다. 1941년 봄 금강산을 여행하면서 그린 〈집선봉도集仙峯圖〉는 스케치풍이라 집선봉 자체의 입체감은 적지만, 전통적인 준법이 아닌 반복적으로 짧게 터치한 붓질이 신선하게 다가온다. 신계천 솔밭 너머 집선봉을 한 덩어리로 포착한 시각 또한 색다르다.

같은 해 그린 스케치풍의 〈해금강총석정도〉(개인소장)도 서양식 풍경화에 가까운 구도를 보여준다. 이러한 1940년대 사생화는 1950년대 접어들어 나름대로 전통적 산수형식과 결합되는데, 이런 변용이 바로 이응노식 풍경화의 현대감각이다.

물론 이응노는 금강산을 자기 예술의 중심으로 삼았던 변관식의 경우와는 다르다. 1950년대 후반 이후에는 국내에서 활동하지도 않았다. 그러나 1950년대에 제작한 대형 병풍 금강산 전경도들 외에도 그 이후 금강산의 이미지가 자연스레 배어 있는 산수작품들이 적지 않다. 어떤 면에서는 이응노의 풍경화가 이상범이나 변관식의 산수화보다 현대적 감성에 한층 친근하게 다가선다.

1940년대 후반에서 1950년대 중반까지 이응노의 금강산 그림으로 꼽을 수 있는 작품은 〈내금강전도〉와 〈외금강전도〉 〈정양사망금강전도正陽寺望金剛全圖〉 등 병풍그림, 그리고 〈내금강 보덕굴〉(개인소장) 등이 있다. 병풍을 펼쳐놓으면 화면 가득한 산세가 일단 스케일부터 웅대하다. 또한 이들 금강산 그림의 형식미는 1940~1950년대 이응노의 현장 감흥을 중시하는 풍경화들과 그 맥락을 같이한다.[46]

〈정양사망금강전도〉는 근경에 약사전, 석탑, 헐성루가 자리한 정양

20. 이응노, 〈정양사망금강전도〉, 1950년대, 지본수묵담채, 150×270cm, 국립현대미술관
21. 1930년대 정양사와 내금강. 멀리 보이는 왼쪽 봉우리가 비로봉이다

사 마당을 배치하고 그 위로 내금강의 대경을 펼쳐놓은 걸작이다.^{도판} ^[20, 21] 작가가 서 있는 위치를 근경으로 설정하고 그 너머로 풍광을 담는, 조선 후기 정선이나 정충엽 등의 〈헐성루망금강전도〉를 현대적 방식으로 재구성한 점이 돋보인다.

또한 대범한 수묵선묘와 독특한 청색과 갈색 설채로 표현한 첩첩 봉우리들, 정양사 마당으로 휘어내려온 잡목가지를 그려넣은 점도 이응노답다. 이응노가 아니면 헐성루에서 내려다본 전망을 이처럼 대폭으로 감명 깊게 소화하기 힘들었을 것이다. 전통적인 필묵의 준법개념보다 붓의 흐름에 맡겨 봉우리 각각의 형상을 그려낸 점 또한 이 그림의 미덕이다.

1966년 파리에서 그린 〈몽견금강도〉(개인소장)는 이응노 수묵화풍의 별미다.^{도판22} 일필휘지한 빠른 먹선으로 산봉우리의 형태감을 표현한 그림이다. 이 작품은 스스로 화제에 밝힌 대로 이역만리 파리에서 금강산 꿈을 꾸고 심중의 화흥대로 풀어놓은 추상화이다. 한 폭의 신선한 선화禪畵의 화격을 갖추고 있다. 산봉우리에 걸린 푸른 달도 심상치 않다. 생전에 그토록 밟아보고 싶어 하던 조국 땅에 대한 향수가 파랗게 물든 것일까. 결국 이응노는 이 그림을 그린 다음 해, 재독 작곡가 윤이상尹伊桑 등과 함께 박정희 정권이 저지른 '동백림 사건'에 연루되어 2년 넘게 옥고를 치르는 수모를 당했다.

조각가 김종영의 금강산도

우성 김종영又誠 金鍾英, 1915~1982은 한국 현대미술사에서 전통 건축이

22. 이응노, 〈몽견금강〉, 1966년, 지본수묵담채, 63.5×65cm, 개인소장

나 조각의 단순미를 극대화한 대표적인 추상조각가로 잘 알려져 있다. 이채롭게도 조각가인 그가 1970년대에 금강산도를 남기고 있어 주목할 만하다.[47] 끊임없이 전통과 창작을 고민했던 작가인 점을 떠올리면 김종영이 겸재 정선에 관심을 갖고 금강산 그림을 방작倣作한 사실이 어색하지만은 않다. 김종영은 '전통이라는 것'에 대해 다음과 같이 피력한 바 있다.

"인간의 내부와 외부와의 관계를 두고 옛 사람들은 비교적 명쾌한 판단을 하였다. 즉 '신외무물身外無物'이 그것이다. …… '전통'이란 단순한 전승이나 반복에 있는 것이 아니며, 어디까지나 끊임없는 탄생이고 새로운 인격의 형성을 뜻하는 것이어야 하지 않겠는가."[48]

〈방겸재금강산만폭동도倣謙齋金剛山萬瀑洞圖〉(김종영미술관) 두 점은 화면 가득 반복되는 곡선으로 개골암봉의 이미지를 채워넣었다.^{도판23} 종이에 먹과 사인펜 그리고 수채물감으로 분방하게 금강산도를 형해화形骸化한 것 같다.

이 작품들은 그야말로 겸재의 금강산도를 새로운 인격으로 탄생시킨, 진정한 의미의 현대적·재해석이라고 할 수 있다. 또한 종이에 먹과 수채로 그린 1973년 작 〈금강산도〉(김종영미술관)는 김종영 특유의 곡면을 살린 추상조각 작품을 연상시켜 흥미롭다. 20세기 화가들이 18세기 금강산도의 고전을 현대화하는 데 무관심하고 소극적이었던 점에 비추어볼 때 김종영의 착상은 소중하기 그지없는 교훈이 된다.

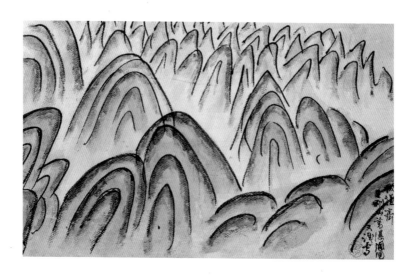

23. 김종영, 〈방겸재금강산만폭동도〉, 1970년대, 종이에 수채, 30×49.5cm, 김종영미술관

20세기 후반 남쪽의 금강산 그림은 분단이라는 비극적 상황과 금강산에 대한 낮은 문화적 인식 속에서 제대로 빛을 발할 수 없었다. 20세기 전반까지 쉬지 않고 민족의 꿈과 염원을 담아온 금강산과 금강산 그림의 전통마저 퇴색해버린 것이다. 물론 우리 20세기 역사의 부침과 반쪽 문화사 속에서 금강산 예술의 쇠락도 예정된 것일 수밖에 없었다. 곧 금강산은 왜소하기만 한 20세기의 토양에서 예술적 위상을 튼튼히 세우지 못한 것이다.

금강산이 자리한 북쪽의 화가들은 금강산 그림을 많이 제작했으리라 짐작된다. 하지만 그동안 남북회화도 거의 교류가 이루어지지 않아 정

확한 실상을 파악하기 어렵다. 그처럼 열악한 여건에서도 꾸준히 금강
산을 추억하며 금강산 그림을 그려온 작가들이 있었고, 20세기 중반 고
암 이응노나 소정 변관식, 김종영 같은 작가를 배출했다는 것으로 위안
을 삼을 만하다. 특히 변관식마저 금강산을 그리지 않았거나 아예 그가
없었더라면, 우리의 분단사 50년 가운데 금강산은 남쪽의 문화사에서
자취조차 찾기 어려웠을 것이다.

마치며

조선시대는 물론 20세기 사람들에게도 금강산은 두말할 필요 없는
최고의 신선경이라 할 수 있다. 그럼에도 금강산을 바라보고 생각하는
시각과 방향은 매우 다르다. 금강산이 창조한 예술형식 역시 시대차를
뚜렷이 보여준다.

조선시대에는 사회적 이념으로 성리학 세계를 추구한 문인문화에서
성정을 맑게 해줄 내면 수신修身의 장소로서 금강산의 의미가 컸다. 그
런 정신적 배경 아래 겸재의 〈금강전도〉 같은 단단한 '진경산수화'의 형
식미가 창출되었다고 볼 수 있다.

20세기 전반기 금강산 그림의 새로운 업적은 조선 후기에 비해 적극
적인 현장사생을 일구어냈다는 점이다. 안중식, 김규진, 이상범 등의
금강산 그림을 보아서도 알 수 있듯이 조선 후기의 관념성을 내포한 중
세적 진경산수화에서 근대의 풍경화 개념으로 영역을 확장해놓았다.

조선 후기와 근현대 금강산 그림을 비교하면, 양적으로나 질적으로 20세기의 것이 18세기에 미치지 못한다. 겸재를 비롯한 18세기 작가들의 금강산도가 대체로 대상에 대한 사의寫意의 '마음 그림'을 강조한 데 비하여, 20세기 전반기의 금강산도가 형식화하거나 사생寫生의 '눈 그림'에 머문 데 그 원인이 있지 않을까 싶다.

이는 금강산 같은 절경 탐승이 산업사회 문명인의 자연 친화나 회귀, 혹은 머리를 식히는 휴식이나 구경거리와 같이 가벼운 여행으로 변모한 근현대 관광문화 성향과 그 궤를 같이하는 것이다.[49]

한국의 20세기, 일제식민지와 민족분단 아래서 '금강산 예술'을 기대하기란 애당초 불가능했는지도 모른다. 그러나 민족의 영산으로, 통일의지의 상징인 금강산은 우리 모두에게 커다란 꿈이었다. 그런 연유일까, 20세기 후반에도 여전히 금강산을 추억하며 작업한 작가들이 이어졌다. 금강산 예술전통의 끊어지지 않는 생명력이다.

별격의 작품을 낸 이응노나 김종영이 있었고, '기억과 감격'으로 금강산에 몰두했던 변관식이 있었다. 변관식이 좋은 금강산 그림을 그려낸 이유 중 하나는 갈 수 없는 현실에서 '감격의 기억'을 쏟아낸 추상追想의 '마음'자리가 그만큼 컸기 때문일 것이다. 결국 변관식은 20세기를 통틀어 금강산 예술에 관한 한 독보적인 존재가 되었고, 실제 전통회화에서 18세기 겸재를 이은 20세기의 거장으로 손꼽히게 된 것이다.

다행히도 그 지난했던 20세기의 끝자락, 1998년 11월에 금강산이 개방되면서 다시 남쪽의 많은 이들이 금강산을 밟게 되었다. 금강산이 생긴 이래 가장 많은 사람을 품어안았을 것이다. 여기에 많은 작가들이

금강산을 다녀옴으로써 개인전 혹은 단체전 등 금강산 그림전과 사진전이 줄을 이었다. 양적인 면에서는 그동안의 공백기를 채울 만한 금강산도가 한꺼번에 쏟아져 나왔다고 여길 정도다.

　그중에서 강요배나 송필용 같은 몇몇 작가의 금강산 그림들이 눈길을 끌었다. 하지만 진정한 우리시대의 금강산도 양식을 찾고 질적으로 한 단계 비약을 이룩하기 위해서는 잃어버린 시간 이상으로 얼마나 더 긴 시간을 인내해야 할지 모르겠다. 어쨌든 통일과 민족문화의 산 증인으로 이 시대의 금강산 예술, 그 재창조의 향방은 분명 금강산 일부가 개방된 오늘 우리의 몫이 되었다.

II
우리 땅을 그린
화가들

謙齋 鄭敾
眞宰 金允謙
之又齋 鄭遂榮
檀園 金弘道
雪灘 韓時覺
東淮 申翊聖

겸재 정선

조선 진경산수화의 완성자

겸재 정선은 조선 후기에 '진경산수화'라는 새로운 영역을 개척한 한국미술사의 거장이다. 자신이 살던 실제 산천을 대상으로 삼아 예술적 성과를 일궈낸 결과이다. 그리고 금강산을 비롯해 조선의 아름다움을 일깨운 진경산수화는 정선과 그의 영향을 받은 여러 작가들 덕분에 자리를 잡았다. 중국산수화 형식에 매료되어 있던 기존 전통을 넘어서 개성적인 표현방식으로 한국산수화의 고전을 창출한 것이다.

박연폭도 朴淵瀑圖
정선의 실경 표현방식

시작하며

겸재 정선은 조선 후기 '진경산수화'라는 새로운 영역을 개척한 한국 미술사의 거장이다. 그가 일궈낸 진경산수화는 자신이 살던 실제의 산천을 대상으로 삼은 예술적 성과이다. 금강산을 비롯한 조선의 아름다움을 일깨운 진경산수화는 정선과 그의 영향을 받은 여러 작가들 덕분에 자리잡았다. 중국산수화 형식에 매료되어 있던 기존 전통을 넘어서 개성적인 표현방식으로 한국산수화의 고전을 창출한 것이다.

동아시아 회화에서 '산수화'는 근대 이전 문인들이 이상향을 추구한 것과 관련이 깊다. 조선 후기 진경산수도 대부분 예로부터 시인묵객들이 즐겨 찾은 명소나 학문과 예술을 갈고닦은 고사高士의 은거지를 대상으로 삼았다. 정선이 관심을 쏟은 장소 역시 평범한 풍경이 아니라 절경이었다. 그는 금강산과 관동팔경, 서울과 한강, 개성, 영남지방 등 주로 경치가 빼어난 명승고적을 그렸다.

시문학에서는 이미 16세기 후반에 송강 정철이 "여산廬山이 여기도곤

낮단 말 못하리니"라고 『관동별곡』을 읊었고, 17∼18세기에 오면 조선 절경이 흔히 중국의 태산, 곤륜산, 계림, 황산 등과 비교해도 손색이 없다며 칭송하였다. 하지만 정작 회화사에서 진경산수화를 진전시킨 것은 18세기의 일이다.

조선시대 문인들이 성리학적 이상을 조선 땅에서 구현하고 조선의 예술을 창조할 수 있다는 자긍심을 갖게 된 결과다. 같은 시기에 가사문학, 판소리, 한글소설 등이 발전하였고 진경산수화와 풍속화가 유행하는 등 문학이나 회화사조에서 전반적으로 사실정신이 두드러졌다.[1]

'진경眞景'은 사전적으로 실경實景, 즉 '실재하는 풍경'을 말하며 또한 '신선이 사는 땅'이라는 참된 선경仙境의 의미를 내포하고 있다. 당대 문인과 화가들이 '실경'보다 '진경'이라는 용어를 즐겨 쓴 것은 '진경'을 산수화 개념과 복합시킨 '선경'에 비중을 두었기 때문이라 생각된다.

이런 경향은 풍류와 와유의 은일사상을 내세우며 좋은 경치와 더불어 깨끗한 심성을 기르고자 했던 조선시대 문인들의 성리학적 이념과 같이한다. 그리고 정선은 사인화가士人畵家로서 실경 선택부터 표현방식까지 '선경'이라는 이념을 가장 충실하게 추구했던 화가이다.

조선 후기 진경산수화의 두 가지 유형

필자는 조선 후기 화가들이 즐겨 그렸던 실경산수화의 현장을 두루 찾아다니면서 가능한 대로 작가가 그렸던 동일시점을 찾아 그림과 현

장을 비교해보곤 했다. 1998년에는 평양을 경유해서 내금강, 외금강, 해금강 등 금강산 명승지들을 돌아볼 기회도 가졌다.[2] 정선이 〈금강전도金剛全圖〉를 구상했을 내금강 정양사, 조선 후기 화가들이 다투어 그렸던 만폭동 등지를 답사한 경험은 실경 표현방식을 재검토해보는 좋은 계기가 되었다.

지금까지 현지를 확인해본 결과 진경산수화를 그린 작가들은 실경을 닮게 그리려 사생에 충실한 작가군과 변형을 모색한 작가군으로 뚜렷이 구분된다. 이는 진경을 '실경' 혹은 '선경'이라고 해석할 수 있는 의미상의 구분과 상통하는 것이기도 하다.

정선은 대상 변형을 모색한 두 번째 유형에 해당된다. 서울과 한강 주변을 담은 작품에서 비교적 실경과 유사한 부분들이 눈에 띄지만, 때론 실경을 확인하기 어려울 정도로 멋대로 그리기도 하였다. 정선이 변형으로 일관했던 것은 실경을 이상향으로 재해석하려는 의지가 강했기 때문이라 여겨진다. '선경'형 진경산수화를 추구한 것이다.

그에 비해 현재 심사정, 진재 김윤겸, 표암 강세황, 단원 김홍도 등은 실경 현장을 닮게 그리려 애쓴 화가들이다. 특히 김홍도는 1796년에 그린 〈소림명월도〉처럼 평범한 일상의 풍경으로까지 소재를 확대하였다. 이는 '실경'형 진경산수화라 할 수 있을 것이다.

실경을 사실적으로 표현하는 것은 17세기의 문인화가 창강 조속이 강조하였다. 남학명南鶴鳴, 1654~?의 『회은집晦隱集』 「풍토편風土篇」을 보면 조속은 당시 금강전도인 〈묘리총도妙理總圖〉를 보고 "새가 내려다본 것처럼 그린 그림을 어디에 쓰겠는가"[3]라고 평하였는데, 이 짧은 비평을

통해 17세기 금강산도나 실경산수가 '새가 날아 하늘에서 본 듯한' 조감도 형식이었음을 알 수 있다.

이는 지도와 유사한 형세를 지녔을 것으로 짐작되며 부감시俯瞰視의 심원법深遠法을 연상시킨다. 또 '사람이 앉은자리에서 본' 모습대로 그려야 한다는 주장은 평시平視의 평원법平遠法을 지칭하는 것 같다.

조속은 주장했던 대로 금강산 그림을 그렸던 듯하다. 아들 조지운趙之耘에 의하면 "좋은 풍광을 만나면 문득 말에서 내려 눈앞의 경치를 그렸다"고 한다.[4] 이를 증명할 작품이 현존하지 않지만 〈장안사長安寺〉〈장안사동북망長安寺東北望〉〈벽하담碧霞潭〉〈표훈사表訓寺〉〈표훈사문루동망表訓寺門樓東望〉〈마하연북망摩訶衍北望〉〈마하연동남망摩訶衍南望〉〈삼일정동망三日亭東望〉 등 그림 제목이 전해지므로 참고할 만하다.[5]

이들 제목에서 '동북쪽을 바라보다', '누각에서 동쪽을 바라보다'와 같은 경우는 앉은자리에서 본 소견대로 그렸음을 밝히는 것이다. 그림 제목이 정선과 유사하여 조속이 정선의 실경 표현방식에 부분적으로 영향을 미쳤을 것으로 추정한다. 그러나 정선의 일반적인 금강산도는 조속이 비판했던 '새처럼' 부감시로 실경을 재구성하여 그린 작품들이다.

'사람이 앉은자리에서 본' 실경을 그려야 한다는 조속의 주장은 18세기 선비화가인 심사정이나 강세황 등에게 계승되었다. 이러한 시방식視方式은 김홍도의 사경화寫景畵로 이어지면서 조선 후기 진경산수화의 흐름에서 한 유파를 형성하였다.[6] 이를 뒷받침하듯 강세황이나 이하곤, 이익, 정약용 등 동시대 실학파 문인들은 사생寫生과 사진寫眞을 중시하는 사실주의적 화론을 펼쳤다.[7]

심사정이나 김홍도 등의 실경작품을 현장과 비교해보면 대부분 그림과 비슷한 구도가 카메라의 뷰파인더에 잡힌다. 이들과 달리 정선의 작품들은 현장을 카메라에 담을 수 없다. 이는 조선 후기 진경산수화의 닮지 않음과 닮음에 대한 시방식 차이를 말해준다. 닮지 않음은 '새처럼' 조망한 부감시로, 닮음은 '사람이 앉은자리'에서 바라본 평시로 크게 구분할 수 있겠다. 여기에 산수표현의 전형인 앙시仰視 고원법高遠法을 복합적으로 응용하기도 하였다.

또한 정선은 대상을 변형하는 효율적인 화면구성법으로 엄정한 수직구도와 수평구도를 선호했고, 전체를 조망할 때는 원형구도법을 이용하였다. 정선이 즐겨 쓴 구도법들은 일면 경직된 느낌도 주지만 화면에 기세를 넘치게 하는 원천이 되었다. 이에 비해 정선 이후 화가들의 진경산수는 실경을 사실적으로 포착하기 위해 대각선이나 사선구도를 활용한 유동성을 보인다.

전반적으로 실경과 닮지 않은 진경산수화를 그렸던 정선이 활동한 시기는 18세기 전반 영조 시절이었다. 이어서 사실적인 아름다움을 추구한 화가들의 진경산수화는 세련된 형식미를 이룬 김홍도를 중심으로 하여 18세기 후반 정조대에 정착되었다. 정선 이후에도 실경표현에 회화성을 갖추면서 새로운 시각과 화법이 시도되지만, 예술적인 감명에서는 정선의 진경산수를 따르지 못한다.

정선의 필묵법은 당시 화단에 뿌리를 내린 피마준이나 미점같은 남종산수화법을 바탕으로 한 것이다. 조선 중기에 유행했던 절파계 화풍도 간취되는데, 바위를 표현할 때 대담한 대부벽준大斧劈皴 형태의 적묵

법이 그 잔영이다. 거침없이 힘차게 내리 그은 수직준법과 한 손에 붓 두 자루를 쥐고 그리는 양필법을 정선의 가장 개성적인 필묵법으로 꼽을 수 있다. 특히 양필법은 피마준이나 미점을 처리할 때도 썼고, 소나무숲을 이룬 'ㅜ'자형 중묵重墨 표현에도 활용하였다.[8]

정선은 전통산수화의 이념과 형식, 지도식 실경화의 부감법을 비롯하여, 조속이 제기한 평시 방식 등 17세기까지 형성된 회화적 성과를 토대로 진경산수화의 개성적 구도와 필묵법을 창조하였다.[9] 그는 실경의 형상에 따라, 또는 계절이나 기후의 인상과 감명에 따라, 닮게 혹은 닮지 않게 그림으로써 실경에 어울리는 최적의 구도와 필묵법으로 독자적인 예술세계를 구축한 것이다.

정선의 세 가지 실경 표현방식

정선은 생전에 전국 명승을 두루 섭렵하였다. 서울에 살면서 도성 안팎 명소를 누볐고, 대표적인 명산으로 꼽히는 금강산을 비롯해 관동팔경을 찾았다. 경상도의 하양과 청하, 경기도 양천의 지방관을 지내면서 근무지 주변 고적을 탐승하기도 하였다.

그런데 정선의 실경산수를 살펴보면, 그린 장소를 명백히 밝히고 있음에도 불구하고 실경 현장을 닮게 그린 사례가 드물다. 이는 현장에서 화폭을 펼쳐놓고 사생하지 않았다는 점을 반증한다.

정선의 진경산수화가 대상의 외형과 다른 것은 그가 명승지의 아름

다듬을 관념 속 선경으로 걸러낸 까닭도 있겠지만, 현장사생보다 기억에 의존했기 때문이라 생각된다. 기억 속 실경을 화실에서 그릴 때 흔히 드러나듯이 정선의 진경 작품에는 생략과 변형이라는 단순화가 뚜렷하다. 다시 말해서 뇌리에 생생히 남은 현장의 특정 물상만을 극대화하거나 현장에서 받은 감흥을 표현하는 데 역점을 둔 것이다.

당시 교분을 가졌던 문인 이하곤도 정선의 금강산 그림에 대하여 "의취意趣를 표현하려 했고 외형을 닮게 그리려 하지 않았다只求其趣不求其形以慇"[10]라고 하거나 "죽이고 살리는 곳을 잘 조절했다操縱殺活處"[11]라고 논평한 바 있다. 또한 이덕수李德壽는 "바위와 산을 마음대로 움직이는 도술을 부리는 화가"라고 꼬집기도 하였다.[12]

이처럼 정선은 실경을 형사形似하기보다는 실경에서 받은 감정적 사의寫意를 중시했다. 대상의 외형은 닮게 그리지 않았지만, 실경에서 받은 인상을 정확히 쏟아내려 했던 것이다. 그에 따른 시방식과 변형방식이 정선 진경산수화의 특징을 대변해주는데, 그 화법은 크게 세 가지 유형으로 분류된다. 우선 〈금강전도〉의 부감시를 들 수 있고, 〈인왕제색도〉의 다시점, 그리고 〈박연폭도〉의 과장법이다.

첫째, 부감시로 실경을 잡은 방식에는 심원법深遠法을 활용하였다. 1734년 작품으로 알려진 〈금강전도〉(삼성미술관 리움)를 포함한 금강산 그림 대부분이 이 유형에 속한다. 〈금강전도〉는 크기가 가로 130.7센티미터에 세로 94센티미터이며, 지본에 수묵담채로 그린 것이다.[13] 원형구도로 근경인 장안사 비홍교로부터 원경 비로봉까지 내금강 전경을 포괄했다. 금강산 전경도의 회화적 형식을 완성한 정선 오륙십대 대표

작이다.

화면 왼편에 장안사, 표훈사, 정양사가 있는 숲이 우거진 토산은 미점으로, 오른편의 맨살을 드러낸 개골암산은 수직준으로, 즉 눕히고 세우는 대조적인 필법으로 표현하였다. 각 봉우리의 개성적인 형태로부터 계곡의 물길과 등산로까지, 상세하면서도 봉우리 능선을 도드라지게 하는 담묵담채 처리와 계곡 사이의 미점식 수목 표현은 회화성을 높여준다.

그러나 실제로는 금강산 어디에서도 〈금강전도〉와 같은 풍경이 시야에 들어오지 않는다. 〈단발령망금강산도斷髮嶺望金剛山圖〉의 사례들도 멀리서 조망한 내금강 전경을 담고 있지만, 단발령에서는 금강산의 계곡들을 그렇게 상세히 들여다볼 수 없다. 〈금강전도〉를 구상한 곳은 정양사 지역이다. 내금강 봉우리들을 함께 담은 〈선면정양사도扇面正陽寺圖〉(국립중앙박물관)를 보면 〈금강전도〉가 정양사 지역에서 부감시로 잡은 구도임을 알게 해준다.

정양사 주변에는 내금강을 굽어보는 최고의 전망대로 헐성루, 천일대, 방광대가 자리 잡고 있다. 실제로 1998년 8월 정양사 헐성루터에 직접 서보니, 대·소향로봉, 법기봉, 중향성, 비로봉, 혈망봉 등이 한눈에 들어왔다.[14] 그러나 〈금강전도〉와 같은 구도는 전혀 잡히지 않았다. '새처럼' 부감시로 상상하여 재구성했다는 사실을 확인한 셈이다.

정선은 처음 그린 금강산 그림부터 〈금강전도〉와 유사한 구성법을 시도하였다. 1711년에 제작한 《신묘년풍악도첩》(국립중앙박물관) 열세 점 중에서 〈내금강산도內金剛山圖〉가 그 예다.도판1 정선 특유의 양필법과

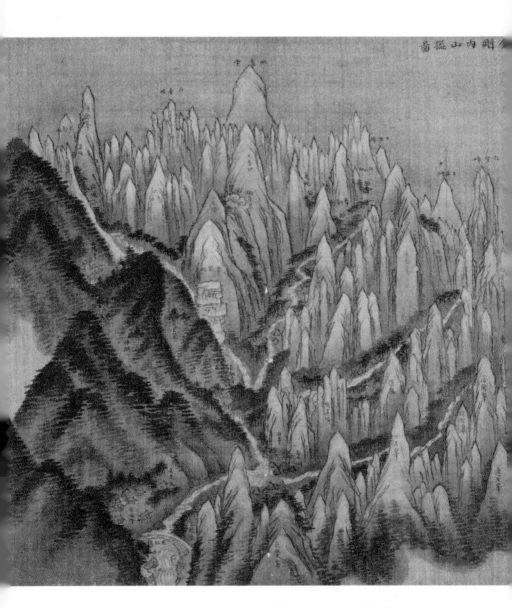

1. 정선, 〈내금강산도〉《신묘년풍악도첩》, 1711년, 견본채색, 34.3×38.9cm, 국립중앙박물관

수직준이 활용되기 이전 그림으로 짜임새가 떨어지지만 화면의 구성방식은 〈금강전도〉 형식을 보여준다. 〈내금강산도〉에는 지도처럼 사찰, 계곡, 봉우리의 이름을 깨알 같은 글씨로 써넣었다. 전체 지형을 평면도로 잡아놓고 여기에 측면 봉우리들을 꽂아 조합해놓은 듯하다. 마치 입체화시킨 그림지도를 보는 것 같다. 그러나 각 봉우리의 형상적 특징을 분별할 수 있도록 그린 점은 단순히 '새처럼' 조망한 것이 아니라는 것을 알게 해준다.

〈내금강산도〉를 회화적으로 진전시킨 〈금강전도〉를 보면 화면 상단 비로봉과 중향성의 배치가 실경과 비슷하다. 금강산의 주봉인 비로봉을 둥글게 솟은 형상으로 과장했을 뿐 중향성과 비로봉은 백운대 같은 전망대에서 가까이 근접하여 본 모습 그대로이다. 따라서 〈금강전도〉는 정선이 내금강의 모든 계곡과 봉우리 하나하나를 직접 탐승한 후 완성한 것임을 알 수 있다. 그의 금강산 전경도들은 발로 그렸다고 해도 좋을 성 싶다. 실제 모습을 충실히 사생하지 않은 탓에 봉우리의 형태나 위치가 어긋난 곳도 있지만, 회화적으로는 무리가 없다. 이런 점에서 정선은 지도와 다른 회화성을 이룩해낸 것이다.

둘째, 실경의 특징적 형상을 닮으면서 변형시키는 다시점 표현방식을 들 수 있다. 이는 '사람이 앉은자리'에서 본 실경을 평시의 평원법으로 포착하고, 대상을 올려다보는 앙시 고원법을 한 화면에 적용한 것이다. 이러한 유형의 대표적 사례로는 1751년 작품 〈인왕제색도〉를 꼽을 수 있다. 도성 안팎과 한강변 풍경을 그린 정선의 작품들은 비교적 실경과 닮아 있다. 백악(白岳, 지금의 북악) 기슭과 인왕산 계곡에서 살았던

정선에게 자신이 살았던 주변의 풍경이 기억 속에 또렷했기 때문이라 생각된다.

정선이 살던 곳에서 마주하던 인왕산의 경우 자연스럽게 눈에 익숙했을 것이다. 〈인왕제색도〉에서 표현한 산세의 이미지가 실제 인왕산의 형상과 닮았다. 세로 79.2센티미터, 가로 138.2센티미터인 종이 바탕에 수묵으로 그린 〈인왕제색도〉는 제목처럼 '한여름(윤 5월 하순) 소나기가 지나간 직후' 비에 젖은 암벽의 강렬한 인상을 포착한 대작이다.

전체적인 인왕산 포치는 북악 기슭에서 멀리 본 모습이다. 그런데 주봉은 시점을 이동시켜 인왕산의 중턱 옥류동이 있던 옥인동, 곧 그림 속 근경 저택에서 올려본 형태이다. 주봉의 오른편 성곽 너머에 유두 모양 바위가 딸린 봉우리는 창의문 밖에서 보는 형태를 끌어온 것이다. 왼편의 사직단 쪽 봉우리는 주봉과 떨어져 있음에도 불구하고 거리를 좁혀 그렸다. 생략과 끌어당김, 멀리서 본 평시와 가까이에서 올려다본 앙시가 뒤섞인 다시점이 한 화면에 어우러진 셈이다.

정선이 '도술'로 '살활殺活'을 조절한 다시점은 인왕산의 남북 산세를 압축해서 비안개 위로 솟은 주봉 민둥바위를 우뚝하게 포착하기 위한 시도였음을 알 수 있다. 주봉의 끝을 화면의 맨 윗선에 맞닿게 그려 장중한 곡면바위의 형상미를 더욱 강조하였다. 비에 젖은 암면의 질감과 중량감은 진한 먹을 듬뿍 얹은 적묵 효과로 완벽하게 살려냈다. 〈인왕제색도〉는 정선 예술의 견고한 내공을 증명하는 그야말로 득의작得意作이다.

정선은 〈인왕제색도〉를 그리기 이전, 오십대에 이미 〈인왕산도仁王山

圖〉(개인소장)를 그려본 적이 있었다. 지본에 수묵담채로 가볍게 그린 화첩 그림으로 지금까지 공개된 적이 없는 작품이다. 인왕산 주봉과 그 왼편에 있는 청풍계를 근경의 저택과 함께 평시로 포착한 구도다. 바위에 사용한 적묵암준법이 활달하지 못하고 주봉의 카리스마를 충분히 드러내진 못했지만, 〈인왕산도〉는 〈인왕제색도〉의 완성과정을 짐작케 해주는 얌전한 작품이다.

셋째, 이 글에서 주제로 삼고자 하는 형식인 과장법으로 1750년대에 그린 〈박연폭도朴淵瀑圖〉를 들 수 있다. 〈박연폭도〉에서 실경을 과장하는 변형방식은 앞서 설명한 두 유형과 다른 특색을 보여준다. 한마디로 요약하면 앙시로 본 고원법 구도를 응용한 사례이다. 우렁차게 쏟아져 내리는 폭포와 암벽의 이미지를 조화시킨 〈박연폭도〉를 조형적으로 분석해 정선이 '실경을 어떻게 변형시켜 대상의 진정성을 찾고 독창적인 진경산수화법을 창안했는가'에 좀 더 가까이 접근해볼 수 있겠다.

박연폭이 창출한 시와 음악과 회화

박연폭을 노래한 시와 음악

박연폭포는 고려의 수도였던 송도(개성)의 송악산 북쪽 줄기 해발 762미터인 천마산 동북쪽 기슭에 위치한 절경이다. 조선 초기 명유名儒 서경덕徐敬德, 명기名妓 황진이黃眞伊와 함께 송도삼절松都三絶로 꼽히며 개성을 대표하는 명물이다. 20미터가 넘게 깎아지른 단애斷崖를 타고 떨어

지는 박연폭포는 금강산의 구룡폭포, 설악산의 대승폭포와 함께 우리 나라 삼대명폭三大名瀑으로 일컫는다.

천마산에는 고려 왕실의 별궁터가 남아 있으며 천마산 분지를 빙둘러 축조했던 대흥산성이 있다. 이 산성에서 밖으로 빠져나가는 유일한 물길이 박연폭포이다. 그래서 수량이 풍부하고 폭포 상하에 깊고 큰 못이 형성되어 유명하다. 폭포 위에 있는 못이 '박연朴淵'이고 폭포 물을 담은 아래쪽 못은 '고모담姑母潭'이라 부른다. 박연폭포의 지명에 관련된 유래는 아래와 같다.

"박연이라는 못은 대흥동에 있다. 그 모양이 돌항아리 같은데 들여다보면 시커멓다. 너럭바위가 못에 솟아 있는데 도암島嵓이라 한다. 절벽을 타고 떨어지는 노폭怒瀑은 아래로 서른 장丈이나 된다. 흰 무지개가 허공에 비쳐 비설飛雪이 암벽에 뿌려대는 듯하고, 천둥과 번개가 치듯 소리가 천지를 진동한다. 예로부터 전해오기를 박 진사라는 이가 위쪽 못에서 젓대를 불었는데 못 속의 용녀龍女가 감동하여 그를 꾀어 지아비로 삼았기에 이름을 '박연朴淵'이라 했다고 한다. …… 아들을 잃은 박 진사의 어머니가 찾아와서 통곡하다가 아래쪽 못에 떨어져 죽으니 그 이름을 '고모담姑母潭'이라 하였다."[15]

지름이 40미터에 이르는 고모담 언덕에는 은하수에 뜬 뗏목이라는 의미의 범사정泛槎亭이 있다. 정선을 후원했던 몽와 김창집夢窩 金昌集, 1648~1722이 개성 유수 시절(1700)에 폭포와 주변 승경을 감상하는 장소로 건립한 정자다. 김창집의 「범사정창건기泛槎亭創建記」에 "중국 여산폭

廬山瀑의 향로정香爐亭에 빗대 소나기나 따가운 햇볕을 피할 수 있는 정자를 다시 세웠다"라는 내용이 전한다.[16]

폭포 절벽 위에는 대흥산성 북문에 해당하는 성거관聖居關 문루가 있으며, 오른편 절벽에는 그 성문으로 오르는 가파른 길이 나 있다. 폭포의 왼편 절벽 위쪽에는 관음보살상을 모셨다는 관음굴이 있다.

박연폭포가 아름다운 절경을 자랑하는 명승지였던 만큼 많은 시인묵객이 찾아들었고, 황진이와 서경덕의 안타까운 사랑도 여기에서 진행되었다. 고려 말부터 박연폭포의 장관을 읊은 시와 기행문은 물론이고 회화와 음악도 여러 편 전한다.

고려 후기의 문인 이제현李齊賢, 1287~1367은 시에서 "해가 비치니 못 봉우리가 솟아나고 / 구름이 엉기니 한 골짜기 깊숙하다…… 흰 비단은 천 척千尺을 날리고 / 푸른 거울은 만 길이나 투명하다"라고 읊었다.[17]

조선 초기의 문인 이승소李承召, 1422~1484는 박연폭포를 "중국 여산의 장관보다 더 기이하다"라고 표현했고, 시인 박은朴誾, 1479~1504은 "여울물이 박생연을 내려가는데 / 떨어지는 그 기세 / 공중에 매달려 빨리 달리기도 하는 것이…… 그대여 고모담에라도 좀 쉬어보소 / 와삭와삭한 기운이 머릿발을 서게 하네 / 맑은 날에 뇌성벽력 소리 / 하늘이 찢어지는데……"라고 그 감동을 묘사하였다.[18]

박연폭포를 노래한 음악으로는 경기민요 가운데 '박연폭포'라고도 불리는 〈개성난봉가〉가 전해온다. 이 민요는 일종의 사랑가로 굿거리장단에 맞추어 사설을 주고받는다. 첫 마디는 높은 음으로 길게 끌다가 짧게 끊고 음의 고저를 반복해서 이어간다. 다른 민요에 비해 장식 선

율이 거의 없고 쾌활하여 곧바로 폭포 떨어지는 소리를 연상케 한다. 그 때문에 〈개성난봉가〉는 회화성이 짙은 가락의 민요로 분류된다.[19]

"박연폭포 흘러가는 물은 범사정으로 감돌아든다
(후렴) 에헤 에헤야 에헤 에루화 좋고 좋다 어럴 엄마 디여라 내 사랑아
범사정에 앉아 술 한 잔 기울이니 단풍든 소폭도 박연의 정취로다 (후렴)
청계청명한 양추가절에 개성 명승고적을 순례하여보세 (후렴)
구만장천 걸린 폭포 은하수를 기울인 듯
신비로운 풍경에 심신이 맑아지누나
박연폭포에 흘러내리는 물은 용바리 감돌아 범사정이로다"[20]

박연폭포는 이처럼 우리나라 어느 절경 못지않게 풍부한 시와 가락이 창작되도록 예술적 동기를 부여해왔다. 풍류를 즐기던 귀족 문인들의 시부터 일반 서민의 민요에까지 폭넓게 애송된 것이다. 그 장쾌한 감동은 역시 절벽을 타고 뇌성벽력을 치며 직하하는 20미터 비류에서 나온다. 이러한 장관을 가장 실감나게 표현할 수 있는 예술영역이 바로 회화다.

조선시대에 그려진 박연폭포 그림 가운데서도 웅장함을 가장 잘 살려낸 작품이 정선의 〈박연폭도〉다. 박연폭포가 정선을 만났기에 명폭名瀑으로 다시 태어났다고 생각될 정도다. 아름다운 자연의 감동 이상으로 인간이 재창조한 회화예술의 위대함을 정선의 〈박연폭도〉가 명징하게 보여준다.

정선의 박연폭 그림 세 점

정선의 박연폭포 그림으로는 현재 대작 두 점과 소품 한 점이 전해온다. 대작 두 점 가운데 한 점은 '박생연朴生淵'이라고 제목을 쓴 간송미술관 소장품이고, 다른 한 점은 화면에 '박연폭朴淵瀑'이라 쓴 개인소장품이다.

개인소장품인 〈박연폭도〉는 세로가 119.5센티미터에 가로 52센티미터 크기의 조선 종이에 수묵으로 담은 여름 풍경이다. 이보다 약간 작은 간송미술관 소장 〈박생연도〉는 세로가 90.8센티미터에 가로 35.3센티미터인 종이에 수묵담채로 그린 가을 풍경화이다.도판2 두 작품이 종이에 그린 데 비해 화첩용 소품 〈박생연도〉는 비단에 그린 개인소장 수묵화다.도판3

족자 형식인 두 작품은 구성이 유사하면서도 다른 점이 많다. 〈박생연도〉가 고모담 아래로 흐르는 물길까지 근경을 넓게 설정한 데 비해 〈박연폭도〉에서는 고모담으로 한정하여 근경을 좁게 잡았다. 〈박생연도〉가 〈박연폭도〉보다 먼 거리에서 실경을 포착한 구도이다. 정자 주변 인물도 〈박생연도〉에는 물을 바라보는 선비 두 명과 시동 한 명, 그리고 지팡이를 짚고 서 있는 노인과 시동을 합해서 모두 다섯 명인데 비하여, 〈박연폭도〉에는 선비 두 명과 동자 한 명만 보인다. 〈박생연도〉에 그린 정자 왼편 활엽수는 〈박연폭도〉에서 생략되었다.

〈박생연도〉에는 오른편 암벽에 성문으로 오르는 비탈길이 〈박연폭도〉보다 길게 표현되고 왼편 암벽에 관음굴 구멍이 그려져 있다. 〈박연폭도〉에는 이 관음굴이 보이지 않는다. 무엇보다 두 작품 사이에 큰 차

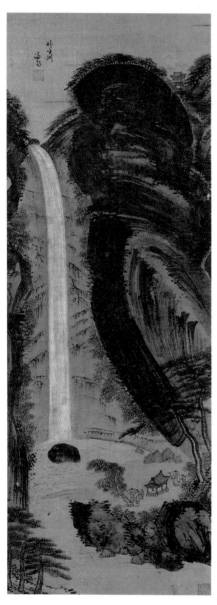

2. 정선, 〈박생연도〉, 1740년대,
 지본수묵담채, 90.8×35.3㎝, 간송미술관

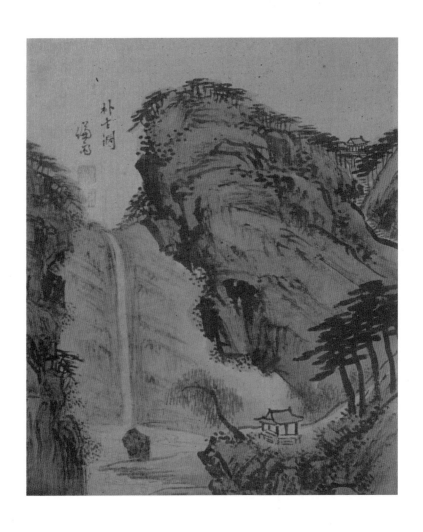

이는 폭포와 검은 암벽의 형태이다. 〈박생연도〉보다 〈박연폭도〉의 폭포 길이가 훨씬 길게 느껴지고 암벽도 장대하다. 〈박생연도〉의 폭포는 윗부분을 살짝 곡선으로 휘게 그렸고 폭포에 흰색을 덧칠하였다.

이런 점으로 미루어 가을 분위기의 경물 묘사가 다분히 설명적인 〈박생연도〉를 먼저 그리고, 후에 단순화시킨 〈박연폭도〉를 그렸다고 생각된다. 〈박연폭도〉를 다시 그릴 때는 폭포의 이미지를 더욱 강조하여 〈박생연도〉와 전혀 다른 맛을 느끼게 한 것이다. 〈박연폭도〉는 이전에 그린 〈박생연도〉를 참작하지 않고 순전히 기억에 의존하여 그렸다고 생각된다. 이는 특히 범사정의 구조를 통해 알 수 있다. 〈박연폭도〉의 범사정은 〈박생연도〉에 있는 건물의 모양새나 축대가 다르고 〈박생연도〉의 범사정에는 창문이 보이지 않는다.

두 작품은 모두 제작시기가 밝혀져 있지 않으나, 〈박생연도〉는 전반적으로 육십대 후반 화풍이 엿보여 정선이 한강 하류 고을인 양천 현령(1740~1745) 시절에 개성을 여행하고 그린 것으로 추정된다. 그리고 〈박연폭도〉는 암벽을 강렬하게 구사한 농묵 적묵법이 〈인왕제색도〉와 근사한 점으로 미루어 1750년 무렵 전후에 제작된 것으로 추정된다. 〈박연폭도〉는 〈인왕제색도〉와 함께 칠십대 중반이었던 정선이 노익장의 괴력을 과시한 명작으로 꼽힌다.

계절에 따른 박연폭포의 아름다움은 흔히 시나 민요에서 노래했듯이 가을 단풍을 꼽기도 하지만, 폭포물이 소나기를 만나는 여름이 단연 최고이다. 그래서 정선도 가을 단풍색을 올린 설채設彩 기법으로 〈박생연도〉를 그렸고, 장쾌한 여름 폭포를 강조하기 위해 다시 붓을 들어 수

묵 〈박연폭도〉를 완성했을 것이다. 박연폭포의 진면목이라 할 우레 같은 물소리와 20미터에 달하는 물길은 가을 〈박생연도〉보다 여름 〈박연폭도〉에 잘 담겨 있다. 〈박생연도〉에서는 들을 수 없는 굉음이 〈박연폭도〉에 표현된 것이다.

간송미술관이 소장한 〈박생연도〉에서 개인소장품인 〈박연폭도〉로 옮겨가는 과정을 유추케 하는 작품이 개인소장의 〈박생연도〉 소품이다. 폭포 위쪽에 '박생연朴生淵' '겸재謙齋'라 써넣었고 도장은 음각 '겸재'와 양각 '원백元白'이 찍혀 있다. 비단에 그린 수묵화여서 먹의 느낌이 한결 부드럽다. 수묵으로 표현한 바위도 짙은 먹 붓질로만 폭포 좌우 암벽의 입체감을 살려 억센 맛이 적고, 폭포도 가늘고 약하다.

간송미술관의 〈박생연도〉를 축소하여 폭포 소리가 주는 감명보다 박연폭 전체 풍광을 화면에 담으려는 의도가 뚜렷한 그림이다. 그러면서도 실경과는 닮은 모습을 찾기 어렵다. 이를 통하여 정선이 직접 현장에서 사생하는 것보다 현장을 다녀온 기억에 의존하여 작품을 완성했다는 사실을 알 수 있겠다. 정선은 곧 실경을 떠올리며 기억을 더듬고 가슴에 담은 감명을 섞어 진경산수화를 창출했던 것이다.

정선의 박연폭 그림 세 점을 놓고 보면 간송미술관 소장품인 〈박생연도〉는 폭포 소리의 감명을 표출하려 했으나 그리 성공하지 못한 듯 하고, 이를 축소한 개인소장 〈박생연도〉는 현장의 기억을 살린 작품이다. 감명과 기억, 이 두 과정을 통합하여 새로이 창출한 박연폭 그림이 개인소장 〈박연폭도〉인 셈이다. 정선은 이 〈박연폭도〉의 형식미를 갖추기까지 폭포 그림을 몇 점 더 그렸다. 육십대 후반에 그린 대작 〈여산

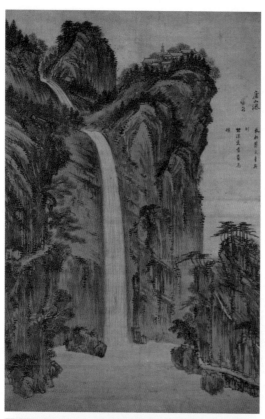

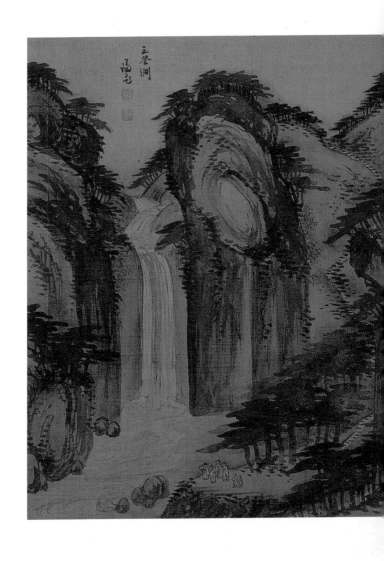

4. 정선, 〈여산폭도〉, 1740년대, 견본수묵, 100.3×64.2㎝, 국립중앙박물관
5. 삼부연 실경
6. 정선, 〈삼부연〉《해악전신첩》, 1747년, 견본담채, 31.4×24.2㎝, 간송미술관

폭도盧山瀑圖〉(국립중앙박물관)와 1742년에 제작한《해악전신첩海岳傳神帖》
의 〈삼부연도三釜淵圖〉(간송미술관)를 예로 들 수 있다.도판4, 5, 6 두 그림은
비단에 그려 수묵의 느낌이 한결 부드러우며 필선이 촘촘한 편이다.

〈여산폭도〉는 화면 오른편에 하늘을 드러내고 근경에 물길을 열어
놓는 구성을 보여준다. 특히 희게 드러낸 폭포수 형태와 폭포 좌우에
있는 단애로 보아 〈여산폭도〉를 그리면서 시도했던 화법을 〈박연폭도〉
에 적용해본 것 같다. 조선 후기 문인들이 "박연폭을 중국의 여산폭에
비할 바 아니다"라고 읊었듯이 정선은 관념 속 여산폭보다 〈박연폭도〉
에 현장의 감동을 더 크게 드러냈다.

그리고 정선 나이 예순 여섯에 그린 〈삼부연도〉는 전체적으로 소란
스런 구성이지만 비교적 실경의 분위기를 실어낸 그림이다. 정선은 이
〈삼부연도〉 이후에 박연폭포를 만났던 것 같다. 긴 폭포의 인상을 화폭
에 옮기면서 그 비교 대상이었던 여산폭을 떠올리지 않았을까 생각된
다. 이들 폭포 그림에서 실험해 보았던 표현방식을 집약하고 그 감명을
극대화한 작품이 〈박연폭도〉라 할 수 있다.

〈박연폭도〉의 표현방식

폭포소리를 시각화한 조형어법

필자는 수십 년 전 〈박연폭도〉를 어느 소장가의 집 거실에서 처음 감
상했다. 그림의 포장을 벗기고 대면하자마자 '으악' 하는 탄성이 절로

흘러나왔고, 그 폭포의 꿍음에 밀려 움찔 물러섰다. 그림에서 그처럼 환청을 들은 것은 처음이었다.

그런데 〈박연폭도〉는 실경의 외형과 전혀 닮지 않았다.^{도판7, 8} 폭포가 쏟아지는 암벽이 수직 벼랑으로 묘사된 그림과 달리 실경은 비스듬히 꺾여 있다. 그림에 나타나는 폭포 좌우로 솟은 바위는 실제로는 찾아볼 수 없다. 폭포도 그림처럼 길지 않다. 그림 속 박연과 고모담에 각각 솟은 너럭바위도 그림처럼 한눈에 들어오기 어렵고 범사정의 위치도 실경과 일치하지 않는다. 〈박연폭도〉를 구상하면서 정선은 실경의 외형보다 머릿속에 쏟아지는 폭포의 물길과 소리를 어떻게 형상화할 것인가를 고심했던 것 같다.

정선은 먼저 아래위로 긴 화폭을 선택했다. 그리고 화면에 맞게 폭포의 길이를 최대한 길게 잡았고 폭포 좌우의 암벽을 이중으로 설정하였다. 폭포의 물길은 희게 드러냈다. 물이 떨어지는 안쪽 벼랑은 일단 담묵으로 표현하였고, 그 위에 중묵으로 바위 틈새와 꺾인 모습을 따라 질감을 냈다. 벼랑 좌우 암벽에는 중묵 위에 다시 농묵으로 적묵법을 구사하여 시커먼 중량감을 다졌다.

활달하게 죽죽 그어내린 양필법 붓질은 마치 비류飛流의 리듬을 탄 듯 속도감이 넘치고 각이 지게 꺾어 바위의 입체감을 살렸다. 화면 전체에 깔린 적묵 구사는 흰 물줄기와 선명한 대비를 이루면서 폭포의 세찬 기운을 돋운다. 진한 먹에 붓을 담갔다가 종횡으로 마음껏 펼친 필세가 커다랗게 울리는 박연폭포의 감명을 전해준다.

한편 폭포와 바위 표현에서 별도로 주목할 점은 음양론을 적용한 형

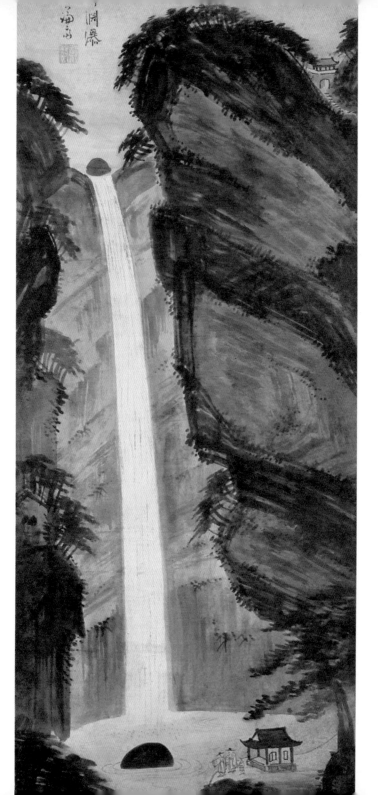

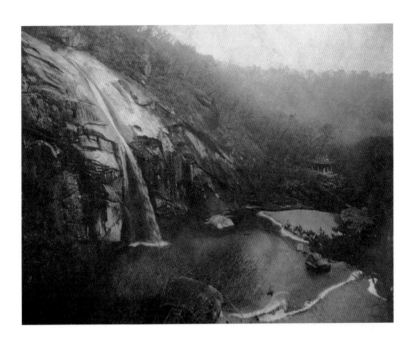

7. 정선, 〈박연폭도〉, 1750년대, 지본수묵, 119.5×52cm, 개인소장
8. 개성 근교 박연폭포 실경. 송도삼절 중 하나로 손꼽힌다.

상화와 구성미다. 주역에 밝았다고 전해지듯이 정선은 대상을 음양 원리로 해석하려 했다. 〈금강전도〉에 시도한 태극형 원형구도, 부드러운 토산에 붓을 눕힌 미점과 대조적으로 개골암봉皆骨岩峯에 곧게 선 수직 준법 등이 음양론을 따른 것이다.[21] 〈박연폭도〉에서도 폭포와 고모담이 음을 상징한다면, 오른쪽에 불뚝 솟은 암벽은 남성성인 양을 시사한다. 범사정 언덕 바위모양은 여성의 그것과 유사하게 보이며도판9 왼편 송림 위에 수직으로 솟은 버섯모양 바위는 영락없이 발기한 남자 성기

9. 정선의 〈박연폭도〉에서 음을 상징하는
 폭포와 고모담 바위
10. 정선의 〈박연폭도〉에서 남자 성기 모양으로
 양을 상징하는 버섯 바위

와 닮은꼴이다.도판10 은근하게 남녀의 성기형태를 끼워넣어 읽는 재미를 더해주었다. 해학미가 물씬 넘치는 대목이다. 이외에도 정선은 노골적으로 남녀의 성기형태인 언덕과 폭포를 각각 표현하여 〈어촌도〉와 〈관폭도〉, 곧 '음양산수도' 두 점을 그리기도 했다.[22]

또한 정선은 음양과 강약 논리로 긴 것은 더 길게, 즉 폭포의 길이를 실제보다 두 배가량 늘여서 표현하였다. 그리고 암벽으로 꽉 채운 긴 화면을 수직구도로 처리하여 폭포의 위세를 담아냈다. 박연폭포를 마주하는 범사정에서 앙시로 올려본 고원법을 응용하였다. 폭포의 폭이 위아래로 크게 차이나지 않고 폭포와 벼랑 부분을 대범하게 확대한 점이 그 증거이다.

이 모두가 박연폭포의 감동을 극대화하기 위한 회화적 장치일 것이다. 마음으로 그린 수묵화인 셈이다. 웬만한 화가들은 엄두도 못 낼 정선다운 발상이다. 한국회화사에서 전무후무한 예이며 동아시아의 어느 수묵화에서도 찾아볼 수 없는 독보적인 시도가 아닐까 싶다.

비록 〈박연폭도〉가 실경의 외형을 닮지는 않았지만 오히려 "뇌성벽력이 천지에 진동하는 것 같다"는 폭포의 물소리와 "사람의 간담을 서늘하게 한다"는 물줄기의 기세를 실감케 해준다. 정선은 폭포소리의 리얼리티와 물줄기의 이미지를 그렇게 합성한 것이다. 이는 정선이 일관되게 추구했던 조형어법으로, 실경에서 받은 강렬한 인상과 감동을 화폭에 실어내는 조형적 역량은 가히 천부적이라 할 만하다.

말년의 진경산수화 명품에 소리를 시각화하는 경향이 뚜렷이 나타난다. 예컨대 선면 〈금강내산도〉(간송미술관)는 빠른 붓질로 개골암봉 사

11. 정선, 〈금강내산도〉, 1740~1750년대, 지본수묵, 90.7×28.2cm, 간송미술관

이를 휘감아도는 바람 소리를 실어낸 작품이다.^{도판11} 멀리 부감하여 내금강 전경을 배경인 〈만폭동도萬瀑洞圖〉(서울대학교 박물관)의 탄력 있는 붓놀림은 금강대 좌우 계곡에서 자글거리는 물소리를 연상시킨다.

필자는 1998년 8월 금강산 답사 당시 내금강 만폭동 계곡에 들어섰을 때 바로 〈만폭동도〉의 물소리를 들었고, 헉헉거리며 가파른 숲길을 따라 정양사에 올랐을 때는 선면 〈금강내산도〉의 바람이 먼저 떠올랐다.²³ 소리를 그림으로 형상화한 작가, 정선을 다시 한번 확인하는 기회였다.

회화성이 돋보이는 경물 표현

〈박연폭도〉는 대담한 구도와 과장법으로, 그리고 짙은 먹의 기세 넘

치는 표현력으로 실경의 감동을 재창조한 걸작이다. 작품을 접하는 순간에는 힘 있게 덧칠한 적묵 벼랑과 희게 드러낸 폭포 물줄기만이 눈에 들어온다. 그러나 그림을 찬찬히 뜯어보면 경물은 치밀한 계산으로 포치하였고 묘사도 의외로 섬세하다. 고모담과 박연의 너럭바위 도암島嵒, 범사정, 성문, 인물 등 경물은 폭포의 극적인 효과를 배가시키면서 이 그림의 실경이 박연폭포임을 알게 해준다.

우선 상하로 긴 화면에 단순한 수직구도이지만 다양하게 흐르는 선이 유려하다. 폭포는 약간 기울여 물줄기의 탄력을 살렸고, 폭포 상하에 배치한 박연과 고모담의 시커먼 반달형 너럭바위가 그 탄력을 완충시켰다. 오른쪽 외부 암벽은 사선으로 솟구치게 강조했다. 폭포가 흐르는 내부 암반은 중묵 필선으로 부드럽게 표현했고, 외부 암벽의 강한 사선과 반대방향으로 균형을 잡았다. 또 암벽을 따라 묘사한 소나무들과 범사정 옆 거목은 진한 먹을 사용해 양필법으로 리듬감 있게 변화를 주었다. 여기에 짙은 먹점과 짧은 선묘를 분방하게 구사한 암벽의 잡풀이나 바위 질감 표현이 긴장된 화면을 풀어주는 듯하다.

희게 드러낸 폭포의 물줄기나 그 아래 고모담의 여울은 연한 먹선과 갈필로 세심하게 묘사해 정선 회화의 또 다른 면모를 확인케 해준다. 특히 폭포 위쪽 박연의 물이 도암을 감돌아 떨어지는 것을 처리한 부분은 대단히 감각적이다. 정선은 단순하고 강한 이미지의 그림에서 자칫 소홀해지기 쉬운 부분까지 음양과 강약을 섬세하게 조절하여 〈박연폭도〉의 회화적 성공을 이끌어냈다.

오른편 시커먼 암벽 위에 멀리 대흥산성 북문인 문루와 그 앞길을 살

짝 보이게 그려 거리감을 주었다. 암벽으로 꽉 채워 답답하기 쉬운 화면에 숨통을 터준 점은 대가다운 배려다. 저 높은 곳 성문 너머에 정선이 꿈꾸던 선계가 열려 있을 것 같다.

근경 고모담 언덕에는 범사정 정자와 유람객들이 보인다. 정자와 인물은 선경을 동경했던 당대 문인들의 이념을 시사하는 소재이다. 범사정은 창문을 낸 방 한 칸과 마루로 구성된 정자이다. 그 앞에 갓을 쓰고 도포 차림인 두 선비와 시동 한 명이 서 있다. 조선 복장을 한 인물들은 당대 문인들의 현실감 있는 기행문화 풍속도를 보여준다. 고모담 깊은 물속을 내려다보며 담소하는 두 선비의 모습은 정선 자신이 추구한 삶의 이상이자 자연을 벗하며 성정을 닦고자 했던 당대 문인들의 소망이기도 하다.

근경에 배치한 세 인물과 범사정은 폭포의 위용을 극대화시키는 주요 소재이다. 인물과 건물이 폭포를 더욱 장대하게 느끼도록 해주기 때문이다. 폭포 길이와 인물의 키를 비교해보면 인물이 3.5센티미터이고 폭포가 76센티미터로, 폭포는 대충 인물의 스무 배가 넘는다. 그림 속 폭포 길이를 환산하면 근 40미터에 달할 것이다. 실제 박연폭포의 길이를 두 배로 과장한 셈이다. 사람이 그림 속으로 들어간다고 가정할 때 '하늘이 찢어질 듯한' 물소리는 물론이려니와 폭포와 벼랑이 까마득하게 느껴지도록 표현한 것이다.

정선이 거대한 폭포 아래 왜소한 인물과 건축물을 설정한 것은 대자연에 대한 경외감을 표출한 것이다. 나아가 자연 앞에 겸허한 자세로 더불어 조화롭게 살고자 했던 조선 문인들의 사유방식을 읽을 수 있다.

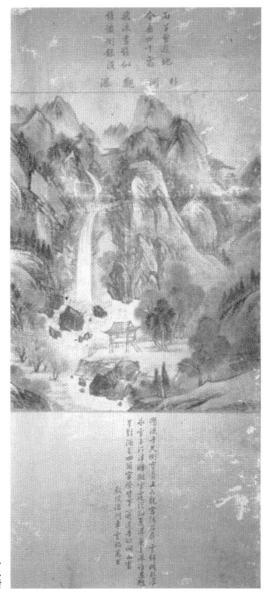

12. 작가미상, 〈박연관폭도〉,
1772년, 지본수묵담채,
110×50cm, 국립중앙박물관

이는 사대부 신분인 정선이 당시의 집권세력인 노론계열의 문사들과 교유했고, 그 후원에 힘입어 화가와 관료로 출세했던 이력과 맞물려 있다. 정선은 팔십 세에 종2품인 동지중추부사同知中樞府事까지 올랐으니, 결국 〈박연폭도〉는 조선 후기 봉건사회를 유지한 사대부의 이상을 정확히 반영한 작품이라 할 수 있다.

마치며

정선은 〈금강전도〉의 부감시나 〈인왕제색도〉의 다시점 표현방식보다 과장법을 위주로 한 〈박연폭도〉에서 회화적 역량을 최대한 발휘한 것 같다. 직하하는 폭포의 흰 물길과 검은 적묵의 벼랑을 거의 두 배로 늘여 화면에 가득 채우고 선명한 대조를 통해서 박연폭포의 장관을 담는 데 성공하였다.

〈박연폭도〉는 폭포 소리를 시각적으로 형상화하려는 정선의 의도를 완벽하게 구현한 작품이다. 단순히 실경의 겉모습을 재현하는 일보다 실경에서 받은 감명, 곧 폭포의 굉음을 수묵으로 그리려는 발상은 누구도 흉내 내지 못하는 창조적 아이디어일 것이다.

대개 〈금강전도〉의 부감법을 정선화법의 전형으로 꼽지만, 그보다 〈박연폭도〉의 단순하고 간명한 화면구성과 앙시 변형방식이 가장 직감적으로 와닿는다. 소리의 리얼리티를 시각적으로 과장한 조형어법이 주는 울림 때문이다. 이런 변형 논리와 필묵 강약 조절은 조선 후기 음

악에 불었던 새로운 변모와도 함께하는 것이어서 관심을 끈다.

18세기 이후 가곡이나 판소리 등 음악 장단에서 다양성과 극적 효과가 증대되었고, 음역의 높낮이가 그전보다 두 옥타브 이상 넓어졌다.[24] 이 〈박연폭도〉에서 동시대의 변화된 빠르고 폭넓은 장단과 흥취에 따라 붓을 휘날리던 정선의 모습을 그려볼 수 있겠다.

만약 정선이 박연폭포를 실경과 유사하게 그렸다면 어떠했을까? 그 해답은 실경을 닮게 그린 후배들의 박연폭 그림이 말해준다. 현재 박연폭포를 그린 예로는 작가미상의 〈박연관폭도朴淵觀瀑圖〉(국립중앙박물관), 표암 강세황의 《송도기행첩》(국립중앙박물관, 동원 기증품) 중 〈박연도〉, 송월헌 임득명松月軒 林得明, 1767~1822의 《서행일천리장권西行一千里長卷》(개인소장)에 포함된 〈박연범차정도朴淵之傢亭圖〉 등이 전한다.

〈박연관폭도〉는 1612년 송도 출신 네 사람이 과거에 장원한 기념모임을 그린 계회도契會圖를 1772년에 다시 제작한 〈송도사장원계회도병松都四壯元契會圖屛〉 여섯 폭 중 한 점이다.[25, 도판12] 가로와 세로가 각각 50센티미터, 110센티미터인 종이에 수묵담채로 그린 작품으로, 작가가 밝혀져 있지 않다.

〈박연관폭도〉는 〈박연폭도〉보다 멀리서 관망한 구도인데, 난삽하긴 하지만 양필법 구사와 화면구성 면에서 정선을 추종하던 화가의 솜씨임을 알 수 있다. 정선의 화본을 참작해서 그린 것이 아닌가 싶다. 정선의 손자인 손암 정황의 화풍이 연상되기도 한다.

강세황의 〈박연도〉는 정선의 〈박연폭도〉와 형식이 크게 다르다. 《송도기행첩》의 〈박연도〉는 세로 32.8센티미터, 가로 54센티미터 크기의

지본에 수묵담채로 가볍게 그린 것인데 '사람이 앉은자리에서 본 대로' 현장에서 직접 사생한 예다. p.80, 도판 23 실제 《송도기행첩》 가운데 〈태종대도太宗臺圖〉의 근경 바위에는 사생하는 자기 모습을 삽입하기도 했다.[26]

1757년 여름 마흔네 살에 강세황이 개성을 여행하면서 그렸을 〈박연도〉는 좌우로 긴 화폭에 폭포의 암반 전체를 닮게 포착하였고, 서양화식 원근법에 따라 폭포를 위로 갈수록 좁게 그렸다. 현장사생을 통해 눈에 보이는 대로 그리려는 전통은 앞서 살펴보았듯이 조속을 이은 것이다. 강세황의 사실적 사생방식은 제자격인 김홍도에게 전수되어 회화적인 완성을 보게 된다.

〈박연범차정도〉는 세로 28센티미터와 가로 61센티미터 크기의 지본 수묵담채화이다. 임득명이 1813년 서북 지방을 여행할 때 기행시화첩으로 제작한 《서행일천리장권》 가운데 가장 큰 폭이다.[27] 강세황의 〈박연도〉보다 좌우로 더 넓은 화면에 박연폭포의 주변 경관까지 포괄하여 담았다. 김홍도와 이인문 화풍의 영향을 받은 〈박연범차정도〉는 폭포의 위세나 표현력은 다소 떨어지지만, 박연폭포 그림 가운데 그 정경을 최대한 멀리서 넓게 잡으려는 새로운 시도가 눈에 띈다. 서구의 근대적 풍경화에 가까운 시방식을 차용한 것이다.

세 작가의 박연폭 그림을 보면, 특히 강세황과 임득명 작품의 경우 실경 포착과 사생방식에 '앉은자리'의 시점에 따라 사실적으로 그리려는 의도가 뚜렷이 나타난다. 비록 박연폭포의 힘찬 기세는 정선의 그림에 비해 약해졌지만, 진경산수화의 전통을 계승하여 실경사생화로 진

전한 점은 주목할 만하다.

정선 이후 봉건적 이념을 반영한 선경으로서 진경산수화가 예술적으로 쇠락하는 가운데, 김홍도 이후 임득명에 이어 김하종金夏鍾, 조정규趙廷奎 등이 실경산수의 여맥을 형성하기도 했다. 이러한 경향은 18세기에서 19세기로 조선 봉건사회의 해체가 확산되는, 곧 근대를 준비하는 시대상황과 맞물리는 것이다. 그러나 실경산수화의 근대적 싹이 19세기 문화로 정착되지 못한 채 20세기에 접어들어 식민지로 전락하면서 제대로 꽃을 피우지 못했다. 그 바람에 한국산수화는 1960년대 청전 이상범이나 소정 변관식 같은 작가를 만나기까지 꽤 오랜 시간을 더 소비해야 했다.

쌍도정도雙島亭圖

양필법과 연록담채로 풀어낸
초기 진경화풍

시작하며

겸재 정선의 〈쌍도정도雙島亭圖〉(개인소장)는 1983년 '조선 후기 회화
전'에서 처음으로 일반에 소개되었다.[28, 도판13] 이 작품은 비단에 수묵
담채로 실경을 담은 산수화다. 그림의 격조는 물론이거니와 별지에 정
선과 아주 절친했던 선비화가 조영석과 시인 이병연의 제발題跋이 함께
있어 관심을 끌었다. 그런데 이 그림이 언제 어디를 그린 것인지, 누구
의 정원인지가 밝혀져 있지 않아서 궁금하였다.

조사 결과 쌍도정雙島亭은 경상북도 성주의 관아 중 서헌西軒의 객사
정원에 조성되었던 연못 정자다. 현존하지는 않으나 1983년에 답사하
여 그 현장은 확인할 수 있었다. 그림 수법과 정선의 행적을 관련시켜
볼 때 〈쌍도정도〉를 제작한 시기는 정선이 인근의 하양에서 현감으로
재직하던 무렵(1721~1726)으로 추정된다.

그렇게 볼 때 이 〈쌍도정도〉는 정선의 전반기 작품이 많지 않은 상태
에서, 특히 연대가 밝혀진 초기작품이 거의 없는 터에 사십대 중반 정

13. 정선, 〈쌍도정도〉, 1720년대, 견본수묵담채, 34.7×26.3cm, 개인소장

선의 회화세계를 점검하는 데 더없이 귀중한 사례이다. 치밀하면서도 탄력 넘치는 필치의 그림솜씨도 수준급이어서 정선이 이룩한 진경산수 화풍의 연원과 초기 형성과정을 유추하기에 손색없는 작품이다.

정선의 사십대 행적과 작품 제작 시기

〈쌍도정도〉는 우선 윤택하고 빠른 필세, 진한 적묵이나 연하게 번지는 담묵 처리에 나타나는 깊이, 붓끝을 뉘어 찍은 미점이나 세운 태점, 측필로 묘사한 개성적인 소나무 묘사 등 오십대 이후 제작된 전형적인 정선 화풍 형식이 나타나지 않는다. 그리고 풍경을 심하게 과장하거나 생략하는 방식으로 변형하여 재구성하는 정선의 일반적인 진경산수화법이 거의 없다. 오히려 충실한 현장사생이 두드러지고 화보畵譜나 선배 그림에서 익힌 수법이 눈에 띈다. 그러면서 연녹색 담채에 조화된 수묵과 붓끝의 능숙하고 섬세한 먹 선묘는 일정한 격조를 갖춘 회화성을 지닌다.

이러한 필치와 비교해볼 만한 다른 정선 그림이 알려지지 않아서 화풍만으로 〈쌍도정도〉를 그린 시기를 짐작하기는 어렵다. 다만 특유의 붓질과 수묵감각이 무르익지 않은 점으로 미루어 오십대 이전의 그림으로 여길 뿐이다. 한편 '쌍도정'은 정선이 집중적으로 그리거나 활동한 서울과 근교, 금강산 일대가 아니기 때문에 그의 행적을 통해서 〈쌍도정도〉의 제작연대에 접근할 수 있겠다.

정선은 사십대에 벼슬길에 들어서 사십대 후반 이후 경상도의 두 고을에서 현감을 지냈다. 대구 근처의 하양과 경주 부근 청하에서다. 하양 현감은 사십대 후반인 1721년에서 1726년 사이에, 청하 현감은 오십대 말인 1733년에서 1735년 사이에 역임하였다.

〈쌍도정도〉는 화풍으로 보아 청하 현감 재직 시기인 1734년 겨울에 그린 것 같지 않다. 화풍 상으로도 그렇거니와 지리적으로 보아도 그렇다. 쌍도정이 있던 성주는 대구 서쪽으로 삼십 리 길이고 하양은 대구의 동북쪽으로 육십 리다. 이 점만 보더라도 쌍도정 그림은 정선이 하양 현감을 지낼 때 그렸을 가능성이 높다. 성주라는 지역은 정선과 각별한 인연이 찾아진다.

당시 정선이 관직에 진출하는 데 발판을 마련해준 노론 영수 김창집이 세상을 떠난 곳이 바로 성주이다. 김창집은 신임사화辛壬士禍, 1721~1722 당시 소론에 밀려 거제도로 유배되었고 1722년 성주로 옮겨져 4월 29일 사약을 받았다. 김창집은 1725년 영조 등극 직후에야 복권되었고, 1750년 5월 왕명으로 그의 유허비遺墟碑가 성주에 세워졌다. 예서체隷書體로 단정하게 비문을 쓴 김창집 유허비는 서낭당으로 이전해 있다(2008년 답사해보니 심하게 깨진 비를 복원하여 새로이 비각을 짓고 모셔놓았다).

1722년, 김창집이 거제에서 성주로 이배되었을 때 하양 현감이던 정선은 당연히 그를 찾았을 것으로 추측된다. 바로 이때 정선이 인상 깊은 성주 서헌의 정원을 보고 〈쌍도정도〉를 그렸을 가능성이 매우 크다. 그림에 녹음이 짙어가는 나무를 보면 김창집이 사약을 받던 늦은 봄 분위기가 느껴진다. 계회도 같은 기록화적 그림이면서도 인적이 전혀 없

富水傍池景石彦島嘗人功也而入廣
文筆下葵朴渾成元氣濃濕吾
欲終老盡中不欲問何歲亭基
世

山勢與墻凌離芳有抓瘝
意思

14. 정선 〈쌍도정도〉의 별지, 이병연과 조영석이 쓴 제발문 부분

는 것은 김창집의 유배, 죽음과 관련되었기 때문이 아닌가 싶다.

이외에도 정선이 하양 현감으로 재직하던 당시, 영조가 왕위에 오르고 소론에서 노론 중심으로 정국이 바뀌면서 1725년에는 조영석의 맏형인 조영복趙榮福, 1672~1728이, 이어 1726년에는 유척기俞拓基, 1681~1762가 경상감사로 부임해 온다. 이들은 모두 정선과 이웃해 살면서 교우가 깊었던 인물들이다. 1725년에서 1726년 사이에 이들과 만났을 경우 시회나 탐승을 가졌을 것이고, 〈쌍도정도〉가 그 기념으로 제작되었을 가능성도 있다.

〈쌍도정도〉가 제작된 연대를 추정하는 것은 또한 조영석과 이병연이

별지에 쓴 제발문을 통해서도 가능할 텐데, 단순히 그림에 대한 인상기로 그쳐 아쉽다.^{도판14} 두 사람의 발문은 필치로 보아 본인들이 직접 쓴 것인데 그림이 그려지고 나서 훨씬 뒤에 이루어진 것 같다.

"물길 따라 못 만들고 돌을 쌓아 섬을 만드니 이 모두 사람들의 공덕이라

그곳에 들어 문기를 넓히니 붓 끝에 푸르게 우거지고 크게 이루어져 원기가 진하고 촉촉하도다

그림 속에 들어가 그대로 늙고 싶구나. 그러니 (이 그림의) 누대 물을 필요 있겠는가 (양각 도장 일원一源)"

畜水爲池 累石爲島 皆人功也

而入廣文 筆下蒼朴渾成 元氣濃濕

吾欲終老畵中 不欲間何處亭臺也 이병연의 발문

"산세와 담장 뒤 울타리가 가려운 곳을 손톱으로 긁고 싶게 하는구나

(양각 도장 관아재觀我齋)"

山勢與墻後籬落 有抓癢意思 조영석의 발문

정선의 〈쌍도정도〉는 화풍으로 보아서는 그린 시기를 설정할 만한 뚜렷한 기준이 없지만, 1721년부터 1726년까지 하양 현감으로 있을 때 어느 시기엔가 서남쪽으로 구십 리 성주를 방문하여 사생하였을 것으로 정리된다. 그러므로 이 〈쌍도정도〉는 사십대 중후반 정선의 화풍을 점검하는 데 기준이 되는 중요한 회화 사료다.

15. 쌍도정 현장은 필자가 1983년 방문했을 때 터미널 공사 중이었다.
16. 성주읍내 약도

246 ·

쌍도정의 위치와 〈쌍도정도〉의 화풍

쌍도정은 성주목星州牧의 서헌 객사인 백화헌百花軒 후원으로 남쪽 연못에 있는 정자이다. 관아는 거의 남아 있지 않으며, 현재 쌍도정터는 흙으로 메워졌다. 연못자리 주변에는 민가가 둘러 있고 왼편 일부는 버스터미널이 차지하였다. 1983년 현장을 답사했을 때는 한창 공사 중이었다.도판15, 16 주변 습지에는 버드나무가 몇 그루 서 있었다. 연못 가장자리의 오른편 쯤에 〈쌍도정도〉 그림과 같은 위치에 유사한 버드나무한 그루가 있었다. 아마 그림에 보이는 옛 버드나무의 손자뻘이나 될듯하다. 당시 주민들에 의하면 수십 년 전까지도 쌍도정 연못이 남아있었다고 한다.

관아의 이런 연못은 1644년 설탄 한시각雪灘 韓時覺, 1621~? 이 그린《북새선은도권北塞宣恩圖卷》의 〈길주과시도吉州科試圖〉에서도 찾아볼 수 있다.29 이 그림 속 연못은 길주 관아의 왼쪽 서문과 인접해 있는데, 연못가운데 섬이 하나 있고 버드나무만 한 그루 서 있다.

석축을 쌓아 인공섬을 만든 네모난 못은 우리나라에서 정원을 꾸미는 일반적인 양식이다. 특히 〈쌍도정도〉를 보면 객사의 후원으로 담장이 둘러 있고, 연못의 직선적인 공간구획과 석축으로 된 섬과 정자, 위쪽 중앙에 배치한 괴석, 섬을 연결한 다리, 소나무와 버드나무, 느티나무와 단풍나무 등 조선시대에 유행한 사대부가의 풍류 가득한 정원형식을 특징적으로 잘 나타내고 있다. 그러므로 〈쌍도정도〉는 그 현장이파괴되어 아쉽기는 하지만 방지方池 정원의 원형을 복원할 수 있는 조

선시대 조경사 연구에도 귀중한 자료가 될 것이다.

더불어 흥미로운 것은 윤선도가 1634년에서 1635년 사이에 이곳 성주 목사로 재임한 사실이다. 물론 확인할 길이 없지만 쌍도정이 우리나라 조경사에서 중요 인사인 윤선도와 관련이 있거나 그가 더욱 근사하게 보완했을지도 모르겠다. 윤선도가 만년에 보길도에 은거하면서 조성한 부용동의 '세연정지원洗然亭池園'은 현존하는 사대부가士大夫家 정원 중 대표적인 사례로 손꼽는다.

〈쌍도정도〉는 약간 큰 화첩 크기의 비단에 치밀한 수묵선묘와 연녹색 담채를 잘 풀어낸 깔끔한 그림이다. 화면 하반부는 서헌 객사의 기와지붕 담장을 부감하여 배치하고, 그 위로는 담장 밖 민가들과 멀리 산을 그렸다. 왼쪽 하단부에는 쌍도정으로 들어가는 출입문까지 정심하게 묘사하였다.

현재 그림이 쌍도정 연못의 실제모습에 충실하였는지는 알 수 없으나, 쌍도정 밖 마을과 멀리 보이는 성산星山에서 대성산大星山으로 흐르는 산맥 분위기는 그림을 실제풍경과 비교하여도 현장감이 느껴진다. 물론 멀리 보이는 산들이 약간씩 강조되어 각이 진 표현이지만, 일반적인 정선 진경산수화의 심한 과장에 비하면 현장풍경에 가까운 편이다.

이 그림에서는 버드나무와 소나무를 비롯한 서너 종류의 나무들이 듬성듬성 들어선 풍경에 사생 의도가 짙게 드러나 있다. 특히 일정하게 세 줄 간격으로 배치한 나무그림이 화면을 압도한다. 먹선을 죽죽 내리 그은 수양버들과 잔잎이 위로 뻗은 소나무는 주변에서 흔히 볼 수 있는 실감이 돋보이며, 붓끝을 세워 잎을 점묘한 나무와 개자점介字點으로 잎

을 표현한 느티나무, 그리고 단풍나무와 잡목 표현방식은 화본畵本에서 익힌 수업기의 잔영이 남아 있다. 이와 함께 정묘하게 표현한 연못 석축이나 아래쪽 객사의 기와지붕과 네모난 쌍도정은 마치 자를 대고 제도하듯 그려냈는데 이는 기록화 같은 느낌을 주는 요인이 된다.

이러한 표현형식은 앞에서 연못 형태를 설명할 때 거론한 한시각의 《북새선은도권》과도 연결된다. 한시각은 현종 시기 명성이 높았던 화원화가이며, 《북새선은도권》은 길주와 함흥에서 치른 과거시험 장면을 담은 기록화다. 물론 한시각의 이 대기록화는 광활한 풍경을 그린 것이지만, 전체적으로 부감하여 풍경을 포착하거나 주제인 중심부분에 집중하면서 주변풍경은 적절히 생략하는 방법 등이 서로 상통한다. 세부적인 필치를 비교해보더라도 〈쌍도정도〉의 나무묘사와 세세히 먹점을 찍은 그림자 처리, 산의 형태와 선묘, 지붕과 건물 작도법 등은 한시각의 그림과 양식적으로 유사한 점이 매우 많다.

실경사생법의 전통과 정선 화풍의 형성

〈쌍도정도〉를 통해 본 정선의 사십대 중후반 실경사생법은 화원을 중심으로 이어온 시회나 계회도의 기념화로 행사장면을 담은 전통적인 기록화를 계승한 것이어서 주목된다. 여기에서 정선이 이룩한 진경산수화풍의 형성 연원을 찾을 수 있기 때문이다. 즉, 정선은 우리 강산에 관심과 애정을 갖고 자연스럽게 그 선례로서 전통적 실경사생 형식을

17. 정선, 〈회방연회도〉, 1716년, 견본수묵담채, 26.3×34.7㎝, 개인소장

18. 〈쌍도정도〉 중 양필법이 돋보이는 버드나무 묘사 부분

자기 화법으로 개발해낸 것이다. 그러니까 이 〈쌍도정도〉는 실경이 담긴 16~17세기의 기록화에서 정선의 오십대, 육십대 이후 진경산수화로 발전하는 과정을 구체적으로 보여주는 작품이 된다.

〈쌍도정도〉에는 종래의 전통적 기록화가 지닌 장식적인 딱딱함이나 힘없이 늘어진 선묘법이 보이지 않는다. 이는 한시각의 그림과 비교해 보면 잘 드러난다. 예컨대 늘어진 수양버들의 잔가지 표현에서 붓끝을 바짝 세운 탄력적인 필세나 산악의 직선적인 선묘는 정선의 개성적인 형식으로 발전된 것이다. 그리고 대칭에 가까운 풍경을 적절하게 변화시킨 화면구성, 담장 뒤 근경에서 원경으로 넘어가는 자연스런 담채 처

리는 역시 뛰어난 회화적 소화력과 해석력을 보여준다.

특별히 이 그림에서 주목할 점은 수양버들의 늘어진 잔가지와 나뭇잎 점묘, 산악의 잔선 주름, 그리고 연못 가장자리에 뾰족뾰족하게 돋아난 수초와 마을 담장 묘사법이다. 눈여겨보면 한 손에 두 자루의 붓을 쥐고 그린 수법을 발견할 수 있다.

붓 두 자루를 쥐고 그리는 필법은 그가 오십대 이후 주로 금강산의 개골암산을 그릴 때 즐겨 쓴 특유의 기법이다. 이 방법은 나무나 산언덕의 주름선묘나 미점에도 사용했는데, 힘차게 죽죽 내리꽂은 필법은 금강산 그림에서 가장 효과적으로 쓰였다. 그리하여 '수직준垂直皴' 혹은 '겸재준謙齋皴'이라 불렸다.

이에 대하여 당시 조영석은 "《금강산화첩》을 보니 모두 붓 두 자루를 뾰족하게 세워 비로 쓸 듯 '난시준亂柴皴(어지러운 나뭇가지 같은 모양의 필법)'을 이루었는데, 아마도 영동, 영남 지방의 산이 비슷하게 중복되는 모양이기 때문인가 아니면 붓을 놀리기에 싫증이 나서 일부러 편하고 빠른 방법을 취했던 것인가"라고 평하기도 하였다. 또 강세황은 '열마준법裂麻皴法'이라고도 불렀다.[30]

〈쌍도정도〉에서도 붓 두 자루兩筆를 사용하였으나 아직 '난시준'에 이르지는 못한 상태이다. 결국 오십대 이후 '양필난시준兩筆亂柴皴'은 바로 '양필법'에서부터 출발하였음을 알 수 있다. 그런데 양필법은 사십대 전반 이전 작품에는 나타나지 않는다.

그 사례가 너무 적어서 단언하기 힘든 면도 있지만, 정선의 나이 서른 다섯이던 1711년 작품인 《신묘년풍악도첩》(국립중앙박물관), 1716년

마흔한 살에 그린 〈회방연회도回榜宴會圖〉(개인소장)와도판17 이하곤의 제발이 있는 1719년 작품 《산수화조화첩》(호림미술관)에서는 양필법을 사용한 흔적을 볼 수 없다. 이로 미루어 일단은 정선 진경산수의 전형적 특징인 '난시준'의 연원이 되는 양필법은 사십대 후반 이후 〈쌍도정도〉를 기준으로 사용 시점을 나눌 수 있겠다.

〈쌍도정도〉의 양필법은 버드나무의 늘어진 잔가지 묘사에서 가장 뚜렷하게 나타난다.도판18 따라서 '양필난시준'의 발상은 버드나무 묘법에서 터득한 것이 아닌가 싶다. 이렇게 습득한 필법이 오십대를 지나 실경사생의 폭이 넓어지고 양적으로 쌓이면서 독창적인 진경산수 양식으로 완성된 것이라 볼 수 있다.

마치며

지금까지 정선이 하양 현감 재직 당시 그린 것으로 추정되는 〈쌍도정도〉에 대해 살펴보았다. 이로써 정선의 사십대 중후반 당시 회화경향을 파악할 수 있었고, 그가 실경사생을 통해 이룩한 진경산수의 양식적 연원과 발전과정을 점검해보았다.

먼저 〈쌍도정도〉는 이미 중년의 성숙한 회화수준을 보여주는 작품이기는 하지만, 회화 수업기의 잔영을 지니고 있다고 여겨진다. 정선식 진경산수화풍이 발생하기까지 그 추적이 가능한 그림이다. 화보풍 필치와 17세기 기록화의 전통을 발전적으로 계승한 점이 눈에 띄기 때문

이다. 이는 한시각이 1644년에 그린 기록화 《북새선은도권》과 비교를 해보면 잘 드러난다.

한편 정선의 독창적인 화풍이 형성되는 과정은 〈쌍도정도〉를 통해 잘 드러난다. 특유의 개성적 화법인 '양필난시준'을 초보적으로 시도해 붓을 한 손에 두 자루씩 쥐고 그리는 '양필법'이 버드나무를 묘사하는 데 사용된 점이 그렇다.

정선의 초기작품으로 알려진 예가 많지 않기에 이러한 대목은 현재까지 그의 회화연구에서 소홀히 다루어져 왔고 그만큼 미진한 부분이었다. 정선이 마흔한 살에 그린 〈회방연회도〉와 함께 여기서 언급한 〈쌍도정도〉는 그 부분을 어느 정도 밝혀주는 귀중한 자료다.[31]

아무튼 정선의 진경산수 발생과 변모과정에 대한 연구는 〈쌍도정도〉와 같이 이십대 이후 사십대까지의 기초자료가 보완되고 풍부하게 발굴되어야 명쾌히 해명할 수 있을 것이다. 이와 함께 그의 진경산수 양식을 바르게 정리하기 위해서는 청장년기의 다른 회화유형에 이르기까지 폭넓게 다루어야 한다는 것도 주지의 사실이다. 예컨대 삼사십대 작품으로 1711년경의 국립중앙박물관 소장 《신묘년풍악도첩》에 나타난 실경사생의 관심 방향과 묘사방식 형성은 물론이거니와, 1719년경 제작된 호림미술관 소장 《산수화조화첩》이 보여주는 남종화풍 수용문제와 화보학습 관계, 선배화가들로부터 받은 구체적인 형식적 영향에 이르기까지 총체적인 검토가 있어야 할 것이다.

진재 김윤겸

겸재 일파의 선도작가

김윤겸은 당대 화단에 유행하기 시작한 정선의 진
경산수를 바탕으로 자신의 회화세계를 연 겸재파
화가 가운데서 가장 돋보이는 개성적인 화가다.
김윤겸의 진경산수화는 이미 삼사십대에 간략한
스케치풍 사생화 같은 자기만의 형식을 이루었고,
육십대에 들어서면서 진경 선정이나 필치가 완숙
한 경지에 이르렀다. 맑은 담묵담채의 가벼운 효
과는 현대 수묵화 같은 맛을 낸다.

시작하며

　진재 김윤겸은 조선 후기에 겸재 정선의 화풍을 이은 산수화가다. 조선시대 회화사에서 겸재 정선의 업적과 그의 진경산수에 대한 연구와 평가는 활발히 진행되어온 만큼 많은 진전을 보이고 있다. 하지만 그에 비해 18~19세기 화단을 풍미한 겸재 화풍의 변모와 정선 일파 혹은 겸재 일파 화가 개인에 대한 연구는 여전히 미미한 실정이다.

　물론 한국회화사에서 겸재 일파 화가들의 위치를 정선의 업적에 견줄 수는 없지만, 이들에 대한 정리와 연구는 당시 화단의 동향과 정선의 위치를 파악하는 데 한몫 한다고 본다.

　김윤겸은 겸재 일파 화가들 가운데서도 특히 진경산수에 전념하면서 겸재와는 또 다른 독자적인 회화세계를 이루었다. 그럼에도 지금까지 김윤겸의 행적이나 작품이 밝혀진 바가 적고 종합되지 않았다. 그를 단지 겸재 일파 화가로만 알고 있을 뿐이며, 그에 대한 본격적인 평가는 소홀했던 편이다.

　단편적이나마 필자가 조사한 김윤겸의 진경산수 작품을 통하여 18세기 겸재 화풍의 형성과 변모, 그리고 김윤겸을 재평가하는 기회를 갖고

자 한다. 명문사대부가 서출인 김윤겸의 행적과 주변을 알아보고, 그의 회화세계를 다루도록 하겠다.

김윤겸의 가계와 행적

김윤겸의 출신과 가계

김윤겸은 안동이 본관으로 자를 극양克讓, 호를 진재眞宰라 하였고, 가재 김창업稼齋 金昌業, 1658~1721의 아들로 벼슬은 찰방을 지냈다는 정도만 알려졌다.[1] 이외에 김윤겸의 죽은 해, 출신, 행적 등 구체적인 생애는 밝혀진 것이 많지 않다.

『안동김씨세보安東金氏世譜』를 살펴보니 김윤겸은 김창업의 서자로 태어나 소촌 찰방을 역임했고, 영조 51년(1775) 9월 2일에 세상을 떠났다.[2] 묘소는 양주군 고사산에 부인과 합장되었다. 부인은 연안 이씨延安 李氏, 1712~1777로 동지중추부사同知中樞府事 이청李淸의 딸이다. 김윤겸은 지행摯行, 1733~1783, 용행龍行, 1753~1778이라는 두 아들과 외동딸을 두었다. 두 아들 가운데 용행은 어려서부터 시·서·화에 뛰어난 기재로 주위를 놀라게 했는데, 김윤겸이 직접 서화를 가르쳤으나 스물여섯 살에 요절하고 말았다.[3]

김윤겸은 뛰어난 학자와 관료를 많이 배출한 청음 김상헌淸陰 金尙憲, 1570~1652 집안의 후손이다. 김상헌의 현손玄孫이자 문곡 김수항文谷 金壽恒, 1629~1689의 넷째 아들인 김창업의 적실 소생 삼형제와 후실 소생 형

제 중 막내로 태어났다.

김상헌은 인조 때 척화대신으로 좌의정까지 오른 신망 높은 문사文士
였다. 그의 후손들 역시 문신, 학자이고 김수항을 비롯하여 김조순金祖
淳, 1765~1832에 이르기까지 조선 중·후기에 세도가문을 이루었다. 그중
에서도 특히 김수항, 수흥壽興, 창집昌集 등은 영의정까지 올랐고, 은거
생활을 하며 학문에 전념했던 수증壽增, 창협昌協, 창흡昌翕 등과 함께 학
자로도 덕망이 높았다. 이들은 우암 송시열계 학통을 계승한 서인—노
론계 기호학파의 주류를 이루었으며, 이들 모두가 당대의 뛰어난 문장
가, 서화가이기도 하였다.

김윤겸이 서자 출신이면서도 찰방에 등용될 수 있었던 것은 조선 후
기의 서얼소통과 세력 있는 명문가 출신이라는 후광을 입었기 때문일
것이다. 김상헌 일가의 서자 중 적지 않은 수가 과거에 급제하는 등 관
리로 등용되었다. 서얼차별은 조선시대의 뿌리 깊은 폐습이다. 17~18세
기 숙종, 영·정조 연간에는 일부에서 서얼허통, 칭부형稱父兄 등을 주
장하고 왕명까지 있었다. 하지만 사회적으로 잘 받아들여지지 않았던
모양인데, 김상헌 가문의 서출 등용은 일부 세도가문에 주어진 특혜였
던 것으로 지적된다.[4] 특히 김윤겸의 조부인 김수항이 숙종 때 서얼허
통을 주장했던 점으로 미루어 서자에 대하여 개방적인 집안이었음을
짐작할 수 있다.[5] 그로 인해 김윤겸은 자유스럽게 독서와 교양을 쌓았
고, 등과登科와 관직 생활은 물론이거니와 기행과 사경으로 화업을 이
루었다.

김윤겸이 화가로서 소양을 키우게 된 데는 학문과 예술을 좋아한 아

버지 김창업의 영향이 컸을 것이다. 김창업은 그의 형 창집, 창협, 창흡, 아우 창즙과 창립 등과 함께 도학과 시, 문장으로 이름이 높았다. 김창업은 다른 형제들과 달리 관직에 머무르지 않고 한양 동교東郊 송계松溪에서 전원생활과 학행을 하며 일생을 보냈다. 그는 서화에도 뛰어났으며 감식가로도 잘 알려져 있다.[6] 김창업의 작품으로 국립중앙박물관과 간송미술관이 소장한 산수화 두 폭은 뛰어난 작품이라고는 할 수 없으나 여기화가로서의 기량을 보여준다. 제천 황강영당에 전하는 〈송시열 74세 초상〉에는 그 원화를 김창업이 그렸다고 밝히고 있다.

김창업은 숙종 38년(1712), 김창집이 사은사謝恩使로 청나라에 갈 때 따라가 연행록燕行錄을 남겼다. 김창업의 『노가재연행일기』를 통해 그가 시·서·문장에 뛰어났고 감식가로서 서화에 높은 안목을 지녔다는 사실을 엿볼 수 있다.[7] 김창업이 연행한 것은 김윤겸이 첫돌을 지났을 무렵이고 김창업은 김윤겸이 열한 살이 되던 해에 세상을 떠났으므로, 그가 김윤겸의 화풍 형성에 직접적인 영향을 미치지는 못했을 것이다. 이는 김창업과 김윤겸의 작품이 현격하게 차이나는 것으로도 알 수 있다.

김윤겸이 높은 화격의 진경산수를 즐겨 그린 것은 집안의 유묵遺墨과 전통에서도 그 까닭을 찾을 수 있다. 조부인 김수항의 《북관수창록北關酬唱錄》에 담긴 설탄 한시각의 〈칠보산경도七寶山景圖〉(1664),[8] 김수항의 형인 김수증金壽增, 1624~1701의 은거지를 그린 패주 조세걸浿洲 曺世傑, 1635~?의 〈곡운구곡도谷雲九曲圖〉(1682)[9] 등 승경을 읊은 기행시와 실경도가 집안에 전해오기 때문이다. 위 두 작품은 정선 이전의 17세기 사생 실경도로 조선시대 실경산수화가 발달하는 과정의 단면을 보여주는 좋

은 예다.

김윤겸의 화풍에 직접적인 영향을 미친 것은 역시 겸재 정선이다. 정선이 김윤겸의 백부인 '김창집의 천거로 도화서에 들어갔다'는 후대의 기록으로 보아 김윤겸과 정선 사이에 밀접한 접촉이 있었을 것으로 생각된다.[10] 뿐만 아니라 정선은 김윤겸의 작은아버지인 김창협과 사제 관계로 추정할 정도로 그 일가와 교분이 두터웠다. 김윤겸의 화풍과 두 사람의 활동시기를 보아서 김윤겸이 겸재에게 직접 사사했을 가능성도 크다.

김윤겸의 행적

김윤겸의 주요 행적은 중국을 여행한 북유北遊와 소촌 찰방으로 부임한 것이 있다. 먼저 중국 북방을 여행한 기록이 박제가朴齊家, 1750~1805 의 「봉별김장진재북유시奉別金丈眞宰北遊詩」 네 수에 밝혀져 있다.[11]

"노랑 느릅나무에 이른 가을 드니 변방의 하늘이 맑고 　　黃楡秋早塞天淸

말갈의 해거름 가벼이 물드네 　　鞨羯斜陽著色輕

임리한 밑그림은 거친 격문 같고 　　草畵淋漓如草檄

수수히 종이 위에 변방 모습을 그리네 　　颸颸紙面作邊聲

한 달 긴 여정 시를 읊는 동안에 　　長程一月縱吟間

서수라변을 두루 돌아보았네 　　西水羅邊地盡還

울울 선왕의 풍패읍이요 　　鬱鬱先王豊沛邑

혼혼 좌해의 조종산이네	魂魂左海祖宗山

나그네의 오랜 여행 견문이 새롭고	還憐客久見聞新
임해변방의 호속도 함께 친하네	臨海邊胡俗共親
훌쩍 날 듯 가벼운 차림으로 말 달리는 여인도 있고	縹緲輕裝馳馬女
재빠른 물기술로 고기 잡는 어민도 있네	翩僊水技刺魚民

숙신유허의 옛 노래를 생각하니	肅慎遺墟弔古謌
동으로 흐르는 강물 그 뜻과 같으뇨	大江東去意如何
한가한 장수의 말채로 쌓인 강모래 갈겨보고	閒將馬箠桃沙磧
살며시 산호를 주워보니 석촉이 많네"	愛拾珊瑚石鏃多

박제가는 김윤겸의 둘째 아들인 석파 김용행石坡 金龍行과 친밀한 벗이다. 위 송별시는 박제가가 친구의 아버지인 김윤겸이 중국으로 여행 떠날 때 올린 것이다. 김용행은 박제가와 교분이 두터운 이덕무李德懋, 1741~1793, 유득공柳得恭, 1747~1807과도 교유하였는데, 이들의 관계는 영조 말년에 이루어졌다.[12] 이들은 모두 서출로 당대의 시 문장에 뛰어난 신동으로 알려졌다. 김용행은 요절하였고 나머지 세 사람은 모두 북학론자로 대성하였다.

특히 박제가는 이 집안과 친분이 두터워 김윤겸의 종형인 김용겸金用謙, 1702~1789부터 김조순金祖淳, 1765~1832에 이르기까지 두루 교유했다는 사실이 박제가의 문집『정유집貞蕤集』에 실린 송답시와 서간 등에 잘 나

타나 있다.[13]

위 시의 내용을 보면 김윤겸의 여정이 초가을 한 달이었으며, 시구 가운데 나오는 말갈靺鞨, 서수라변四水羅邊, 임해변호臨海邊胡, 숙신유허肅 愼遺墟 등으로 미루어 중국 북방을 여행하기 위하여 떠난 듯하고 북경까 지 연행燕行을 하였는지는 밝혀져 있지 않다. 박제가가 신동으로 어려 서부터 시를 지었다 하나 김윤겸보다 39년 연하이고, 박제가와 김용행 의 교우가 영조 말년인 점을 고려할 때 김윤겸의 북유는 1770년대 초반 일 것이다.

김윤겸이 찰방으로 소촌에 부임한 사실은 그의 세보에 밝혀져 있다. 소촌은 진주목晉州牧에서 동쪽으로 이십사 리 떨어진 역이다.[14] 그때 영 남지방의 명승을 여행하면서 그린 것으로 추정되는 사경화첩과 〈진주 성도〉 병풍이 동아대학교 박물관에 소장되어 있다. 북유, 소촌 찰방 부 임과 영남기행 외에 밝혀진 김윤겸의 행적으로는 필자가 조사한 작품 으로 보아 두 번에 걸쳐 금강산을 다녀왔고, 그 밖에는 한양과 근교, 한 강 유역 등에서 화재를 택했다.

김윤겸은 명문세도가에서 서얼로 태어나 서출의 사회적 자각과 진출 이 두드러지는 18세기에 활동한 화가다. 서출에 대해 개방적이고 학예 에 돈독했던 집안의 영향 아래 다행히 화가로서 자신의 길을 열 수 있 었으리라 생각된다.

김윤겸이 기행과 사경으로 진경산수에 일가를 이룬 것은 첫째로는 당시 화단을 풍미한 정선의 영향이 컸겠지만, 집안에 전승해온 유묵, 그리고 아버지 김창업을 비롯한 집안 어른들의 명승기행과 세속을 벗

어나 자연에 은거했던 사상적 배경도 간과할 수 없겠다. 당대의 능력 있는 서얼 중 일부는 사회적으로 부각되고 있는 데 비해, 김윤겸 또한 명문가 출신임에도 불구하고 행적이나 기록이 잘 알려져 있지 않다. 서얼들의 소극적인 행동반경과 그가 화업에 열중한 대신 학문이나 문학 분야에서는 두드러진 존재가 아니었던 데서 기인한 것으로 추측된다.

김윤겸의 진경 작품세계

18세기의 진경산수화와 김윤겸

조선 후기는 18세기 영·정조대에 오면서 서민층의 의식이 깨어나고 실학이 대두한 것과 함께 사회·문화 전반에 새로운 움직임이 활성화됐던 때다. 이러한 움직임에 부응하여 회화 분야에서도 남종화, 진경산수, 풍속화가 유행하고 서양화풍이 유입되는 등 새로운 경향이 부상하여 큰 업적을 이루었다.[15]

현존작품은 없으나 실경화는 전해오는 문헌기록으로 보아 고려나 조선 초기에도 그려졌으니 겸재 이전에 그 전통이 형성되었을 것으로 짐작된다.[16] 그리고 김윤겸 집안에 전해온 한시각이나 조세걸의 작품을 볼 때, 늦어도 17세기에는 진경산수의 정형이 이미 이루어졌다. 그러나 이들 작품도 단순히 사생적인 정도에서 크게 벗어나지 못하였으며, 실경을 대담하게 재해석하여 자신의 회화세계에 표현한 정선에 이르러서야 진경산수가 한국회화의 한 장르로 발전하였다. 정선은 남종화에 바

탕을 두고 실제로 존재하는 산천풍경을 수직준의 첨봉으로, 암산과 토산을 미점으로 표현하는 등 독창적인 필치로 그려내 한국적인 화풍의 진경산수를 창출하였다.

겸재 정선이 이룩한 진경산수화는 당시 화단을 크게 자극하였다. 18세기 조선 후기에 발달한 진경산수화는 크게 두 줄기의 흐름을 형성하였다. 그 한 유파는 정선과 정선의 화풍을 따른 일군의 화가들이다. 또 다른 유형은 이인상, 강세황 등 일부 문인화가들의 기행사경에 의해 이루어졌다. 겸재파 화가들의 형식화된 경향에 비하여 이들은 개성적인 화풍의 문기 높은 진경산수화를 남기고 있다. 강세황의 《송도기행첩》을 비롯하여 문인화가들의 기행사경도 조선 후기 진경산수 발달에 크게 기여하지만, 당시 화단의 진경산수화는 정선과 그 일파에 의해 주도되었다.

정선 화풍을 적극 따른 겸재 일파로는 강희언姜熙彦, 1710~1784, 김윤겸, 장시흥張始興, 18세기, 정충엽鄭忠燁, 18세기, 최북, 김응환金應煥, 1742~1789, 김석신金碩臣, 1758~? 등 주로 도화서 화원과 중인층 화가들이었다. 심사정이나 이방운李昉運, 1761~? 등 일부 선비화가들의 실경도에서도 정선의 영향이 없지 않다. 그리고 정수영鄭遂榮, 겸재의 손자인 정황鄭榥, 일명화가인 거연당巨然堂, 18~19세기의 실경도에서도 겸재의 화풍이 유지되고, 김홍도, 이인문의 실경도에서도 마찬가지다.

이러한 겸재 일파 중에는 최북, 김응환, 김석신 등 도화서 화원과 강희언 등 중인층에 속하는 화가들이 많았다. 겸재파 화가들 가운데 강희언, 김윤겸, 정수영, 김응환 등은 겸재를 탈피해서 자신들의 화법을 조

성하려 노력했다. 이들은 회화적으로 정선을 뛰어넘지 못하였지만, 조선 후기에 진경산수화를 발전시킨 주역임에 틀림없다.

이들 가운데 김윤겸은 명문사대부가 출신이지만 서출이었으니 당대 중인층으로 분류해볼 수 있다. 특히 그는 정선 이후에 양식화된 경향에서 탈피해 새로운 면모를 보여준 성공적인 조선 후기 진경산수 화가다. 김윤겸의 진경산수 작품 중에서 정선으로부터 벗어나려는 의도로 표현한 설채設彩 효과는 강세황의《송도기행첩》의 화풍과도 유사하며, 실경을 압축한 화면구성이나 가벼운 담채법은 특기할 만하다. 김윤겸은 정선의 화격과 강세황의 문기에는 다소 못 미치나, 자의에 의한 기행과 사경으로 진경산수에 몰두한 화가로 짐작된다. 실경을 보다 사실적으로 표현한 작품은 정선 이후 진경산수화 정착에 큰 비중을 차지한다.

김윤겸의 진경산수

진재 김윤겸의 진경산수 작품은 당시 유행했던 금강산 실경도와 서울 및 근교, 단양, 지리산, 덕유산, 가야산, 부산 지방 등 영남 일대, 그 밖에 황해도 평산의 총수산을 대상으로 삼았다. 필자가 조사한 김윤겸의 현존작품은 산수화가 대부분이며, 실경도로 몇 점을 제외하고는 거의 그린 곳의 지명을 적어넣었다. 그의 실경화첩에는 실경도 외에 풍속화류 인물화도 있어 주목할 만하다.

그 밖에는 1977년 국립중앙박물관에서 열린 미공개회화 특별전에 김윤겸의 작품으로 도석인물화道釋人物畵 두 폭이 소개된 적이 있었다.[17] 그러나 이 작품들의 관서款署는 김윤겸 서체와 차이가 크며, 실경화첩

에 있는 인물화와도 다르며 오히려 단원 김홍도풍 인물표현에 가깝다.

현존하는 김윤겸의 진경산수 작품을 통해 보면, 기행과 사경에 심취하여 대작보다 현장을 사생한 부채그림扇面畵이나 화첩류 소품을 남겼다. 심산유곡이나 해변을 배경으로 바위와 물을 즐겨 그린 화재 선택에 그의 특징이 잘 나타난다. 그의 실경도에 특히 많은 가을풍경과 여름풍경은 피서를 겸한 여행에서 스케치한 것임을 알려준다. 김윤겸의 작품들은 정선을 바탕으로 한 나름의 화법이 형성된 서른일곱 이후의 중·장년기의 것들이다. 그 이전의 진재 화풍이 성립되는 과정을 볼 수 없어 아쉽다.

김윤겸의 진경산수화 중 연대가 밝혀진 작품은 1748년(37세)에 그린 신평천의 〈동산계정도東山溪亭圖〉, 1756년(45세)에 그린 〈진주담도眞珠潭圖〉, 1763년(52세)에 그린 〈석문도石門圖〉, 1768년(57세)에 그린 금강산화첩《봉래도권蓬萊圖卷》, 그리고 1771년(60세)에 그린 〈총수산도蔥秀山圖〉 등이 있다. 이외에 주요 작품으로는 〈석문도〉가 있는 화첩의 서울과 근교 실경도, 〈진주담도〉와 같은 시기의 것으로 보이는 〈송파환도도松坡喚渡圖〉, 그리고 1771년경이거나 그 이후 작품으로 생각되는 〈운림수석도雲林水石圖〉와 《영남기행화첩》 등이 있다.

김윤겸의 실경도는 그린 지역에 따라 조금씩 상이한 특징을 보여준다. 이는 나이가 들면서 변모한 화풍이라기보다 실경 선택에 따른 변화로 생각들 정도다. 그러면서도 〈총수산도〉, 영남명승도 등 후기에 오면서 독자적인 진경산수의 특징이 명료하게 부각된다.

실경 대상을 더욱 간략하게 압축시킨 이색적인 구도, 더욱 가볍고 투

명해진 필력이나 담채, 그리고 입체적인 바위 표현이 두드러진 개성미다. 그러면 연기가 밝혀진 작품을 중심으로 1기를 삼십대와 사십대, 2기를 오십대, 3기를 육십대로 각각 구분하여 김윤겸의 진경산수 작품세계를 살펴보겠다. 여기에서 삼사십대는 형성기, 오십대는 변모기, 육십대는 완숙기에 해당된다.

1기: 삼십대와 사십대 형성기 작품

김윤겸의 삼사십대 작품으로는 서른일곱 살에 그린 〈동산계정도〉와 마흔다섯에 그린 금강산의 〈진주담도〉가 있다. 이 시기의 특징을 보이는 작품으로는 〈송파환도도〉, 실경에 바탕을 둔 〈만리장강도萬里長江圖〉 등을 들 수 있다. 지금까지 알려지지 않았던 작품들이다. 이들은 삼십대에 이미 화업의 길에 들어섰음과 사십대 이후 그만의 특징 있는 담묵과 담채의 선염법을 구사했음을 보여준다.

김윤겸의 현존 실경작품 가운데 연대가 밝혀진 가장 **빠른** 작품은 서른일곱 살에 그린 〈동산계정도〉다.도판1 1981년 간송미술관에서 가졌던 '진경산수화전'을 통해 공개되었던 작품이다.[18] 《근역화휘槿域畫彙》에 있는 그림으로 관서款署에 '신평천 동산계정申平川 東山溪亭' '무진 추戊辰 秋(영조 24년, 1748)'라고 적혀 있다. 신평천이란 사람의 은거지인 동산계정을 그린 실경도이다.

평천군은 박세채朴世采의 제자로 영의정에 오른 신완申琓. 1646~1707이다. 동산계정은 그의 별장을 소재로 삼은 실경도인 셈이다. 김윤겸은 신완의 아들이나 손자와 교분이 있었던 듯, 이들의 주문에 의해 그린

1. 김윤겸, 〈동산계정〉, 1748년, 지본담채, 24.3×18㎝, 간송미술관

듯하다. 이 작품은 한적한 가을 우이동 계곡 위에 정자를 짓고 자연과 벗하는 신평천의 모습을 그린 것으로, 조선시대 선비들의 은일사상을 보여주는 진경산수화의 주제 중 하나이다. 먼산의 오른쪽 귀가 달린 봉우리 모습이 삼각산 인수봉임을 알려준다.

거친 모시 위에 수묵담채로 그린 이 작품은 우측 하단부에 찍은 '진재眞宰'라는 음각 백문白文 인장과 버드나무로 보아 좀 더 큰 그림이었던 것 같다. 산 능선의 가느다란 묵선이나 듬성한 미점, 산이 둘러싼 정자를 포치한 점 등은 역시 정선에 바탕을 둔 화풍임을 보여준다.

물론 정선의 활달한 필력에 비하면 미숙한 필치지만, 산등성이를 따라 그린 두세 개의 묵선에 담채와 미점을 사용한 점, 나무의 태점苔點과 잔가지를 생략한 굵은 줄기 표현 등 실경을 간략하게 압축하는 수법은 김윤겸의 독자적인 화풍이다. 이러한 화법은 만년 작품에까지 계속되는 김윤겸 나름의 특징적인 표현방법이다. 또한 관서 글씨도 진재 특유의 개성 있는 서법이 형성되어 있다.

〈동산계정도〉보다 8년 뒤 마흔다섯에 그린 부채그림 〈진주담도〉에서는 능숙한 먹선 처리가 눈에 띄게 진전되었다.도판2 선면 좌측 관서에 특유의 해서체로 '진주담 병윤사眞珠潭 丙閏寫'와 '진재眞宰'라는 양각 주문朱文 인장이 있다. '병윤'은 '병자년 윤월丙子年 閏月'이다. 생존연대로 보아 병자년(영조 42년, 1756) 윤6월로 마흔다섯에 금강산을 여행했다는 증거다.

진주담은 내금강의 만폭동에 있는 담 여덟 개 중에서 백미로 알려진 곳이다.도판3 〈진주담도〉는 좌우 암반 사이로 폭포가 흐르고 좌측에 간

2. 김윤겸, 〈진주담〉, 1756년, 지본담채, 24×63.5㎝, 국립중앙박물관
3. 내금강 명소인 진주담 실경

4. 김윤겸, 〈송파환도도〉, 1760년경, 선면지본담채, 24.1×61cm, 국립중앙박물관
5. 정선, 〈송파진〉《경교명승첩》, 1740~1741년, 견본채색, 20.8×31.5cm, 간송미술관

략한 필치의 수목, 그 아래에는 진주담 장관에 취해 있는 두 인물을 묘사했다. 그 뒤로 사자바위와 금강산의 괴암풍경이 보인다. 이 실경도 역시 정형산수의 관폭도 형식을 취한 당시 진경산수화의 한 양식이다.

김윤겸의 그림은 다른 화가의 진주담도와 달리 조감도적인 표현이 아니라 실경에 근접해 있다. 폭포의 모습과 주변 암반, 그 위의 사자암 등 실경에 아주 근사한 모습이다. 이런 사생미는 양감 있게 음영을 표현한 담채효과와 함께 김윤겸 진경산수화의 한 특징으로 부각된다.

대담한 담채효과의 투명도는 아직 완숙해 있지 않으나 선면의 〈송파환도도〉에 잘 구사되어 있다.도판4 선면 오른편에 '송파환도 진재松坡喚渡 眞宰'라는 필적과 '의춘산인宜春散人'이라는 양각 인장이 찍혀 있다. 대안에서 강을 건너기 위해 배를 부르는 모습을 그린 작품이다. 송파진은 한강의 남한산성으로 통하는 길목으로 삼전도 동쪽에 있다.

부름 받은 거룻배가 강 중간쯤에 와 있다. 강 건너에는 거룻배 몇 척과 촌락이 보이고 원경에는 남한산성이 배치되어 있다. 대안에서 배를 부르는 갓 쓴 기마인물은 김윤겸일 것으로 생각된다. 이 작품에서 마을 수목은 〈진주담도〉의 나무와 흡사하며 원경 산악의 담채 표현은 한층 세련되어 〈진주담도〉보다 더 무르익은 사십대 후반에 그린 듯싶다. 특히 이 〈송파환도도〉는 정선의 〈송파진도〉와 비교된다.19, 도판5

두 작품 모두 실경을 포착한 범위나 주제가 흡사하여 그렇다. 정선의 〈송파진도〉는 전형적인 화풍과 색다른 청록산수이지만 고위관리의 도강 장면을 묘사한 실경도이면서도 관아와 마을의 과장된 표현이 눈에 띈다. 두 작품을 비교할 때 풍경을 실감나게 압축하는 김윤겸의 개성적

인 화법이 돋보인다. 원산의 특징만 살린 것이나 전체적인 담채 처리, 그리고 언덕 위 마을의 소방한 분위기가 그러하다.

김윤겸이 사십대 후반에 그린 〈진주담도〉와 〈송파환도도〉 두 작품은 선면이고, 화재가 다르긴 하나 공통적으로 수평구도로 풍경을 잡은 그림이다. 이러한 구도를 지닌 또 다른 선면화로는 〈만리장강도〉를 들 수 있다. 선면 좌측에 '만리장강세 창연하군산萬里長江勢 蒼然何郡山'이라는 제시와 '진재眞宰'라는 호가 적혀 있는데, 서체는 거친 편이다. 이 작품은 큰 부채에 그린 산수화로 실경도는 아니지만, 화제시에 실경화와 같은 제작의지가 드러나 있다. 성긴 산세의 강마을, 배 등의 묵선과 담채는 그의 후반기 화풍이 형성되기 이전 양상을 잘 보여준다.

이상 몇 작품을 통해 볼 때 진재의 삼십대와 사십대는 실경을 압축하여 소략한 화풍이 형성되는 시기다. 그러나 수평적인 화면배치나 미숙한 담채 처리는 김윤겸 특유의 진경산수화법이 형성되는 과도기적인 면모를 지닌다. 오십대에 오면서는 풍경의 선택과 구도부터 새롭게 변화한다.

2기: 오십대 변모기 작품

진재의 오십대 작품으로는 쉰두 살에 그린 화첩과 쉰일곱 살에 그린 금강산화첩 《봉래도권》을 꼽을 수 있다. 이 두 화첩은 진재 장년기의 변화한 면모를 지니고 있다.

쉰둘에 그린 〈석문도〉가 포함된 화첩의 진경산수 작품은 실경 선택이나 담채 표현에서 개성이 잘 나타나 있다. 이 화첩에는 〈석문도〉 외

6. 김윤겸, 〈석문도〉, 1763년, 지본담채, 28.6×24.3cm, 국립중앙박물관
7. 단양 석문 실경

에 〈후선각도候仙閣圖〉〈운암도雲岩圖〉〈전석부청류도展石俯淸流圖〉〈청파
도淸坡圖〉〈백악산도白岳山圖〉 그리고 화제가 없는 〈산수도〉 및 인물화가
포함되어 있다.[20] 화첩 그림들 가운데 기년이 있는 작품은 〈석문도〉 한
점이지만, 기타 작품도 화면의 일정한 구획선이나 필치로 보아 같은 시
기의 것들로 추정된다.

지본담채의 〈석문도〉에는 좌측상단에 쓴 '석문 세계미만사 진재石門
歲癸未漫寫 眞宰'와 확인할 수 없는 난형 주문卵形朱文이 있다.[도판6, 7] 계미
년은 진재가 쉰둘 때인 영조 39년(1763)에 해당한다. 석문이라는 지명
은 여러 곳에 있으나 아치 형태인 괴암 모습을 볼때 단양 지역 도담 삼
봉 근처의 '석문'이다. 화면 가득 고리 형태의 석문 괴암을 배치한 단순
한 구도로 우측 하단에 이 절경을 선유하는 모습을 첨가하였다. 삼사십
대에 비하여 연한 먹과 청색이 혼합된 담채 표현이 한층 맑고 투명해졌
다. 암면에 'ㄱ'자 모양으로 반복된 예각의 짧은 먹선과 담채의 음영효
과는 현대 서구의 입체파 작품을 연상케 한다.

입체감을 주는 이러한 효과는 김윤겸 화풍의 한 특징으로 〈운암도〉
와 〈전석부청류도〉에도 잘 나타나 있다. 〈석문도〉 옆 면에 있는 〈후선
각도〉는 삼십대 작품인 〈동산계정도〉와 화재가 같은 작품으로, 산악이
나 수목 표현은 같은 필치이나 담채는 더 부드러워졌다. 이들 네 작품
은 지형으로 보아 한 곳의 실경으로 남한강 지류인 듯하다.

이들 외에도 화첩에는 백악산과 청파 같은 서울 실경도가 포함되어
있다. 경복궁의 뒷산을 그린 〈백악산도〉는 미점 사용에서 겸재 화풍을
강하게 풍기는 김윤겸의 걸작이다.[도판8, 9] 바위 표현이나 입체적 효과

8. 김윤겸, 〈백악산도〉, 1763년 이후, 지본담채, 28.6×51.9㎝, 국립중앙박물관
9. 세종로에서 바라본 백악 실제 풍경

를 준 산 표현에 개성미가 드러나 있지만, 그중 미점 표현은 강희언의 〈인왕산도〉와도 상통하는 겸재파의 전형이라 하겠다. 백악 뒤로 전개되는 북한산세로 보아 남산인 목멱산木覓山의 중턱에서 바라본 모습을 그린 것이다.

〈백악산도〉는 갑오년(1774) 봄에 쓴 성와醒窩의 제시가 있어 주목할 만하다. 서체로 보아 표암의 서풍과도 비슷하여 성와는 표암이나 그를 따르던 인물로 생각되기도 한다. 시의 내용에서는 겸재 이후의 뛰어난 화가로 진재를 꼽았고, 이 화첩은 김윤겸이 선물한 것이며 그림에 대한 찬문도 함께 적었다.[21] 여기에서 김윤겸을 '산초자山樵子'라 하였는데, 이는 만년에 사용한 아호인 듯하다. 진재가 육십 세 때 그린 〈총수도〉에 '묵초墨樵' 혹은 선면의 〈운림수석도〉에 '산초山樵'라는 별칭을 사용하고 있어 그러하다.

〈청파도〉는 당시 진경산수에서 볼 수 없는 특이한 구도로 포착한 실경이고 진재의 진경 작품 중 가장 광활한 지역을 그린 그림이다.도판10 이 작품에도 "지척에 십 리의 풍광을 담으니 최고의 그림이라 이를 만하다咫尺有十里之勢 可謂畵之極品者"라는 성와의 극찬 칠언시가 적혀 있다. 〈청파도〉는 현재 마포에서 도성 쪽으로 바라본 청파동 실경을 담은 것이다. 지금은 그림의 청파 모습은 전혀 찾아볼 수 없지만, 화면 중간에 한강의 마포나루터가 보이고 우측 길은 도성으로 통하는 길이며, 하단에 인물 행렬이 있는 대로는 용산쪽으로 향하는 길인 듯싶다. 낮은 언덕이나 들판, 수목 표현은 삼사십대 작품에 보이던 필치이고, 좌측으로 전개된 인왕산 너머 북한산 자락 원산의 담채와 먹선, 미점의 부피감은

10. 김윤겸, 〈청파도〉, 1763년 이후, 지본담채, 28.6×51.9㎝, 국립중앙박물관
11. 김윤겸, 〈담소도〉, 1770년대, 지본담채, 28.6×24.3㎝, 국립중앙박물관

〈백악산도〉와 연계된다.

다른 한 폭의 산수화는 화제가 적혀 있지 않은데, 서울 근교 정릉이나 우이동 계곡의 실경으로 생각된다. 이 작품은 좌측 근경에 큰 바위와 수목을, 우측에 개울과 원경의 산악을 배치한 구도이다. 미점이나 산, 능선의 소나무 표현에서 겸재 화풍이 엿보이지만, 좌측 바위 표현은 독특하다.

입체감 있는 담채효과는 강세황의 바위와도 흡사한데, 바위 단면에 날카로운 묵선을 사용해 설채하는 개성이 부각되어 있다. 바위틈에 뻗어 있는 소나무 표현에 조선 중기에 유행한 절파계 화풍도 보이고, 겸재 화풍의 요소도 복합된 특이한 작품이다. 그리고 특정 명승지를 중심으로 하는 진경산수에서 벗어나 근대적 안목으로 일상 실경을 포착한 점도 주목할 만하다.

이 실경첩에 포함된 〈담소도談笑圖〉 인물화에서도 특유의 단순한 설채법이 돋보인다.도판11 두 인물의 담소 광경과 말의 뒷모습을 선묘가 아닌 담채로 드러내는 형상화법은 그의 실경도에 나타난 바위 표현과 같다. 김윤겸이 1770년대 초 중국을 여행하며 만난 인상을 담은 그림으로 풍속화로서 손색없는 그림이다.

오십대 후반에 그린 금강산화첩 《봉래도권》은 겸재 화법을 적극적으로 수용하여 화면구성에 새로운 면모와 세련된 작품성을 보여준다. 표제에는 "진재봉래도권 완당장眞宰蓬萊圖卷 阮堂藏"이라 되어 있어 추사 김정희秋史 金正喜, 1786~1857의 소장품이었던 듯하다. 이 화첩의 작품들은 당대에 까다롭기로 유명한 완당의 안목에도 충분히 들 만했던 김윤겸

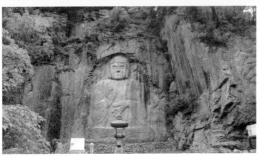

12. 김윤겸, 〈묘길상〉《진재봉래도권》, 1768년, 지본담채, 27.7×38.8cm, 국립중앙박물관
13. 묘길상 마애불 전경

의 대표작으로 여겨진다.

이 화첩에는 묘길상, 정양사, 장안사, 마하연, 원화동천, 보덕굴, 명경대, 내원통 등 여덟 폭의 금강산경으로 꾸며져 있다.[22] 이 가운데 보덕굴과 장안사가 소개된 바 있다.[23] 〈묘길상도〉에는 "묘길상 진재 세무자동만사 봉대개유숙약야 화범십이폭妙吉祥 眞宰 歲戊子冬漫寫 奉岱盖有宿約也 畵凡十二幅"이라는 글이 적혀 있다. 이 화첩은 무자년, 즉 진재가 쉰일곱 되던 해인 영조 44년(1768)에 그렸음을 알 수 있다. 원래 열두 폭이었을 것이나 네 폭은 유실되었다.[도판12, 13] 그리고 이 화첩에 속한 〈마하연도〉나 〈장안사도〉의 인장으로 보아 완당 이전에 김윤겸의 손자뻘인 김이례金履禮, 1740~1818가 소장했던 모양이다.[24]

김윤겸의 《봉래도권》 중 내금강 명승그림들은 뾰족한 바위산에 나타난 겸재 화풍의 수직준법과 침엽수림 표현 때문에 그를 전형적인 겸재파 화가로 지목하도록 했다고 여겨진다. 김윤겸의 수직준은 활달한 겸재식 필치와는 달리 조심스런 선묘이고, 개성적인 담채 표현을 바탕으로 삼은 기법이다. 수직준 사이사이에 간격을 두고 설채하여 음영효과를 내고, 토산 표현에서 특징적인 부분에만 필선을 가하여 대상을 단순화하는 화법에 김윤겸의 특성이 잘 나타난다.

이러한 점은 정선식 금강산도에서 벗어나려는 시도로 보인다. 그래서 김윤겸의 금강산 그림에서는 겸재식 조감도 구도를 탈피하고, 힘찬 겸재식 필력보다는 사실적인 표현에 접근하려는 조심스런 필치로 나타난다.

김윤겸의 개성적인 표현은 암석을 주제로 한 원화동천, 명경대, 보덕

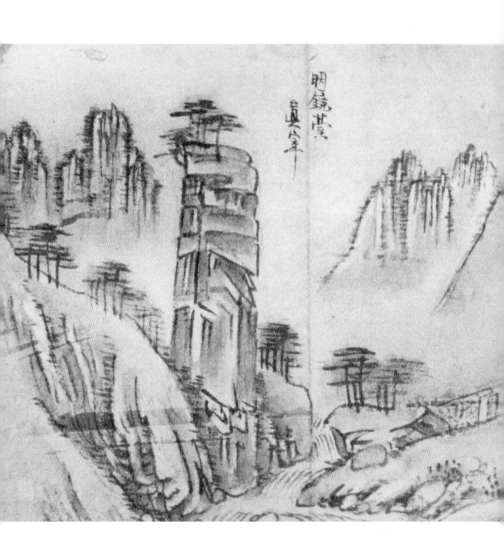

明鏡臺

真峯

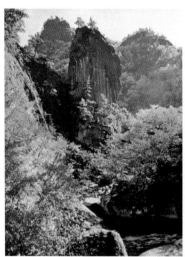

14. 좌, 김윤겸, 〈명경대〉《진재봉래도권》, 1768년,
지본담채, 27.5×39㎝, 국립중앙박물관
15. 명경대 실제 풍경
16. 정선, 〈백천동〉《금강산팔폭병》,
지본담채, 56×42.8㎝, 간송미술관

굴에서 더욱 두드러진다. 도판14, 15, 16 산만한 느낌을 주기는 하지만 대각선 '×자'형 구도를 사용한 점도 눈에 띄며 이로 인해 화면에 율동감이 느껴진다. 이런 화법은 오십대 전반 이전 작품에서는 보이지 않던 새로운 변모다.

김윤겸의 오십대 진경산수는 겸재 화풍을 본격적으로 응용하면서 그의 개성과 조화를 이루고 세련미를 내뿜는다. 특히 〈백악산도〉나 금강산 그림을 보면 김윤겸이 실경 대상을 선택할 때 정선을 참작하였음이 역력하다.

3기: 육십대 완숙기 작품

김윤겸의 회화는 말기에 들어서면 담채나 수묵이 더욱 가벼워지고, 투명한 채색과 양감 표현은 서구풍 수채화를 연상케 할 정도로 맑아진다. 육십대에 화풍이 변모한 것은 앞장에서 언급한 북유와 영남 지방 여행에 자극받았으리라 생각되며, 특히 세련미 넘치는 화풍은 북유 때 서양화풍을 접촉했을 가능성도 시사해준다. 당시 작품으로 육십 세에 그린 〈총수산도〉와 말년에 제작했을 것으로 보이는 영남 지방 기행실경첩이 있다.

〈총수산도〉는 비장되었던 작품으로 여러 화가의 그림으로 엮은 제가諸家의 화첩 가운데 들어 있고 화첩의 그림 대부분은 공개되지 않았다. 이 작품은 오른쪽 상단에 '신묘년육월辛卯年六月'(신묘년 6월, 1771) '묵초초墨樵艸'라고 적혀 있고, 김윤겸의 실경도 가운데 가장 담채효과가 뛰어나 기량을 아낌없이 발휘한 수작이다. 도판17, 18

총수는 황해도 평산에서 북방 삼십 리에 위치한 절경으로, 이곳에는 총수관이 있어 중국 사신이 왕래하며 머물던 곳이다.[25] 김윤겸의 중국 여행도 1771년 6월에 이루어진 게 아닌가 싶다. 지금은 그 실경을 답사할 수 없으나 승람의 총수산에 대한 시문을 보면 그 모습이 연상된다.

"서쪽 두어 봉우리가 푸르고 깎아질러 푸른 파蔥와 같다" "구부러진 소나무와 괴석이 빈 바윗골 사이에 층층이 보이고 첩첩이 나와서 석치石齒가 잇몸처럼 되었는데……" "여러 봉우리가 술렁술렁 동쪽으로 달아나는 것이 바람 앞에 돛대 같고 진중을 달리는 말 같아서 기괴백출奇怪百出하다가 모두 총수에 이르러 멈춘다"라고 설명한 총수산의 분위기는 〈총수산도〉의 그림과 잘 부합한다.[26]

총수산을 그림의 좌측과 중앙에 배치하여 화면을 압도한다. 전체적으로 변각구도 성격을 띠고 있으며 전통적인 양식을 재해석한 구도법이다. 산에 박힌 석치 표현의 비스듬한 터치와 묵선, 황갈색이나 청색 담채를 중복시킨 입체감은 마치 근대적인 투명수채화를 보는 듯하다. 〈석문도〉나 금강산 그림보다 한층 발전된 화법이다. 만년에 들어서면서 김윤겸의 완숙해진 필력과 더욱 정제된 세련미를 맛볼 수 있는 그림이다.

이 〈총수산도〉와 같은 화풍의 작품으로는 동경국립박물관이 소장한 〈계사추의도溪寺秋意圖〉〈출동산수도出洞山水圖〉가 있다.[27] 두 진경도는 조선회화첩 스무 점 가운데 포함되어 있는 그림이다. 〈계사추의도〉에는 "성글고 소탈함에 의취가 있다疎率中有致"라는 표암 강세황의 간단한 화제가 붙어 있다. 이는 김윤겸과 강세황의 직접적인 교분을 말해주며,

17. 김윤겸, 〈총수산도〉, 1771년, 지본담채, 31.4×45.8㎝, 국립중앙박물관
18. 에밀 부르다레가 1901~1905년대에 촬영된 총수마을
 (정진국 역, 『대한제국 최후의 숨결』, 글항아리, 2009)

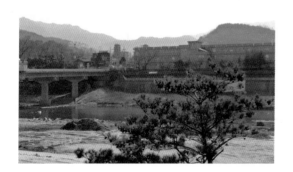

19. 김윤겸, 〈환아정〉《영남기행화첩》, 1770년대 초, 지본담채, 35.5×54cm, 동아대학교 박물관
20. 환아정 실경

그들이 지닌 유사한 화풍도 두 사람의 교류로 형성되었을 것으로 짐작케 한다.

선면의 〈운림수석도雲林水石圖〉는 김윤겸 스스로 애장하던 작품으로 보이는데, '산초'라는 이호를 사용한 점으로 보아 만년작으로 추정된다. 선면 수묵산수 〈운림수석도〉의 좌측 하단에 자신의 서체로 "운림수석 묵장산초雲林水石 墨藏山樵"라고 써놓았다.

『동국여지승람』에 보면 운림은 강원도 문천군에서 서방으로 삼십 리 떨어진 곳에 위치한다 하나 확인할 수 없다. 이 작품은 진재가 아끼던 것인 만큼 그의 필력을 유감없이 표현한 작품으로, 괴량감 있는 바위의 농담변화와 가볍게 터치한 수목묘사가 그 맛을 전해준다.

《영남기행화첩》(동아대학교 박물관)은 부산, 함양, 안의, 합천 등을 여행하며 그린 것이다. 간결하고 능숙한 필치와 형식화된 경향을 동시에 보이는 말년의 작품으로 진주목의 소촌 찰방에 부임한 것이 계기가 된 것으로 추정된다.

이 화첩에는 영남 지방 명승 열네 곳의 여름 실경이 담겨 있다. 부산 지방의 태종대, 영가대, 몰운대, 합천 가야산의 해인사와 홍류동, 안의 (거창군 안의면)의 월연, 덕유산 줄기의 송대와 박암(거창군 북상면 월성리), 그리고 가섭암과 가섭동폭(거창군 위천면 상천리), 백운산의 극락암(함양군 서상면 옥산리), 산청의 환아정, 함양 지리산 계곡의 하룡유담(마천면), 사담(연화산으로 추정) 그림 등이다. 이 화첩은 1973년에 공개되면서 알려진 작품으로 그 일부만 소개된 바 있다.[28, 도판19, 20]

이외에 진재의 영남사경으로 동원 구장의 금대암(함양군 마천면 시흥리)

에서 바라본 〈지리산도〉가 있는데, 작품의 크기로 보아 동아대학교의 실경첩과 관련이 있는 듯싶다.[29] 이 화첩의 실경산수 가운데 부산, 가야산, 지리산 등을 제외한 함양, 거창, 안의의 실경은 잘 알려지지 않은 곳들이다. 그리고 이곳들은 당대에도 화재로 즐겨 선택되지 않았으니 김윤겸이 새롭게 개발한 장소인 셈이다. 그만큼 실경 대상을 선정하는 데 있어 바위와 바다, 혹은 물이 흐르는 계곡 등 구도나 설채에서 자신의 화법을 마음껏 구사할 수 있는 곳을 택한 것이다.[도판21, 22] 《영남기행화첩》의 진경 작품들은 바위를 소재로 한 말년의 성정이 잘 드러나 있다.

이 화첩 그림들은 이전 작품들에 비하여 청색, 갈색 담채나 수묵이 더욱 가벼워지고 완숙하게 정리되고, 화면구성도 변각구도나 대각선구도로 일정한 패턴을 이룬다. 전통적인 변각구도를 나름대로 재해석한 듯 특이한 화면이 돋보인다. 앞 시기의 수평구도나 금강산 그림에서 보였던 산만한 화면이 정리되어 더욱 단순한 대각선구도로 양식화된 느낌이다.

수묵과 설채는 바위나 암반에 짧은 묵선과 붓질을 중복하여 양감 있는 입체 표현을 보이고, 구성 방식은 풍경의 특징적인 부분을 부각시킨다. 대담하게 담채로 처리한 산이나 언덕은 부분적으로 추상적인 분위기를 느끼게 한다. 이 화첩 그림들의 신선한 설채는 그가 육십 세에 그린 〈총수산도〉보다 가볍고, 산뜻한 서구풍 근대적 수채화를 보는 느낌을 준다. 이처럼 특징적인 화면구성이나 수묵담채에는 말기의 형식화된 느낌이 없지 않지만, 필자가 현지를 답사한 결과 김윤겸이 현장사생

21. 김윤겸, 〈홍류동〉《영남기행화첩》, 지본담채, 35.5×34cm, 동아대학교 박물관
22. 합천 홍류동 실경

에 매우 충실했음을 알 수 있었다.

이 화첩의 작품들은 대부분 간략한 필치의 소나무 표현 정도에 겸재
식 화법이 희미하게 남아 있을 뿐이다. 영남 명승 진경산수 열네 점 중
겸재 화풍이 비교적 남아 있는 작품으로는 〈해인사도〉 정도다. 이는
〈백악산도〉나 금강산 그림들과 마찬가지로, 김윤겸이 개성적인 필치를
구사할 수 있는 실경을 선택할 때와는 다른 면모이다. 이러한 양상은
김윤겸 외에 다른 겸재파 화가들에게서도 나타나는데, 당대 대가인 정
선이 진경산수에서 이룬 업적이 얼마나 큰가를 실감케 한다. 겸재파 화
가들이 정선의 진경산수를 추종한 것은 정선이 이미 정형화한 작품을
크게 참작한 데서 기인한 듯하며, 특히 도화서 화가들의 진경 작품에
더욱 강하게 나타난다.

《영남기행화첩》과 〈총수산도〉를 살펴보면 육십대에 들어서면서 전반
적으로 세련미를 갖게 되며, 수묵담채나 구도에서 그 특징이 뚜렷이 부
각된다. 정선을 크게 탈피한 느낌이 있으나 부분적으로는 여전히 겸재
식 화법이 잔존한다. 그리고 양감 있는 바위의 설채효과는 표암의 화풍
과도 상통하여 강세황으로부터도 어떤 교감이 있었음을 보여준다.

지금까지 살펴본 진재의 작품들은 금강산 그림들과 영남명승그림들
의 주요 작품을 제외하고는 거의 공개되지 않았던 것이다. 미공개 작이
많았기에 그에 대한 평가는 소홀한 편이었다. 김윤겸이 당대 화단에 유
행하기 시작한 정선의 진경산수를 바탕으로 자신의 회화세계를 열었음
은 분명하며 그중에서도 나름의 진경산수화풍을 형성하여 겸재파 화가
가운데서 가장 개성적이고 돋보이는 화가로 꼽고 싶다. 이러한 김윤겸

의 진경산수화는 이미 삼사십대에 간략한 스케치풍 사생화 같은 자기만의 화풍을 이루었고, 육십대에 들어서면서 진경 선정이나 필치에서 완숙한 경지에 이르렀다.

마치며

명문사대부 집안의 서자로 태어난 진재 김윤겸의 출신과 행적, 그리고 작품세계를 살펴보았다. 그리고 이를 통해 조선 후기를 풍미한 정선의 진경산수화풍의 단면도 살펴보았다. 김윤겸은 겸재 일파로만 알려져 그동안 간과해온 화가지만, 실은 독특한 개성 위에 자신의 진경산수를 이룩하였다. 김윤겸은 당시 겸재파 화가들의 형식화된 진경산수화와는 달리 겸재식 화법을 소화해 개성적인 회화세계를 구축한 진경산수화가다. 당시 화단에는 큰 영향을 미치지 못했지만, 좀 더 새로운 진경산수화를 개척한 점은 높이 살 만하다.

김윤겸의 진경산수화는 전경묘사보다 실경 주요부분을 대담하게 함축하는 데 그 특징이 있다. 이러한 특징은 정선과 그 일파의 조감도 형식 일변도이던 정형화된 양식에서 탈피한 것이다. 진경산수의 특징은 바위나 암벽이 있는 계곡, 바다 풍경을 주제로 한 실경도에서 두드러진다. 이들 소재를 대각선 구도나 나름대로 재해석한 편파구도를 사용한 화면 연출은 독특하다. 간략한 스케치품으로 부분적인 특징을 부각시키는 대상 묘사에 엷은 수묵과 담채 표현은 개성적인 화풍이다.

이러한 진재의 독특한 화면구성이나 참신한 수묵담채 감각은 그가 선택한 대상과 잘 조화되어 있다. 그래서 김윤겸의 사실적인 작품은 어떤 면에서 정선의 능숙하고 완벽한 사의적寫意的이거나 추화적追畵的인 진경산수에서보다 오히려 한국적인 정취를 짙게 풍긴다.

다만 자신의 특색 있는 화풍이 형성되었음에도 불구하고 정선이 남긴 진경도의 실경에 임할 때는 겸재식 화법에서 벗어나지 못해 아쉽다. 이는 당시 화단에 유행한 겸재파 화가들의 금강산도에도 잘 나타나 있다.

김윤겸의 진경산수에 나타난 바위의 가벼운 입체감 표현은 서구풍 수채화를 보는 듯하다. 또 화면구성 및 수묵담채 효과는 강세황의 《송도기행첩》에 있는 〈영통동구도〉나 〈백석담도〉 등 진경산수 작품의 바위 표현과도 상통한다. 이러한 입체감을 살린 담채 표현은 당시 화단에 새로운 수묵화법인데, 이는 서양화법이 유입되었다는 일면을 추측하게 한다.[30]

그리고 이러한 필치와 담채방법은 19세기에 새로운 경향으로 부상하는 북산 김수철北山 金秀哲, 학산 김창수鶴山 金昌秀 등 북산파의 간결하고 독특한 화풍과도 연결된다. 김윤겸의 회화사적 위치를 재평가할 수 있는 여지가 바로 이 부분에서 발생한다.

이 글을 발표한 후 〈낙산사도〉를 소개한 적이 있다.[31] 《관동팔경첩》에서 떨어져 나온 한 폭으로 여겨지는 소품이다. 가벼운 먹선과 맑은 담채로 싱그러운 동해안 풍치를 담은 작품이다.도판23 투시도법식으로 홍련암과 낙산사 경내를 포착한 점과 더불어서 김윤겸의 말년 화풍을 보여준다. 《영남기행화첩》 중 〈태종대〉나 〈몰운대〉 등의 화풍과 흡사하

23. 김윤겸, 〈낙산사도〉, 지본담채, 1770년대 초, 38×29㎝, 개인소장

여, 혹 김윤겸이 경남 지방과 동해안을 연계해서 여행하지 않았나 생각이 들 정도다.

김윤겸의 〈낙산사도〉는 스승인 정선의 〈낙산사도〉와 잘 비교되어 흥미롭다. 정선이 의상대쯤에서 홍련암과 낙산사 경내를 좁게 포착한 데 비해, 김윤겸은 홍련암 위쪽 봉우리에서 부감하여 홍련암과 낙산사를 사선으로 배치한 점이 크게 다르다. 시각적 사실감을 성취한 점에서 김윤겸 진경산수의 성과인 셈이다.

김윤겸의 관직 생활이 『승정원일기』에서 확인된다. 영조 11년(1735) 12월 11일에 송시열과 송준길의 문묘종사文廟從祀를 청하는 상소인 명단에 경상도 유학幼學으로 등제되어 있다. 영조 30년(1754) 12월 28일에는 병조兵曹의 일을 논의할 때 오위五衛의 종9품 부사용副司勇이었다. 사십대에 들어 벼슬길에 오른 듯하다. 영조 38년(1762) 1월 16일에 종8품인 전생서봉사典牲署奉事가 되고, 같은 해 5월 16일 경현당에서 임금에게 제신들과 문후問候를 올린 기록이 있다. 전생서는 제사에 쓸 짐승을 맡은 관청이다. 영조 38년(1762) 12월 21일에 내섬시內贍寺의 종7품 직장直長으로, 영조 40년(1764) 6월 3일에 사재감司宰監의 종6품 주부主簿로 승진했다. 영조 41년(1765) 3월 6일 식년시式年試 문무과文武科 갑과甲科 합격자로 소촌 찰방에 임명되었다. 이때 문과 합격자 명단인 문과방목에 이름이 없는 점으로 미루어 김윤겸은 무과 갑과에 합격했던 것 같다. 이후 행적은 찾아지지 않는다.

이 논문에서는 김윤겸이 1770년경 소촌 찰방으로 부임한 것으로 보았고, 그 시절에 《영남기행화첩》을 제작하였으리라 추정하였다. 그런

24. 김윤겸, 〈신행도해선도〉, 지본수묵담채, 22.5×31.5cm

데 1765년 3월 6일에 발령받았으니 금강산화첩인《봉래도권》을 제작하기 3년 전 일이다. 소촌 찰방 퇴임 후에 금강산 여행을 떠난 듯하다.

한편 앞서 추가로 거론한 〈낙산사도〉와《영남기행화첩》그림들이 흡사한 점으로 미루어, 이들은 김윤겸이 소촌 찰방 시절의 현장사생을 밑그림으로 후에 그렸거나 60세 전후에 다시 영남과 동해안을 여행하며 그린 듯하다. 〈낙산사도〉와《영남기행화첩》의 실경도들은 1768년의 《봉래도권》 금강산 그림들보다 말년 화풍이라는 확신 때문이다.

김윤겸의 중국 여행에 대한 기록은 더 이상 찾지 못해 아쉬운데, 평양에서 발간된『조선력대미술가편람』에 〈사신 바다를 건너다〉라는 제목으로 〈신행도해선도(信行渡海船圖)〉가 실려 있어 눈길을 끈다.[32, 도판24] 작은 흑백도판이지만 일본에 가는 통신사 일행이 탄 배를 가벼운 수묵

과 담채로 그린 김윤겸 화풍이 역력하다.

그림의 오른쪽 상단에 김윤겸 특유의 서체로 '신행도해선信行渡海船'이라 써 있고 양각도인 '진재眞宰'가 찍혀 있다. 선체와 깃발, 갑판과 그 위의 인물들 묘사에 투시도법에 따라 그린 서양화법이 비교적 정확하게 구사되어 주목되는 그림이다. 또 이 그림을 통해 김윤겸이 조선통신사 일행에 포함되어 일본을 다녀왔던 것으로 추정한다. 이런 점들을 해명할 새로운 자료를 기대한다.

김윤겸에 대한 당시 화평이나 인물평들이 전한다. 본문에 언급한 박제가 외에도 청장관 이덕무靑莊館 李德懋, 1741~1793, 문인화가 능호관 이인상, 일몽 이규상一夢 李圭象, 1727~1799, 지산 심익운芝山 沈翼雲, 1734~1782 등의 입살에 올라 있어 교우의 폭을 짐작케 한다.

이덕무가 김윤겸과 함께한 시가 『청장관전서靑莊館全書』에 전하며, 김윤겸의 금강산도에 대한 이인상의 화제시畵題詩 또한 『능호집凌壺集』에 실려 있다. 이규상은 『일몽고一夢稿』의 「화주록畵廚錄」에서 '김윤겸의 기질이 소탈하고 단아하다'며 '그림의 격조에는 산뜻하고 그윽하고 힘이 실려 있다'고 했다. 심익운은 '처자식 때문에 구차한 벼슬살이를 하는 자신에 빗대어 혼인하기를 거부하는 한 여항인 유생劉生을 칭송했다'는 개방적인 성향을 밝혀놓았다.[33]

지우재 정수영

지도학 집안이 배출한 개성적 사생화가

정수영은 조선 후기에 남종문인화풍이 토착화하였다는 관점에서 조명해볼 때 중요한 위치를 차지한다. 정수영의 회화는 심사정, 이인상, 강세황 등 18세기 중후반의 문인화가를 이어 조선 땅을 여행하고 사생하며 자신의 독창적인 회화세계를 이루었다. 현장에서 직접 유탄으로 스케치한 위에 수묵담채를 가한 화법과 그림 속에 여행기를 써넣은 방식은 지도학 집안이 배출한 개성적 사생화가의 면모를 잘 보여준다.

시작하며

 지우재 정수영之又齋 鄭遂榮, 1743~1831은 정조와 순조 연간에 활약한 문인화가다. 그는 기행紀行과 사경寫景으로 진경산수화에서 독자적인 세계를 구축하였다. 정수영의 회화는 조선 후기의 경향을 따랐지만, 그의 여행 스케치들은 어찌 보면 당시의 화풍으로부터 철저히 이탈한 것이기도 했다. 전통적인 준법이나 화법에 구애받지 않은 독특한 필세가 그렇다. 강한 개성미와 격조 있는 정수영의 화경畵境은 근래에 이르러 현대적인 감각으로 재평가되고 주목받을 만하다.

 필자는 지우재 정수영에 대해 관심을 갖고 산재한 작품들과 세보世譜를 조사하였고, 이를 정리하여 간략하나마 국립중앙박물관에서 발표하였다.[1] 족보조사를 통하여 생존연대를 밝혔고, 그가 명문가 출신이면서도 벼슬에 뜻을 두지 않고 유람과 서화시문書畵詩文으로 생애를 보냈다는 것을 알게 되었다. 또한 그가 기행사경에 심취하게 된 집안 전통도 찾아볼 수 있었다. 작품조사 결과 의외로 다양하고 적지 않은 양이 남아 있고, 장수를 누린 만큼 알려지지 않은 새로운 작품이 앞으로 더 공개될 것이라 추정된다.

그럼 정수영의 작가론을 정리하기 위한 1차 작업으로 생존연대와 가정을 소개하고 작품세계를 개관해보겠다. 여기서는 그의 작품세계에서 양식적 변모나 시차적으로 검토하지 않고 진경산수, 산수, 화조 등 유형별로 구분하였다.

정수영의 가계와 생몰연대

정수영에 대하여 그간 알려진 기록은 『근역서화징槿域書畵徵』에 밝혀진 대로 '초명初名이 수대遂大, 자가 군방君芳, 호가 지우재之又齋, 본관이 하동河東으로 남파南坡 광적光績의 7대손이라는 것'이 전부였다.[2] 그래서 그의 가계를 밝혀보기 위해 7대조인 정광적鄭光績, 1550~1637을 중심으로 『국조방목國朝榜目』을 조사하였으나 광적 이후 3대까지만 등과했을 뿐이어서 연결이 되지 않았다. 이를 통해 그가 사대부 집안의 후손이라는 확증을 얻어 『하동정씨세보河東鄭氏世譜』를 조사하게 되었다.

족보에 의하면 정수영은 영조 19년 계해년(1743)에 태어났고 시·문·서·화에 뛰어났으며, 순조 31년(1831) 3월 2일, 여든아홉의 나이로 세상을 떠났다고 밝혀져 있다.[3] 그의 무덤은 경기도 적성군 서면 식현리, 8대조인 찬성공贊成公 기문起門, 1520~1571의 묘 좌강左崗에 위치한다. 부인은 밀양 박씨이고, 아들은 뒤늦게 약열若烈, 1779~1794 하나를 보았는데 어린 나이에 요절하였다고 했다. 또한 세보에는 경진년(1820)에 지은 그의 유집遺集과 참판 남이형南履炯, 1780~? 이 쓴 행장에 대한 언급

이 있으나 현재까지 전해오는지는 알 길이 없다.[4]

살았던 시기가 1743부터 1831년까지라는 것으로 볼 때, 당시 화단에서 정수영은 심사정, 이인상, 강세황 등보다 한 세대 후배이고 김응환과는 동년배, 김홍도나 이인문보다 2년 위이며, 윤제홍은 그보다 20년 아래이나 몰년으로 미루어 같은 시기에 활동했을 것이다.

특히 생년 1743년은 인물의 생년 기준으로 정리한 『근역서화징』에서 1770년대에 배열한 것보다 30여 년 앞선 것이다.[5] 장수한 정수영이 김홍도나 이인문보다 십여 년 더 활동하였으므로, 그의 활동연대는 18세기 후반(정조 연간)과 19세기 화풍의 교량 역할을 하였다고 하겠다.[6]

현존하는 작품이 보여주듯이 정수영은 주로 명승여행과 사생에 심취하였다. 작품 활동이 가장 활발했던 시기는 《한·임강명승도권漢臨江名勝圖卷》(1796~1797)과 《해산첩海山帖》(1797년 금강산을 여행하고 2년 후에 제작) 등을 그린 오십대였으며, 1806년과 1810년에 중모重摹한 《금강도권》을 볼 때 육십대까지는 그림에 진력한 듯하다. 그런데 필자가 조사하기로는 장수한 것에 비하여 칠십대나 이후의 연대가 밝혀진 작품이 눈에 띄지 않고, 1820년에 문집을 제작했던 것으로 보아 말년에는 그림보다 시문에 관심을 가졌던 것이 아닌가 추정된다. 더욱 자세한 행적은 유집이나 행장이 공개되어야 밝혀질 것이다.

위의 사실들만을 통해 정수영이 과거나 공직에 뜻을 두지 않고 탐승 기행과 서화, 그리고 시문으로 일생을 보냈음을 알 수 있다. 특히 탐승과 기행시문, 사경에 심취하게 된 것은 지리학의 명문인 집안 전통과 관련이 깊다. 정수영은 조선 초기 천문, 지리에 뛰어났던 정인지鄭麟趾,

1396~1478의 11대 후손으로, 조선 후기 실학자이며 지리학자인 정상기鄭
尙驥, 1678~1752의 증손자이다.[7]

정상기는 자가 여일汝逸, 호가 농포자農圃子 혹은 농은農隱이고, 당시
정계에서 소외된 남인계열의 실학자로 성호 이익星湖 李瀷, 1681~1763과
두터운 교분을 가졌던 경세치용학파經世致用學派에 속하는 이다. 특히 백
리척百里尺을 사용한 〈동국대지도東國大地圖〉, 《팔도분도첩八道分圖帖》 등
김정호의 〈대동여지도〉보다 1백여 년 앞서 근대식 지도를 제작한 지리
학자로도 잘 알려져 있다.[8]

정상기의 동국지도는 당시 영조 연간에도 가장 정확한 것으로 주목
받았고, 근대식 축척지도로 높이 평가된다. 그가 사용한 새로운 지도
제작 원리는 분명하지 않으나, 당시 중국에서 활동했던 서양선교사들
의 도법圖法에서 영향을 받은 것이 아닌가 추정되기도 한다.[9] 정상기의
지리학과 지도 제작은 차남인 정항령鄭恒齡, 1710~1770, 손자인 정원림鄭
元霖, 1731~1800, 종손인 정수상鄭遂常 · 정수영 등에게 계승되었고, 그의
필사본 동국지도는 대부분 후손들의 모작으로 전해온다.[10]

정상기의 지도 제작술이 둘째 아들로 이어진 것은 장자인 정태령鄭泰
齡, 1704~1776이 후사가 없어 정수영의 아버지인 정사림鄭師霖, 1725~1769을
양자로 들인 데서 비롯된 듯하다.[11] 그래서 정수영은 증조부인 정상기
의 학문이나 지리학의 직접적인 전승보다 팔도산천에 대한 지리적 식
견 아래 기행시인 및 화가로서의 자질을 키웠던 모양이다.

그리고 항령과 원림이 관직에 나아가 활동했던 반면, 정수영의 조부
인 태령과 아버지 사림은 벼슬길을 멀리하였으니 정수영도 이에 따랐

던 것 같다. 물론 그의 고조부이며 두문독서杜門讀書로 은거했던 정문후
鄭文後, 1650~1684나 지리학과 실학에 심취했던 정상기에게서도 불사不仕
의 연유를 찾을 수 있기도 하다. 정상기는 아버지를 일찍 여의어 관로
에 들지 않고 학문과 지도를 제작하는 데 전념하였다.

지리학의 명문이었던 집안 전통 아래 진경산수화와 지도 제작 발달
관계를 엿볼 수 있어서 주목할 만하다. 그의 기행사생화첩을 보면 지
명과 그 유래에 대한 풍부한 식견을 드러낸 기행시문이 적혀 있고, 대
상에 대해 정확하게 포착한 관점 등 지리학의 발달과 깊은 연관이 드러
나 주목할 만하다. 위와 같은 회화사적 의의에도 불구하고 화단에서 정
수영의 위치가 뚜렷이 부각되지 못했던 까닭은 자신의 생애를 기행과
시·문·서·화로 은일하였기 때문이다. 교우관계 역시 같은 방식으로
생활했던 재야문사들과 주로 접촉하였으리라 짐작되며, 명문사대부가
출신으로 장수했으면서도 구체적인 가계나 행적이 잘 알려지지 않았던
원인 또한 거기에 있으리라 생각된다.

정수영의 진경 작품세계

정수영은 산수화, 산수인물, 화조, 어해魚蟹 등 여러 화재에 그림 솜
씨를 보여준다. 그 가운데서도 정수영 회화의 정화精華는 진경산수화를
비롯한 산수화에 있다. 조선 후기 회화의 새로운 동향인 남종화풍과 진
경산수화의 유행에 편승한 것이다.[12]

조선 후기에 맹위를 떨친 남종화는 원말사가元末四家나 명대 오파계吳派系 화가의 작품이나 방작을 통해 수용하였고,《고씨역대명인화보》, 《개자원화전》 등 명·청대 화보들의 보급도 큰 영향을 미쳤다.[13] 남종화풍은 한국적인 진경산수화가 발전하는 데 크게 기여하였으며, 동시에 남종화풍도 뚜렷이 조선풍으로 토착화되었다.

18세기 화단에서 이러한 경향을 주도하고 두각을 나타낸 화가로는 정선, 심사정, 이인상, 강세황 등을 꼽을 수 있다. 이들보다 한 세대가량 뒤에 태어난 정수영은 선배들과 마찬가지로 당대에 보급되었던 명·청대 화보 등을 통해 화가로서 기량을 쌓고 선배화가들의 화풍을 배웠다. 그러면서도 선배들로부터 탈피하여 누구와도 닮지 않은 자신만의 필법을 창출해냈다. 정수영의 독특한 개성미는 진경산수화에서 가장 역력하게 드러난다.

진경산수화

조선 산천에 애정을 갖고 이를 대상으로 사생한 진경산수화는 18세기에 정선이 출현하면서 함께 크게 융성하였다. 조선 후기의 진경산수화는 크게 두 유형으로 구분하는데, 정선 이후 그의 화풍을 계승한 일련의 화가들과 정선의 작업에 공감하여 기행과 사경에 관심을 가졌던 선비화가들로 나눌 수 있다.[14]

정선 일파의 진경산수화가 양식화한 경향으로 흘렀던 반면 이인상, 강세황, 이윤영, 윤제홍 등 선비화가들의 기행사경도는 문기가 넘치는 개성적인 화격을 내세웠다. 정수영의 경우 문인화 양상이 두드러진다.

정수영의 진경산수화는 대부분 기행 여정에 따라 그린 화첩이나 두루마리 형태로 전한다. 유탄 자국과 수묵필치가 거칠어 작품으로서 세련미는 떨어지지만, 현장사생의 맛을 그대로 살린 것이 특징이다.

정수영이 그린 대표적인 진경산수 작품으로 한강과 임진강의 명승을 유람하며 그린 사경도권寫景圖卷《한·임강명승도권》(1796~1797, 국립중앙박물관)과 금강산 사생화첩寫生畵帖《해산첩》(1799)이 잘 알려져 있다. 《해산첩》 외에도 여행 후 제작한 여러 금강산도권첩들이 전해온다.

1796년과 1797년, 정수영이 쉰서너 살 때 제작한《한·임강명승도권》은 1977년 국립중앙박물관에서 가진 '미공개회화 특별전'에 처음 소개되어 주목받았다.[15] 15미터가 넘는 긴 두루마리 도권의 처음 열네 폭에 나타난 그의 한강 유람여정은 다음과 같다.

1796년 여름, 광주를 출발하여 여주를 거쳐 원주 하류까지 갔다가 강을 거슬러서 지평에 있는 여헌적呂軒適의 별장을 방문하였고, 그와 함께 다시 여주를 선유하였다.

광주에서 여주까지 그린 내용은 이릉二陵, 우미천牛尾川, 우천망한양牛川望漢陽(수락산, 도봉산, 삼각산, 화도, 미호 등), 고산서원(여주북망추읍산驪州北望趨揖山), 여주 읍내(청심루淸心樓, 내외아內外衙), 신륵사神勒寺, 신륵사 동대神勒寺 東臺, 지평 소청탄砥平 小靑灘, 수청탄水靑灘(여헌적의 별장지), 연천의 부엉이 바위 휴류암鵂鶹岩, 신륵사 동대 적석神勒寺 東臺 積石, 임희성任希聖, 1712~1783의 별서別墅인 광주 대탄 재간정廣州 大灘 在澗亭 등이다. 이어서 영평의 백운담白雲潭, 창옥병蒼玉屛, 박순朴淳, 1523~1589의 은암서원恩庵書院, 금수정金水亭, 화적연禾積淵 등 임진강·한탄강 상류의 명승도

네 곳은 그해 가을에 그린 것이다.

다음 해인 1797년 봄, 금천(지금의 시흥)을 따라 취향정翠香亭, 금천衿川에서 본 관악산, 관악산의 모정茅亭, 망월암望月庵, 옥천암玉泉庵 등 다섯 곳을 계속 담았고, 또다시 임진강 상류로 올라가며 연천의 휴류암 삭녕朔寧의 우화정羽花亭, 토산兎山의 삼성대三聖臺, 낙화암落花庵을 그렸다. 이 장권長卷에 그린 사경도들은 한 점 한 점 일정한 격식 없이 선유하면서 미리 준비한 두루마리에 그때그때 만나는 명승을 분위기에 맞추어 수묵과 담채로 표현하였는데, 현장을 마주 대하고 사생한 스케치풍 필치가 생생하게 살아 있다.

화면의 전반적인 분위기와 구도는 산만한 느낌이지만, 시야에 들어온 풍경을 꾸밈없이 묘사하려는 의도나 거친 독필禿筆을 사용하여 거침없이 그려낸 표현은 실경에 대한 뛰어난 해석력과 독자적 경치를 보여준다. 이러한 특징은 전경을 포착한 그림보다 신륵사동대, 적석암, 휴류암, 금천 모정, 화적연 등 특색 있는 바위나 경물을 확대한 부분도에 잘 나타난다. 〈신륵사 동대〉는 처음에 그린 것이 마음에 들지 않는지 동대만 별도로 다시 스케치해 넣은 점이 눈에 띤다.도판1, 2

여정에 대한 발문을 곁들인 〈휴류암도〉는 바위 형상이 그의 개성적인 필법을 발휘할 좋은 대상이 되었던 듯하다. 연천 징파나루의 강변 암벽을 상당히 과장해서 가벼운 스케치풍으로 건필을 구사한 암묘법이 두드러진 그림이다.16 도판3 이 그림을 비롯해서 〈모정도〉〈화적연도〉 등에 나타난 바위 표현은 건필 터치, 바위 주름을 그린 날카로운 선묘에서 이인상, 강세황 등의 영향이 감지된다.도판4, 5

1. 정수영, 〈신륵사 동대〉《한·임강명승도권》, 1796~1797년,
 지본담채, 24.8×1575.6㎝, 국립중앙박물관
2. 신륵사 동대 실경

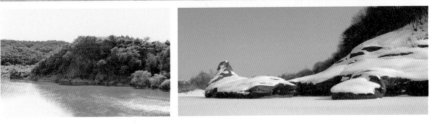

3. 정수영, 〈휴류암도〉《한 · 임강명승도권》
4. 정수영, 〈화적연도〉《한 · 임강명승도권》
5. 휴류암 실경과 포천 화적연 실경

특히 건필과 선묘는 이인상의 필법과 가장 흡사하다. 다만 이인상의 경우 먹을 지극히 아낀 필묵에 문기文氣 흐르는 감각적 세련미를 보이는 반면, 정수영은 더욱 거칠고 주저 없이 구사하여 이인상의 필법을 자기화시켰다. 이처럼 정수영은 선배화가들의 화풍을 소화하여 독특한 필치를 개발하였고, 기타 경물 표현 역시 남종화풍을 토대로 나름대로 자기만의 화풍을 구사했다.

정수영의 철저하리만큼 독자적인 화법은 풍경과 부수적인 대상을 보이는 시점에 맞추어 그대로 묘사하려는 노력, 즉 사실주의적 태도에서 창출된 것이다. 이러한 태도는 지도를 제작한 집안의 지리학 전통과도 연결된다. 하지만 당시 지도 제작법과 밀접했던 진경 표현의 전형적인 부감법을 탈피하여 근대적 사생법에 근접한 점이 괄목할 만하다.

그가 남긴 진경산수화의 진면목은 한국 명승의 진수인 금강산 그림에서 더욱 빛난다. 그는 여헌적과 동행하여 1797년 가을에 금강산을 여행하였다. 그 사실은 2년 후 1799년 봄에 제작한《해산첩》에 밝혀져 있다.[17]《해산첩》은 정수영의 금강산화첩 중 정본격인데, 금강산에 깊은 감명을 받았던 듯 여행 당시의 초본과 인상을 바탕으로 그린 여러 금강산도가 화첩, 편화片畵, 횡축 두루마리 등 다양한 형태로 전해온다.

《해산첩》에 실린 금강산 그림은 비온 뒤에 조망한 내금강의〈금강산전경도〉를 비롯해〈장안사동북제봉도長安寺東北諸峯圖〉〈옥경대망명경대도玉鏡臺望明鏡臺圖〉〈영원암도중도靈源庵道中圖〉〈옥추대도玉抽臺圖〉〈영원암도〉〈천일대(방광대)망내금강제봉도天一臺(放光臺)望內金剛諸峯圖〉〈원화동천도元化洞天圖〉〈분설담도噴雪潭圖〉〈청룡담도靑龍潭圖〉〈백천동도百川洞

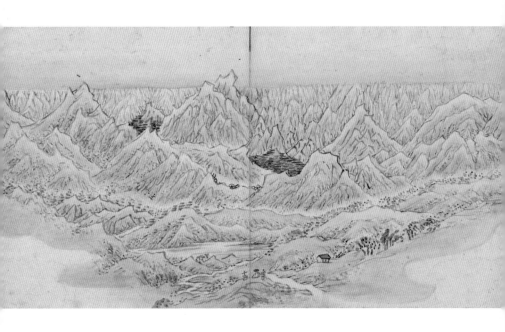

6. 정수영, 〈금강전경도〉《해산첩》, 1799년, 지본담채, 32.7×62cm, 국립중앙박물관

圖〉, 그리고 외금강의 〈집선봉도〉〈옥류동도〉〈비봉폭도〉〈구룡연도〉와 해금강의 〈총석정도〉〈입석포도立石浦圖〉〈해산정도〉〈옹천원도도甕遷遠跳圖〉 등이다.

그밖에 화첩에는 동유기東遊杞를 비롯해서 일정, 유래, 역사, 승경에 대한 감상 등 풍부한 역사적, 지리적 식견을 담은 자세한 기행문도 딸려 있다. 이 그림들은 여행 동안 '유탄약사柳炭略寫', 즉 목탄으로 스케치했던 초본 위에 수묵담채를 가해 완성한 것이다. 금강산 여행 전 해에

그렸던 한강과 임진강의 수묵 사생화로부터 회화적으로 성장했음을 보여준다.

독특한 필법이나 개성미는 다름없으나 수묵건필인 물기 적은 붓질이 눈에 띈다. 유탄의 맛을 그대로 남기면서 분방하게 사용한 연한 담채가 눈에 띈다. 또 화면구성에서 좀 더 의도적인 배치가 두드러진다. 이러한 그의 금강산경도들은 부분적인 명승고적에 초점을 맞추지 않고 금강산 일만이천봉에서 느낀 전체적인 인상을 표현하고자 했던 점을 높이 사고 싶다.

《해산첩》의 첫 그림 〈금강산전경도〉는 동유기에도 밝혔듯이 비온 뒤 조망한 금강산을 담은 것이다. 지평선 아래로 금강산의 개골암봉을 역삼각형구도로 집약시킨 점이 가장 인상적이다.^{도판6} 정선이나 종래 금강산 전경도 형식과 다른 독특한 화면구성이다.

즉, 당대 화가들의 금강산도가 기암 하나하나의 특징이나 유명한 장소의 위치를 감안한 지도적 요소를 지닌 것에 비해, 이 전경도는 금강산 여러 봉우리들을 현장감 넘치게 한눈에 담아낸 것이다. 유탄 위에 가한 짧은 먹선과 건필 터치를 구사한 암봉 표현, 물을 섞은 청색 담채로 시원하게 처리한 하늘과 구름 표현은 정수영만의 독특한 화법이고, 금강제봉의 모습과 조화를 잘 이룬 것 같다.

이런 성향은 다른 금강산 명승도에서도 마찬가지이다. 특히 암산 묘사는 얼핏 정선의 수직준법을 연상케 하지만 정선과는 확연히 구분되는 독자적인 필치이다. 그의 개성적인 바위 표현의 암준법은 〈분설담도〉〈청룡담도〉〈원화동천도〉 등 내금강의 명승으로 손꼽히는 내팔담

계곡그림에서 돋보인다.

날카로운 모서리를 강조한 바위의 먹선과 건필로 뭉갠 암면 표현, 속도감 있게 구사한 개울의 수파묘법은 정수영식 개성의 전형이다. 특히 만폭동 실경인 〈원화동천도〉에 구사한 수묵담채의 암묘법은《한·임 강명승도권》과 마찬가지로 이인상의 화풍과 관련이 있어 주목할 만하다.도판7, 8

이외에 〈입석포도〉에서 일렬횡대로 배치한 선돌들과 바위를 향해 대각선으로 넘실대는 동해 파도를 묘사한 것은 자신의 조형감각대로 마음껏 구사한 듯하다.도판9, 10 정수영의 뛰어난 회화미의 표출이라 할 수 있겠다. 그리고 이들 금강산 그림에 보이는 산 주름 표현, 토파묘土坡描, 소나무를 비롯한 수목묘사 등으로 보아 그의 독특한 필법이 피마준법과 흡사한 남종화풍을 나름대로 소화한 것임을 알 수 있다.

《해산첩》 이후 그린 다른 금강산도들도 같은 화풍이며, 연대적으로 뚜렷한 진전을 보이거나 변모하지는 않고 천편일률적이다. 이런 작품으로는 금강산을 여행하고 9년 후, 1806년에 그린 〈천일대망내금강전도天一臺望內金剛全圖〉와 13년 후 1810년에 그린 《금강산도권金剛山圖卷》이 전한다.

큰 화폭에 옮긴 〈천일대망내금강전도〉는 함께 여행했던 여헌적에게 그려준 것으로 필치가 굵고 수묵과 담채의 구사가 시원하다.《해산첩》에도 이와 똑같은 구도와 내용으로 그린 그림이 있는데, 대작으로 옮겼으므로 구성이나 필치가 더욱 단순화되어 있다. 그 바람에 도리어 개골 암봉 표현이 정선의 수직준법과 근사한 인상을 풍긴다.

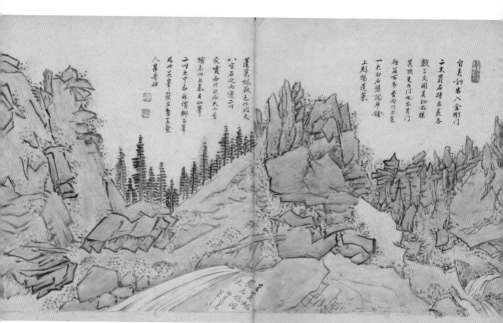

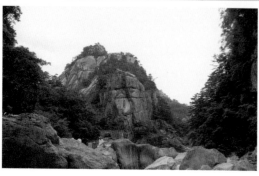

7. 정수영, 〈원화동천도(만폭동)〉《해산첩》
8. 만폭동 실경

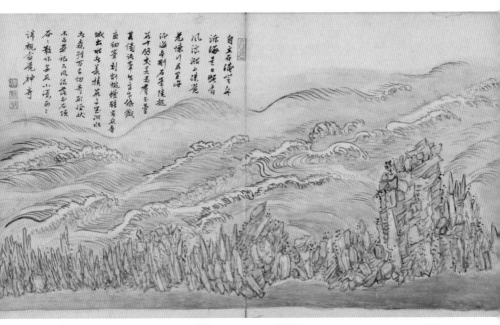

9. 정수영, 〈입석포도〉《해산첩》
10. 해금강 입석포 실경

1810년에 그린 또 다른 작품으로 《금강산도권》은 12미터에 달하는 장권이며, 〈천일대망내금강전도〉에서 시작하여 〈해금강도〉까지 계속 이어 그리는 방식을 취한 횡축 두루마리이다. 이 장권 역시 《해산첩》과 같은 필치이나 유탄사생의 흔적이 좀 더 진하며 여행자들의 모습을 등장시킨 점이 흥미롭다. 이처럼 여러 차례 금강산도를 반복해 그렸으면서도 여행 당시 느꼈던 감흥을 생생하게 그렸다. 그 이유는 금강산이 준 깊은 인상뿐만 아니라, 유탄과 수묵담채를 자유분방하게 구사할 수 있었던 정수영의 개성미 때문이라 여겨진다.

여행과 스케치 곧, 사경에 애정을 갖고 자신의 회화세계를 구축한 정수영을 강세황과 함께 정선 이후 조선적 진경 표현에 새로운 화격을 이룩한 화가로 꼽고 싶다. 그의 작품에 보이는 대담한 화면구성, 어지러우면서도 속도감 있는 필치와 산만함을 정리해주는 시원한 담채 처리는 당대 누구에게서도 찾을 수 없는 특유의 화풍이다.

거칠면서도 문기 높은 진경산수화에서 전통적인 격식에서 탈피한 강한 개성이 부각되어 더욱 조선적이다. 스케치풍 수묵구사나 《해산첩》 이후 유탄을 사용하는 감각을 그대로 화면에 고착시킨 담채와 건필 사용은 실재감 넘치는 현장의 맛을 더해준다.

이런 그의 독특한 화풍에서도 개골산을 표현한 수직준법에는 정선의 잔영이, 암준법에는 이인상을 비롯한 심사정과 강세황의 영향이 엿보인다. 정수영의 개성미는 역시 남종화풍과 선배화가들에 대한 철저한 연구에서 나온 것이다. 독창적인 화풍으로 발전한 회화수업 과정은 화보에 의존하여 그린 남종화풍 산수화 작품들에서 찾아진다.

산수도

정수영은 진경산수화처럼 관념적인 산수화에서도 독특한 화법을 유감없이 구사하였다. 그의 산수화들은 남종화풍을 바탕으로 한 것인데, 대체로 중국화보를 통해 습득하였다. 따라서 그의 산수화는 회화 수업 과정에서 방작한 습작과 개성적인 화풍이 심화된 작품으로 구분된다.

정수영은 당시 화단에 만연했던 명나라의《고씨역대명인화보顧氏歷代名人畫譜》와《개자원화전芥子園畵傳》을 통해 회화를 습득하였다. 그 대표적인 작품으로《산수화조어해도첩山水花鳥魚蟹圖帖》(서울대학교 박물관)이 있다.[18] 이 화첩의 산수화 여섯 점을 비롯한 그림 열한 폭은 독특한 난필亂筆이 형성되기 이전 것으로 비교적 얌전히 임모한 그림들이다.《개자원화전》에 실린 이성李成의〈이송도二松圖〉를 모사한 그림은 더욱 그러하다.도판11, 12 그리고 다른 산수화에서는《개자원화전》이나《고씨역대명인화보》를 임모하거나 조합한 양상을 보여주면서도 날카롭고 짧은 먹선에서 정수영 나름의 필치가 조금씩 드러난다. 특히 짧고 뭉툭한 독필이 화보의 판각선을 변형한 듯한 느낌이어서 이채롭다.

그러한 면모는 역시 서울대학교 박물관 소장품 중에서 '의임당시화첩意臨唐詩畵帖'이라 적은 산수화에서도 찾아볼 수 있다. 이 그림은《고씨역대명인화보》의 명대 화가 막운경莫雲卿의 화본을 그대로 옮긴 것인 만큼, 두 그림은 화면구성이 거의 같다.도판13, 14 다만 인물이 반대방향으로 표현되어 있고 중경에 기러기 대신 강안이 길게 뻗어 있는 점이 다르다. 이 산수도에서는 앞의 화첩에서보다 조금 더 익숙해진 그의 난필이 눈에 띈다.

11. 정수영, 〈임이성노송도〉《산수화조어해도첩》, 1780년대, 지본담채, 24.7×16.2cm, 서울대학교 박물관
12. 이성, 〈이송도〉《개자원화전》, 중국 청대
13. 정수영, 〈산수도〉《산수화조어해도첩》, 1780년대, 40.7×30.4cm, 서울대학교 박물관
14. 막운경, 〈산수도〉《고씨역대명인화보》, 중국 명대

위의 두 예가 사십대 이전에 그린 작품임을 추정케 하는 자료가《백사회첩白社會帖》에 있는 〈백사동유도白社同遊圖〉(개인소장)다.도판15《백사회첩》은 정계鄭棨, 1710~? 등 장수한 시인 묵객 열네 명의 시첩으로, 첫 장에 그린 그림은 1784년에 쓴 정계의 서문으로 보아 그때 그린 것 같다. 서문西門 밖에 이루어진 이 아회도雅會圖에는 노송 세 그루 아래 갓과 도포차림의 노인 열네 명이 둘러앉아 계회하는 장면과, 그 좌측으로 네모난 바위가 있는 언덕과 개울이 보인다.

정수영이 사십대 초에 그린 이 그림은 우측 세 그루의 노송 표현이 이성의 〈이송도〉를 임모한 그림과 필법이 흡사하다. 이로써 앞에서 다룬 산수화는 그가 사십대 이전에 그린 작품임을 알 수 있다. 이 그림에는 사십대 이전에 화보에서 습득한 필법이 바위나 잡목 표현, 구도 등에 서툴게 남아 있긴 하지만 현장사생으로 더욱 개성적인 면모를 보여준다.

이처럼 산수화를 그리는 데 화보를 모본으로 하는 일은 장년까지 계속되어 그의 나이 쉰여섯인 1799년에 그린 〈사시산수병四時山水屛〉(김원전 소장)에도 나타난다.[19] 이 작품에는 그만의 필치가 살아 있는데도 "약방동황제대가필略倣董黃諸大家筆……"이라는 제발을 쓴 것으로 미루어 황공망黃公望, 동기창董其昌 등 원대와 명대 대가 작품을 방작해 화흥을 표현했음을 알 수 있다.

이러한 정수영의 화의畫意는 같은 시기에 그린 것으로 추정되는 〈방자구필의산수도倣子久筆意山水圖〉(고려대학교 박물관)에서도 나타난다. 이 작품은《고씨역대명인화보》에 실린 황공망(자구子久는 그의 자字)의 산수

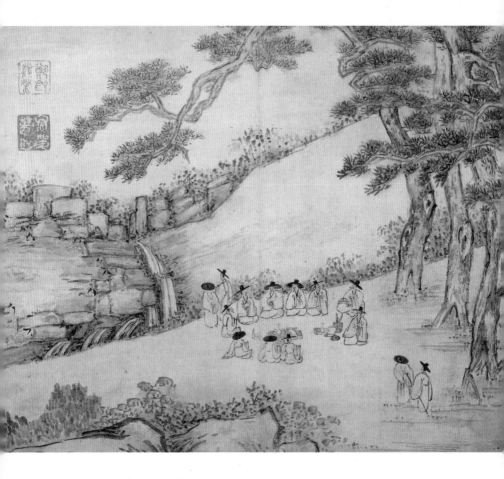

15. 정수영, 〈백사동유도〉《백사회첩》, 1784년, 지본담채, 21.4×33.4cm, 개인소장

16. 정수영, 〈어해도〉, 1780년대, 지본담채, 27.8×34.4㎝, 개인소장

도를 방작한 것이기는 하나, 구도나 경물은 나름대로 재구성했다. 좌측 산을 원경으로 하고 근경에 수목, 가옥, 정자, 연못을 배치하였는데, 이들을 조선 풍경으로 변화시켜 표현하였다. 수묵과 담채 구사도 매우 자유스럽다.

그렇게 해서 형성된 정수영 산수화의 독특한 필치는 〈풍강행음도楓江行吟圖〉(이화여자대학교 박물관), 〈산수도〉(개인소장) 등에서 엿볼 수 있다. 특히 이들 산수도의 거친 필선이나 담채 감각은 조선시대 말기 남종화풍의 한국적 토착화가 강하게 나타난 소치 허련小痴 許鍊, 1808~1893의 산수화와도 연관되어 주목할 만하다.[20]

특유의 필치가 강하지 않지만, 우리 산천의 나지막한 인상을 짙게 풍기는 산수도들도 전한다. 이들 산수화는 비록 중국 남종화를 방작한 데 화흥畵興을 쏟아내면서도 화면을 재구성하고 한국식 경물로 재해석한 정수영 특유의 개성적인 필치가 돋보인다.

정수영은 화보류를 바탕으로 남종화풍을 수용하면서 이를 한국적으로 토착화시켰다는 것을 보여주는 화가다. 토착화한 남종화풍은 오십 대인 1790년대 후반에 기행사경을 통해 주변 강산에 대한 애정을 표현하면서 더욱 뚜렷하게 나타난다. 특히 정수영식 화법은 조선 후기 남종화풍을 정착시킨 심사정, 이인상, 강세황 등보다 한층 더 개성이 뚜렷하며, 독필과 담채의 느낌은 허련 등 말기 남종화풍과도 연결된다.

화조도와 어해도

정수영의 꽃과 새그림 화조도花鳥圖와 물고기와 게를 그린 어해도魚蟹

圖는 진경산수화나 산수화에 비하여 회화성이 두드러지진 않다. 그렇지만 그의 화조와 어해 소품들을 통해 그가 다양한 소재에 흥미를 가졌고 능숙한 그림솜씨도 갖추었음을 알 수 있다.

이 역시 산수화처럼 화보를 방작해 습득한 것이며, 이 과정이 《산수화조어해화첩》에 잘 나타나 있다. 예를 들면 홍매紅梅와 죽竹, 두 마리 참새를 그린 〈화조도〉는 《고씨역대명인화보》에 등재된 원나라 화가 왕연王淵의 화조 판본板本에서 옮긴 것이다. 이들에서는 특유의 거친 필치는 보이지 않으나, 농묵의 매화가지와 참새를 생생하게 묘사한 점에서 나름대로의 판본 해석력을 엿볼 수 있다.

이 화첩과 같은 필치로 같은 시기에 그린 듯한 〈어해도〉(개인소장)를 보면, 게나 조개, 수초 구성력이 뛰어나며 특히 게의 세부묘사가 치밀하고 사실적이다.도판16 그 밖에 장년이나 만년의 화조, 어해도는 알려지지 않아 더 이상 화풍을 추정하기가 곤란하다.

정수영의 화조도나 어해도는 평범함을 크게 벗어나지 못했다. 하지만 회화 습득기의 사실적인 묘사력을 보여주며, 조금 탁한 듯한 담채의 색감에서 그의 개성화풍이 느껴진다.

정수영은 사십대 이전에 화보를 통해 필력을 연마하였다. 당시 화단에 널리 보급되었던 명나라 화보를 임모하고 방작하면서 이루어졌다. 그러면서도 그의 모작摸作에는 필치나 수묵담채 구사에서 독특한 색감과 정감이 드러난다. 이는 『근역서화징』에 실린 〈임모고인화臨摸古人畵〉와 필묵준법에 대한 그의 제발문에도 잘 나타나 있다.[21] 오십대에 들어서도 황공망, 동기창 등 중국 대가들의 화보를 방작하면서 자신의 화흥

을 표현하긴 했지만, 사십대 이전과는 달리 필묵이나 담채를 뚜렷하게
자기화하였다.

마치며

독특한 화풍만 주목해왔을 뿐 생애나 집안에 대해 전혀 알려지지 않
아 회화 정리 또한 미흡하였던, 조선 후기의 선비화가 정수영에 대하여
살펴보았다. 정인지의 후손으로 명문사대부가 출신인데다 장수하였음
에도 불구하고 정수영의 행적이 전혀 밝혀지지 않았다. 정수영이 관로
에 무관심하였던 것은 세속을 멀리한 고조부 정문후鄭文後나 증조부 정
상기 등이 독서와 학문, 그리고 새로운 실학에 어울렸던 남인 계열의
집안 전통에 원인이 있으리라 추정된다. 그런 가운데 정수영은 세인과
의 관계를 축소하고 학문보다 아름다운 땅을 찾는 탐승기행과 시서화
로 생애를 지낸 듯하다.

선비화가로서 정수영은 당시 유행한 남종화나 진경산수화에서 자신
의 회화세계를 구축하였고, 화조도나 어해도 등 다른 소재를 다룬 회화
에서도 기량을 발휘하였다. 그의 회화는 독필을 사용한 가벼운 수묵 터
치 구사, 탁한 듯하면서도 시원한 색감의 담채 처리 등 누구와도 쉽게
분별이 가능한 개성미를 이룩하였다.

이러한 정수영의 화풍은 선배들의 남종화풍이나 진경산수화풍에서
그 바탕을 찾을 수 있지만 분명히 독자적이다. 산만하고 어지러운 난필

이면서도 전체 화면이 질서정연하고, 담채의 색감이 유치한 듯하면서도 거친 필치에 잘 조화된 회화감각은 조선 후기 화단에서 특별히 두드러진다. 분출하는 화흥을 자유분방하게 유감없이 화면에 연출한 솜씨는 현대적인 시점에서도 재평가하게 하며, 다른 어떤 화가들보다 탈속한 맛과 조선적 정취가 물씬 풍긴다.

이처럼 독창적인 정수영의 회화는 조선 후기에 남종화풍이 토착화하였다는 관점에서 조명해볼 때 중요한 위치를 차지한다. 그의 회화는 심사정, 이인상, 강세황 등이 활약한 18세기 중·후반에 남종화풍이 정착하고, 19세기 중·후반, 즉 조선 말기에 허련 등이 토착화한 남종화풍으로 전환되는 과도기의 면모를 보여주기 때문이다.

그의 활동시기 또한 여기에 부합한다. 한편으로 정수영이 여행 스케치, 곧, 기행사경을 통해 토착화된 남종화풍을 자기화해 개성미를 구축하였다는 사실도 간과할 수 없다.[22] 이는 남종화풍과 진경산수화풍과의 관계를 밝혀주는 것으로 조선 후기 화단에서 일반적으로 지적되는 것이며, 정수영의 경우 가장 적합한 선비화가라 할 수 있다.[23]

단원 김홍도

정선과 쌍벽을 이룬 진경 작가

김홍도의 회화는 완벽한 묘사력과 자유자재의 표현력으로 진경산수화, 남종화풍, 풍속화, 도석인물화, 초상화, 화조, 동물화 등 모든 영역에 걸쳐 있다. 현실감각을 바탕으로 우리 산천과 자기 시대의 풍물에 심취하였음은 물론, 중국적인 산수, 도석, 고사의 등장인물 등을 우리 정서에 맞게 번안한 해석력도 가히 천재적이다. 실제 풍속화가로 유명하지만 회화성에서는 단연 산수화 작품들이 뛰어나 정선과 쌍벽을 이룬 진경 작가로 꼽을 만하다.

김홍도의 眞景山水

사실적으로 그린 명승과
일상풍경

시작하며

단원 김홍도는 겸재 정선과 함께 한국회화사에서 우리 그림의 한 고전적 양식을 완성한 화가다.[1] 조선시대 후기의 화단에서 대개 정선은 진경산수로, 김홍도는 풍속화로 각각 새 바람을 일으킨 화가라는 점에 초점을 맞춰 평가된다.[2] 그런 탓에 김홍도의 그림에 대해 인물화를 제외한 다른 유형의 그림은 다소 소홀하게 다루어왔다.

물론 그의 회화세계에서 인물화와 풍속화가 주요 화재였으므로 거기에 회화사적 평가도 우선시하였다. 그렇지만 김홍도는 산수, 화조, 영모, 화훼, 초충 등 다른 다양한 소재들에도 관심을 가졌다. 그리고 그화법은 우리 회화의 고전으로 삼기에 손색없고, 후대에 미친 영향 또한인물화에 못지않은 것이다.

김홍도의 진경산수화를 비롯한 산수화의 회화사적 비중은 자못 크다. 그것은 우리 전통회화에서 산수화가 주종의 위치를 점하고 있기 때문이기도 하지만, 동시에 단원이 겸재의 진경산수를 계승하여 사실 묘

사에 충실한 자기 화풍을 이룩한 데도 원인이 있다.

김홍도 산수화의 새로운 표현양식 역시 당대나 후배화가들에게 모범이 되었고, 그 영향력은 정선에 버금간다. 김홍도와 그를 따른 일파가 형성되면서 정선 일파에 이어 진경산수화도 더욱 확고하게 정립되었고, 이들은 모두 근대회화로 이어주는 교량으로서 큰 역할을 하였다.[3]

특히 영조 시절의 정선과 정조 시절의 김홍도 시대로 집약되는 조선 후기 진경산수화는 18세기 전반에서 후반으로, 문화의 황금기인 두 왕조의 미의식과 표현양식 변화를 추측하는 데 접근하기 좋은 회화 유형이기도 하다.

김홍도의 활동과 회화 경향

김홍도는 도화서 화원 출신으로 일찍부터 뛰어난 재능을 인정받았다. 영조 49년(1773)에는 임금의 초상인 어진 제작에 발탁되었고, 이때 영조와 후에 정조 임금이 된 동궁의 초상화를 제작하였다. 여기에 강세황이 동참하였으며 그 공으로 하급관리로 벼슬길에 들어서게 되었다.

당시 동궁은 후에 영조를 뒤이어 정조가 되었으므로 그가 화원 출신임에도 불구하고 출세를 할 수 있는 계기가 된 것 같다. 이후로 김홍도는 감목관監牧官으로 승진, 정조 5년(1781년 8월)에 영조와 정조의 어진 제작에 참여한 뒤 안기 찰방安奇 察訪에 제수되고, 정조 15년(1791)에는 연풍 현감延豊 縣監으로 지방 고을에서 수령까지 역임하였다.[4] 그러므로

안정된 생활에서 전 생애를 바쳐 화업에 정진하였으며, 화가로서 성장하는 과정에는 강세황의 뒷받침이 크게 작용하였다.

김홍도의 중·장년기 생활을 비롯해 그의 인간상, 예술세계 그리고 김홍도와 강세황의 관계 등은 강세황이 『표암유고』에 적은 「단원기檀園記」「단원기우일본檀園記又一本」이 발견되면서 밝혀졌다.

강세황보다 서른두 살이 연하인 김홍도는 어려서부터 강세황의 집안에 드나들면서 그림과 화론을 배운 사제관계였다. 강세황은 예순한 살(1773)에 이르러서야 영릉 참봉英陵 參奉으로, 김홍도는 서른(1774) 무렵에 종6품 사포서司圃署 별제別提로 비슷한 시기에 벼슬길에 올라 사포서에서 함께 근무하기도 하였다.

신분 차이로 강세황은 현재 서울시장 격인 한성부 판윤에 올랐고 김홍도는 현감에 그쳤지만, 예림藝林에서 망년망위忘年忘位로 마음이 통해 삼십여 년간 돈독한 교분이 지속되었다. 강세황이 친밀하게 부추긴 덕분에 김홍도의 화경畵境은 깊어갔고 다양한 회화를 완성하였을 것이다.

김홍도는 진경산수화, 남종화풍 산수화, 풍속, 도석인물, 초상, 화조, 동물 등 모든 화재에 능했고 대부분 완벽한 묘사력과 자유자재의 표현력으로 높은 수준에 이르렀다. 그는 뛰어난 회화력과 현실감각으로 우리 산천과 당대 풍물에 심취했고 중국적인 산수, 도석, 고사의 인물 등을 우리 정서에 맞게 번안한 해석력도 가히 천재적이다. 이는 강세황의 『표암유고』 권4 「단원기」의 화평 부분에 잘 드러나 있다.

"고금의 화가를 통하여 산수면 산수, 인물이면 인물, 한 유형을 전문으로 하

면서 다른 것을 함께 겸하여 잘 하기란 어려운 일인데, 김홍도는 이를 해냈다. 인물, 산수, 도석, 화과花果, 금충禽蟲, 어해魚蟹에 이르기까지 모두 묘품妙品이었다. 이들은 옛 화가에 비교해도 견줄 자가 없다. …… 또한 우리의 인물, 풍속을 그리는 데 뛰어났는데, 선비의 생활부터 상가商家, 행려行旅, 안방 풍습, 농부, 잠녀蠶女, 중방重房, 황산荒山, 야수野水에 이르기까지 물상의 모양을 조금도 어긋남이 없이 정확히 그려냈다. 이는 고래古來로 찾기 어려운 일이다."[5]

다시 쓴 「단원기우일본」에서는 김홍도를 독보적인 존재로, 속태俗態를 완벽하게 표현해낸 속화에 대하여 신령스런 마음과 지혜로운 식견이라 칭찬하였다.[6] 이처럼 김홍도는 영·정조 시대 궁중의 직접적인 후원, 화론을 보완하는 강세황의 찬사, 천부적인 재능을 계발케한 도화서 수업 속에서 후기 화단의 여러 양태를 수용하여 폭넓고 확고한 자기 양식의 작품세계를 이루었다. 그는 화재의 선택부터 표현하기까지 자신감이 넘쳤으며, 영·정조 시절의 거장으로 군림한 정선과 그 세대 작가들의 한계를 탈피하여 회화의 다양성을 추구했다.

진경산수

김홍도의 회화에서 풍속화와 함께 뛰어난 묘사력으로 현실감각을 조화시킨 것은 역시 진경산수다. 진경산수를 비롯한 산수화가 회화성

에서 풍속화보다 오히려 한 수 위다. 그는 진경산수에서 정선 화풍을 승계하였고 심사정, 이인상, 강세황 등 선비화가들의 현장 사생기법과 예리한 감성을 터득하면서 독자적으로 자기 양식을 세웠다.

김홍도의 산수화는 진경이거나 전통적인 중국적 정형산수이거나 간에 일관된 화풍을 지녔다. 정선이나 당대의 다른 화가들에게서 나타나는 진경과 정형산수의 표현에 차이나는 경우와 잘 비교된다. 이는 그가 산수, 산수인물에 이르기까지 우리 산천의 표현양식을 동일하게 구사하였음을 시사하는 것이다.

먹과 붓질이 흩어지고 뭉치는 농담과 강약 조절, 투명하고 시원하게 변화를 주며 처리한 수묵구사 등 김홍도의 독자적인 개성은 완숙한 필력을 바탕으로 하였다. 화보를 통해 습득한 부벽준, 하엽준 등을 변형시켜 자기화한 필치, 삼각형 구도나 대각선구도로 운동감을 주는 경물 포치도 마찬가지다. 화면에 배치한 나무, 바위, 산 등 대각선구도에 따라 사선으로 흐르는 형태감과 비스듬하게 붓질한 먹선이 특징이다.

김홍도 화풍에서 산언덕 주름묘사는 선배이자 동료였던 김응환의 영향이, 석법石法에는 이인상의 영향이 보인다.[7] 전체적으로 심사정 화풍의 분위기가 깔려 있는데, 진경산수화에는 정선에 대한 감명도 크다.

김홍도가 진경산수화에서 겸재의 화풍을 직접 접했던 좋은 실례가 김응환의 〈금강전도〉다.도판1 《복헌·백화시화합벽첩復軒·白華詩畵合璧帖》에 들어 있는 이 그림 우측상단에 "세임진춘 담졸당위서호 방사금강전도歲壬辰春 澹拙堂爲西湖 倣寫金剛全圖"라는 제발이 적혀 있다. 임진년(1772) 봄에 김응환이 겸재의 금강전도를 모사하여 후배화원인 김홍도에게 그

1. 김응환, 〈금강전도〉, 1772년, 지본담채, 26.5×35.5cm, 개인소장

려주었음을 밝힌 것이다. 여기에 "방사금강전도倣寫金剛全圖"라고 했듯이
정선의 화풍을 따른 그림이다. 김홍도는 이 그림에 1779년 백화 홍신유
白華 洪愼猷, 1702~? 의 발문을 받아 시화첩으로 꾸몄다.[8]

이렇게 정선의 화풍을 만나고 16년 뒤, 김홍도는 정조의 명으로 금강
산을 사생할 기회를 얻는다. 김홍도는 1788년 무신년에 김응환과 동행
하며 금강산과 영동 지방 곳곳의 명승도를 제작하였다. 그때 정조는 금
강산 주변의 지방관에게 두 화가를 경연관經筵官과 같이 대접하도록 지

시하였다고 한다.[9] 정조의 실경화에 대한 관심과 화가에 대한 이례적인 예우를 통하여 당시 진경산수를 비롯한 회화의 융성을 엿볼 수 있으며, 약관 사십대였던 김홍도의 위치도 짐작된다. 금강산 곳곳을 사생하는 여정 속에서 그들은 강세황과 상봉하였다.

그 당시 강세황은 아들의 부임지인 회양에 다니러 온 길이었는데 김홍도, 김응환과의 만남은 그의 문집에도 상세히 나타난다. 즉 당시 여행기인 「유금강산기」와 먼저 여행을 마치고 서울로 돌아가는 두 사람에게 쓴 「송김찰방홍도김찰방응환서送金察訪弘道金察訪應煥序」가 그것이다.[10] 강세황에 의하면 두 화가는 금강산의 제경諸景을 그리기에 바빴고, 1백여 폭의 영동 9군과 금강산 승경을 뛰어난 세필로 그려냈다고 기술하였다. 그리고 무신년 여행 당시 김홍도는 《금강사군첩》을 제작하였다고 한다.

정조에게 올린 금강산도는 '수십 장丈 길이의 두루마리에 그린 것으로 품격 있는 채색과 붓놀림이 화원체의 청록산수'였다고 한다.[11] 《금강사군첩》은 부분적으로 몇 점이 소개되었고 화첩으로 공개된 예가 있으나 당대의 것인지는 의심이 간다.[12] 그 가운데 〈구룡연도〉〈마하연도〉 등 간송미술관 소장품이 김홍도 그림이라는 확신이 든다.도판2, 3, 4, 5

당시 동행하여 사경한 김응환의 금강산 그림들과 강세황의 《풍악장유첩楓岳莊遊帖》(국립중앙박물관) 또한 알려져 있다.

무신년에 제작한 《금강사군첩》은 김홍도의 모든 금강산 그림의 기본이 되었으며, 그 뒤에도 여행 때 받았던 인상과 초본에 의해 그린 여러 금강산도권첩들이 전해온다. 《금강사군첩》은 금강산을 비롯해 회양의

고적, 통천과 고성, 삼릉과 강릉의 해변 기암승경을 포함한 관동팔경, 그리고 명주의 오대산 등 영동 지방 일대 명승유적을 담은 것이다.

비단 위에 수묵담채로 그린 승경도들은 부감법으로 구현한 전경도식 구도이며, 경물을 그린 필치는 치밀하고 사생적이다. 화면에는 암봉에 내리그은 선묘와 토산의 미점, 소나무 묘법 등 정선의 양식이 서려 있다. 맑은 담채와 확실한 묘사력에도 정선의 억센 화풍을 소화한 화취가 풍긴다. 그러면서도 화면에 생동감을 불어넣는 사선, 대각선식 경물배치, 나무 표현, 각이 진 바위 묘법이나 개울과 해변의 수파묘 등 김홍도의 특징적인 필벽이 또렷하다.

이 화첩은 왕의 요구가 크게 작용한 탓인지 김홍도의 안목과 화흥을 살린 풍경해석보다 일정한 격식에 매인 인상이 짙다. 그래서 현장감을 중시하고 사실적인 묘사에 치중한 나머지 작가의 표현의지가 부족하다.

금강산과 그 일대를 둘러본 이 여행과 《금강사군첩》 제작을 통해 받은 자극과 인상은 다른 화가와 마찬가지로 김홍도에게도 매우 컸던 듯하며, 그것은 이후에 그린 여러 금강산도에서도 쉽게 찾아볼 수 있다.

좋은 예로 간송미술관이 소장한 금강산도병, 일본 대화문화관에서 열린 특별전 '조선의 회화'에서 소개되었던 명경대, 만폭동도 족자, 그리고 1795년 을묘년에 그린 〈총석정도〉를 비롯하여 만년에 달필로 그린 구룡폭, 묘길상도 등 소품 화첩그림이 알려져 있다.

간송미술관 소장의 여덟 폭 금강산도병은 외금강의 구룡연, 비봉폭, 내금강의 명경대, 명연담, 해금강의 총석정, 금란굴, 옹천, 영랑호 그림들로 꾸며졌으며, 각 폭에는 장소에 따라 제발을 적었다.[13]

九龍淵

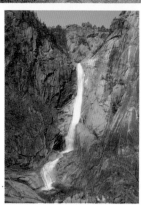

2. 김홍도, 〈구룡연도〉《금강사군첩》, 1788년,
 지본담채, 28.4×43.3㎝, 간송미술관
3. 구룡폭포 실경. 폭포 길이가 74m나 된다.

홍도, 〈마하연도〉《금강사군첩》, 1788년,
지본담채, 28.4×43.3cm, 간송미술관
5. 마하연 실경

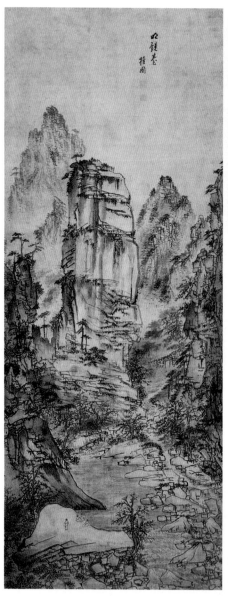

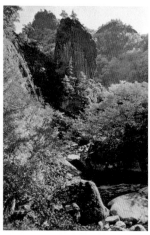

6. 김홍도, 〈명경대도〉, 18세기 후반,
 견본수묵담채, 133.8×54.4cm, 개인소장
7. 명경대 실경

긴 족자의 비단 위에 수묵으로 그린 이들 금강산경도들은 사생의 기억을 되살려 조심스럽고 치밀하게 표현하였고, 회화적 기량이 한껏 발휘되지 않는 점으로 미루어《금강사군첩》과 멀지 않은 오십대 이전에 제작한 듯싶다. 해금강과 동해 절승 그림은 부감의 시원한 공간감이 잘 살아 있으며, 내외금강산경의 그림은 율동감 넘치는 필세에서《금강사군첩》보다 능숙해졌음을 느낄 수 있다.

사생적 묘사의 틀을 벗고 오십대 이후 완숙한 필력과 회화성을 갖춘 작품으로 '조선의 회화' 특별전에 소개된 〈명경대도〉와 〈만폭동도〉를 들 수 있다.[14]

비단 위에 수묵담채로 그린 두 족자그림은 명경대와 만폭동의 암봉을 중심으로 내금강 계곡 승경을 그렸는데, 짜임새 있는 화면구성, 무르익은 묘사력은 김홍도 산수표현의 완성을 보여준다.

원경 개골암산의 겸재 양식을 자기화한 표현, 암벽의 부벽준법을 변형시킨 시원스런 묵법, 개울의 성긴 수파묘와 각이 진 바위나 개울, 특징적인 수목묘사 등에서 무르익은 수묵담채로 이룩한 김홍도의 진면목을 만나게 된다. 특히 실제 경치와 비교해볼 때 유연하게 사실적으로 묘사한 현장감은 정선의 경직성에서 크게 탈피한 것이다. 도판6, 7, 8, 9

《금강사군첩》이후 금강산 그림들이나 단양의 〈옥순봉도〉와 같이 한층 세련된 경지는 오십대 전후에 이루어진다. 그러한 기년작품으로《을묘년화첩》(1795)과 《병진년화첩》(1796)을 들 수 있다. 이때는 김홍도가 연풍 현감(1791~1795)을 퇴임한 이후다.

만 오십 세에 그린 《을묘년화첩》은 〈총석정도〉의 관서에 "을묘년중

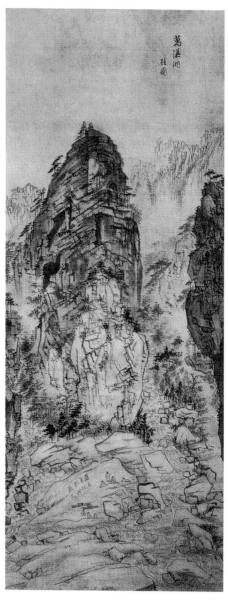

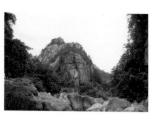

8. 김홍도, 〈만폭동도〉, 18세기 후반,
 견본수묵담채, 133.8×54.4cm, 개인소장
9. 만폭동 실경

추사김경림乙卯仲秋寫贈金景林"이라고 써 있다.[15] '경림'은 김한태의 자字이다. 김한태金漢泰, 1762~? 는 역관으로 연경에 다녀오기도 하였고 시인, 문장가로서 추사 김정희와 교분이 있었던 인물이다.[16]

또한 김한태는 염상으로 갑부였다고 전해오며 교양 있는 안목으로 김홍도를 비롯한 화가들의 후원자 역할도 하였던 모양이다.[17] 김홍도가 자신을 후원하던 젊은 김한태에게 화첩을 그려주었을 것이니, 그 내용과 그림 수준으로 보아 마음먹고 그린 것이다.도판10, 11

이 화첩의 백미인 해금강의 〈총석정도〉는 정조의 어명으로 금강산을 여행한 지 7년 뒤에 그린 진경도이다. 여행 때 사생한 초본과 기억을 바탕으로 추측해 그렸을 것이다.

《금강사군첩》의 〈총석정도〉에서 수평으로 포치한 총석부터가 변화된 구도이며, 수묵을 다룬 필치도 한창 무르익어 있다. 화면 우측으로 길쭉한 육각형 석주石柱의 총석叢石을 배치하고 우측 소나무가 있는 언덕과 좌측 해변에 흩어진 바위 편 및 파도를 그린 필치의 방향이 사선으로 연계되어 대각선구도처럼 보인다.

간결하고 맑은 수묵과 시원스런 연녹색 담채 구사, 먹 농담의 변화와 진한 붓질로 경물의 특징을 살려낸 묘사는 위에서 조감한 총석의 분위기가 최상이다. 특히 석주 좌측 물결 위에 까마득한 두 마리 작은 물새는 김홍도의 재치 있는 발상을 잘 말해준다. 석주나 소나무 묘법 등에는 겸재 화법을 참작한 점도 엿보인다.

이 그림 외에 《을묘년화첩》에는 시원한 필치와 수묵담채를 구사한 〈송록도松鹿圖〉와 〈해금도海禽圖〉 등이 있다. 특히 〈해금도〉는 바다 가운

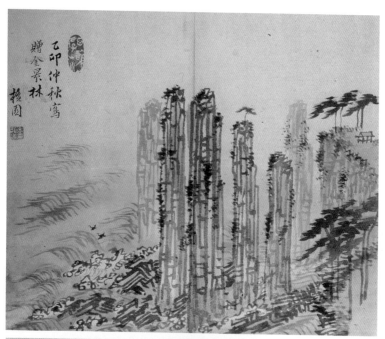

10. 김홍도, 〈총석정도〉《을묘년화첩》, 1795년, 지본담채, 27.3×23.2㎝, 개인소장
11. 총석정 실경

데 괴암과 그 위에 앉은 물새를 그렸는데, 〈낭구도浪鷗圖〉(간송미술관)[18]와 마찬가지로 심사정의 〈해암백구도海岩白鷗圖〉(국립중앙박물관)[19]를 연상시켜 심사정 화풍과 관계 있음을 보여준다. 그러나 넓게 조망하는 심사정의 구성방식과 달리 화면에 기암을 강조하고, 리듬감 있게 사생적 묵선묘로 표현한 수파와 바위는 역시 김홍도식 분위기 그대로이다.

이처럼 오십대 김홍도의 진경산수는 개성이 돋보이는 화면구성과 필법을 보여준다. 당대 거장답게 활달하고 자유자재면서도 세련된 묘사력은 그가 사숙한 정선 양식과 경직된 진경 표현에서 탈피하여 더욱 유연함을 보여주는 것이다.

〈총석정도〉보다 1년 뒤에 제작한 《병진년화첩》(삼성미술관 리움) 역시 오십대 초반 김홍도의 완숙함이 넘쳐 흐른다. 《병진년화첩》은 단양지방의 〈옥순봉도〉와 〈도담상봉도〉와 〈사인암도〉를 비롯하여 〈소림명월도疎林明月圖〉 〈경작도〉 〈조어도〉 등 일상풍경 그림, 산수를 배경으로 한 풍속도와 화조도 등 스무 점으로 꾸며져 있다.

이 화첩은 오십대 김홍도 회화의 진면목을 보여주며,[20] 사경한 맛이 잘 살아 있어 명승고적의 소재를 탈피한 김홍도 진경산수의 발전양상을 잘 보여준다.[도판12]

지명을 적지 않은 산수도들은 화면에 가득 찬 바위와 그 아래 흐르는 개울로 보아 옥순봉, 사인암, 도담삼봉, 구담 등 단양 지방의 풍광을 그린 인상이 짙다. 나무와 잡풀에 부분적으로 담홍색을 가미한 설채는 〈옥순봉도玉荀峯圖〉에 '병진춘사丙辰春寫'라고 밝혔듯 봄 풍경이다.

담묵과 담채를 깔아놓고 그 위에 톤이 다른 묵선과 태점을 쌓아올려

12. 김홍도, 〈경작도〉《병진년화첩》, 1796년,
지본담채, 26.7×31.6㎝, 보물 제 782호, 삼성미술관 리움

경물을 드러내는 수법으로 그렸는데, 묵선이 집중해서 모이거나 흩어
지고 강하고 약한 효과를 자연스러우면서도 빈틈없이 구사했다. 특히
붓끝이 살아 있는 개울의 각진 바위와 나무 묘법은 김홍도의 개성이 돋
보인다.

〈옥순봉도〉는 〈사인암경도〉보다 우측의 강변과 원산경 허리로 화면을
짜임새 있게 운용하였다. 우측 하단 강가에 유람선을 타고 탐승 사경하

는 모습은 한층 현장감 나며, 화면을 사선으로 구성해 재치 있게 허전함을 보완해준 셈이다.

이 두 산수도가 단양의 명승을 바탕으로 하였다는 것은 현장 실경에서 감지할 수 있지만, 〈옥순봉도〉(간송미술관)에서도 그 전거를 찾아볼 수 있다. 이처럼 지명을 적지 않은 김홍도의 진경산수는 실경에서 느낀 흉중의 감흥을 회화적인 감동으로, 진경을 확실한 자기 양식의 화풍으로 소화하였음을 알려주는 좋은 예다.

다음으로 〈소림명월도疎林明月圖〉는 아주 평이한 소재를 포착한 것으로 전경에 몇 그루의 잡목을 배치하고 그 사이로 들어온 보름달을 표현한 그림이다.[21, 도판13] 나무 사이에 걸린 보름달과 칠한 듯 만 듯 배경의 담묵 처리가 섬세하기 그지없다. 보름달이 뜬 밤공기가 느껴지는 정도다. 마치 담장 밖 봄물이 막 오른 나무들의 풍경 같다. 이처럼 일상의 소재를 선택한 것은 명승고적만을 대상으로 삼은 선배들의 진경산수화에서 탈피하여 새로운 산수양식으로 접근했다는 것을 시사하며, 김홍도 특유의 감각적인 잡목 묘사법을 보여주는 것이다. 삼십대에 풍속화를 그렸던 현실감이 그러한 풍경을 포착할 수 있게 하였을 것이다.

김홍도식 진경산수의 단면은 다른 〈조어도釣魚圖〉나 〈쌍치도雙雉圖〉〈화조도花鳥圖〉의 배경에 표현한 산에서도 찾아지며, 그 경관은 화면을 더욱 세련된 분위기로 이끌고 있다.

이처럼 세련된 필치는 이후 거칠고 호방한 화풍으로 변모하기도 하였다. 특히 화첩류 소품에서는 더욱 강하게 나타나는데, 실경에서 받은 인상만을 발라낸 시원하고 간략한 수묵과 담채 구사가 확연히 드러난

13. 김홍도, 〈소림명월도〉,《병진년화첩》, 1976년,
 지본담채, 26.7×31.6cm, 보물 제782호, 삼성미술관 리움

다. 그 좋은 예가 〈구룡폭도九龍瀑圖〉(평양 조선미술박물관)이다.[22]

〈구룡폭도〉는 족자그림과 달리 전경에 간략하게 바위와 나무를 그려 넣고, 구룡연의 특징인 소는 생략해버렸다. 폭포와 암벽을 좌측부터 화면에 꽉 채워넣어 대각선 구도로 잡은 포치법은 대상 해석과 공간 처리에서 돋보이는 뛰어난 감각을 보여준다.

아울러 다른 그림에서는 흔히 찾아볼 수 없는, 주저치 않는 필치 거친 맛도 좋다. 암벽의 진한 먹과 각이 진 주름선, 원근감을 잘 살린 먹의 농담 구사, 소나무를 비롯한 수묘법에 특유의 붓질에서 우러나오는 활달한 감흥이 살아 있다. 특히 암벽 표현이나 소나무 묘법에서는 정선의 경직성을 변용한 김홍도의 탁월한 소화력이 느껴진다.

〈구룡폭도〉와 같은 크기의 화첩그림으로 같은 표현양식을 지닌 단양의 〈옥순봉도〉(간송미술관)도 잘 알려져 있다.[23] 화면 좌측으로 옥순봉을 배치하고 그 뒤로 원산을 잡은 그림인데, 대담하게 진한 먹으로 표현한 암봉, 각이 진 바위의 선묘와 태점, 소나무 묘법 등 활달한 필치는 〈구룡폭도〉와 같은 감흥을 준다.

특히 이 그림은 《병진년화첩》 중의 〈옥순봉도〉와 잘 비교되는데, 사선식으로 분명히 굳어진 화면구성은 물론 뚜렷하게 자신감 넘치는 김홍도 특유의 표현력이 주목할 만하다.

이 화첩과 흡사한 감각의 금강산 그림으로 〈묘길상도妙吉祥圖〉(간송미술관)가 전한다.[24] 불상이 부조된 암벽을 화면 좌측에 꽉 채워 담은 이 그림은 〈구룡폭도〉와 유사하게 근경을 앞으로 끌어들인 구도법이다. 마치 살아 있는 인물을 그린 듯 표현한 불상의 선묘와 공양드리는 두

14. 김홍도, 〈묘길상도〉,
　　지본담채, 18.2×23.6cm,
　　간송미술관
15. 묘길상 마애불 실경

선승, 선묘를 쌓은 암준법과 특징적인 수묘법 등 역시 김홍도의 능숙한 수묵담채 구사와 필치가 돋보인다.^{도판14, 15}

김홍도는 정선류의 진경산수를 추종하여 자기의 산수 표현양식을 분명히 하였다. 그가 자신의 개성을 정립할 수 있었던 것은 겸재의 의도적인 대상변형에서 탈피하여 완벽한 표현력으로 현장에서 본 시점대로 형상의 실재감에 보다 충실하려고 노력했던 데서 찾을 수 있다. 그리고 평범한 풍경에 눈을 돌려 생활 주변의 진경에서 사실적 개념을 성립시켰다는 데 있다. 그것은 단원다움에 서린 근대적 기운으로 여겨지며, 다음의 '사경산수'라는 형식으로 창출된다.[25]

사경산수

김홍도의 진경산수는 독창적인 사생풍 현장 감각을 바탕으로 자기 양식의 사경산수를 발전시킨다. 그러한 사경산수의 출발은 풍속도의 배경이나 시회 등의 모임을 기념해서 그린 기록화적 성격의 그림에 등장하는 실경을 모체로 한 산수 표현에서부터 연유한 것이다.

그 예로 사십대 이전, 1778년 강희언의 담졸헌澹拙軒에서 그리고 강세황의 화평이 곁들여진 〈풍속도병風俗圖屛〉(국립중앙박물관)과 1784년 작품 〈단원도檀園圖〉를 들 수 있다. 〈풍속도병〉의 배경 그림인 평범한 농촌 들녘에는 김홍도의 개성이 엿보이기는 하나 활달하지 않은 사생 묘사를 보여준다.[26]

완숙해진 필치의 〈단원도〉는 강희언, 창해옹 정란滄海翁 鄭瀾, 1725~1791
과 더불어 1781년에 가졌던 진솔회眞率會라는 아회雅會를 추억해서 그린
작품으로 사십대 이후 김홍도의 신변과 교우관계, 화풍의 변모를 밝혀
주는 기념비적인 그림이다.[27] 즉 화원으로 찰방 벼슬에 오른 뒤 남종화
법을 구사한 화풍이 눈에 띄게 진전되어 있다. 초가 옆 연못과 괴석, 파
초, 오동나무가 마치 사대부가의 조원을 연상케 하고 멀리 보이는 성곽
과 바위, 담장, 수목 표현은 서울 근교에 있던 자기 집 주변풍경을 충실
히 묘사했음을 보여준다. 특히 이런 양식의 그림은 마당의 학이나 담장
밖 버드나무와 마부의 모습 등 당시 서원아집도西園雅集圖에서 번안한 것
이다.

이보다 더욱 완숙해진 필치와 사경산수의 바탕은 역시 사십대 후
반부터 오십대에 나타난다. 그 예로 1791년, 김홍도가 천수경千壽慶, ?
~1818의 송석원시사회松石園詩社會를 그린 〈송석원시사야연도松石園詩社夜
宴圖〉(한독의약박물관), 1801년에 그린 〈삼공불환도三公不換圖〉, 1804년에
그린 〈기로세련계도耆老世聯禊圖〉(개인소장), 〈서성우렵도西城羽獵圖〉와 〈한
정품국도閒亭品菊圖〉(서울대학교 박물관) 등 기념화들이 현존한다.

〈송석원시사야연도〉는 6월 보름인 유두날 저녁, 김씨 운림서소雲林書
所에서 송석원 동인들의 모임을 그린 것이다.[28] 송석원시사는 천수경을
중심으로 한 중인, 서민층 시인 묵객들의 모임으로 한국문학사상 여항
문학閭巷文學이라 불리는 조선 후기 서민문학의 모체가 된다.[29]

이 시회모임에는 이인문도 함께 초빙되어 인왕과 백악 사이로 삼각산
경이 보이는 인왕산곡 옥류천 부근의 〈송석원도〉를 그렸다. 도판16, 17, 18

당시 젊은 시인들의 요청으로 그린 《송석원시사첩》의 김홍도 작 야연도
는 좌측에 옥류천이 흐르고 잡목이 어우러진 '김씨 서소' 초옥과 그 후원
에서 시회하는 모습을 담았다.

담청과 담묵을 화면에 은은히 깔고 잡목 우거진 밤 풍경을 섬세한 필
치로 우려내듯 그렸는데, 남종화풍을 완전히 자기 양식으로 소화한 사
십대의 차분한 수묵구사가 번득이는 가품佳品이다. 이 그림은 미산 마
성린眉山 馬聖麟이 "한여름 유두날 밤, 구름과 달이 있는 승경을 그린 신
필은 사람을 놀라 혼몽케 한다庚炎之夜 雲月勝籠 筆端造化 警人昏夢"라고 쓴
시구처럼 구름이 가볍게 깔린 한여름 달밤의 분위기를 잘 살려낸 득의
작이다.

〈한정품국도〉에서는 사경산수로서 더욱 발전한 양식을 보여준다. 긴
족자그림으로 가을 수원성의 일부를 사선으로 포착하였는데, 수원 서
성西城 성곽이 보이는 곳에 위치한 저택의 한정閒亭에서 선비들이 품국品
菊하는 내용을 담았다.[30]

사선으로 흐르는 산 주름에 미점구사와 원경 소나무 묘법에 겸재 화
풍의 흔적이 남아 있지만, 대각선식 화면구성이나 하단을 안개로 처리
하여 산경을 압축시킨 수법, 우측 암준법과 골짜기를 따라 서 있는 나
무들의 수묘법은 김홍도식 화풍이 뚜렷하다. 그리고 갈색 톤의 가을단
풍 분위기도 생생하다.

연결된 내용, 같은 크기, 같은 필법의 〈서성우렵도〉는 〈한정품국도〉
의 팔달산 정상 서장대 성루에서 시원한 부감으로 관망한 서교 산악의
분위기가 잘 살아 있다. 이 두 그림은 정조 시절 1796년에 완공한 『화성

16. 김홍도, 〈송석원시사야연도〉《송석원시사첩》, 1791년,
 지본담채, 25.6×31.8cm, 한독의약박물관

17. 이인문, 〈송석원시회도〉《송석원시사첩》, 1791년경, 지본담채, 25.6×31.8cm
18. 송석원 추정 터에서 본 북한산과 백악 실경

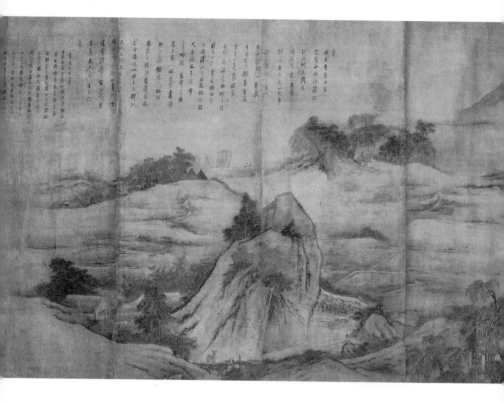

19. 김홍도, 〈삼공불환도〉 왼편 낚시 부분, 1801년, 견본담채, 133.7×418.4㎝, 삼성미술관 리움

성역의궤華城城役儀軌』의 기록에 보이는 〈화성춘추팔경도〉 중 가을풍경으로 여겨진다.[31]

장원과 전가田家의 농촌풍경을 담은 〈삼공불환도三公不換圖〉는 그 생활을 노래한 간재 홍의영艮齋 洪儀永, 1750~1815의 제발로 제작연대가 확인 가능하다.[32] 병풍으로 꾸민 화면 우측에 궁중·정계의 일과 바꾸지 않겠다는 사대부가의 장원생활이 잘 그려져 있다. 그 좌측으로는 멀리 나루터와 전원풍경이 전개된다.

전가와 낚시질, 모내기 장면을 담은 이 그림은 풍속을 그린 것인데, 산수는 사생풍 필치로 현장감을 살려 일종의 사경풍속의 면모를 보인다. 특히 개울과 들녘 모습은 김홍도 말년의 사경산수나 풍속화에 부분적으로 흔히 등장하는 소재다.[도판19]

이보다 공적인 기념화로 만년의 〈기로세련계도耆老世聯稧圖〉에서도 행사 장면과 주변 경관을 조화시킨 사경산수의 성향을 엿볼 수 있다. 폐허가 된 송도의 만월대에서 장준택을 비롯하여 일흔이 넘은 노인 예순네 명의 기로계연을 그린 기념화다.[33]

화면 하단에는 만월대 위에 장막을 치고 나란히 배치한 인물들의 연회 장면과 구경꾼들이 그려져 있고, 그 위 배경산악은 송악산 실경이다. 사선으로 흐르는 산능선과 변형된 하엽준의 암묘법, 비스듬한 엽군葉群의 소나무 표현과 신선한 담채구사는 행사장면과 잘 어울린다. 풍속화와 진경산수에서 습득한 만년 화풍이 잘 나타나 있다.

김홍도의 진경산수는 주문에 의해 그린 기록화 성격의 대작보다 일상적인 풍속이나 화조를 풍경 속에 담은 사경산수에서 더욱 회화적인

맛을 내준다. 《병진년화첩》의 〈소림명월도〉 〈조어산수도〉나 〈쌍치도〉가 좋은 예가 된다.

사경풍속으로는 〈목동귀가도牧童歸家圖〉(개인소장)나 〈부신기우도負薪騎牛圖〉(간송미술관) 그리고 〈마상청앵도馬上聽鶯圖〉 〈애내일성도欸乃一聲圖〉(부산시립미술관) 〈성하부전도城下負錢圖〉(삼성미술관 리움) 〈기우도騎牛圖〉와 〈조어도釣魚圖〉가 포함된 산수풍속화첩(국립중앙박물관) 등 육십대 이후의 작품을 들 수 있다.

또한 극히 평범한 풍경 일부를 화재로 성공시킨 〈고산석양도高山夕陽圖〉 〈월하고문도月下敲門圖〉 〈비류동천도飛流洞天圖〉 〈송폭도松瀑圖〉 〈수류화개도水流花開圖〉(이상 간송미술관) 등에서도 사경산수를 지향하는 의도가 뚜렷하다.

이들 성숙한 필치의 작품은 만년에 완성한 것이다. 이들을 통해 김홍도의 오십대 이후 두 가지 회화 경향을 엿볼 수 있다. 먼저 그는 말년에 스스호 농사옹農士翁을 자처했듯이 주요소재로 전가풍속田家風俗을 선택하였다. '신선이 사는 곳'이라는 의미의 '단구丹邱'라는 아호를 사용하기 시작하였고 고사高士의 은일사상을 반영한 그림을 흔히 그렸다.[34]

김홍도는 그 가운데서도 황혼에 귀가하는 소와 목동을 즐겨 다루었다. 나뭇짐을 등에 지고 소를 탄 목동, 내를 건너는 모습에 등장하는 산수는 개울이 있는 들녘이나 언덕, 다리 등 주변에서 흔히 대하는 풍경이다. 이러한 화재의 전원풍물 작품 중 '저녁연기 속에 낫을 옆에 차고 귀가하는短鎌橫帶穿烟歸' 목동을 담은 〈목동귀가도〉는 소품이지만 김홍도 말년의 회화미를 보여주는 득의의 가작이다.[도판20]

부감으로 들녘을 관망하여 전경에 개울과 언덕, 목책의 다리를 사선으로 교차해서 배치해 놓고 그 뒤로 평평하게 전개되는 논두렁과 벼가 자란 오뉴월의 논을 점차 수평으로 하여 화면에 안정감을 주었다. 다리를 건너는 소와 소를 탄 목동은 연한 담묵을 가한 소묘식 필세로 간결하고 생생하게 표정을 그려내었다. 특히 목동은 머리칼에 붓질을 가했을 뿐 눈·코·입의 세부묘사를 모두 생략했는데도 생동감이 살아난다. 이와 어울리게 주변 풍경은 농담을 적절히 구사한 시원스런 담묵선에 독필로 찍은 농묵 태점을 가미하여 소략하고 능란한 붓질로 들녘에서 느낀 감흥을 깔끔하게 표현한 수묵화다. 전체적으로 젖은 담묵과 담채의 엷고 습윤한 물기는 들판의 황혼에 엷게 깔리는 안개의 분위기를 차분하게 우려낸다.

김홍도 말기 회화의 은일사상을 염두에 둔 또 한 가지 경향은 당·송 8대가 등 명인의 시구를 적고 그 시취에 맞는 내용을 그린 것들이 많다는 것이다. 이는 앞의 예와 같은 실경풍속이나 말년의 산수인물에 잘 나타나며 〈애내일성도〉가 그 좋은 예다.^{도판21}

이 그림은 당나라의 문장가이며 시인인 유종원柳宗元의 "시원한 뱃노래 소리에 강산은 더욱 푸르러진다欸乃一聲山水綠"라는 시흥詩興에 맞추어 회화로 번안해낸 것이다. 여기에 등장하는 소재들을 우리 주변의 모습으로 재창출한 즉, 이 점도 김홍도의 회화적 역량으로 높이 평가된다. 강안의 암벽을 강하게 부각시키고 그 아래로 수면 위에 두 척의 나룻배를 수평으로 그려넣었으며, 뒤로는 폭포가 쏟아지는 모습을 엷게 표현하였다. 대담한 대각선 화면구성, 바위 주름과 잡목의 거친 필치와 시

20. 김홍도, 〈목동귀가도〉, 19세기 초, 지본수묵, 34×25.3cm, 개인소장

欸乃一聲
山水綠 丹邱

21. 김홍도, 〈애내일성도〉, 19세기 초, 지본담채, 28.5×36.5cm, 부산시립박물관

원한 담채 처리는 김홍도 말년 특유의 개성적 화풍이며, 마치 폭포 소리에 지지 않는 애내일성의 뱃노래 흥취에 우렁찬 강안 분위기를 보는 듯하다.

그런데 막상 강변의 배 위에는 목청을 돋우는 인물들이 보이지 않고 술독과 함께 만취한 어옹魚翁들이 축 처진 표정으로 앉아 있다. 산수의 힘찬 표현과는 자못 의외인 대비다. 이러한 명시의 해석력과 화면연출은 김홍도만이 지닐 수 있는 돋보이는 재치이다. 특히 이런 해학은 풍속화를 그린 김홍도의 현실감각에서 체득한 발상일 것이다.

또한 풍속을 담은 사경산수, 즉 산수풍속화로는 〈부상도負商圖〉가 좋은 예다. '단구丹丘'라고 서명한 이 그림은 성곽 아래 장사를 마치고 귀가하는 듯 돈 꾸러미를 등에 짊어지고 엉거주춤 걸어가는 두 인물을 담은 소품이다. 이 작품 역시 김홍도 특유의 대각선 화면구성이 눈에 띈다. 반듯한 돌을 수평으로 쌓은 성곽과 잡석으로 쌓은 것을 대조적으로 연계해놓은 점은 김홍도의 뛰어난 회화감각이다.

짐이 무거워 일그러진 시종의 해학적인 표정을 살린 간일한 인물묘사, 성곽 밖으로 삐져나온 잡목 표현, 성석城石의 빠른 필치와 필선의 강약조절, 언덕의 마른 붓질 등 김홍도 말년 여유로운 필세의 전형을 잘 보여준다.

이처럼 들녘, 개울, 나무, 폭포, 성곽 등 풍경의 일부를 간결하게 포착하여 정형화시킨 진경 표현에는 김홍도의 뛰어난 묘사기량과 사생적 현장감이 조화롭게 잘 살아 있다. 화조, 영모, 풍경이 가미된 고사나 도석, 인물 등 만년의 작품에서 흔히 찾아볼 수 있는 경향이기도 하다. 이

는 또 김홍도가 진경산수와 풍속화를 그리면서 체득한 현실감각을 반영한 것이다. 그가 만년에 오면서 우리 산천이 지닌 평범하면서도 진솔한 정서를 천부적인 안목과 무르익은 필력으로 집약해낸 결과이기도 하다.

마치며

조선적 우리 양식을 명쾌히 정립한 김홍도의 진경산수를 조명해보았다. 김홍도의 진경산수화는 선배인 김응환이 그려준 금강산도의 예를 통해 보더라도 도화서 생활을 하던 중 정선 화풍을 만나면서 출발하였다. 그리고 정조의 어명으로 금강산을 탐승하고 이를 바탕으로 사군첩을 제작하게 된 것이 결정적인 계기가 되었다. 그때 받은 감명과 습득한 필치를 바탕으로 삼은 《을묘년화첩》과 《병진년화첩》 등에서 보듯이 연풍 현감을 지낸 이후 오십대에 들어서 자기만의 뚜렷한 진경산수화풍을 이룩하게 된다. 그것은 그리고자 하는 현장을 충실히 사진하려는 태도, 자신감 넘치는 대상 해석과 화면구성, 탁월한 묘사력, 시원하고 활달한 수묵과 담채 구사 등 김홍도의 분명한 조형의지에 따른 것이다.

진경산수에서 더욱 빛나는 김홍도의 진가는 실경 선정에 있어 소재주의를 극복한 데 있다. 표현대상을 명승고적에 한정하지 않고 논두렁, 개울, 언덕, 나무 등 우리 산천에서 흔히 만나는 평이한 풍경까지 확산하여 시정 물씬한 화면을 우려냈다. 이는 그의 현실감각이 집약되는 만

년의 사경산수나 인물, 풍속, 영모, 화조에 등장하는 배경산수에서 쉽게 찾아볼 수 있다. 김홍도는 정선 이후 진경산수의 형식을 새롭게 변환시킨 셈이며 김홍도의 진경산수가 정선 못지않게 평가되는 이유도 거기에 있다.

그 진경 표현의 변신은 풍속화와 함께 영조 시절과는 다른 정조 시대의 미적 조형감각을 대변한다. 이렇게 새로이 향상된 김홍도의 진경산수화풍은 인물풍속과 마찬가지로 자기 양식에 엄격하였던 정선보다 동료 및 후배 화가들에게 크게 파급되었다.

김홍도의 화풍을 따른 화가들을 보면 동료인 이인문, 이명기를 비롯해 신윤복, 김득신, 김석신, 이유신, 임득명, 이의양, 김양기, 이재관, 이수민, 조정규, 김하종, 유운홍, 엄치욱, 이한철, 백은배, 유숙 등 18세기 후반부터 19세기까지 도화서 출신 화가들이 대부분이다. 박제가朴齊家, 1750~1805의 여기적 그림에도 그 영향이 나타난다.

한편 김홍도의 영향권에 있는 진경 표현에서 김홍도가 소화한 정선 화풍의 잔영을 엿볼 수 있기도 하다.[35] 이들은 김홍도의 진경을 해석하는 의도나 사상보다는 표현방식을 그대로 답습하는 데 그쳤으므로 말기 화단에 부상한 김정희 화파나 김수철 그리고 장승업에 뒷전으로 밀렸다. 그러나 이들에 의해 일반화되어 유지해온 김홍도 화맥은 근대회화에서 실경산수가 부흥하는 데 기여한 비중이 자못 크다.

즉 말기에 침잠한 상태로 계승된 김홍도의 진경 표현감각이 근대에 향토적인 소재와 색채를 구사한 청전 이상범과 소정 변관식에게서 새로운 양식으로 되살아난 것이다.[36] 김홍도와 정선을 우리의 고전으로

확립하고 그들을 사숙한 청전 이상범과 소정 변관식의 산수화가 근대 회화사에 큰 업적으로 평가되는 연유는 우리가 되새기고 재음미해야 할 귀감이기도 하다.

김홍도 화풍의 여운

이풍익의 《동유첩》에 실린 금강산 그림들

시작하며

조선 후기에 이르러 진경산수화의 조류는 18세기 전반 겸재 정선에서 18세기 후반 단원 김홍도로 새로이 정형화되는 양상을 보였다. 예컨대 금강산도가 정선 화풍을 답습하며 형식화하는 경향을 보일 무렵, 김홍도가 부상하고 사생풍 금강산 그림이 새로운 영향력을 펼친 것이다.

김홍도의 진경산수화는 정선이 확립한 진경의 표현양식과 더불어 풍경을 잡는 시점에 서양화풍을 뚜렷이 수용했다. 또 표암 강세황이나 능호관 이인상, 현재 심사정 등 당대 문인화가들의 사의적寫意的 진경산수 화풍을 소화하여 자기 양식을 도출했다.

김홍도는 당대 '국중國中의 화가'로 명성이 드높았던 만큼, 그의 화풍은 자연스럽게 '시대양식'으로 자리 잡으며 커다란 영향을 끼쳤다. 자칫 혼동을 일으킬 만큼 똑같이 베껴그린 엄치욱嚴致郁을 위시하여 작가미상으로 전하는 19세기의 금강산화첩들이 대부분 김홍도의 화풍을 따랐다.

19세기에 그러한 김홍도 화풍의 흐름과 여운을 확인시키는 대표작이

여기 소개하는 우석 이풍익友石 李豊瀷, 1804~1887의 《동유첩東遊帖》이다. 《동유첩》은 당시 문인들이 기행시와 기행문, 그리고 그에 합당한 그림을 모아 시서화첩으로 꾸며 완상하거나 소장했던 당시 문인문화의 단면을 보여주는 중요한 문예사료이기도 하다.

《동유첩》의 탄생 배경과 여정

성균관대학교 박물관 소장품인 《동유첩》은 이풍익이 1825년 8월 4일 (음력)부터 9월 2일까지, 젊은 나이인 스물한 살 때 가을 금강산을 여행하며 쓴 기행시와 산문에 삽도로 그림을 활용한 서화첩이다.[37]

이풍익은 조선 말기 문인으로 본관이 연안延安이고, 자는 자곡子穀, 호는 우석友石이다. 조선 중기를 대표하는 문인 월사 이정귀月沙 李廷龜, 1564~1635의 6대손이다. 금강산을 다녀온 4년 뒤, 이풍익은 스물다섯에 순조 29년(1829)에 정시庭試 병과丙科에 급제하였다. 병조 정랑兵曹 正郞, 홍문관 교리弘文館 校理, 병조 참판, 이조 참판 등 벼슬을 역임하였고, 육십삼 세 때는 동지사冬至使로 연경에 다녀오기도 했다. 그리고 장수하여 칠십 세에 기로소耆老所에 입사하고 노후까지 부귀와 공명을 누렸던 인물이다.

이풍익은 갓 스물을 넘긴 젊은 나이에 금강산, 곧 가을 풍악을 유람하였고 이를 자랑하려 꾸민 기행서화첩이 《동유첩》이다. 여행이 과거와 벼슬길에 나아가기 전인 점으로 미루어볼 때, 당시 명문가에서는 과

거시험 이전에 금강유람을 시켰던 모양이다.

젊은 시절 금강산의 정기를 받아 심신을 단련하고 그 절경을 보는 안복을 누리며 기행시문을 짓는 일은, 과거급제를 위한 문장력 강화에도 도움을 주고 품위를 갖춘 관료로 출세하는 데도 좋은 영향을 주었을 법하다는 생각이 든다. 이처럼 자연과 더불어 맑은 성정과 문장을 기르는 일은 곧 조선시대 성리학을 이념으로 삼은 문인으로서 사대부의 인격과 학문을 높이는 실천덕목이기도 하다.

《동유첩》은 원래 열두 권이었으나 박물관에 기증될 당시 이미 두 권이 유실된 상태여서 현재는 열 권만 전한다. 제1권에는 이풍익의 여행을 축하하고 그 의미를 강조한 박종훈朴宗薰, 1773~1841과 박회수朴晦壽, 1786~1861의 서문이 있고, 제2권에는 이풍익의 기행문 「동유기東遊記」가, 제3권에는 그의 「동유시東遊詩」 마흔일곱 편이 실려 있다. 나머지 제4권부터 제10권까지는 금강산 명승도 스물여덟 점과 함께 각 명소에 대한 기행문과 시로 꾸몄다. 따라서 《동유첩》은 만들어진 배경과 각종 정보, 그리고 금강산 구석구석에서 이풍익이 느낀 감명을 확인할 수 있다. 이 화첩은 이풍익이 금강산을 유람했던 1825년 직후 제작되어, 박종훈에게 서문을 받았던 1838년에 완성된 것으로 생각된다.[38]

이풍익의 기행시문에 따르면 그는 1825년 8월 4일, 친척인 서원西園과 벗 이맹전李孟全과 함께 한양을 출발하여 9월 2일까지 왕복 스무아흐레 동안 금강산을 여행하였다. 그의 여정은 당시 일반적인 경로와 달리 금강산 북쪽길로 멀리 돌았고, 자연히 금강산 답사 경로는 해금강에서 외금강을 거쳐 내금강으로 이어졌다.

이풍익은 1825년 8월 4일(음력) 혜화문을 떠나 영평, 금성, 회양을 지나 통천에 이르렀고 마지막으로 단발령을 거쳐 9월 2일에야 한양으로 돌아왔다. 한 달여에 걸쳐 지은 시문과 그에 곁들인 그림 배열순서는 대체로 여정과 일치한다. 그리고 기행문을 보면 표훈사에서 형과 친구 송종악宋鍾岳과 해후하는 등 도중에 가족과 친척, 혹은 지우들과 조우하기도 하였다. 또 옥류동과 만폭동 계곡 바위에 자신의 이름을 새겨넣었다는 사실을 언급하고 있다.

그런데 별도로 화가를 동행시키지 않아서 이풍익이 직접 금강산도를 그린 것으로 추측해볼 수도 있다. 하지만 기행시문에 이풍익이 그림에 대해 언급한 구절이 전혀 없으며, 화풍 상으로도 분명 문인화가보다는 김홍도를 배운 화원의 작품이다. 이풍익이 기행첩을 꾸미기 위해 화원에게 금강산 명승도 그림을 주문하여 보탠 것으로 짐작된다.[39] 다른 무엇보다도 《동유첩》의 금강산도가 김홍도 풍으로 정형화된 금강산도를 충실히 따른 임모작인 점이 그러한 사실을 뒷받침한다.

이풍익의 기행문에 포함된 그림내용을 정리해보면 금강산은 크게 세 지역으로 나뉜다. 먼저 해금강과 관동팔경의 일부로 옹천, 총석정, 환선정, 피금정, 해금강 전면, 해금강 후면, 해산정, 삼일호 등 여덟 장면으로 시작한다.[도판22, 23] 이들 중 기행경로에서 원래 첫 번째에 와야 할 금성의 피금정이 네 번째 폭에 자리하는 이유는 분명치 않다.

해금강에 이어지는 외금강 지역은 신계사, 옥류동, 구룡연, 비봉폭 네 장면이다.[도판24, 25, 26, 27] 나머지 열여섯 장면은 내금강의 세부풍경들로 유점사, 외강담, 효운동, 은선대망십이폭隱仙臺望十二瀑, 묘길상,

22. 작가미상 〈환선정〉, 이풍익 《동유첩》, 1825~1838년,
 지본담채, 20×26.6㎝, 성균관대학교 박물관

海金剛
前面

23. 작가미상 〈해금강 전면〉, 이풍익 《동유첩》

24. 작가미상 〈구룡연〉, 이풍익 《동유첩》
25. 구룡폭포 실경

26. 작가미상 〈비봉폭〉, 이풍익 《동유첩》
27. 비봉폭포 실경

28. 작가미상 〈장안사〉, 이풍익 《동유첩》

마하연, 진주담, 분설담, 흑룡담망보덕굴黑龍潭望普德窟, 만폭동, 내원통암, 수미탑, 명운담, 명경대, 장안사를 그린 것과 마지막에 귀로의 단발령을 순차적으로 담았다.^{도판28}

이들 그림과 시문배열을 통해 볼 때, 이풍익의 금강산 여행은 해금강 → 외금강 → 내금강 경로를 선택하였음을 알 수 있다. 단발령을 넘어 내금강을 돌아보고 유점사 → 외금강 → 해금강 → 관동팔경을 답사하는 일반적인 여정을 거꾸로 거스른 셈이다. 따라서 내금강 답사도 장안사에서 시작하는 탐승과 달리, 구룡폭에서 비로봉을 넘어 유점사로 내려왔다가 은선대를 보고, 내금강 구석구석을 들르며 하산하였다.

묘길상, 마하연, 진주담, 분설담, 흑룡담과 보덕굴, 만폭동 등 비로봉에서 내려오는 왼편의 만폭동 계곡, 오른편의 내원통암과 수미탑 계곡, 그리고 내금강 입구의 명운담(일명 명연)과 명경대를 거쳐 장안사에 닿았다.

이처럼 《동유첩》의 그림 스물여덟 점 가운데 열다섯 곳이 내금강 절경인 점으로 미루어, 당대 금강산 여행은 내금강 경로에 집중되어 있음을 알 수 있다. 그만큼 내금강의 경치가 아름답고 답사하기도 외금강보다 편안하기 때문일 것이다. 필자도 1998년 8월 금강산을 두루 여행하며 그러한 점을 실감한 적이 있다.[40]

이풍익의 금강산 여정에는 외금강의 진면목인 '만물상'이 빠져 있다. 이는 조선 후기 금강산 그림에서 만물상을 잘 다루지 않았다는 사실과 함께하는데, 그 이유는 이 지역이 내금강이나 구룡폭 계곡보다 험준했기 때문으로 보인다.

《동유첩》에 실린 작품들과 기행시문의 감명

《동유첩》의 금강산 세부 명승도들은 종이 바탕에 연한 수묵과 채색으로 그린 소품이다. 푸른 송백림 사이로 노랗고 붉은 단풍나무숲에 가을 정취가 물씬 풍기는 사랑스런 그림들이다. 가느다란 수묵선묘로 산언덕 풍경의 윤곽을 잡고, 연한 청록색과 황갈색 담채를 더한 숲의 나무들은 깔끔하면서도 김홍도의 화풍과 매우 닮았다. 산과 언덕은 연한 선묘와 미점으로 표현했으며, 뾰족한 암봉과 암벽은 각진 모서리를 강조하여 형상화하였다. 이 역시 철저히 김홍도 화법을 바탕으로 한 것이다. 그래서 전체적으로 뚜렷한 개성보다는 평이한 느낌이다.

또한 계류나 폭포, 해안의 수파묘도 도안화된 듯 활력이 느껴지지 않는다. 그 원인은 당시 화단에 널리 유포되어 있던 김홍도 금강산도의 임모본 일부를 선별하여 그렸기 때문일 듯하다. 한편 금강산을 특징짓는 암벽과 바위 표현에는 양감을 부여하고자 수묵의 농담대비와 담채 조절로 가는 붓끝을 세워 반복하는 새로운 시도를 했다. 하지만 정선 화법의 육중한 괴량감이나 김홍도 화풍의 세련된 탄력과 시정을 구현해내지는 못한 상태이다.

김홍도는 1788년 어명을 받고 금강산과 관동지역을 유람한 다음 횡권과 화첩형식의 금강산도를 진상한 것으로 전한다.[41] 그중 금강산도 화첩은 《해산첩海山帖》으로 불렸고, 정조 사후 순조가 1809년 매제 홍현주洪顯周, 1793~1865년경에게 하사하였다.[42] 현재 전하지는 않지만 김홍도가 《해산첩》에 담은 금강산도가 하나의 전범으로 인정되면서 당시 문

인들 사이에 다투어 소장하고 완상하고자 했던 것으로 추측한다. 그러한 분위기 속에서 임모본이 양산된 정황은 오늘날 김홍도의 후배나 작가미상으로 전하는 작품들을 통해 확인할 수 있다.

그러한 형식을 지닌 19세기의 금강산도로는 1815년 이광문李光文, 1778~1838의 《해산도첩》(국립중앙박물관)과 1865년 이유원李裕元, 1814~1888이 꾸민 《풍악권》(개인소장)에 실려 있는 유당 김하종의 금강산도들이 있다. 이풍익 역시 금강산을 유람할 때 화원을 동행시켰거나 자신이 직접 그리지 못했던 아쉬움을 김홍도 화풍의 금강산도 임모본으로 대체한 것이다.

《동유첩》의 금강산도를 김홍도의 원작에 가장 근사치로 생각되는 《금강사군첩金剛四郡帖》(개인소장) 작품들과 비교해보면, 기본적으로 구도나 화면구성을 그대로 따르되 전체적으로 시점을 약간 끌어당긴 느낌이다. 그리고 일부 장면에서 통상적으로 후대 임모작들에 나타나는 오류나 특징을 발견할 수 있다. 화면에 쓴 "해금강전면海金剛前面"과 "해금강후면海金剛後面"에서 '전후'의 명칭이 서로 뒤바뀐 점이 그러하다.

내금강 입구의 '명연鳴淵'은 '명운담'으로, '선담船潭'은 '외강담外舡潭'이라 써넣었다. 통상 '삼일포三日浦'라 일컫는 〈삼일호〉에는 보름달을 추가하여 야경으로 연출한 점이 색다르다. 또 〈해산정〉을 비롯해 대부분 일부 경물을 생략해 소략해진 점도 《동유첩》의 새로운 표현으로 지적할 수 있겠다.

《동유첩》에 삽입한 금강산 그림 스물여덟 점은 대체로 답사여정에 맞추어 배열한 것이다. 그런데 기행문에 중요하게 언급된 명소 중 상당수

는 그림을 싣지 않은 점이 눈에 띈다. 한 예로 《동유첩》에 실린 첫 시는 '송우도중松隅道中'을 꽤 감명 깊게 읊었음에도 불구하고 그림이 딸려 있지 않아서 아쉽다.

"수풀 집 시내 다리 망천輞川과 비슷하고
국화와 단풍잎에 바로 시원한 날씨로다
갈매기 잠은 엷은 안개 밖에 적적하고
나그네 길은 석양 가에 느리고 느리다
좋은 일은 금일 기약을 자랑할 만하고
이름난 구역은 이 삶의 인연을 저버리지 않았도다
구름 낀 산 저물려 하고 고향은 먼데
고개 돌리니 가을바람에 더욱 처량하도다"[43]

청명한 가을, 행장을 꾸려 금강산 유람에 나선 이풍익의 감회가 행간 구석구석에 스민 칠언시다. 우선 당나라 문인 왕유王維의 은거지였던 망천을 떠올리는 구절은 그의 문사적 면모를 보여준다. 또 금강산 여행을 약속된 인연에 빗대고 있는 데서 그가 부여하는 의미의 무게를 짐작할 수 있다. 이풍익은 유람 도중 만나는 경치를 중국의 고사에 비유하여 묘사하거나 주막집의 정황과 도중에 만난 사람들을 시문에 담았다. 그중 통천 길가의 버려진 무덤에 대해 쓴 아래 칠언시는 세상사 영욕을 질타하는 듯 젊은 호기가 느껴진다.

"외딴 무덤 자식도 없고 친족도 없는지

말갈기 같은 봉분은 땅벌 구멍에다 풀은 얼마나 묵었는가

문득 청오 같이 풍수술을 이야기하는 자들이

당시 세상의 어리석은 마음의 사람들을 속여 지낸 것을 조소하노라"[44]

이어지는 시문은 직접 돌아본 금강산 명소에 대한 설명과 현장에서 느낀 즉흥을 담은 것들이다. 예컨대 '총석정'의 기행문에 부친 장시는 특이한 총석의 형상이 얼마나 인상 깊었는지 알 수 있다. 그 칠언시 일부를 보면 실제 경치가 눈앞에 전개되는 듯하다.

"헌걸차고 우람한 것이 천여 개나 헤아리고

은물결에 살촉같이 서서 뾰족한 것은 구슬 병 같다

반듯한 정자 둥근 기둥은 빗긴데다 또 퇴적되었고

높은 돛대 짧은 노 같은 것은 빽빽하다 다시 둥글다

비로소 귀신이 낸 것이 정교함 아님이 없음을 알겠으니

돌이 유래한 것을 봄으로부터 이와 같음은 있지 않았다

천년토록 흰 구름 끼고 신선은 이미 멀리 갔는데

남긴 비석 어느 곳에서 붉은 글씨를 찾을까"[45]

이처럼 이풍익의 기행시문에는 장대한 경관에 대한 생생한 설명과 더불어 개인적으로 느낀 각별한 감흥이 절절하다. 그럼에도 불구하고 여기에 삽입한 금강산 그림들과 전혀 연계되지 않는다. 더불어서 낱낱

그림에도 이풍익의 시취가 반영되지는 않아 안타깝다. 이는《동유첩》의 금강산도가 이풍익이 유람하는 과정에서 그린 것이 아니라는 사실을 방증하는 단서 중 하나이자, 19세기 금강산 관련 문인과 화가의 시화 교류가 18세기보다 퇴락했음을 보여주는 것이다.

또한《동유첩》의 금강산도는 분명 김홍도에 비해 회화성과 금강산경의 장관을 충분히 살리지 못한 작품들이다. 19세기 조선 문화의 몰락기 시대상을 적절히 대변하는 경향이라고 볼 수 있겠다. 하지만 화첩의 아담한 크기에 어울리는 그림들로서 기행시문의 시각자료로 삽도 역할은 충분히 해냈다. 작은 화면에 걸맞게 섬세한 필치를 구사하며, 담묵과 담채를 부드럽게 조화시켜 나름대로 완성도를 지니고 있기 때문이다. 김홍도의 영향이 19세기 화단의 회화적 수준을 그렇게 유지한 셈이다.

마치며

이풍익의《동유첩》은 시서화를 익히는 동시에 산수자연의 승경을 돌아보며 인격을 도야하고자 했던 19세기 문인문화의 산물이자, 동시에 진경산수화의 발전사에 있어서 시기적으로 여운에 해당하는 작품이다. 《동유첩》의 서문에서 박종훈이 "내가 일찍이 두 번이나 금강산에 가 놀았는데 시문을 짓지 못하고 또 그림을 잘 그리는 자도 없어서"라고 밝히며 서화첩으로 꾸미지 못한 아쉬움을 토로한 데서도 알 수 있듯이, 19세기 문인들은 기행서화첩을 특별히 완상할 만한 풍류로 인정했던

것 같다.

《동유첩》의 금강산 그림들이 이풍익이 직접 목도하고 느낀 금강산 곳곳의 감동과 현장감을 살려내지 못한 점은 커다란 아쉬움으로 남는다. 그러나 조선 문예의 부흥기라고 일컫는 18세기 화단의 분수령이자 결정체라 할 수 있는 단원 김홍도 양식으로 구색을 맞춤으로써《동유첩》의 가치를 배가시키는 데 성공하였다. 다른 한편으로는 이풍익이 19세기 중반을 지나면서 급격히 쇠퇴하는 운명을 맞는 진경산수화의 마지막 자존심을 세웠다고도 할 수 있겠다. 그런 만큼《동유첩》에 곁들인 김홍도 화법의 금강산도들은 하나하나가 분명 조선 후기의 회화유산으로 손색이 없다.

설탄 한시각

진경산수의 선례 17세기 함경도 실경 그림들

한시각의 실경산수는 부감법이나 청록산수계 화풍, 그리고 실경에 지명을 적어넣는 방법 등 표현 양식상 정선의 초기 진경 작품과 밀접하여 조선 후기 진경산수화의 선례로 큰 의미가 있다. 또 그림에 지명을 쓰는 수법은 지도적 성격을 보여주어, 진경산수와 지도학의 관계를 시사한다.

시작하며

조선시대 회화사에서 진경산수화를 논할 때면, 조선적 산수양식을 완성한 겸재 정선의 독보적인 업적과 위치가 가장 빛난다. 하지만 그런 정선을 만들어낸 전통은 확연히 드러나 있지 않다. 물론 이 땅의 화가가 이 땅의 풍경을 회화의 대상으로 삼는 일은 당연한 논리이므로 실경을 표현한 산수화의 사례는 고려시대와 조선시대의 문헌사료를 통해 충분히 만난다. 그 속에서 진경산수의 생산배경과 발전적 기반이 찾아지지만, 막상 정선 회화의 형식과 연계시킬 만한 그 이전의 실경 작품이나 마땅한 자료를 만나기는 어렵다.

물론 지도나 기록화 같은 실용화의 발달 및 조선 사대부들의 시문집에 빈번히 나타나는 기행탐승에서 비롯된 요소들을 간과해서는 안 된다. 특히 이들은 조선 진경산수의 자주적 발생, 다시 말하면 양식형성과 발전을 밝혀주는 정신사적 근거이기 때문이다.

이제껏 정선 이전 진경산수의 실례로 알려진 것은 1682년에 조세걸曺世傑이 김수증金壽增, 1624~1701의 은거지를 그렸다는 《곡운구곡도첩谷雲九谷圖帖》(국립중앙박물관)이 고작이었다.[1] 이 시화첩에서 우리는 구곡도가

갖는 의미(주자를 본받으려는 조선 성리학자들이 무이구곡의 이상향을 조선 땅에 구축하려던 열정과 그 실천)를 통해 진경산수의 전개과정과 이념적 배경을 만날 수 있다. 그러나 정선 회화와 실질적으로 연결하기에는 무리가 있다. 우선 그림이 느슨한데다가 작품 수준이 정선과는 현격하게 다를 뿐만 아니라 화풍으로도 연결점을 찾기 어렵기 때문이다.

이 글에서 소개하려는《북새선은도권北塞宣恩圖券》의 두 기록화 북관실경도北關實景圖는 부족한 대로 앞의 두 가지 문제점을 어느 정도 보완한, 17세기와 18세기를 잇는 가교적인 사례이다.

《북새선은도권》의 기록화는 함경도에서 시행된 과거시험 행사장면을 그린 것이다. '한시각韓時覺'이라는 1.35센티미터의 양각도인陽刻圖印이 찍힌 그림으로 처음 공개되어 주목을 끌었다.[2] 이 그림과 같은 필치, 같은 도인의 북관실경도들은 함경도 일대의 명승을 여행하며 제작한 시화첩《북관수창록北關酬唱錄》에 실려 있다.[3]

현종 5년(1664)에 제작된 두 작품은 조선 후기에서 그리 멀지 않은 시대의 것으로, 회화적 수준에서도 어느 정도 격을 갖추고 있는 작품들로 평가된다.

주문을 받아 그린 것이므로 작가의 창조적 표현이라는 측면에서 보면 어설픈 점도 없지 않겠지만, 정선의 진경산수화법과 밀접한 관계가 드러나 있기 때문에 주목된다. 뿐만 아니라 설탄 한시각이라는 도화서 출신 화가의 새로운 면모도 보여주는 작품 사례다.

한시각의 집안과 활동

두 작품에 찍힌 인장의 도서圖書로 확인되는 한시각韓時覺, 1621~?은 도화서 출신 화가이며 벼슬은 교수敎授를 지냈다. 자는 자유子裕이고 호는 설탄雪灘이며, 본관은 청주로 화원인 한선국韓善國, 1602~?의 아들이다. 효종 6년인 1655년에 통신사의 수행화원으로 일본에 파견된 적이 있었고, 1683년에 일흔일곱을 맞은 송시열의 희수를 기념해 초상화를 그렸다는 것 정도가 그에 대해 알려진 전부다.[4]

한시각은 선전관宣傳官을 지낸 거의巨義의 5대손으로 그의 집안은 무관, 운관, 의관, 역관, 화원 등을 배출한 전형적인 중인가였다.[5] 이 집안에서 배출된 화원만 다섯 명에 이른다. 한시각의 아버지 한선국이 통정대부通政大夫를, 동생 한시진韓時振이 사과司果를 지냈으며, 한선국의 사촌동생으로 한시각에게 오촌 아저씨인 한제국韓悌國, 1620~?이 보사원종공신保社原從功臣을, 한신국韓信國, 1625~?이 사과를 지냈다. 한시각에게는 아들이 없었는데, 대신 둘째 사위가 화원인 이명욱李明郁이며 큰누이는 화원인 윤인걸尹仁傑의 아들과 결혼하였다.[6]

이러한 집안에서 태어난 한시각이 화원으로 성장하는 데는 역시 아버지 선국의 영향이 컸을 것이다. 한선국은 이징, 이신흠, 김명국, 이기룡 등과 같은 시기에 활동한 화원으로, 통정대부에 제수되었던 것으로 보아 인조, 현종 연간 도화서에서 상당한 위치에 올랐을 것이다.

한선국의 도화서 활동으로는 인조 16년인 1638년에 이징, 이기룡 등과 함께〈인조장열후가례의궤반차도仁祖莊烈后嘉禮儀軌班次圖〉(서울대학교 규

장각) 제작에 참여한 것이 있다.[7] 현존하는 작품으로는 〈기우도강도騎牛渡江圖〉(간송미술관)가 알려져 있다.[8] 이 그림은 인물이나 소, 경물 표현으로 보아 16~17세기에 유행한 김지金禔 · 김식金埴의 면모와 중국 명대 절파계의 영향을 받은 이경윤의 화풍을 그대로 전수한 듯하며, 같은 시기 김명국의 산수인물화풍보다는 부드러운 느낌을 준다.

가업을 이은 한시각은 효종, 현종, 숙종 연간에 활동하였다. 그는 아버지와 마찬가지로 기록인물화에 뛰어나 의궤반차도儀軌班次圖 제작에 두 번이나 발탁되었다. 효종 2년(1651) 선배인 김명국과 함께 〈현종명성후가례의궤顯宗明聖后嘉禮儀軌〉를, 현종 11년(1671)에는 주무 화사로 장자방張子房, 허의순許義順 등과 함께 〈숙종인경후가례의궤肅宗仁敬后嘉禮儀軌〉를 제작하였다.[9]

현종 5년(1664)에는 북도시관北道試官 김수항金壽恒의 일행이 되어 기록화와 《북새선은도권》의 북관실경도를 남겼다. 또한 앞에서 언급한 것처럼 송시열의 희수 초상(『우암선생연보尤菴先生年譜』)을 그렸다고 전하는데, 이 시기는 한시각의 만년인 숙종 9년(1683)에 해당된다.

당시 도화서에서는 그의 필력을 상당히 높이 평가한 듯한데 일본에 통신사 수행원으로 파견되었던 사실이 이를 입증한다. 선배인 김명국, 이기룡에 이어 효종 6년(1655) 조형趙珩, 유창俞瑒, 남용익南龍翼 등을 따라 통신사 일행으로 일본에 다녀왔으며, 그때 종사관으로 갔던 남용익의 《부상시화첩扶桑詩畵帖》에 일본실경도를 그려넣었다고 한다(『해행총재海行摠載』 권3, 「부상록扶桑錄」 서문).[10]

일본에 갔을 때 그린 것으로 추정되는 감필법減筆法의 선종화가 전하

는데, 한시각에 대한 지금까지의 평가는 이 작품들을 기준으로 한 것으로 〈포대상布袋像〉(간송미술관)과 〈사립인물도蓑笠人物圖〉(국립중앙박물관) 등이 전한다.[11] 이 작품들은 통신사 수행화원으로 일본에 두 차례 다녀왔던 선배화원 김명국과 마찬가지로, 한시각이 김명국의 영향을 강하게 받았음을 보여 준다. 이밖에 한시각의 유작으로 알려진 것은 거의 없다. 그러나 대체로 그의 화풍 형성에는 아버지 한선국, 선배 화가인 이징, 이신흠, 김명국, 이기룡 등의 영향, 즉 도화서의 전통화풍이 크게 작용했으리라 짐작된다.

《북새선은도권》의 과거시험 행사도

《북새선은도권北塞宣恩圖卷》은 현종 5년(1664) 8월 20일 길주에서 시행된 함경남북도 별시, 곧 별설문무과도회시別設文武科都會試를 임금에게 보고하는 기록물이다. 장권長卷의 횡축으로 가로가 57.9센티미터에 세로 674.1센티미터인 긴 두루마리 서두에는 표제로 '북새선은北塞宣恩'이라는 전서篆書가 배치되고, 이어서 과거시험과 관련된 장면을 그린 기록화 두 폭이 나란히 배열되어 있다.

뒷부분의 후기後記는 시관試官 이하 제명록題名錄이다. 과거를 치르는데 참여한 관계자들의 명단 및 시험 내용과 과정, 그리고 합격자 명부로 구성되어 있다.[12] 함경도에서 가졌던 과거 행사를 특별히 기록화까지 첨부하여 어람용御覽用으로 만든 것은 함경도 별시과別試科가 처음 시

행되었기 때문인 것으로 짐작한다.

현종 5년 함경도에서는 그곳의 인심을 수습하여 보고한 민유중閔維重, 1630~1687의 건의에 따라 별시를 처음으로 시행하였고 같은 해 제주도과濟州道科도 처음 실시되었다.[13] 당년 봄에 함경도는 기근과 질병으로 민심이 흉흉했던 듯하다. 사간司諫이었던 민유중의 보고에 따르면 기민이 11,842명, 질병사망자가 65명이고 마소들이 죽어갔다고 한다(5월 3일 갑자). 따라서 함경도민을 위로하기 위해 별시를 마련했다. 북도시관으로 김수항(1629~1689)을 임명했으며(윤 6월 13일 계유), 김수항은 임명된 뒤 좌참찬에 제수되었다(7월 4일 계사).

김수항에게는 시험관으로 다녀오면서 함경도를 순방하고 민심과 물정을 파악해오라는 지시가 내려진다(7월 8일 정유). 시험 관리는 함경도의 지방관들을 활용하고 문과 세 명, 무과 삼백 명을 뽑으며, 합격자의 방방放榜은 함흥에서 갖도록 논의되었다(7월 21일 경술). 문무과 시험은 길주에서 치렀다(8월 20일 기묘). 김수항은 시험을 완료하고 귀경하여 도내의 여러 사정과 개선점을 진정하였다(10월 19일 기미). 그 사이에 김수항은 이조 판서 관직을 받았다(9월 12일 경자).[14]

이처럼 함경도에 처음 개설된 북도별시의 과정을 후대에 모범이 되도록 기록, 보존하고 왕에게 보고하기 위하여 제작한 것이 《북새선은도권》인 셈이다. 이 도권에 찍힌 인장으로 한시각이 그렸다는 사실을 확인하였다. 그가 시험관의 일행으로 참여하여 이와 같은 기록화를 제작하게 된 것이다. 9년 전 통신사의 수행화원으로 뽑힐 만큼 도화서 일급 화가였으니 그림에 사십대 중반의 성숙한 솜씨를 유감없이 발휘했다.

1. 한시각, 〈길주과시도〉《북새선은도권》, 1664년, 견본채색, 57.9×674.1㎝, 국립중앙박물관

2. 한시각의 〈길주과시도〉 중 기추시험 부분

두 그림은 표제에 따라 〈북새선은도〉라 불려왔다. 북도北道에 왕이 은혜를 베풀었다는 의미인 이 명칭이 실제 그림의 제목으로 적합하지 않다. 두 폭 중에서 앞의 한 폭은 길주 관아에서 문과와 무과의 시험을 치르는 모습을, 연이은 다른 한 폭은 함흥 감영에서 합격자를 발표하는 방방행사放榜行事를 담은 것이다.[15] 앞의 그림은 〈길주과시도吉州科試圖〉이고, 뒤의 그림은 〈함흥방방도咸興放榜圖〉인 셈이다.

길주 읍성 안팎과 길주와 명주 지구의 장백산 산맥을 배경으로 하는 〈길주과시도〉에는 관아의 동헌 앞마당에서 열린 무과시험과 그 옆에서 진행된 문과시험 장면을 담았다.도판1 화면을 넓게 차지한 무과시 장면의 비중이 큰 탓에 무과시험 장면으로 단정되기도 하였다. 무과시험은 말을 타고 달리며 활을 쏘아 과녁을 맞히는 기추騎芻시험 모습이다.

과녁 열 개가 두 줄로 배열되고 과녁마다 흰 천막과 함께 합격과 불합격을 확인하는 군졸들이 네다섯 명씩 보인다. 마당 가운데에서 한 응시자는 흰 말을 타고 달리면서 두 번째 과녁을 향해 활시위를 당긴다. 사람 모양을 한 첫 번째 과녁에는 이미 화살이 박혀 있다. 확인병졸 중 한 사람은 북을 치고, 홍백기를 든 두 사람 중 한 사람이 홍색 깃발을 올려 과녁에 맞추었음을 알리는 자세다.도판2 무과규정에 의하면 1차에 과녁을 두 개 이상 맞추어야 합격이다. 위쪽 열 개의 과녁 뒤로는 과정을 끝낸 사람이 말을 달려 돌아간다. 무과시험 세 가지 중 가장 생동감 넘치는 기추시험을 선택하여 이처럼 표현한 것이다.

무과시험장 왼쪽에 사선으로 그린 동헌 앞에는 게양대가 두 개 배치되고, 이 게양대에는 황색기가 걸려 있다. 차일을 친 건물 안에는 대형

3. 한시각의 〈길주과시도〉 중 시험관들과 문과시험장 부분

병풍이 둘러 있고, 정2품의 분홍색 관복차림을 한 시관試官 김수항을 중심으로 적색 정복차림의 관계관들이 무과시 채점을 확인하는 듯하다. 주변에는 명단을 부르는 사람, 시험을 치르는 사람에게 화살을 내리는 모습과 기수, 나팔수, 고수, 호위병사 등이 보이고, 아래쪽에 시험대기자들이 말을 데리고 서성인다. 무과 합격자만 해도 삼백 명이나 되므로 시험을 치르는 사람들의 주요 부분 외에는 모두 생략한 모양이다.

동헌 왼편, 그림의 정면에 보이는 담장 안이 문과시장文科試場이다. 건물 안에는 빈 의자와 탁자가 놓여 있다. 분홍색, 적색 관복차림의 관리는 앉고, 청색 관복을 입은 관리는 엎드린 자세다. 앞마당에 임시 가설된 초정草亭에는 방건을 쓰고 홍포를 입은 열여섯 명의 문과시 응시자들이 보인다. 웅성대는 듯한 표정으로 보아 시험 전인 모양이다.도판3 문과서제文科書題는 '용흥강부龍興江賦'였다. 이러한 문무과시 장면은 정확하고 치밀한 필치로 각 인물들의 성격과 표정을 살려냈기에, 하나하나를 자세히 들여다보면 길주에서 벌어진 당시 과거행사를 생생하게 읽게해준다.

한편 과시科試 장면과 여기에 관련된 관아를 정확한 시점으로 도식화해 표현한 것에 비해, 주변의 부수적인 풍경은 개별 경물로 축소하거나 생략법으로 부감하였음을 알 수 있다. 길주읍성 내외는 물론이고 길주, 명주 지구의 지세까지도 옆으로 늘어뜨려 포함시켰다.

근경에는 봉화대가 있는 향교현鄕校峴 가을단풍이 든 소림疎林 및 초옥을, 성문 안쪽에는 가운데 버드나무와 섬이 있는 방형지方形池를 그려 넣었고, 성문 밖으로는 개폐식 다리 구조를 치밀하게 설명했다.도판4 읍

4. 한시각의 〈길주과시도〉 중 서쪽 성문과 개폐식 다리 부분

성 내외의 풍경은 안개로 처리하고 듬성듬성 마을과 나무를 안배하였다. 그밖에 읍성의 왼편으로는 은은하고 엷은 담묵으로 평야지대와 부서천浮瑞川을, 오른편으로는 다신포多信浦 풍경을 표현하였다.

원경산 처리는 근경과 마찬가지로 청록산수 기법이다. 오른편 뾰족뾰족한 금강봉 봉우리의 칠보산경七寶山景에서 왼편 두리산경頭里山景까지를 담고, 그 뒤로 흰 눈 덮힌 장백산과 연이은 산맥이 전개되어 있다. 이처럼 대장관의 풍경을 한 화면에 담아내면서도 세부적인 버드나무나 다른 나무들, 성문과 다리, 가옥 등은 구체적이고 치밀하다.

이 그림에 연이어 같은 형식, 같은 필치로 그린 〈함흥방방도〉는 그림 왼쪽 하단부에 '韓時覺'이라는 주문방인朱文方印이 찍혀 있다. 후기에서 확인되는 바와 같이 10월 6일 함흥 감영에서 가졌던 합격자들에게 어사화와 홍패를 내리는 방방행사를 그린 것이다. 감영 내부의 분위기는 앞 그림에 비하여 자못 엄숙하다.도판5 그 분위기에 어울리게 함흥 감영 건물들도 정면으로 부감하여 작도하였다. 차일을 친 건물 내부에는 탁자와 향로가 놓여 있고 그 앞에 한 시관이 엎드려 제향하는 모습도 보인다. 앞쪽 탁자 위에는 합격생에게 내릴 어사화가 쌓여 있으며, 관리 두 명이 서 있다. 건물 내부 왼편 방에는 관기로 보이는 여인들이 옹기종기 앉아 있다. 계단 아래의 두 사람과 중문 구석에 한 사람이 방건을 쓴 것으로 보아 문과에 합격한 세 명인 듯하다.

마당에는 오른쪽에 문관, 왼쪽에 무관으로 나뉘어 별시에 참여한 관리들과 좌우에 여러 가지 깃발을 든 기수가 정연하게 도열해 있다. 중문 너머 오른쪽에는 정장한 악대 아홉 명이 있는데 편종, 북, 박을 치는

5. 한시각, 〈함흥방방도〉《북새선은도권》, 1664년, 견본채색, 57.9×674.1cm, 국립중앙박물관

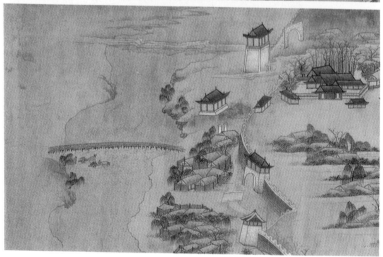

6. 한시각의 〈함흥방방도〉 중 합격자 발표 예식 부분
7. 한시각의 〈함흥방방도〉 중 만세교와 소달구지 부분

지휘자 등 편성이 축소되어 있지만 궁중악대의 격을 갖춘 격식이다. 문 밖에는 왼쪽으로 무관 하급관리들이 두 줄로 앉아 있으며, 무과합격자 들로 보이는 인물들은 비교적 자유롭게 서성대는 모습이다.도판6 앞 그 림에서도 그랬듯이 합격자가 삼백 명이나 되는데도 그 규모를 현격하 게 축소한 것이다. 여기에도 당대의 문무반 차별구조가 드러난다.

〈함흥방방도〉는 〈길주과시도〉에 비하면 마을을 촘촘하게 그려넣어 큰 도시다운 함흥의 면모를 잘 드러냈다. 뒤 배경으로는 함흥의 진산鎭 山인 성관산成串山과 특징적인 송림이 보이고, 특히 감영 건물 뒤로 운 해를 처리한 생략법이 눈에 띈다. 그 위 좌우로는 북관의 산악들이 전 개되고 오른쪽 산 위로는 붉은 아침 해가 떠오르고 있어서 행사 시각을 알려준다. 이 그림에서 주목할 부분은 성곽의 왼편이다. 거기에는 폭이 넓은 성천강이 흐르고, 긴 강을 가로질러 성으로 통하는 만세교萬歲橋가 놓여 있다. 다리 아래 물속으로 소달구지 두 대가 짐을 싣고 건너는 모 습이 보인다.도판7

앞 달구지를 모는 사람은 소 뒤를 바짝 따르고 뒷사람은 엉거주춤하 게 옷을 걷어올린 채 달구지를 뒤쫓는 모습이 해학적이다. 얼핏 뒷사람 이 쓴 것이 관모 비슷하고 달구지에 실은 것이 어사화와 비슷한 것으로 봐서 현장에서 발견한 소재이다. 그림을 그리던 한시각의 재치로 읽힌 다. 이전 시대의 기록화에서는 찾아볼 수 없는 것으로 후기의 풍속화적 시각을 예고하는 표현이다.

정례적인 엄격한 틀에서 벗어나는 17세기 기록화의 새 면모인 즉, 화 원의 자율적인 표현의 폭이 넓어지면서 18세기 영·정조 시대로 이행

되는 후기 회화로의 변화를 시사하는 것이다. 이러한 표현은 숙종 46년 (1720)에 제작된《기사계첩耆社契帖》과 영조 21년(1745)에 제작된《기사경 회첩耆社慶會帖》의 행사장면, 김홍도가 그렸다고 전해오는〈평양감사선 유도平壤監司船遊圖〉나〈수원능행도水原陵行圖〉등 18세기 기록화에서 풍속 화적 양상으로 더욱 발전하게 된다.

〈길주과시도〉와〈함흥방방도〉는 형식이 같다. 진채의 청록산수로 그 린 산 묘사법, 건물 작도법과 인물 표현, 버드나무나 기타 수목묘사 법, 경물 사이의 안개 처리 등은 종래의 기록화 제작방식과 전통화풍 을 따른 것이다. 특히 산세의 고실고실한 먹선묘, 이른바 단선점준법은 16~17세기 산수화에서 흔히 볼 수 있는 필법이다.[16]

그런데도 이 두 그림이 장대한 맛을 주는 것은 가로로 긴 화폭에 과 거시험 관련 행사장면을 주제로 하면서 성 내외의 풍경을 부감법으로 포착하고, 북관지세를 파노라마처럼 펼쳐놓았기 때문이다. 이런 양식 은 16세기의 산수를 배경으로 한 계회도 형식과 행사인물 중심의 기록 화 형식을 복합해서 만들어낸 것으로 생각된다. 예로 선배화원인 이기 룡이 인조 7년(1629)에 그린〈남지기로회도南池耆老會圖〉(서울대학교 박물관) 를 들 수 있다.[17]

특히〈남지기로회도〉의 화면 우측하단에 사자관寫字官이 '이기룡사李 起龍寫'라고 화원 이름을 써넣어 주목할 만하다. 이는 '한시각'의 도인과 함께 17세기에 들어서면서 화원의 신분이 상승되었음을 말해주는 증거 다. 이런 분위기 속에서 화원 개인의 창작욕구나 개성을 표현하는 데에 도 진전이 있었고, 그것이 바로 다음 시기인 영·정조 화단으로 이어지

는 발전의 토대가 되었다.

그런 점은 앞서 거론한 풍속화적 내용을 화면 속에 집어넣은 의도와 행사내용을 전경도 형식에 조화시킨 방법에서 찾아진다. 행사 장면을 사실대로 충실히 담으면서 주변의 거대한 풍경을 한 화면에 조화시킨 화법에는 감탄사가 절로 나온다. 안정된 묘사력을 바탕으로 주변 배경을 광범위하게 포착한 산수 표현은 실경다운 분위기가 물씬하다.

현장감은 특히 〈길주과시도〉의 오른편 상단 뾰족뾰족한 골산을 표현한 데 잘 나타난다. 이 모습은 《북관수창록》의 〈칠보산경도〉에 그린 금강봉의 모습과 흡사하며, 실제로 1930년대에 찍은 칠보산 사진을 통해서도 그 실경을 확인할 수 있다. 두 과시행사도가 갖는 실경적 요소가 발전하여 진경산수로서 이념과 형식을 차츰 갖추게 된다. 한시각의 본격적인 실경산수는 다음 북관실경도北關實景圖들에서 만난다.

《북관수창록》의 실경도

앞에서 본 《북새선은도권》의 〈길주과시도〉 〈함흥방방도〉와 같은 화풍으로 그린 실경도는 《북관수창록北關酬唱錄》이라는 기행시첩 안에 함께 꾸민 작품들이다. 수창록은 함경도 과거시험 감독인 시관試官으로 임명된 김수항이 성진城津에서 지방관들과 합류하는 때로부터 과거시험을 끝내고 칠보산을 탐승하기까지 지은 시와 한시각이 수행하며 그린 실경도 여섯 점으로 구성되어 있다. 김수항과 함경도 지방관들이 주

고받은 시는 김수항의 문집에도 일부 실려 있다.[18]

시험관 김수항이 한양을 떠난 것은 7월 27일이고 길주에 도착한 것은 8월 16일이다.[19] 이때 마중을 나오고 북관 탐승을 안내하며 함께 수창한 지방관은 함경도 관찰사 민정중閔鼎重, 함경도 도사 어진익魚震翼, 단천 군수 홍석구, 이성 현감 조성보趙聖輔 등이다. 이들은 현종 등극 이후 자의대비慈懿大妃의 복상服喪이 기년설(朞年說, 1년)로 채택되면서 권력을 쥔 서인 계열로 모두 김수항과 친분이 깊다.

문곡 김수항文谷 金壽恒, 1629~1689은 안동 김씨 김상헌金尙憲의 손자로 영의정까지 오른 문신이다. 시험관 임명 당시에는 우참찬이었다. 시·서·문장에 뛰어났고, 송시열과 함께 서인 계열의 중심인물로 남인이 재집권하는 기사환국(己巳換局, 1689)때 사사賜死되었다.

노봉 민정중老峯 閔鼎重, 1628~1692, 자는 대수大受은 송시열의 문인으로 좌의정에 올랐다가 기사환국으로 송, 김과 함께 유배된 인물이다. 겸재 어진익謙齋 魚震翼, 1625~1684, 자는 익지翼之은 민정중과 함께 활동한 서인으로, 좌승지, 강원도 관찰사에 이르렀다.

수창록의 전편에 걸쳐 김수항과 대좌해서 시운詩韻을 나눈 지방관은 동호 홍석구東湖 洪錫龜, 1621~1679다. 천문학에 정통했다고 하며 김수항의 할아버지인 김상헌과 함께 척화대신으로 몰려 심양瀋陽에 잡혀갔던 이식李植, 1584~1647의 제자다. 그는 특히 시와 서에 뛰어났다. 이들은 모두 정계의 지우이며 당대의 손꼽히는 문장가였다. 함경도의 북도별시를 계기로 이들의 각별한 만남이 이루어졌으니 북관승경北關勝景의 선유仙遊와 수창시회酬唱詩會의 풍류가 자연히 무르익었을 것이다.《북관수창

록》은 바로 아름다운 함경도 지역 명승 답사의 풍류시화첩인 셈이다.

《북관수창록》은 총 32면이고 실경도 여섯 점을 제외한 나머지는 모두 시문이다. 이 시화첩의 내용과 일정을 보면 다음과 같이 정리된다. 김수항이 성진에 도착한 것은 8월 16일, 바로 중추철 다음 날이었다. 둥근 달이 환한 저녁에 마중 나온 지방관들과 성진 북루의 송림에서 망망대해를 바라보며 완월시음翫月詩飮하였다. 다음 날 새벽, 성진 망해봉에서 하늘이 열리는 일출 장관을 관람하고, 그날 저녁에는 조일헌朝日軒에서 또 다시 야좌시회夜坐詩會를 열었다. 이들의 시어대로 중추가절에 뜻을 같이하는 인사들이 만난 선계의 유희였을 것이다.

수창록 전반부에 그려넣은 〈성진일출도城津日出圖〉와 〈조일헌도朝日軒圖〉가 바로 그 장면들을 담은 것이다. 후반부는 8월 20일에 시험을 끝내고 9월에 홍석구와 조성보의 안내를 받아 음산한 함경도 북새, 늦가을 설경의 칠보산을 일박이일로 유람한 내용이다. 기암골산奇巖骨山의 절승고적絕勝古蹟에서 수창酬唱하는 가운데 그린 실경도는 〈금장사도金藏寺圖〉 〈금강봉도金剛峯圖〉 〈연적봉도硯滴峯圖〉 〈칠보산전도七寶山全圖〉다. 마지막의 〈칠보산전도〉에는 왼편 하단에 〈함흥방방도〉와 같은 주문방형 '한시각韓時覺' 인장의 도서圖書가 찍혀 있다. 함경도 과거 시험관의 수행화원인 한시각이 김수항 일행과 여정을 함께하면서 사생한 그림들이다.

〈성진일출도〉는 망망한 운해 위로 붉은 태양이 떠오르는 일출 광경을 표현한, 시화첩의 첫 그림이다.도판8 오른쪽 하단에 해변의 망해봉 위에서 일출을 감상하는 김수항과 세 지방관들이 등장한다. 송림 너머로 천막이 쳐 있고, 그 안의 두 인물은 당상관인 김수항과 민정중이다.

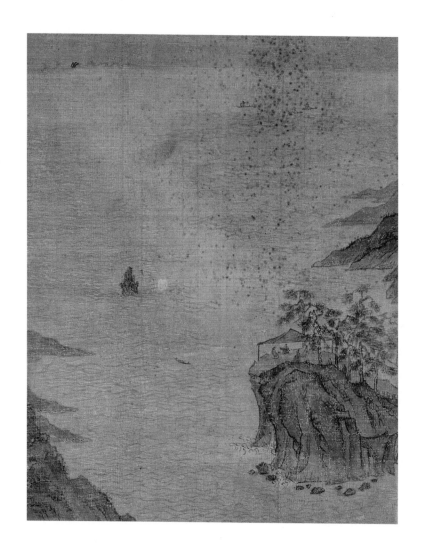

8. 한시각, 〈성진일출도〉《북관수창록》, 1664년, 견본채색, 29.6×23.3cm, 국립중앙박물관

이 두 사람은 홍색 관복을, 나머지 두 지방관은 청색 관복을 입은 모습까지 기록화적 수법으로 그려져 있다. 송림 사이에는 두 사람이 망해봉을 오른다.

송림과 망해봉 절벽에 파도가 와서 부딪혀 일어나는 포말, 앞 바다의 낚싯배, 먼 바다로 출어하는 돛단배 세 척까지, 세심한 표현이 기록화를 잘 그린 화원의 솜씨답다. 잔잔한 망망대해를 전면에 담고 오른편으로 송림의 망해봉과 잇댄 해변 일부를 편중시킨 화면구성은 조선 전기부터 유행한 편파구도 수법이다.

이러한 구도법의 응용은 왼편으로 바다를 전개시킨 〈조일헌도〉에서도 유사하게 나타난다. 여기에 인물을 그리지 않고, 망해봉과 조일헌이 있는 성진의 전경을 조망해 놓은 것이다.^{도판9} 가운데 바위에는 청색기가 걸려 있다. 성곽과 성 안팎의 정경을 관아의 주요 건물들만 담아 '조일헌朝日軒', '진북루鎭北樓', '영동역嶺東驛'이라는 명칭을 써넣었으며, 나머지는 축소하거나 생략하였다. 오른편 근경에 산악 일부를 배치하고, 멀리 해변에는 두 척의 배가 정박해 있는 어촌 풍경이 보인다. 그 뒤로 해변까지 뻗은 산맥이 전개되고 조일헌야좌시朝日軒夜坐詩의 내용처럼 보름이 이틀 지나 약간 기울어진 달을 조그맣게 그려넣었다.

화면 처리는 《북새선은도권》의 기록화법과 근사하다. 이 〈조일헌도〉와 내용이나 구도가 똑같은 〈조일헌도〉가 조선을 개국한 태조와 관련된 유적 〈격구정도擊毬亭圖〉와 함께 1981년에 공개된 적이 있었다.[20] 이두 족자그림은 동시대의 화풍으로 한시각의 작품일 가능성도 있고 그화풍을 따른 후배의 것으로 짐작되기도 한다.[21] 여기에 소개한 그림들

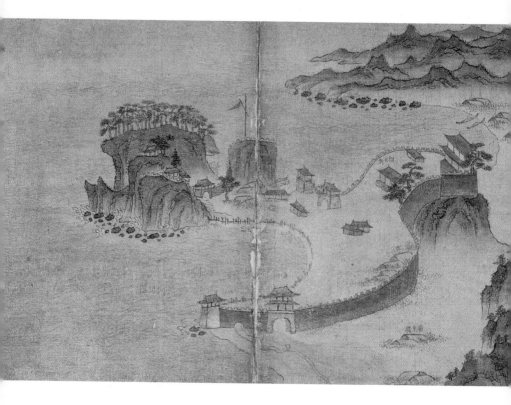

9. 한시각, 〈조일헌도〉《북관수창록》, 1664년, 견본채색, 30×46.5㎝, 국립중앙박물관

에 비하여 〈격구정도〉와 〈조일헌도〉의 필치가 좀 더 거칠고 짜임새가 덜하긴 하지만, 기본적인 구도나 화면 운용이 흡사하다.

수창록 전반부의 두 작품보다 후반부의 칠보산경도들은 실경산수다운 맛이 한층 강하다. 본래 칠보산은 길주, 명천 지방에 걸쳐 있는 절경의 명산이다. 기암괴봉 칠보산의 석림石林은 금강산의 만물상을 연상시킨다. 암봉들은 금강산의 기암과 가장 닮은 금강봉을 중심으로 바위의 생김새에 따라 천불봉千佛峯, 연적봉硯滴峯, 사암寺巖, 문암門巖, 만경대萬景臺, 회상대會象臺, 개심대開心臺 등으로 불린다. 칠보산에는 김수항과 지방관들의 여정에도 포함된 금장사金藏寺, 금강굴金剛窟, 개심사開心寺, 도솔암兜率菴 등의 사찰이 있다.22

김수항 일행이 칠보산에 도착한 첫날은 금장사에서 묵었다. 〈금장사도金藏寺圖〉는 일행이 도착한 오후의 칠보산 풍경을 그린 그림이다.도판10 전경의 오른편으로 사찰 건물 두 채가 배치되고, 왼편 계곡에는 개울이 흘러내리며 주변 언덕과 사찰 주위에는 일정한 형태의 침엽수와 나목들이 듬성듬성 서 있다.

그 사이 왼편에는 평상복을 입고 말을 탄 세 인물, 김수항과 홍석구, 조성보가 절로 들어서며, 개울 건너 안쪽으로 승려가 보인다. 위로는 짙은 운해가 깔리고 그 너머로 멀리 산등성이와 뾰족하게 솟은 봉우리들은 금강봉이다. 칠보산의 절경을 구경하기 전날에는 「희영설경戲詠雪景」이라는 시처럼 저녁에 눈이 좀 내렸던 모양이다.

〈금강봉도金剛峯圖〉의 나무들과 언덕은 눈이 내린 모습으로 표현되었다. 칠보산 일대에서 바위 형상이 가장 빼어나고 금강산을 닮은 금강봉

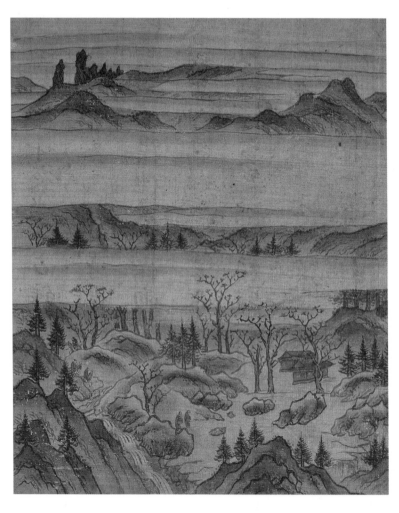

10. 한시각, 〈금장사도〉《북관수창록》, 1664년, 견본채색, 29.5×23.5cm, 국립중앙박물관

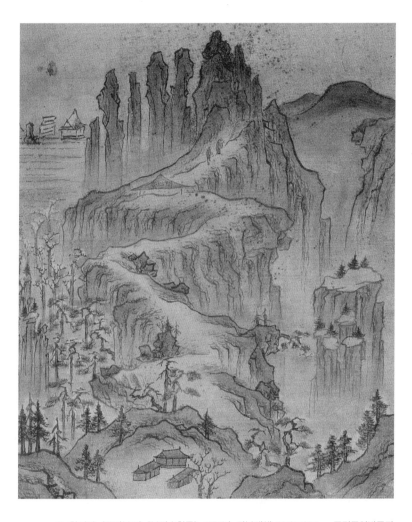

11. 한시각, 〈금장봉도〉《북관수창록》, 1664년, 견본채색, 29.3×23.5cm, 국립중앙박물관

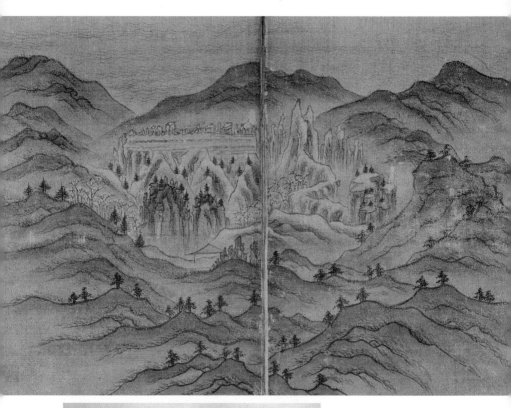

12. 한시각, 〈칠보산전도〉《북관수창록》, 1664년, 견본채색, 29.6×23.5㎝, 국립중앙박물관
13. 칠보산 실경

'만경대'의 개골암봉皆骨岩峯을 중심으로 전경에 금장사가 배치되고, 그 위로 금강봉에 오르는 꾸불꾸불한 눈 덮인 등산로가 화면의 주축을 이룬다.도판11 정상 가까이에 지팡이를 짚고 산을 오르는 김수항과 홍석구 두 사람의 모습이 보이며, 그 아래 '개심대'에는 천막이 쳐져 있다. 오른편으로는 위가 편편한 암봉이, 왼편으로는 눈 쌓인 송림과 나목들, '천불봉'의 일부, 그리고 멀리 절집 모양인 사암의 일부가 짜임새 있는 화면을 이룬다. 〈조일헌도〉에서와 마찬가지로 '만경대' '개심대' '천불봉'의 이름을 적어넣었다. 수창록 칠보산경도 가운데에서도 〈금강봉도〉가 제일 실경산수다운 면모를 갖추어 이 시화첩의 백미로 꼽고 싶다.

다음 〈연적봉도〉와 〈칠보산전도〉는 인물이 없는 풍경화다.도판12, 13 〈연적봉도〉는 〈칠보산전도〉를 통해 확인되듯이 칠보산의 오른편 풍경인 〈금강봉도〉에 비하여 왼편 풍경을 담은 것이다. 전체적으로 'V'자형 구도를 이룬 〈연적봉도〉는 '회상대'와 '연적봉'을 중심으로 해서 근경 왼편으로는 절벽을 뚫어 만든 금강굴이, 오른편으로는 잡목이 듬성듬성 서 있는 토산이 배치되어 있다. 연적봉 오른편으로는 석림이 전개되고 왼편 너머로는 사람 모습의 바위가 있는 천불봉이, 중앙 멀리 절집 모양의 '사암寺岩'이 원경에 보인다.

〈칠보산전도〉는 하산할 때 문암門岩에서 휴식할 때의 전경을 담은 것이다. 전체적으로 눈 내린 칠보산의 기봉奇峯 정경을 중심으로 주변의 토산을 크게 부감하여 'V'자형 구도와 타원형 구도를 복합시켜 구성하였다. 그 때문에 정선이 완성한 〈금강전도〉의 초보적인 형식을 연상시킨다. 중경 가운데 천막이 쳐진 곳의 입석立石은 탐승일행이 잠시 쉰 문

암인 듯하고, 그 너머로 칠보산의 특징적인 암봉 모양새를 그대로 살려 그린 것이다. 오른편으로 금강봉이, 왼편으로 천불봉과 사암이 보이며, 산 능선 위로 출렁이는 동해바다가 희미하다. 이때 문암에서 읊은 김수항과 홍석구의 시에 탐승의 감회가 잘 실려 있다. 이같이 《북관수창록》의 기행시문들은 실경산수 발달의 이념적 배경을 잘 말해준다.

"천공天公이 뜻이 있어 층암層岩들을 깎았는가
높이 솟은 현관玄關에는 안개 자욱하네
천고의 오랜 세월 홀로 별세계를 감추었고
가까이 대하니 온 산이 선경仙景이네
평림平臨한 설령雪嶺은 병풍을 둘렀고
창명滄溟한 바다를 내려다보니 거울을 휩싼 듯하네
말을 일으켜 지나온 풍광을 돌아보니
이제사 선경과 속계의 서로 다른 차이를 알겠네

두 바위를 묶은 듯 높은 산줄기
문을 세워 영경靈境을 깊이 감추네
중봉은 외로이 천군중千群中에 빼어났고
중첩한 산봉우리 만상萬象이 빛나네
가을 설천雪天을 보니 옥순玉笋이 돋았고
새벽 운해를 바라보니 은함銀函이 용솟는 듯하네
어느새 가슴에 연하烟霞의 기운이 스미니

오늘의 풍류 범상치 아니할세"

〈칠보산전도〉를 비롯한 여섯 점의 북관실경도들은《북새선은도권》의 기록화들과 마찬가지로 고실고실한 필치의 이른바 단선점준과 수묘법 樹描法 등을 사용한 전통양식을 따른 청록산수화풍이다.

듬성듬성 반복해 그린 나무와 계곡, 바위, 가옥 배치 등 허술한 짜임새로 당대의 기존 수묵산수화에 비해 풀어진 분위기다. 한시각의 북관실경도들은 성진풍경城津風景 그림보다는 〈칠보산전도〉에서 현장사생의 감명을 크게 주며, 실경산수로서 새로운 면모를 보여준다.

부감법으로 관망한 시각에 합당한 'V'자형 혹은 타원형의 화면구성과 개골암산의 내리그은 선묘법은 칠보산의 모습이 지닌 감동을 적절히 표현한 것이다. 그 가운데서도 특히 〈금강봉도〉의 필세와 〈칠보산전도〉의 구도법이 안정감을 준다.

이처럼 금강산을 닮은 빼어난 절승경관이 절로 좋은 그림이 되게 하였고, 중국적 형식에 물든 전통화풍을 탈피하여 우리 산천에 맞는 새로운 양식을 창출하게 했던 토대다. 한시각의 칠보산경도들에 아직은 어설프고 엉성한 구석이 남아 있지만 정선의 진경산수화풍과 유사한 느낌을 주는 이유는 그 때문이다. 한시각의 실경산수는 부감법이나 청록산수계 화풍, 그리고 실경에 지명을 적어넣는 방법 등에서 표현양식상 정선의 초기 진경 작품의 선례로 큰 의미를 찾을 수 있다.

또한 그림에 경물의 지명을 쓰는 수법에는 지도적 성격이 남아 있어, 특히 실경산수와 지도학의 관계를 시사한다. 실제 작품으로 알려진 것

은 없지만 이러한 실경산수의 발전양상은 당대 문집에 남아 있는 기행시화의 기록을 통해 접할 수 있다. 그 가운데 좋은 예가 선비화가 창강 조속의 금강산도에 대한 기록이다. 남학명의 『회은집』에 담긴 〈제조창강수화첩후題趙滄江手畵帖後〉가 그것인데 장안사, 장안사망동북망長安寺望東北望, 벽하담碧霞潭, 표훈사表訓寺, 표훈사내루동망表訓寺內樓東望, 마사연북망摩訶衍北望, 마사연동남망摩訶衍東南望, 삼일정동망三日亭東望 등 정선이나 그 이후에 금강산을 그렸던 그림들의 화재와 거의 흡사한 내용이다.[23] 이를 통해서 17세기를 계승한 정선의 사경寫景 면모가 확인된다.

마치며

지금까지 한시각의 그림으로 알려진 두 작품《북새선은도권》의 함경남북도 별설시別設試 기록화와《북관수창록》의 실경도에 대해 정리해 보았다. 이들은 정선의 진경산수로 변화하는 흐름을 보여주는 선례들이다. 더하여 도화서 화가들이 어느 정도 자율성을 가지고 있었다는 흔적으로 현장감을 살린 기록화의 사생적 성향과 풍속화적인 발전을 보여준다.

특히 북관실경도들은 실경산수로서 사생미가 물씬 풍긴다. 기행시와 사생화를 함께 꾸민《북관수창록》의 조합은 후기 진경산수화 발단의 한 실체로 주목할 필요가 있다. 이는 여러 문집의 기행시에서 찾아볼 수 있듯이 조선시대 선비들의 기행탐승하는 풍류적 표현이기 때문

이다.

이 글에서 소개한 두 사례와 통신사 수행시 남용익의 《부상시화첩扶桑詩畵帖》에 그린 일본풍경도에 대한 기록 등을 통해서 볼 때, 한시각은 주로 서인 계열 인사와 접촉하면서 자신의 회화세계를 이루었음을 알 수 있다.[24] 이 점을 좁혀서 생각하면 조선 중기 및 후기 즉, 17~18세기에 새롭게 변신, 창출되는 실경산수는 중국에서 명과 청이 교체된 이후 조선에서 형성된 주자종본주의朱子宗本主義 내지 소중화적小中華的 자긍심으로, 정권의 중심세력에 부각된 서인-노론이 이를 자극하고 발전시켰음을 무시할 수 없게 한다.[25]

이것을 뒷받침하는 또 하나의 예가 김수항의 형 김수증의 은거지를 1682년에 그린 조세걸의 〈곡운구곡도曲雲九曲圖〉이다. 이는 이율곡의 석담구곡石潭九曲, 송시열의 화양구곡華陽九曲 등과 함께 당시 주자학적 정통을 조선 산천에 구현하려 했던 조선 사대부의 의식을 반영한 것이다.

17세기 실경산수의 사례가 서인-노론에 집중되고 특히 작품으로 남아 있는 실례가 안동 김씨 집안에 전해지고 있었다는 사실은 이들과 정선과의 관계를 떠올리게 한다. 정선이 화가로서 위치를 다지게 된 계기가 김수항의 장자이며 집권 노론계의 주요인물인 김창집과 이웃하여 살면서 그의 천거를 받아 비롯되었다고 전해오기 때문이다.[26] 표현양식상 보아서도 여기에 소개한 실경도들을 정선이 직접 들춰보고 참작했을 가능성도 없지 않다.

동회 신익성

인조 시절의 사생론과 실경화 〈백운루도〉

동회 신익성은 지금까지 미술사에서 거의 다루어
지지 않았던 문인이었지만 신익성의 사생론과 실
경화 〈백운루도〉는 진경산수와 관련하여 인조 연
간(1623∼1649)을 대표할 만한 회화 사료이다.
이들은 선조의 부마인 신익성이 역사의 소용돌이
에서 명승을 유람하고 한강을 오가며 성리학자로
서, 시인으로서, 서화비평가와 수장가로서, 서화
가로서 일가를 이루었음을 보여준다.

시작하며

동회 신익성東淮 申翊聖, 1588~1644은 미술사에서 다소 생소한 이름이다. 본관이 평산平山이고 자는 군석君奭이며, 호는 낙전당樂全堂 또는 동회東淮이다. 상촌 신흠象村 申欽, 1566~1628의 아들로 명문 사족 출신 문인이다. 열두 살 때 선조의 딸 정숙옹주와 결혼하여 동양위東陽尉에 봉해졌다.

신익성과 관련된 회화 작품으로 신익성이 자신의 은둔처와 생활상을 그린 것으로 생각되는 사생도를 소개하고자 한다. 이 사료들은 모두 새롭게 발굴한 인조 연간의 회화사료이다. 비록 1639년부터 1644년까지에 해당하는 한정된 작품이지만, 이들은 신익성의 사생론을 포함하여 17세기 예술사조의 뚜렷한 변모를 시사한다. 나아가 조선 후기 진경산수화경향의 선구적인 위치에 해당하는 작품이기도 하다.

17세기 문예사에서 신익성의 위치

최근 문학사 분야에서는 신익성의 시문학에 대해 자못 큰 평가가 이

루어졌다. 신익성은 조선 전기와 후기를 구분할 만한 격변의 시기 한 복판에서 살았던 사대부 문인이었다.[1] 이 시기에는 대외적으로 1592년 임진왜란, 1597년 정유재란, 1627년 정묘호란, 1636년 병자호란 등 끊임없는 전란을 겪었다.

신익성은 정묘호란 당시 세자를 전주로 피신시킬 때 동행하였고 병자호란 때는 남한산성에 왕을 호종하였다. 뿐만 아니라 청군에게 항복하지 말고 끝까지 싸울 것을 주장했는데 골수 배청친명排淸親明의 척화파인 셈이다. 그 기질은 삼전도비사자관三田度碑寫字官에 임명되었으나 비문 쓰기를 거부할 정도였다. 그 탓에 1642년 말 심양에 끌려갔다 돌아오는 고초를 겪기도 했다.

선조의 부마 동양위東陽尉였지만 광해군 시절에는 아버지 신흠이 1617년 계축옥사에 연루되어 춘천에 유배되었다. 1618년 이후 아버지의 춘천 유배지 방문길에는 큰 누이를 잃었다. 신익성도 1618년 이후 광해군 시절 폐모론을 반대한 탓에 정치적으로 소외당했고 1623년 인조반정에 가담하면서 정치적인 복권이 이루어졌다. 1624년 이괄의 난 때 어명으로 삼궁 호위에 참여했다. 1627년 부인인 정숙옹주와 사별하였고 1628년 아버지가 세상을 떠났다.

신익성은 1636년 병자호란 이후 광주로 이주해 귀거래의 꿈을 이루고 은자다운 삶을 찾았다. 심양에 다녀온 다음 해 1644년, 쉰일곱의 나이로 길지 않은 생애를 마감했다.[2] 그러나 사후에도 1651년 장남 신면申冕이 김자점金自點의 옥사에 연루되어 자결한 탓에 시호를 제때 받지 못했다. 문충文忠이라는 시호는 1746년에 영조 때 결정되었다.

신익성은 어린 나이에 부마가 되었기에 왕실 세력으로 부와 권력에 가까웠지만, 관료로 성장하지 못할 처지였다. 대신 개인의 자질과 능력은 문학과 예술 분야에서 적극 발휘되었다. 이는 성리학을 따르는 문인으로서 격변기의 삶을 드러내고, 개성적인 문예 취향과 이상을 구현하려 했던 의지를 반영하는 것이다. 결국 신익성의 풍류와 은둔은 조선시대 사대부층이 추구했던 삶의 방식이나 문화 성격, 그리고 예술성향을 여실히 보여준다.

신익성은 정철, 박인로, 윤선도 외에도 이정구, 장유, 이식과 함께 4대 문장가이자 한문학 4대가로 손꼽히는 아버지 상촌 신흠을 충실히 배웠다. 신익성의 시와 기행문학은 아버지 못지않게 17세기를 대표할 만한 위치다. 신흠에 이어 최근 신익성의 문학에 대한 연구도 상당한 진척을 보인다.[3] 신익성 문학을 연구한 김은정 선생은 신익성 문학세계의 변모를 아래와 같이 정리한 바 있다.

"청년기에는 풍아風雅, 악부樂府, 잡체雜體, 선체選體 등 다양한 형식의 시편들을 창작하여 현실을 비판하고 정회를 표출하였다. 이러한 다양한 형식의 실험은 명 복고주의의 영향 아래 고풍을 추구한 결과라고 하겠다. 또한 불의한 현실로부터 몸을 회피하고자 하는 뜻을 기문記文을 통해 드러내기도 하였는데, 주로 역易의 괘를 끌어와 자신의 처지와 행동을 합리화하였다.

장년기 문학세계는 귀거래를 동경하는 주제를 지닌다. 정치적으로 권력을 회복한 신익성은 선영을 조성하고 귀거래를 꿈꾸지만, 이를 실천에 옮기지는 못하였다. 그 결과 화도시和陶詩를 다수 창작하여 귀거래의 뜻을 드러냈

다. 또한 다양한 산수유람 체험 역시 귀거래를 실천하지 못한 대신 이룬 결과물이다. 특히 신익성은 산수유람의 풍류와 흥취를 유기문遊記文으로 남겼다. 이 역시 명대 산수유기의 영향을 받은 바이다. 금강산 유람의 경우는 여러 번에 걸쳐서 유기문을 제작하기도 하는데, 풍류의 과시와 문학적 완성도를 높이고자 하는 뜻이 담겨 있다. 또한 유기문은 노년의 와유 자료로서 의미가 있다.

신익성의 노년기는 병자호란 이후 동회東淮로 귀전한 때부터이다. 이 시기에 신익성은 장년기에 실천하지 못한 귀전歸田을 이루고, 적극적으로 전장을 경영하고 전원생활을 즐겼다. 신익성은 전원생활에서 느끼는 일상의 아취를 다양한 시형의 연작시로 드러냈다. 또한 귀전 후에 신익성은 대규모 장서와 서화를 확보하고 이를 주변 인물들과 공유하였다. 이는 신익성의 문예취미가 18세기 경화사족京華士族과 매우 유사함을 드러내는 것이기도 하다."[4]

또한 김은정 선생은 신익성의 문학사적 의의를 '명대문학론의 실천과 극복' 그리고 '조선 후기 경화사족의 선구'라고 꼽는다. 신익성 문학의 업적은 아래에 김은정 선생의 평가를 인용하는 것으로 대신하겠다. 첫 번째는 신익성이 시로써 이룩한 성과, 두 번째는 기행문학의 의의, 그리고 세 번째는 문예사적 위치이다.

"신익성은 명 복고주의를 비판적으로 수용하였다. '시필성당詩必盛唐, 문필진한文必秦漢'의 구호를 수용하되 진한고문 외에도 당송고문의 의의를 인정하였고, 시에서는 지나친 종당주의를 비판하여 현실참여적인 시경의 시 정신

을 회복하고자 하였다. 이는 부친의 문학적 성과물을 계승하는 것이기도 하였다."[5]

"신익성은 와유의 아취를 향유할 때 마음에 진眞의 산수를 담아야만 한다고 주장하였다. 상상뿐인 와유에 만족하지 않았다는 의미이며 실제로 신익성은 평생 산수를 두루 유람하였다. …… 이러한 순수 유람을 목적으로 한 금강산 기행의 성행은 조선 후기 많은 문인들의 동유체험의 선구가 되는 것이며, 진경을 확보하고 문학적으로 형상화하고자 하는 욕구를 불러일으켰다 하겠다. 따라서 신익성의 산수유람은 조선 후기 성행하는 진경문학의 모태로서 의의가 크다."[6]

"문화사적 측면에서 신익성의 위상은 경화사족의 전신으로서 의미를 지닌다. 그는 북한강 유역 광주에 선영을 조성하면서 근기의 별서를 경영하였는데, 이는 18세기에 경화사족이 경저를 유지하면서도 근기에 대규모 장원을 경영하여 경제적 토대로 삼은 것에 비견되는 일이다. 이와 같은 신익성의 삶과 문학세계는 18세기 조선사회 사대부 특히 경화사족이 지니는 특성과 맞물려 있다."[7]

신익성과 같이 17세기 전반에 활약한 문인들의 시문학은, 이반룡李攀龍, 1514~1570이나 왕세정王世貞, 1526~1590 등 명대 의고주의파擬古主義派의 영향을 받아 시대현실과 자연, 풍류의 감성을 중시하고 다양한 시풍으로 조선화를 시도한 것으로 평가된다.[8]

신익성을 포함하여 이정구李廷龜, 1564~1635, 이산해李山海, 1539~1609, 이명한李明漢, 1595~1645 등 17세기 전반의 기행문인 산수유람기는 '불교나 도교의 개방적인 사고를 보이며 이념에서 벗어나 흥취와 풍류를 실어낸 작품성향'으로 그 전 시기와 여행 동기, 산수관, 창작의식에서 두드러진 변화를 보인다.[9]

이들은 17세기 후반부터 18세기까지 농암 김창협農巖 金昌協,1651~1708이나 삼연 김창흡三淵 金昌翕, 1653~1722 일파의 진경문화로 계승되었다고 본다.[10] 노경희 선생은 신익성을 포함한 17세기의 산수유기山水遊記 문학에 대하여 그 이전과의 차이, 그리고 후대와의 관계를 다음과 같이 정리한 바 있다.

"조선 전기 도학자들이 수양을 위해 산수기행을 떠났다면, 17세기 전반 이들은 관료생활의 고단함을 해소하기 위해 유람을 떠났다. 이들의 고단함은 임란과 당쟁으로 혼란한 현실에서 비롯한 것이며, 이들에게는 여행을 통한 탈속감이 중요한 문제로 대두된다. 또한 이들이 추구하는 산수 공간 역시 탈속 공간과 신이한 공간으로서의 면모가 부각된다. 작품창작에서는 기록대상과 창작의식의 변화를 발견할 수 있다. 전대(16세기) 산수유기가 산행 중에 깨달은 사상을 개진하는 데 주목하였다면, 이들(17세기)의 작품은 여행 중의 특별한 체험을 중심으로 기록하고 있다. 또한 내용의 충실함 이상으로 문장 표현의 형식미를 고려한다."[11]

"17세기 전반기 관료문인들은 자신들의 승사勝事를 세상에 전하기 위해 작

남북한강이 만나는 두물머리 실경. 선조는 신익성에게 두물머리의 어장을 하사했다.
남양주시 능내리 입구. 신익성의 부인 정숙옹주의 무덤이 있던 곳(옛 지명 광주군 동면 사부촌)

품을 창작한다. 이는 선분仙分을 과시하려는 태도로, 자신의 사적 체험을 논 공송덕論功頌德하는 것이다. 이러한 서술의도에서 사건을 중심으로 작품이 서술된다. 전대 산수유기가 사상을 개진하기 위해 의논을 위주로 서술되었 다면, 이들의 작품은 서사 위주로 진행되고 있다. 이렇게 사건 중심 서사적 구도는 서사를 주로 하는 기사문의 원래 의미를 구현하였다는 점에서도 그 의의를 찾을 수 있다.

17세기 후반기 김창협은 이들의 작품을 비판적으로 수용하면서 또 다른 성 과를 가져왔다. 김창협은 작품의 형식적인 측면에 관심을 가져 산수유기 명 편名篇을 창작하기도 하였다. 그는 또한 산수의 도체道體에 주목하여 유흥에 경도되지 않으려는 유람관을 보이기도 한다. 특히 우리 산수의 아름다움에 주목하여 산수경물이 지닌 개성적인 모습을 그리고자 노력하였다. 생기발랄 하고 핍진한 경물 묘사를 통해 후대 진경문화를 이룩하기도 한다."12

신익성은 금강산을 비롯한 명승지를 유람하고 우천牛川, 용진龍津, 왕 손곡王孫谷, 두미斗尾, 평구平丘, 덕연德淵 등 서울의 동쪽 한강변 광주(현 재 남양주) 지역에 은둔처를 마련하여 문예에서 큰 성과를 이루었다. 용 진의 창연정과 기백당, 덕연의 청백당, 두미의 백운루 등이 유명하였 다. 이들 광주 별서別墅의 전장田莊은 어장과 함께 선조의 부마로서 하사 받은 것으로 추정된다.13 특히 두물머리 어장은 경제적으로 상당한 뒷 받침이 되었을 것 같다. 인조 4년(1626) 신익성이 어장을 사양하니 왕은 "선조께서 은전으로 하사한 것이니 사양 말라"고 했던 사실로 미루어볼 때 그러하다.14

신익성은 바로 그 전장과 어장의 경제력을 토대로 당대 문사들과 폭넓은 교류를 가졌다. 유람과 풍류의 문학인뿐만 아니라 서화가, 평론가, 서화도서의 수장가로서 취미 이상의 수준을 갖추었다. 또 신익성은 도연명이나 주희를 기리며 그들과 같은 삶의 형식을 따르려 했다. 이런 가운데 꽃피운 신익성의 기행시와 문학은 18세기 진경문학은 물론이려니와 회화사에서 겸재 정선의 출현과 진경산수화의 발달을 예고하고 그 사상적 기반을 유추케 한다.

서화 취미와 사생론

서화 취미

신익성은 서화를 겸하여 시·서·화 삼절의 문인이다. 서예가로서 명성이 높아 많은 사람들이 그에게 비문을 요청했고 서화나 서적의 제발문을 받기 원했다고 한다.[15] 신익성과 교분이 두터웠던 청음 김상헌은 신익성의 비명에 "문장이 크고 유창하고 명랑하고 호준豪俊했다. 시는 격조가 높고 뛰어났으며 문은 한 사람의 것만 오로지 본받지 않았다. 서법의 작은 해서는 이왕(왕희지王羲之와 왕헌지王獻之)에 거의 가깝고 또 팔분八分과 전서篆書를 잘 써서 당시의 금석문은 공의 글씨를 얻지 못하는 것을 모두 부끄럽게 여겼으며, 나라의 옥책玉冊, 보전寶篆, 명정銘旌, 신판神板, 지문誌文은 공의 글씨가 열에 일곱, 여덟을 차지했으니, 또한 가히 그 재주가 훌륭함을 알 수 있다"라고 언급했다.[16]

서주 조하망西州 曹夏望, 1682~1747과 같은 후배 문인은 신익성을 '안평 대군에 이어 남창 김현성南窓 金玄成, 1542~1621과 함께 송설체松雪體의 대표적인 서예가'로 꼽았다.[17] 신익성의 대표작으로 꼽히는 금강산 백화암 '서산대사비西山大師碑'(1632)나 파주 '이이신도비李珥神道碑'(1631) 등의 행서체는 당대의 명필로 꼽히는 석봉 한호石峯 韓濩, 1543~1605나 죽남 오준竹南 吳竣, 1587~1666에 못지않게 단단하고 아름다운 붓맛을 보여준다. 동시에 석봉이나 죽남의 유려한 굴림체와 달리 신익성의 서풍은 단정한 맛을 풍겨 송설체에 가까운 느낌도 준다.

후손과 세간에 전하는 『동회유묵東淮遺墨』『동회묵묘東淮墨妙』『낙전당진적樂全堂眞蹟』 등 서첩을 보면 아버지 신흠의 서풍을 따랐고, 행서와 행초의 서풍은 힘찬 왕희지체도 곁들여 있다. 서예가로서의 신익성의 위치 또한 재평가해야 할 수준이다. 신익성의 행서는 석봉과 죽남 사이에 위치하고, 이들의 서체 변화는 조선 후기 조선적인 서체를 구축하는 옥동 이서玉洞 李漵, 1622~1723, 공재 윤두서, 백하 윤순白下 尹淳, 1680~1741, 원교 이광사圓嶠 李匡師, 1705~1777 등의 밑거름이 된다 하겠다.

신익성의 회화에 대하여는 알려진 것이 많지 않다. 택당 이식澤堂 李植, 1584~1647이 신익성의 화첩에 쓴 칠언시가 알려져 있을 뿐 화적이 극히 드물다.[18] 현재까지 확인된 신익성의 작품으로는 간송미술관이 소장한 〈계산한거도溪山閑居圖〉가 유일한 듯싶다.[19], 도판1 동시대 허주 이징의 화풍이 엿보이는 소담한 문인 솜씨의 산수화다.

그림에 작가를 확인할 관지款識는 없다. 오세창 선생이 《근역화휘》의 첫째 권에 신익성 그림으로 수록한 소품이다. 〈계산한거도〉는 여기에

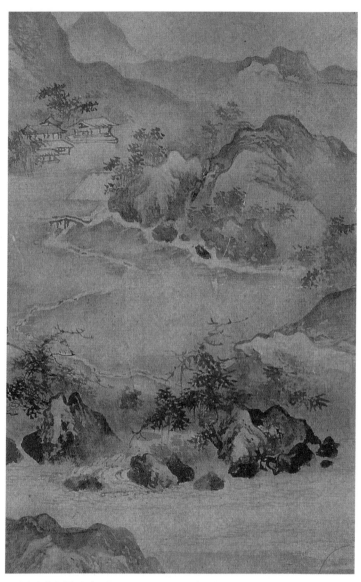

1. 신익성, 〈계산한거도〉, 지본수묵, 16×25.8cm, 간송미술관

처음 소개하는《백운루첩》의 실경도 〈백운루도〉와 먹의 농담구사와 필치가 꼭 닮아 있다. 〈계산한거도〉도 신익성의 은거처를 그린 실경화로 추정되며, 구도로 보아 그림의 왼쪽 절반이 떨어져 나간 듯하다.

신익성은 손수 서화를 즐기면서 조선과 명대의 서화를 수장하였고, 상당한 양의 품평과 제시를 남겼다. 중국 고전을 중심으로 도서 구입에도 심혈을 기울여 천 권에 달하는 장서를 자랑하였다고 한다. 이러한 취미는 18세기 경화사족의 선구로서 17세기 문인들의 새로운 취향과 함께하는 것이다.[20] 신익성의 조선 서화에 대한 관심과 식견은 「서박금주소장서화첩후書朴錦洲所藏書畵帖後」라는 글에 잘 드러나 있다.

"박대관朴大觀이 수집한 고금인古今人의 서화첩이 몇 권이다. 서첩 중에 이암 송인頤庵 宋寅과 남창 김현성南窓 金玄成의 글씨는 법도를 잃지 않았다. 석봉 한호의 소행小行은 필법이 자못 왕헌지를 모방하였으면서도 개성을 드러내었으니 어찌 젊은 시절의 글씨겠는가? 청송 성수침聽松 成守琛의 절구 여러 행은 예스러운 점이 압권이다. 그 나머지 또한 모두 명덕明德의 유묵이니 가히 보배로 삼을 만하다.

김지金禔가 그린 인물화와 영모도翎毛圖는 언뜻 보면 다른 사람보다 뛰어난 점이 없는 듯하지만, 천천히 궁구해 보면 앞 세대의 지름길을 따르지 않고 점철입신點綴入神한 경지다. 일종의 풍기風氣로는 절로 미칠 수가 없는 것이다. 계길 박경심季吉 朴慶深의 화조목석 그림은 기력이 예스럽고 굳건하나 정신이 생동하는 면에서는 김지에게 조금 양보해야 한다. 이정李楨의 인물화는 중국의 화단에 갖다놓아도 양보할 수 없을 정도다. 이정의 그림 가운데 이것

이 가장 걸작이다. 이징李澄은 화가의 집에서 태어났고, 견문이 넓고 재기가 민첩하여 두루 통달하였다. 산수로 치자면 김지의 웅원함에 못 미치고, 인물은 이정의 정상精爽함에 못 미친다. 초충화과草蟲花果는 두성령 이암杜城令 李巖의 핍진함에 못 미치고, 새와 목석은 박경심의 고건함에 못 미친다. 그럼에도 포치가 넉넉해 여유 있으며 기복이 법도에 부합한다. 초상화에서는 의태를 주로 하여 범상함을 넘어 조화로운 경지에 이르렀다. 대개 그 전체를 논한다면 근세의 김지 외에 대적할 자가 없다. 이징이 남을 위해서 비단에 그린 것이 매우 많고, 여러 작품이 모두 뛰어나지만 이 화첩의 것만 못하니 박대관을 위하여 그 재주를 다했기 때문이다. 두성령 이암, 석양정 이정石陽正 李霆, 황어黃魚 등 여러 화가들은 비롯, 한 가지에 편향되어 타고난 재주가 모두 높았으나 세상을 울린 것은 좋지 않았다.

아아, 중종과 선조의 명적이 모두 박대관의 서화첩에 들어가 있으니, 부지런히 수집한 돈독한 기호로 이룬 것이다. 병상에서 펼쳐 즐기고 생각나는 대로 적으니 왕세정王世貞이 이른바 알지도 못하면서 억지로 평한 것이라 할 것이다. 아 내가 초봄에 병으로 심히 무료하여 금주 집안의 서화를 빌려 완상한 뒤에 비평의 말을 남긴다. 금주가 (서화첩) 보기를 청해도 내주지 않았었다. 이미 그가 죽으니 약속을 이행하는 괘검掛劍의 말로 글을 남긴다. 이제 여가를 틈타 책상자를 열어 옛날 원고를 보니 인생의 무상함이 느껴진다. 글을 써서 그 아들(박세당)에게 보낸다."21

금주錦洲는 박세당의 아버지인 박정朴炡, 1596~1632의 아호이다. 금주가 소장한 서화첩은 16~17세기에 활동한 대표적인 서화가들의 작품으로

꾸며진 듯하다. 이암 송인, 남창 김현성南窓 金玄成, 1542~1621, 석봉 한호, 청송 성수침聽松 成守琛, 1493~1564, 양송당 김지養松堂 金禔, 1524~1593, 나옹 이정, 허주 이징, 두성령 이암, 석양정 이정 등이 그들이다. 이들 가운데 신익성은 화가로 김지, 이정, 이징에 관심을 두었고, 그중에서도 이징에 대한 애정이 두드러진다.

글의 말미는 왕세정이 신익성 자신의 서화평을 어떻게 여길지 가정한 표현을 삽입하여 흥미롭다. 잘 알다시피 왕세정은 명나라 후칠자後七子의 수장 격으로 이반룡과 함께 한위성당漢魏盛唐을 기저로 한 문학복고 운동을 주도했으며, 17세기 조선 문단에 큰 영향을 미친 명대 문인이다.[22] 고전의 모방에만 그치지 않고 고전의 방법론과 작가의 개성을 조화시켜야 한다는 창작론을 편 작가이자 이론가다.[23] 신익성의 아버지인 신흠이 이미 왕세정과 이반룡의 문장을 접했다. 신흠의 영향은 가학으로 뿌리를 내렸고, 신익성의 아들 신최申㝡는 외손자 김석주金錫胄와 함께 『황명모록문왕엄주이대가문초皇明茅鹿門王弇州二大家文抄』를 한구자韓構字로 간행했다.[24]

신익성은 활달한 필치와 간명한 수묵묘법의 이정 산수화에 각별했던 듯하다. 「촌행영이정화村行詠李楨畫」라는 시를 보면 그 애호의 깊이를 느끼게 해준다. 그 제목대로 신익성이 시골길을 가다가 만난 아침 가을빛 풍경을 보고, 이정의 그림을 떠올리며 읊은 오언시다.

"이정이 필의를 내면　　　　　　　　生能有筆意

산수가 지극히 고상하고 맑네　　　　山水極高清

흐르고 솟는 형세가 어그러지지 않아 不爽流峙理

자못 천지의 정을 빼앗았네"[25] 頗奪天地情

이정이 나이 서른에 요절하는 바람에 신익성과 더 이상 교유하지 못한 것이 아쉽다.

신익성이 사랑한 당대의 화가는 단연 허주 이징이다. 「기이위국구이징화寄李緯國求李澄畵」(이위국에게 부탁하여 이징의 그림을 구한다)는 글을 보면 "평소 이징 화사는 필법이 천하에 빼어나 몇 폭의 긴 비단에 광채가 찬란하니 나를 위해 붓을 잡고 한번 그려주시게平生李畵師 筆法天下奇 數幅長絹 光陸離 爲我把管一掃之"라며 산수·고사 인물에 관련한 사언시를 보내기도 했다.[26]

또한 「내가 이징에게 그림을 구하려 오래된 비단을 여러 폭으로 잘랐다. 어떤 이가 "이생은 국수國手라서 귀한 집에 노닐며 날마다 좋은 비단을 쓰니 어찌 이런 해진 물건에 그리려 하겠는가?"라고 하였다. 내가 드디어 고풍古風 한 수를 써서 격려한다余求李澄畵 用故絹布裁爲數幅 或謂李生國手 遊貴家 日掃好東絹 豈肯涴此弊質 余逐題古風一首以勖之」라는 긴 제목의 장편 칠언시를 보면, 신익성이 이징에게 쏟은 애정을 짐작하고도 남는다.[27] 안견과 김지에 이어 이징을 당대의 화가로 꼽으면서 자신이 보낸 낡은 비단에 사계산수도를 요청하는 내용의 시이다. 시의 후반부에 신익성은 이렇게 읊었다.

"부귀의 집안엔 그림이 적지 않아

높은 마루 큰 벽에 보배로운 화폭이 걸리네

우리나라 회화에는 누가 가장 잘하는가 김지와 안견이네

옛 소장품을 가져와 다투어 바치고

또 백금을 들여 연경에서 구하네

당송의 명적과 원명의 솜씨를 눈앞에 나열하니 광채가 선명하네

이징의 붓이 비록 묘하다 하나

귀족집안에선 별로 아까워하지 않네

나 같은 가난한 사람이 얻는다면

절하고 받으며 벽에도 걸겠네

왕손의 풍류를 그대가 지니고 있으니

그대 그림에 내 시구가 없어서 되겠는가"

시를 보내 그림을 요청하는 방식도 간절하지만 중국 그림과 비교하는 품은 노골적이다. 절친한 사이여서 가능한 표현이겠다. 당시 왕실이나 대갓집에서 '연경에서 당송원명唐宋元明 시기의 서화를 백금百金을 들여 구입했다'는 내용은 중국서화의 수장 붐을 증명하는 대목이다.

신익성도 조맹부趙孟頫, 축윤명祝允明, 문징명文徵明, 동기창, 주단朱端, 구영仇英 등 원명대 서화가들에 대한 수장이나 화평을 남겼다. 〈제의창소장팔협도題義昌所藏八俠圖〉, 〈서조맹부김생서법후書趙盟頫金生書法後〉, 〈제구십주백묘나한도題仇十州白描羅漢圖〉[28] 〈제동태사서후題董太史書後〉, 〈제인흥군소장주단화축題仁興君所藏朱端畫軸〉[29] 등이 그 사례이다. 이 가운데 주단의 그림에 남긴 제발은 명대 그림과 조선 화가와의 연계를 구체적으

로 증거하고 있어 주목된다.

"내가 일찍이 듣기에 '탄은이 장년 나이에 스스로 예술을 성취했다고 여기다가 주단의 묵죽도를 한번 보고서 드디어 붓과 벼루를 불사르고, 날마다 주단의 그림에 눈길을 주어 수년이 지난 연후에야 다시 그림을 구상하였다'고 한다.

내 생각에 주단은 한 가지 기예가 지극한 것이다. 인흥군仁興君 댁에 소장된 〈선동경지도仙童擎芝圖〉를 펼쳐 보니, 그 용필用筆이 소윤疎潤하고 의상意象이 신수神秀하여 갑자기 바라보면 세속을 떠난 신선계처럼 느껴진다. 이것은 혹시 주단이 단금丹禁(황제의 궁궐)의 공봉供奉으로 있을 때 사방에서 상서를 바치고 다투어 오색의 영지를 헌상하였으니, 태평시대의 성대한 일을 몸소 보고나서 이 그림을 그렸기 때문인가? 이 축은 처음 연경의 저자에서 구입하였고 병자호란 난리에 재와 진흙이 묻었는데, 이에 문드러진 화폭을 거두어 수습하니 찬란히 새것처럼 되었다. 내게 글씨를 써서 기록하게 함은 고상한 일일 뿐만 아니라, 반드시 느낌이 있기 때문이다."30

주단은 송대 곽희와 마원馬遠, 원대 성무盛懋, 명대 여기呂紀와 하창夏昶 등을 배워 일가를 이룬 정덕正德 연간(1506~1521) 주요 궁중 화원으로 활동하였다. 절파화가 가운데 광태사학파狂態邪學派의 성향도 보이고, 절파풍이면서 꼼꼼한 필치의 원체화풍院體畵風도 구사하였다.

위 글에는 조선 화가의 명대 회화 수용과정과 명대 회화에 대한 높은 평가가 드러나 있다. 조선을 대표하는 묵죽화가 탄은이 치밀한 필치에

딱딱한 격식의 주단 묵죽도에 붓을 놓아야 할 만큼 주눅이 들었다는 증언은 쓸쓸함을 넘어 충격적이다. 신익성은 그런 탄은 이정灘隱 李霆의 묵죽도에도 애정을 보였다. 병중에 풍죽風竹과 우죽雨竹을 감상하며 쓴 칠언시가 문집에 전한다.31

신익성이 주단의 궁중화원 시절 그린 것으로 추정하는 〈선동경지도〉는 대경大景의 산수를 배경으로 삼은 도석인물도였을 게다. '반드시 소감이 있어야 글을 쓴다'는 신익성이 이 그림에 대해 피력한 '용필이 소윤하고 의상意象이 신수하다'라는 화평을 보자. 성글고 습윤하다는 '소윤疎潤'은 주단 그림에 비교적 적절한 표현 같다. 헌데 '신수神秀'하여 선계답다는 서술은 명대 그림에 대한 맹목적인 칭찬이다. 주단의 작품을 보면 그리 수준 높은 걸작은 아니다.

중국 그림을 그토록 상찬하면서도 막상 신익성 자신, 혹은 이징이나 김명국 등 당대 화가들의 그림을 명대 주단이나 절파화풍과 비교하면 유사점보다는 완연히 다르다는 느낌을 준다. 도판으로 볼 때는 비슷한 듯하면서도, 실제 그림을 대조하면 영향을 받았다고 표현하기 어려운 경우도 있다. 한 예로 화면이 크고 필묵이 꼼꼼한 주단에 비하면, 탄은 이정의 묵죽은 성글면서 활발한 편이다. 나아가 주단의 꽉 짜인 구성이나 조밀한 필묵법을 우리 그림에 수용한 사례를 찾기 어렵다.

어쨌든 그림의 진위 여부를 떠나 주단의 화풍이 조선 문예계에 영향을 어떻게 미쳤는가를 알려주는 사례이기 때문에 주목된다. 신익성이 선호했던 이정李楨, 이정李霆, 이징李澄 등을 비롯해서 17세기 중·후반 김명국, 조세걸에 이르기까지 조선 16~17세기 주요 화가들은 명대 절

파계 화풍을 토대로 자신들의 그림을 발전시켰기 때문이다.[32]

북저 김류北渚 金瑬, 1571~1648는 신익성 소장의 〈상림부도上林賦圖〉에 제발과 칠언시를 곁들였고 청음 김상헌이 차운을 붙이기도 했다. 상림부上林賦는 전한시대 사마상여司馬相如가 지은 명문으로 천자가 장안 서쪽의 상림원에서 사냥하는 내용을 읊은 것이다. 김류가 밝힌 바에 의하면 '옛것을 좋아한 신익성이 우연히 〈상림부도〉 한 점을 심양瀋陽에서 구해와 김류에게 관지款識를 부탁했는데, 전한시대의 고사를 구영仇英이 그리고 문징명文徵明이 제발을 쓴 데다 왕세정의 소장품'으로 전해진 모양이다.[33] 중국에서 건너온 이 그림에 대한 감명을 김류와 김상헌이 칠언시로 대신했다.

이 그림에 대하여는 지봉 이수광芝峯 李睟光의 아들인 동주 이민구東洲 李敏求도 자세히 고증한 바가 있다. 그 내용은 "구영의 그림에 문징명이 가정嘉靖 병진년丙辰年(1546)에 사마상여의 〈상림부〉를 쓴 것으로 왕세정이 소장했던 것을 생질인 신익성이 구입해 조선에 들어오게 되었다"는 내용이다.[34] 17세기 왕실 출신이나 부마 등을 중심으로 사족들이 그러했던 것처럼, 신익성 역시 명나라의 서화수집에 관심을 쏟았다.[35] 심지어 심양에 볼모로 잡혀간 처지임에도 서화를 구입하였으니 말이다.

1633년에는 구영의 〈여협도女俠圖〉를 구입한 뒤 장유, 이식, 이명한 등이 함께 감상하며 토론한 내용이 각자의 문집에 소개되어 있다.[36]

사생론

　신익성은 앞서 언급했듯이 금강산을 비롯하여 여행길마다 시와 기행문 등을 통해 개성적인 문학세계를 완성했다. 개인적인 경물 체험을 마음에 따라 묘사한 문학만큼 산수화에서도 실경답사와 사생론을 강조하였다. 다시 말해서 마음에 '진산수眞山水'를 담기 위해서는 산수현장을 눈으로 직접 확인하는 '진유眞遊'가 있어야 한다는 주장이다. 그런 의식에서 신익성은 진유를 즐기며 자신의 문학적 정수를 쏟아냈다. 여기서 '진산수' 개념은 바로 조선 후기 '진경산수화' 내지 진경문화의 모태이자 원형이다.

　신익성의 사생론은 이징의 산수화에 대한 발문에 잘 드러나 있다. 그 하나가 청풍부사 서정리淸風府使 徐貞履가 가져온 이징의 산수화조도첩에 대해 쓴 「서서청풍정리소장화첩후書徐淸風貞履素粧畵帖後」다.

"내가 묘향산을 올라 서쪽 변방을 보았고, 기달산(금강산)에 올라 북해를 보았고, 대관령에 올라 동해를 보았고, 수양산에 올라 발해를 보았고, 조령에 올라 남쪽 고을을 보았다. 영보정에서 누선樓船으로 망선대에 올랐고, 탄금대에 올랐고, 달천獺川을 굽어보며 옛 전장을 조문하였다. 늘그막에 용문의 아래에 물러나 살게 되니, 대개 산수가 그윽한 곳이었다. 이로써 자못 산수의 깊은 곳을 얻었다.

일찍이 '산수를 보는 데에도 방법이 있거늘 하물며 그림 기술임에랴! 흉중에 참된 산수를 간직하지 못한 사람은 그 기능이 필묵의 고정된 길 밖으로 뛰어넘을 수 없다'라고 생각하였다. 매번 이징의 그림을 볼 때면, 그가 거의 성취

하였다고 하겠다. 산수의 큰 형세를 보면, 웅장하게 솟은 것은 묘향산과 같고, 가파르게 하늘까지 솟은 것은 기달산과 같고, 기묘하고 험한 것은 대관령과 같고, 높고 화려한 것은 수양산과 같고, 구불거리는 것은 조령과 같다. 아득한 누각과 건물은 영보정을 닮았고, 소슬한 산과 물은 달천과 닮았다. 그리고 언덕 하나 골짜기 하나, 짧은 처마와 성긴 울타리, 고깃배와 낚싯줄, 지팡이 짚고 소요하는 것들이 완연히 내가 사는 곳과 같다.

이징은 비록 그림을 잘 그려서 형상을 모사함이 제각각 다르나, 요컨대 내가 유람한 곳에서 벗어나지 않는다. 이징이 비록 그림을 잘 그렸으나, 산수를 오르거나 내려다보지 못하였다. 내가 능히 산수를 오르고 내려다보았으나, 능히 그림으로 그려내지 못한다. 나중에 평론하는 사람들은 누가 낫고 누가 못하다 여길 것인가?

사군使君 서정리徐貞履가 내가 사는 광주로 방문하여, 이징이 그린 산수화조 두루마리 하나로 나에게 관지를 구하였다. 그 화조도 또한 날아 움직이는 뜻이 있으니, 바로 나의 관물 중 한 가지 일이다. 몇 달을 구경하고 나서 내가 유람한 곳으로서 화품을 평론하여 두루마리에 써서 돌려준다."[37]

신익성은 이 글에서 이징의 산수화가 지닌 약점, 곧 여행을 통해 현장을 마음에 담아내는 '진산수'를 간직하지 않았음을 지적하였다. 더불어 자신은 그림솜씨가 따르지 못하여 여행에서 느낀 승경, 곧 진산수를 화폭에 담지 못함을 한탄하였다. 실경사생의 의미와 중요성을 간파한 것이다. 글의 마무리에서도 산수화의 품평을 자신이 유람하여 눈으로 확인한 현장, 곧 마음에 품은 진산수를 기준으로 제시한 점도 신익성의

사생론을 읽게 하는 대목이다. 한편 이징의 산수도가 자신의 흉중에 담았던 실경의 감명 못지않게 뛰어난 기량으로 예술적 성취를 이룬 점에 대해서는 박수를 아끼지 않았다.

이 화첩은 현재 간송미술관이 소장하고 있다. 사계절을 담은 열 폭의 산수도와 화조도 여덟 폭이 신익성의 글대로 전한다. 소상팔경도류의 산수도들은 안견 화풍을 토대로 절파풍을 소화한 전형적인 이징산수의 특징을 보여준다. 화조도는 절파풍의 부벽준 바위가 있는 개울가를 배경으로 수초와 물새를 그린 영모산수가 주를 이룬다. 화첩에는 1647년에 쓴 동명 정두경東溟 鄭斗卿, 1597~1673의 발문과 이식, 이명한, 정두경, 이경섭, 이민구 등의 제화시題畵詩가 곁들어 있다. 화첩의 소유자인 서정리徐貞履, 1599~1644는 선조의 첫 번째 부마인 서경주徐景周, 1579~1643의 장남인즉, 이모부인 신익성에게 글을 받은 셈이다.[38]

또 다른 사례는 정여창이 살았던 옛터를 그린 이징의 〈화개현구장도〉 아래 직접 쓴 발문이다. 그림을 그려 정여창을 기리는 내력과 의미를 밝힌 이 글은 「제악양정도후題岳陽亭圖後」라는 제목으로 문집에도 보인다.[39]

"지평 이무李袤씨가 광릉의 묘막으로 나를 찾아와 종이를 건네주면서 말하였다. "이것은 문헌공文獻公을 모신 남계서원灆溪書院 유생들이 선생의 옛 집을 기록한 글과 뇌계 유호인의 「악양정시서岳陽亭詩序」입니다. 선생께서 일찍이 악양정의 승경을 사랑하시어 그림으로 그리고자 하면서도 실행하지 못하였다고 합니다. 정자는 비록 황폐해졌으나 지형과 풍경은 바뀌지 않았으니,

그림으로 그려 소장하여 선생의 오랜 뜻을 이루어 드리고 후학들의 추모의 정성을 부치자는 것이 서원 유생들의 뜻입니다. 당신이 도모해 주시지 않겠습니까?

이제 선생과의 거리가 오래되었으나, 선생의 도는 더욱 밝아졌다. 그 도를 인하여 그 사람을 생각하고, 그 사람을 생각하면서 그 자취를 찾아보며, 심지어 그림으로 그려서 전하려고 하니, 그 뜻이 부지런하다 하겠다. 이에 비단을 내어 나라의 화공 이징에게 그리게 하니, 그곳의 빼어난 산이나 수려한 물과 닮기만 한다면 멀리 생각이 달려가고 고매한 행실을 추모하게 될 것이다.

이징이 비록 그림을 잘 그리지만 일찍이 두류산의 산수를 보지 못하여 다만 문자에 기록된 형용대로 그리니, 혹 그 진면목과 닮게 그릴 수 있을까? 천하에는 초상화를 그리고 소상을 빚어 선대의 성현들을 기리는데, 그 피부 한 조각 터럭 한 올이 어찌 모두 어그러지지 않을 수 있겠는가? 공경의 마음을 부칠 뿐인 것이다. 선생의 유적으로서는 빼어난 산과 수려한 물에 남아 있는 천고의 세월이 지나도 사라지지 않을 것을 그려낼 것이지, 하필 언덕과 골짜기가 꼭 닮기를 구하겠는가?

아! 내가 일찍이 선생의 언론과 풍모가 세상에 많이 전하지 않음을 한스러워하여 그 고장 사람들과 더불어 남은 자취를 찾고자 한 것이 오래되었다. 이를 인하여 남명南冥과 한강寒岡 등 여러 선생들의 유람기 속의 기록을 보게 되니, 내 몸을 정자와 언덕의 아래에 둘 뿐만 아니라, 그 남은 향기를 맡게 되었으니, 어찌 다행이 아니겠는가? 드디어 직접 그림의 윗부분에 전서로 쓰고, 선생의 절구 및 뇌계의 시서를 그림의 아래에 썼다. 가장자리를 둘러 축으로 만들고 서원에 되돌려 주며 그 전말을 기록한다.

때는 숭정 계미년(1643) 입동이다. 동양후학東陽後學 신익성 쓰다."[40]

이 화제문에서도 신익성은 "이징이 그림은 잘 그리지만 두류산 산수를 보지 못하고 기록에 의존하여 그리니 진면목을 담지 못했다"고 현장 사생이 아닌 점을 지적하였다. 그런 한편 '초상화라고 해서 대상 인물을 꼭 닮게 그릴 수 없는 일인 것처럼, 언덕과 골짜기가 꼭 닮기를 구하기보다 오랜 동안 선생을 기억할 만한 산수 유적을 적절히 포착하는 일'도 중요하다고 피력하였다. 현장을 못 본 채 그린 이징의 산수화를 용서했던 근거다.

한편 이 대목은 산수화에서 상상의 힘을 부여한 개념이어서 주목된다. 조선 후기의 '진경산수'가 단순히 보이는 대로 그린 실경이 아니라, 특히 정선은 흉중진경胸中眞景을 중요시하며 발전하였기 때문이다.[41]

이징이 1643년에 그린 〈화개현구장도〉(국립중앙박물관 소장)는 16세기 계회도 형식과 유사한 화면구성을 보여준다. 비단에 붉은 선으로 가로 89센티미터에 세로 56센티미터 길이의 외곽선을 그었으며 각 단마다 구획을 지었다.도판2 맨 위 상단에는 7.2센티미터의 폭에 신익성이 '화개현구장도花開縣舊莊圖'라고 전서체로 써놓은 글씨가 있다. 전서체는 글자마다 붓끝을 뾰족하게 살려, 일가를 이룬 신익성의 솜씨답다. 그 아래로 가로가 33센티미터, 세로가 56센티미터인 중단에는 이징이 악양정 일대를 상상해서 그린 산수화를, 가로가 48.8센티미터이고 세로가 56센티미터인 하단에는 신익성이 쓴 글을 배치하였다.

하단의 글은 산수 속의 주인인 정여창의 「악양岳陽」 칠언시, 유호인俞

2. 이징, 〈화개현구장도〉, 1643년, 견본수묵, 89×56cm, 보물1046호, 국립중앙박물관

3. 작가미상, 〈사계정사도〉, 1609년, 견본수묵, 55.5×88cm, 고려대학교 박물관

好仁이 지은 「악양정시서岳陽亭詩敍」와 두보의 「복거卜居」에 맞춘 차운시, 그리고 신익성 자신이 지은 발문으로 짜여 있다. '서산대사 묘비'나 '이이신도비'와 마찬가지로 단정한 행서체의 고른 맛이 일품이다.

이징의 〈화개현구장도〉, 곧 악양정 전경도는 기록과 제자들의 얘기를 참고하여 정여창 선생의 옛터를 상상하여 그린 그림이다. 섬세한 담묵과 적절한 농담 구사로 그린 폭포와 산경은 지리산과는 사뭇 다른 이미지이다. 이징이 자신에게 익숙한 화풍으로 그린 관념적 표현으로 생각된다. 그럼에도 불구하고 신익성이 피력한 대로 지리산 남쪽으로 섬진강가에 펼쳐진 산세만은 얼추 머리에 그려진다.

비단에 푸른 기가 감도는 엷은 먹맛이 좋다. 화면의 왼편 언덕에 정여창의 옛터가 보인다. 사립문과 죽림으로 복원된 옛집과 악양정이 배치되어 있다. 왼편으로 섬진강, 위쪽으로 웅장한 지리산세를 편파구도로 포치한 점이 눈에 띈다. 구성법과 함께 단선점준법이 뭉개진 듯한 필법의 산세 표현에 안견 화풍을 따른 이징식 산수화풍이면서, 동시에 진한 먹을 가한 강 언덕에는 절파화풍도 절충했음이 드러나 있다.[42]

이징의 〈화개현구장도〉는 〈사계정사도沙溪精舍圖〉(1609, 고려대학교 박물관)나 이신흠李信欽이 그린 〈사천장팔경도斜川庄八景圖〉(1617년경, 삼성미술관 리움) 등을 이은 실경도이다.[43] 물론 이들 모두 실경을 보지 않고 그린 상상 실경도인 셈이다.

〈사계정사도〉는 신익성의 아버지 신흠이 그림 아래 행서체로 발문을 써놓은 그림이고,도판3 〈사천장팔경도〉는 신익성의 절친했던 친구인 이경엄李景嚴, 1579~1652의 별서를 그린 그림이다. 이경엄은 이호민李好閔의

아들로, 부자가 당대의 문사로 명망이 높았다. 이경엄의 사천장斜川庄은
두물머리 신익성 별서 동쪽 인근 용문산 아래에 있다. 두 사람은 서로
왕래하며 옛 우정을 지속할 정도로 돈독한 사이였다. 신익성은 이경엄
에게 「이자릉경엄사천장첩차연명운李子陵景嚴斜川庄帖次淵明韻」이라는 오언
시와 「서사천첩후書斜川帖後」 등을 써주기도 했다.[44]

이신흠의 〈사천장팔경도〉를 실경 현장과 비교하면, 용문산에 가지
않고 상상해서 그렸음을 금세 알 수 있다. 이러한 경향은 16세기에 유
행한, 한강변의 계회를 그리면서도 소상팔경도류를 따라 실경과 무관
하게 그렸던 계회산수의 전통을 이은 것이다.[45]

이들과 함께 이징의 〈화개현구장도〉는 17세기 전반 현장을 보지 않
고 문헌기록이나 사람의 이야기를 듣고 그리는 이른바 상상의 실경도
전통이 형성되었음을 그대로 보여준다. 신익성은 이징을 비롯한 당대
화가들의 '상상 실경도'의 한계를 비평하면서, '진산수'를 강조하였다.
진정한 유람을 즐기면서 아름다운 경치를 목도했기에 가능한 주장이
다. '잘 그리지 못한다'는 솜씨나마 자신의 두물머리 별서를 그린, 신익
성의 격조 있는 산수도가 새로이 발굴되어 소개한다.

《백운루첩》의 〈백운루도〉

《백운루첩》

2007년 초 우연치 않게 신익성 관련 서화첩을 만났다. 종이 변색과

손상이 조금 있는 산수그림 한 점과 신익성의 시에 여러 사람이 화답한 차운시들이 딸린 서화첩이었다. 그런데 신익성의 원운이 없었다. 첩후기인 발문은 뒷부분이 잘려나갔으나, 다행히 주요 내용은 살아 있었다. 마지막 차운시를 쓴 이민구李敏求의 필치다.

"동회옹東淮翁이 광릉(광주) 선산에 가서 정원과 연못을 만들고 때로 휴식했는데, 당시의 풍류시를 사림 간에 읊고 있다. 내가 강원도 관찰사로 부임할 때 옹을 만나 그곳을 구경하고 갔다. 그 후 옹이 벼슬을 그만두고 전원으로 돌아가 백운루를 짓고, 나의 유배지 철옹으로 편지를 보내어 나에게 시문을 요구했다. 그리고 앞날에 이웃이 될 계획도 말했다. 정해(1647)년 내가 해배되어 서울로 돌아와 보니, 옹은 이미 세상을 하직하고 몇 년이 지난 후였다. 노쇠하고 병들어 무덤에 가 곡하지도 못했는데, 이웃이 되자는 약속은 더욱이 어찌 말할 수 있겠는가. 오직 그 정원과 연못의 아름다움, 그리고 풍류시만 당시처럼 생생하게 눈에 떠오를 뿐이었다. 지금 옹의 사손嗣孫 종화宗華의 집에서 옹이 지은 백운루 두 첩과 여러 공이 화답한 시 십 수 폭을 보니, 아름다운 시가 없어지지 않고 묵은 원고가 가지런히 정리되어 있다. 이것이 바로 옛사람이 슬퍼한 바이며, 조자환曹子桓(조조의 아들 조비曹丕)의 생사에 대한 감회가 여기에 이르러 끝이 없다. 옹의 한가함 속 즐거움과 생활 속 편안함이 잠간 사이에 까마득한 옛일이 되고, 내가 유배되어 떠돌며 진흙길에서 고생한 것……"(아래 부분 결실)[46]

이 후기로 보아 시화첩의 이름은 《백운루첩白雲樓帖》이었을 것이다.

본래 두 권짜리였는데, 이 시화첩은 차운시와 산수 그림을 담은 《백운루첩》의 하권인 셈이다. 나머지 상권은 신익성의 원운시첩原韻詩帖이었다고 추정된다. 신익성이 직접 쓴 단정하고 유창한 서풍의 시첩이 발견되기를 기대해본다. 이 글과 유사한 내용을 담은 이민구의 「백운루기白雲樓記」가 그의 문집 『동주집東州集』에 전한다.[47]

"정축년(1637)에 도적이 이미 물러나고 나라 일도 조금 안정되자 도시의 인사들이 이미 부담을 덜었다. 동회옹이 귀휴를 청하자 식자들이 모두 옹이 출처를 엿본다고 여겼다. 옹이 말하기를 "무슨 요설인가, 나는 병 때문에 일을 맡지 않은 것일 따름이네"라 하였다. 이미 돌아가서는 선영 아래서 몇 칸 집을 짓고, 서른두 수를 지어 나에게 보여주었다. 두 해 뒤 시사가 더욱 안정되자 청백당을 지었으니 '청산백수'의 뜻이었고, 나에게 화답시를 구하였다. 다시 두 해가 지나 원림을 더욱 넓혀서 작은 누정 하나를 올렸는데, 백운봉白雲峯을 마주한다는 뜻으로 백운루라 이름하고 나에게 기문을 부탁하였다."[48]

또한 신익성의 아들 신최申最는 백운루를 다음처럼 묘사하였다.

"아버지는 귀전한 뒤에 운길산 아래 회수 강가에 작은 누정을 지었으니 바로 용문산 백운봉 서쪽이다. 편액하기를 '백운'이라 하였다. 기천공(이광)이 편액을 쓰고, 동주 이공(이민구)이 기문을 지었다. 소자는 아침저녁으로 이 누에 머물며 삼가 설을 지었다. 이 누는 산을 뒤로 하고 강을 앞에 두고 왼쪽은 계곡이요 오른쪽은 비탈이다. 구화산九華山은 아득한데 월계협月溪峽이 서려 있

고 용주龍疇는 멀리 드넓은데 우저牛渚는 비스듬히 흘러가고 고산孤山은 우뚝 서 있고 두 강물은 소용돌이치며 내달리고 물이 맑고 세차게 흘러 바라보면 나는 듯하고 다가가 보면 엎드린 듯하고 내려다 보면 구경할 만하고, 물길을 따라 노닐 만하다." [49]

신익성은 이 백운루 주변의 아름다운 강변 풍광에서 짧은 시간이나마 자신의 학문과 예술을 꽃피웠다. 장서 천 권을 갖추고 중국과 조선의 유명한 서화를 수장하면서 많은 당대의 문사들을 끌어 교유하였다. 또한 이민구는 「백운루기」의 뒷부분에 신익성의 풍류를 '명대 백설루를 짓고 채희蔡姬를 두고 문묵을 즐겼던 제남濟南의 이반룡에 뒤지지 않는다'고 비유했다. [50]

신익성 자신도 절개를 지킨 시첩 박옥朴玉이 1642년 스물다섯에 먼저 세상을 뜨자 묘지명을 지어주기도 했다. 박옥은 열네 살 때 처음 신익성을 만나 스무 살 때부터 시봉하였으며, 술과 음식은 물론 신흠의 「가현산곡歌絃山曲」이나 도연명의 「귀거래사歸去來辭」 등을 읊조릴 줄 알았던 모양이다. [51] 신익성은 또 금강산을 비롯해 유람할 때에도 무악단을 이끌고 다니며 풍류를 즐겼다고 한다.

《백운루첩》의 크기는 가로가 34.4센티미터에 세로가 23.4센티미터로 1930~1940년대에 다시 표구한 서화첩이다. 화첩의 첫 장에 그린 그림 밖으로 오른편 아래에는 '승설헌평생진상勝雪軒平生眞賞'이라는 양각 도장이 찍혀 있다. 근대 화가인 무호 이한복無號 李漢福, 1897~1940의 소장인이

다. 지금의 서화첩도 이한복이 꾸몄을 것으로 추정된다. 또 차운시마다 별지에 잔글씨로 밝혀놓은 각 인물들의 내력은 위창 오세창이 쓴 것으로 전한다. 청은淸隱의 시를 이상신李尙信의 것으로 잘못 판단하였고, 남린 조반南隣 釣伴이 누군지 밝히지 못한 상태였다.

차운시들은 황백이나 쪽물을 들인 색종이에 썼으며 편지지를 활용하기도 했다. 종이 질과 크기의 차이로 미루어 볼 때, 대부분 차운한 시고들은 시차를 두고 백운루를 방문한 문인들이 직접 쓴 것으로 짐작된다. 남파 심열南坡 沈悅, 1569~1646, 석루 이경전石樓 李慶全, 1567~1644, 지천 최명길遲川 崔鳴吉, 1586~1647, 분서 박미汾西 朴瀰, 1592~1645, 서화 이행원西華 李行遠, 1592~1648, 백강 이경여白江 李敬輿, 1585~1657, 동주 이민구東州 李敏求, 1589~1670 등 차운에 참여한 문인은 모두 일곱 명이다. 이들은 대체로 인조반정에 동조한 인사들이다.

서인계인 신익성은 정파에 국한하지 않아 교류의 폭이 넓었다. 깊은 우정을 쌓은 표시로 「오자시五子詩」, 오자를 확대한 「십자편十子編」 등을 남기기도 했다.[52] 열 명은 최명길, 장유, 정홍명, 이식, 이민구, 이명한, 정백창, 이덕인, 윤신지, 박미다. 이외에도 신익성은 김상헌, 오준, 김육, 김류, 이경석 등 다양한 인물들과 친분을 유지했다. 개방적인 성향은 인물뿐만 아니라 신익성의 학문과 문학예술에서도 마찬가지였다.

현존하는《백운루첩》의 차운시는 세 가지 각운에 따라 썼다. 첫 번째는 방傍(1행), 당塘(2행), 랑浪(4행), 양陽(6행), 장章(8행)이고, 두 번째는 위圍(1행), 의依(2행), 귀歸(4행), 의衣(6행), 위違(8행)이며, 세 번째는 심潯(1행), 임林(2행), 심心(4행), 음陰(6행), 심沈(8행)이다. 대체로 강변에 귀의처를 마

련하고 은둔하는 삶을 의미하는 단어를 선택한 것 같다.

모두 문장으로 일가를 이룬 사람들이었던 만큼 서체도 능란하다. 심열, 박미, 이민구의 글씨는 송설체松雪體와 왕희지체王羲之體를 소화한 서풍으로 신익성과 유사하고, 박미의 글씨는 가장 활달하다. 이경전은 구획을 나눈 종이에 단정하게 해서풍으로 시를 썼다. 그에 비해 최명길, 이행원의 행서는 굵은 붓 맛이 분방하고 개성 넘친다.

신익성과 달리 주화파主和派였던 최명길은 차운시 말미에 "회옹淮翁이 평구平丘에 집을 짓고 장율長律한 편을 지었는데, 인구에 회자되어 여러 공이 그 시에 화답했으니 그야말로 한 시대에 자랑할 만하다. 나는 병이 나 가지 못한 것이 섭섭하여 추후에 차운함으로써 사모하는 마음을 부친다淮翁卜築平丘 有長律一篇 膾炙人口 諸公多屬而和之 水石風流眞足誇艷一時 余恨病不得往 追步其韻 以寓向往之情云"라고 곁들였다. 또 선조의 부마로 신익성과 동서지간인 박미는 「신익성의 '강거한흥江居閒興'에 차운하여 드리다次韻淮翁江居閒興却寄」라는 제목을 달았다. 이 차운시들은 대부분 각자 문집에 수록되어 있다.

이외에 각운을 맞추지 않은 칠언시 「남린조반南隣釣伴」은 이경전의 시다. 앞선 차운시의 가는 해서체와 달리 굵은 행서체가 개성적이다. 숭정 기묘崇禎 己卯(1639) 중춘仲春 편지지에 써보낸 오언시 「청은淸隱」은 이경여의 필치다. 「청은」과 함께 이행원도 1639년 봄에 쓴 것으로 연대를 밝혔다. 「강거한흥」이라는 시는 신익성의 문집에 보이지 않고, 이외에 각운 세 가지를 따른 시를 찾아보니 몇 수가 나온다. 「이거移居」 두 수는 첫 행의 각운으로 각각 심潯과 위圍를 쓴 칠언율시다. 또 「첩전작수남파

疊前酌酬南坡」세 수는 각각 방傍, 위圍, 심潯을 쓴 칠언율시다.[53] 최명길의 지적대로 인구에 가장 널리 회자된 신익성의 시는 방傍(1행), 당塘(2행), 랑浪(4행), 양陽(6행), 장章(8행)의 각운을 제시한「두와斗窩」로 추정된다.

"월계 아래 두물머리 곁	月溪之下斗湄傍
몇 칸 띠집 하나 네모난 못가	數間茅屋臨方塘
노인은 책을 들고 흰 바위에 앉아 있고	老人携書坐白石
동자는 노를 당기며 창랑을 노래하네	童子叩枻歌滄浪
흐르는 구름은 물 건너 펑퍼짐한 구렁에 차고	流雲渡水滿平壑
고요한 숲 속의 새 석양에 지저귀네	幽鳥隔林啼夕陽
드문드문 붉은 꽃 짙은 녹음에 봄 지나는 것을 알겠는데	紅稀綠暗覺春晚
오직 산승만이 찾아와 글을 써달라네"[54]	唯有山僧來乞章

〈백운루도〉

《백운루첩》에서 사라진 신익성의 원운시를 대신한 그림이 〈백운루도〉일 법하다.도판4 그림에 등장한 경물들이 위에 소개한 두물머리 집이라는「두와」시와 딱 맞아떨어진다. 월계 아래 두물머리 강변 언덕과 숲, 연못가의 띠집 백운루, 비탈길 승려와 마주한 문사, 노를 저으며 창랑을 노래하는 동자의 설정이 그러하다. 석양의 새만 그림에 담지 않았다. 시의 내용에 따라 형상화한 맞춤그림 시의화詩意畵 같다. 그림의 제목도 두물머리 집을 그린 〈두와도斗窩圖〉라 이를 만하다.

강변 언덕 위로 숲은 늦은 봄의 정취를 풍긴다. 옅은 담묵과 중묵 잡

4. 신익성, 〈백운루도〉《백운루첩》, 1639년경,
 지본담채, 26.4×35.5cm, 개인소장
5. 신익성, 〈백운루도〉의 신익성과 승려 부분

목들이 우거지고, 숲과 마을 여기저기에는 흰 봄꽃나무가 눈에 띈다. 배꽃 같은 흰 점들은 회청색으로 변색되어 있다. 왼편 언덕 뒤로 와가와 초가가 섞인 저택이 목책 울타리 너머로 보인다. 그 오른편으로 초가 두 채와 정방형 연못 방지 세 곳이 상하로 나란하다. 백운루라 이름 지은 초가는 두 칸 집에 방과 마루가 각각 한 칸씩이다. 그 위로 뒷간 같은 작은 초옥이 딸려 있다. 연못은 조성한 지 얼마 안 된 듯 주변이 휑하다. 맨 위 방지에는 섬을 조성했고, 중간 것에는 괴석 하나를 박아 놓았다. 아래 연못은 물만 채웠다.

정방형 연못 오른쪽으로 난 산기슭 길가에서는 두 인물이 담소를 나눈다. 복건을 쓰고 노란 심의 차림인 문인은 지팡이를 짚은 채 바위에 책을 펴놓고 걸터앉은 모습이다. 이와 마주하며 지팡이를 옆구리에 낀 노승은 두 손으로 서첩을 올리며 글을 요청하는 듯 구부정한 자세다. 유복의 문인은 신익성 자화상임에 틀림없다. 특히 두 인물은 현실의 일상을 담은 풍속화적 설정이어서 주목되는 대목이다.^{도판5}

신익성은 이 그림처럼 승려들과 교우가 잦았고 그들을 위해 지은 시나 후기, 비문 등이 대거 전한다. 두물머리 인근 수종사나 용문사의 승려들은 물론이려니와 상당한 승려들이 신익성의 별서에 드나들었고, 신익성도 명승지 유람에서 사찰을 방문하고 승려들과 친분을 쌓았다.[55] 전란을 겪은 뒤 승병장이나 그 문도들과 각별히 두터웠다. 승려를 좋아하는 '애승벽愛僧僻'이 있다고 했을 정도다. 인과因果와 참증參證의 논쟁도 즐겼고, 깨달음에 대한 시와 선의 일치를 논거하기도 했다.[56]

칠언시 「두와」를 닮은 〈백운루도〉는 신익성의 그림이기에 더욱 《백운

루첩》의 원운시로 대체할 만하다. 〈백운루도〉를 신익성의 작품으로 추정하는 근거는 언급했듯이 간송미술관의 〈계산한거도溪山閑居圖〉에서 찾을 수 있다. 오세창 선생이 꾸민 《근역화휘》 1권에 포함된 소품(25.8× 16cm)이어서 신익성의 그림으로 수긍하지만, 그림 자체에는 이 〈백운루도〉와 마찬가지로 화제나 도장처럼 작가를 확인할 증거는 없다.

두 그림은 같은 화첩이나 화폭으로 생각할 정도로 종이와 필묵법이 흡사하다. 강변 언덕과 농묵 표현, 개울과 강의 수파묘법, 와가의 가옥 묘사 등이 꼭 닮아 있다. 그림 상단 왼편의 저택과 방지를 보면 〈백운루도〉보다 〈계산한거도〉가 배경 산세를 넓혀 그린 셈이다. 〈계산한거도〉도 신익성의 또 다른 별서를 그린 실경화로 여겨진다. 혹여 용진龍津의 창연정蒼然亭이거나 평구 덕연의 청백당靑白堂일 수 있겠다.[57]

1639년경의 작품인 〈백운루도〉는 보자마자 어느 문사의 별서를 그렸다는 것을 금세 알아차리게 한다. 근경에 강변 언덕과 숲을 배치하고, 그 위로 저택, 정자와 연못 등을 전개한 구성법 때문이다. 조원공 간의 윗부분을 생략한 점이 더욱 실경화답다. 강 건너 언덕에서 직접 굽어보며 그린 백운루와 그 주변 풍광인 셈이다. 연못과 누정의 왼편 산비탈에 작은 길과 개울을 그린 점, 저택 위로 강 안개나 구름의 수평 처리가 그렇다. 여기에 그 공간에서 지내는 자신의 모습을 곁들여, 진경산수 또는 풍속도로서의 면모를 갖추어 놓았다.

〈백운루도〉의 구도는 17세기 실경도인 〈사계정사도〉 〈사천장팔경도〉 〈화개현구장도〉 등의 전경부 감시법과 사뭇 다르다. 상상으로 그린 이들과 달리, 〈백운루도〉는 자신의 별서인 삶터를 내려다보며 관조하는

시선으로 포착한 사생화의 구성미를 보여준다. 이처럼 신선한 구도를 잡은 것은 신익성이 문인화가로서 당시 화단의 경향에 빠져 있지 않음을 시사한다. 오히려 〈서원소정도西園小亭圖〉(1740, 개인소장)나 〈계상정거도〉(1746, 개인소장) 등 조선 후기 겸재 정선의 작품과 근사하여 흥미롭다. 얼핏 근대적인 풍경화 구도를 연상케 할 정도다.

참신한 구도에 비하여 경물의 원근관계나 포치는 어색한 편이다. 왼편 저택보다 누옥이 큰 점, 강물 위 뱃사공보다 연못가 두 인물이 크다. 원근개념이 심하게 거꾸로 표현된 것이다. 담묵과 중묵은 종이에 적절히 스미지 않는다. 승려와 대화를 나누는 신익성 자신을 묘사한 인물화법은 세부의 애매한 붓질로 볼 때, 숙련된 화가의 솜씨는 아니다. 신익성 자신도 피력했듯이 '그림을 잘 그리지 못한다'는 여기의 손맛이 여실하다. 문인화격의 아마추어 그림이면서도, 격조를 갖춘 필묵법에는 당대 화단의 유행화풍을 따른 점이 눈에 띈다.

오른편 강변에 놓인 대담한 농묵 바위 표현이나 수목과 인물 묘법은 신익성이 좋아했던 이징 화풍이다. 절파계 화풍이 좀 더 선명한 양상을 보인다. 신익성이 명대 절파계浙派系 화가의 그림을 눈에 익힌 탓으로 짐작된다. 특히 근경 농묵의 바위 표현은 절파풍 가운데 광태 사학파에 근사한 느낌을 주며, 이정李楨의 필묵법을 연상케 한다. 바위 선묘나 잎이 우거진 수목, 물결 묘사를 눈여겨보면 평행하는 두 개의 붓 선이 뚜렷한데 주단이나 절파계 화풍에서 흔히 나타나는 기법이다. 양필법은 후에 김명국의 그림에도 보이고, 정선이 즐겨 쓴 전유물이기도 하다.

그런데 〈백운루도〉와 실경 현장을 직접 비교하기 위해 경기도 광주

와 남양주 지역을 샅샅이 답사했으나 신익성의 별서를 발견하지 못했다. 구체적으로 신익성의 풍경을 대하는 시선을 찾지 못한 점이 아쉽다. 후손들의 이야기대로 두물머리 근처 강변이었을 백운루는 팔당댐에 수몰되었을 가능성이 크다. 용진의 창연당과 기백당, 왕손곡王孫谷, 덕연의 청백당 위치 찾기도 실패했다.

청백당을 확장하여 세운 집이 백운루라 하니 덕연 근처일 법하다. 청풍 김씨와 안동 김씨의 묘역이나 서원이 위치한 지금의 덕소다. 이곳은 강변로가 뚫리고 아파트가 빼곡히 들어서 흔적조차 찾기 힘든 상태다. 백운루가 있었을 또 다른 지역은 신흠과 신익성의 최초 무덤과 부인 정숙옹주의 무덤을 썼던 동면東面 사부촌莎阜村과 멀지 않은 곳일 듯하다.[58] 백운루가 운길산 기슭 백운산과 마주한 지점이었음을 염두에 두면, 덕연보다 사부 근처일 가능성도 크다. 현 지명으로 조안과 능내 사이인 강변에 자리를 잡았을 것으로 추정된다. 당시에는 광주에 속했고, 지금은 남양주시가 관할하는 지역이다. 그 위치는 다산 정약용 유적지가 있는 능내리 입구로, 신익성의 14대손인 신동선申東宣 선생의 자문을 받아 확인하였다. 집안에서는 '능내리陵內里'의 지명도 정숙옹주의 무덤 안쪽이라는 의미로 붙여졌다고 여긴다.

마치며

신익성의 〈백운루도〉와 사생론 그리고 서화자료는 문학사의 위치에

버금가게 예술적 성과가 뚜렷한 것들이다.도판6, 7 이들은 또 신익성이 17세기 변혁기 새로운 문예의 움직임을 선도한 문인 중 한 사람임을 적절히 시사한다. 평생 유람객으로 자연에 대한 흥신興神을 녹여낸 시와 기행문, 명대 문예풍 수용과 개성, 그리고 장서와 서화수집 취미, 여기에 덧붙여 서화론과 서화작품은 신익성의 문예사적 위상을 재론케 한다. 이들은 모두 조선 후기 진경문학이나 진경산수, 경화사족의 성향과 곧바로 연계되기에 그러하다.

신익성은 선조의 부마로서 격변기를 겪었다. 대내외로 복잡하게 얽힌 정세변화 속에서 인조반정 참여와 척화로 정치적 명분을 세우고, 조선 후기 사족문화의 한 전형이 되었다.59 관료사회와 일정한 거리를 두면서 자연에 귀의하여 탈속한 삶으로 문예에 대한 끼를 맘껏 쏟아냈던 것이다. 또한 이는 탈속한 물외인物外人으로서 이룬 것만은 아니었다. 광주 별서別墅의 논밭과 두미斗尾 어장漁場의 튼실한 경제적 기반 아래 '반은 사림에 반은 저잣거리'에 걸쳐 있던 현실인이었기에 가능했을 거라 생각한다.60 복건에 심의 차림의 〈신익성 초상〉에 그러한 인상이 잘 표출되어 있다.61

유람과 산수유기를 통해서도 드러나듯이, 신익성의 명승지 현장 경험은 '진산수' 개념을 창출했다. 당시 일급화가인 이징이 대상을 보지 않고 실경도 아닌 실경도를 그린 사실을 낱낱이 밝히면서 애정 어린 비판을 시도할 정도였다. 산수나 대상을 보는 대로가 아니라 마음에 품어 삭여내야 한다는 '진산수' 사생론은 곧바로 조선 후기 '진경산수'의 이론적 밑거름이라 할 만하다.

6. 신익성, 〈백운루도〉의 절벽 부분
7. 이정, 〈산수도〉, 17세기 초, 지본수묵, 19.1×23.5㎝, 국립중앙박물관

신익성은 이론과 비평에 그치지 않고, 자신의 솜씨대로 별서를 그려 보기도 했다. 《근역화휘》의 〈계산한거도〉(간송미술관)와 《백운루첩》의 〈백운루도〉(개인소장)는 여기적 수준이고 소품이다. 하지만, 문인화가로서 당당한 위치를 인정케 한다. 자신의 조원 풍경을 화면에 꽉 차게 포착한 시선은 사생화법을 연상시켜 주목하게 된다. 이런 형식은 17세기 전반기 이신흠이나 이징 등이 그린 상상 실경화들과 사뭇 다르다. 다시 말해서 신익성의 〈백운루도〉는 상상 실경도 전통을 벗고 사생실경도의 전범을 보여준 그림이다. 자기 삶터를 관조하는 시점으로 사생하고, 그 속에 자신의 일상 풍속을 담은 점은 한국회화사에서 조선 후기 회화의 전조로서 새로운 시각임에 틀림없다.

한편 신익성의 사생화는 17세기 후반 대표적인 실경화로 1644년 작 《북관수창록》에 담긴 한시각의 〈칠보산도〉를 비롯한 북관실경도나 1682년 《곡운구곡도첩》에 그린 조세걸의 곡운구곡도 등으로 계승되었다.[62] 그런데 두 그림은 막상 〈백운루도〉의 참신함과는 거리가 있고, 조금 맥 빠진 느낌을 준다. 두 서화첩의 작품이 실경을 직접 사생한 그림이면서도, 구태의 상투적인 화면 운영 방식을 벗어나지 못했기 때문이다. 조세걸은 새 형식을 창출하는 데 기량이 못 미친다. 한시각의 경우는 역시 낡은 형식이 새로운 내용이나 주제의 실경 그림을 진전시키는 데 방해되는 양상을 재확인시켜준다. 신익성의 구도법은 한시각이나 조세걸을 건너뛰어 정선의 일부 진경 작품으로 이어진다.

이처럼 진산수 사생론과 실경화 〈백운루도〉는 인조 연간(1623~1649)을 대표할 만한 회화 사료다. 한국회화사에서 신익성이 차지하는 위치

를 새로이 짚어보게 한다. 또 이들의 참신한 시각과 예술적 성과, 신형식 창출은 커다란 변혁기인 17세기를 설명하기에 부족함이 없기 때문이다. 물론 이는 신익성이 역사의 소용돌이를 딛고 전국 명승을 유람하고 광진과 두미 사이 한강을 오가며 성리학자로서, 시인으로서, 서화비평가와 수장가로서, 서화가로서 조선 문인의 자긍심을 꾸준히 절차탁마한 결과일 터이다. 신익성은 지금까지 미술사에서 거의 다루어지지 않았던 문인화가지만, 조선 후기를 그가 활동했던 인조 연간부터 잡아도 될 만큼 재평가해야 할 인물이다.

주 註

주註

서문

1 이태호, 「진재 김윤겸의 진경산수」『고고미술』 152, 한국미술사학회, 1981; 이태호, 「지우재 정수영의 회화: 그의 재세년대와 작품개관」『미술자료』 34, 국립중앙박물관, 1984; 이태호, 「겸재 정선의 가계와 생애」『이화사학연구』 13 · 14, 이화사학연구소, 1983; 이태호, 「조선 후기 문인화가들의 진경산수」『국보』 10 회화, 예경산업사, 1984; 이태호, 「김홍도의 진경산수화」『단원 김홍도』 한국의 미 21, 중앙일보 · 계간미술, 1985; 이들을 묶어 다시 정리한 글이 「조선 후기 진경산수화의 발달과 퇴조」『진경산수화』(국립광주박물관, 1987) 및 「진경산수화」『조선 후기 회화의 사실정신』(학고재, 1996)이다.
2 이태호, 『조선미술사기행 Ⅰ: 금강산, 천년의 문화유산을 찾아서』, 다른세상, 1999.
3 이태호, 「제주의 자연을 그려온 화가, 강요배─금강산의 돌과 물을 그리다」『금강산─강요배』, 아트스페이스 서울, 1999; 이태호, 「제주의 바람과 땅과 하늘 그리고 강요배」『땅에 스민 시간』, 강요배 전시 도록, 학고재, 2006.
4 이태호, 「한국산수화의 모태, 금강산과 금강산 그림」『조선미술사기행 Ⅰ: 금강산, 천년의 문화유산을 찾아서』, 다른세상, 1999.
5 이태호, 「일만이천봉에 서린 꿈: 금강산의 문화와 예술 300년」『몽유금강: 그림으로 보는 금강산 300년』, 일민미술관, 1999.
6 이태호, 「20세기의 금강산도: 현장에서 그린 사생화와 기억으로 담은 추상화」『그리운 금강산』, 국립현대미술관, 2004. 8.
7 이태호, 「자연을 대하는 같은 감명, 다른 시선: 폴 세잔의 풍경화 현장에서 겸재 정선을 생각하며」『월간미술』, (주)월간미술, 2002. 1.
8 이태호, 「실경에서 그리기와 기억으로 그리기: 조선 후기 진경산수화의 시방식과 화각을 중심으로」『미술사학연구』 257, 한국미술사학회, 2008. 3.
9 조나 레러, 최애리 · 안시열 옮김, 「폴 세잔: 세상을 보는 법」『프루스트는 신경과학자였다』, 지호, 2007.
10 메를로─퐁티, 권혁민 옮김, 「세잔느의 회의」『의미와 무의미』, 서광사, 1985; 조광제, 「폴 세잔, 감각덩어리 산물」『미술 속, 발기하는 사물들』, 안티북스, 2007.
11 이태호, 「산수화와 Landscape, 대지에 펼친 인간의 삶과 꿈」 겸재 정선과 Paul Cézanne을 중심으로」『2009 한국미술인대회 자료집』 민족미술인협회, 2009.

총론

1 이태호, 「18 · 19세기 회화의 조선풍 · 독자성 · 사실정신」 『동양학』 25, 단국대학교 부설 동양학연구소, 1995; 이태호, 『조선 후기 회화의 사실정신』, 학고재, 1996.

2 손오규, 『산수미학 탐구』, 제주대학교 출판부, 2006.

3 이종묵, 「집안으로 끌어들인 자연: 조선시대의 가산」 『한국 한문학 연구의 새 지평』, 소명출판사, 2005; 박경자, 『조선시대 석가산 연구: 문헌 연구와 복원 계획을 중심으로』, 학연문화사, 2008.

4 안휘준 · 이병한, 『몽유도원도』, 예경산업사, 1987.

5 안휘준, 『안견과 몽유도원도』(개정신판), 사회평론, 2009.

6 안휘준, 『한국회화사』, 일지사, 1980; 안휘준, 「조선 초기 안견파 산수화의 구도와 계보」 『초우 황수영 박사 고희기념 미술사논총』, 통문관, 1988.

7 이종묵, 「16세기 한강에서의 연회와 시회」 『시가사와 예술사의 관련 양상』, II, 보고사, 2002.

8 이태호, 「16세기 계회산수의 변모: 예안 김씨 가문의 계회도를 중심으로」 『미술사학』 14, 한국미술사교육연구회, 2000.

9 안휘준, 「한국절파화풍의 연구」 『미술자료』 20, 1977; 안휘준, 「절파계화풍의 제양상」 『한국회화사연구』, 시공사, 2000.

10 정민, 「16~17세기 조선 문인지식층의 강남열江南烈과 서호도」 『고전문학연구』 22, 한국고전문학회, 2002.

11 조규희, 「조선시대 별서도 연구」, 서울대학교 대학원 박사학위 논문, 2006.

12 이태호, 「17세기, 인조 시절의 새로운 회화경향: 동회 신익성의 사생론과 실경도, 초상을 중심으로」 『강좌미술사』 31, 한국불교미술사학회 · 한국미술사연구소, 2008.

13 안대회, 「18세기 漢詩史 서설」, 한국한시학회, 『한국한시연구』, 태학사, 1998, 221~253쪽.

14 이태호, 「한시각의 북새선은도와 북관실경도: 정선 진경산수의 선례로서 17세기의 실경도」 『정신문화연구』 34, 한국정신문화연구원, 1988.

15 유준영, 「구곡도의 발생과 기능에 대하여」 『고고미술』 151, 한국미술사학회, 1981; 유준영, 「조형예술과 성리학: 華陰洞精舍에 나타난 구조와 사상적 계보」 『한국미술사논문집』 1, 한국정신문화연구원, 1984; 『華陰洞精舍址』, 한림대학교 박물관 · 화천군, 2004; 유준영 · 이종호 · 윤진영, 『권력과 은둔: 조선의 은둔문화와 김수증의 곡운구곡』, 북코리아, 2010.

16 조규희, 「사대부의 원림과 회화」 및 박은순, 「만남과 유람」 『그림에게 물은 사대부의 생활과 풍류』, 국사편찬위원회 편, 두산동아, 2007.

17 최완수, 『겸재 정선 진경산수화』, 범우사, 1993; 정옥자, 『조선 후기 지성사』, 일지사, 1991.

18 최완수, 『겸재 정선』, 현암사, 2009.

19 강관식, 「겸재 정선의 사환 경력과 애환」, 『미술사학보』 29, 미술사학연구회, 2007.

20 이태호, 「조선 후기 진경산수화의 발달과 퇴조」, 『진경산수화』, 국립광주박물관, 1987.

21 郭熙, 「山水訓」, 『林泉高致』; 신영주 역, 『곽희의 임천고치』, 문자향, 2003.

22 『菁野談藪』; 김동욱 역, 『국역 청구야담 Ⅰ』, 보고사, 2004.

23 이태호, 「겸재 정선의 진경산수화에 나타난 실경의 표현방식 고찰」, 『방법론의 성립: 한국미술사의 과거 · 현재 그리고 미래』 국제학술회의 발표집, Los Angeles County Museum of Art, 미국 로스앤젤레스, 2001; 이태호, 「겸재 정선의 실경 표현방식과 〈박연폭도〉」, 『조선 후기 그림의 氣와 勢』, 학고재, 2005.

24 南鶴鳴, 『晦隱集』.

25 姜世晃, 『豹菴遺稿』.

26 尹德熙, 「恭齋公行狀」, 『海南尹氏文獻』.

27 이태호, 「공재 윤두서」, 『전남(호남)지방인물사연구』, 전남지역개발연구회, 1983; 이태호, 『조선 후기 회화의 사실정신』, 학고재, 1996; 이내옥, 『공재 윤두서』, 시공사, 2005; 박은순, 『공재 윤두서』, 돌베개, 2010.

28 趙榮祏, 『觀我齋稿』.

29 유홍준 · 이태호, 「관아재 조영석의 회화」, 『관아재고』, 한국정신문화연구원, 1984.

30 이태호, 『풍속화』 하나 · 둘, 대원사, 1995; 이태호, 『조선 후기 회화의 사실정신』, 학고재, 1996.

31 이태호, 「조선 후기에 카메라 옵스쿠라로 초상화를 그렸다: 정조 시절 정약용의 증언과 이명기의 초상화법을 중심으로」, 『다산학』 6, 다산학술문화재단, 2005; 이태호, 「18세기 초상화풍의 변모와 카메라 옵스쿠라: 새로 발견된 〈이기양 초상〉 초본과 이명기의 초상화 초본을 중심으로」, 『다시 보는 우리 초상의 세계』, 조선시대 초상화 학술논문집, 국립문화재연구소, 2007; 이태호, 『옛 화가들은 우리 얼굴을 어떻게 그렸나』, 생각의나무, 2008.

32 李瀷, 『星湖僿說』; 유홍준, 『조선시대 화론연구』, 학고재, 1998.

33 姜世晃, 『豹菴遺稿』.

34 姜世晃, 「檀園記」, 「檀園記又一本」, 『豹菴遺稿』.

35 이태호, 「김홍도의 진경산수화」, 『단원 김홍도』 한국의 미 21, 중앙일보 · 계간미술, 1985.

36 이태호, 「조선 후기 진경산수화의 여운: 이풍익의 『동유첩』에 실린 금강산 그림들」; 이풍익, 이충구 · 이성민 옮김, 『동유첩』, 성균관대학교 출판부, 2005.

37 이동주, 「완당바람」, 『우리나라의 옛 그림』, 박영사, 1976; 이태호, 「추사 김정희의 예술론과 회화세계」, 『추사 김정희의 예술세계』 학술세미나 자료집, 제주전통문화연구소, 2000.

38 이태호, 「조선시대 지도의 회화성」, 『한국의 옛 지도』(자료편), 영남대학교 박물관, 1998.

Ⅰ.

보고 그리기와 기억으로 그리기

1 임형택, 『실사구시의 한국학』, 창작과 비평사, 2000.

2 강명관, 「朝鮮 後期 漢詩와 繪畵의 交涉: 風俗畵와 기속시를 중심으로」『韓國漢文學研究』 30, 한국한문학회, 2002, 287~317쪽; 강혜선, 「17~18세기 金剛山의 文學的 형상화에 대한 연구」『冠嶽語文研究』 17, 서울대학교 국어국문학과, 1992, 91~111쪽; 高蓮姬, 「金昌翕, 李秉淵의 山水詩와 鄭敾의 山水畵 비교 고찰」『한국한문학연구』 20, 한국한문학회, 1997, 293~319쪽; 高蓮姬, 『조선 후기 산수기행예술연구』, 一志社, 2001; 高蓮姬, 「朝鮮時代 眞幻論의 展開: 山水美와 山水畵에 관한 談論」『韓國漢文學研究』 29, 한국한문학회, 2002, 119~148쪽; 高蓮姬, 『조선시대 산수화』, 돌베개, 2007; 金建利, 「豹菴 姜世晃의 《松都紀行帖》 研究: 연구제작경위와 화첩의 순서를 중심으로」『美術史學研究』 238·239, 韓國美術史學會, 2003, 183~209쪽; 김재숙, 「眞景時代 美學思想 研究」『東洋哲學』 15, 한국동양철학회, 2001, 149~177쪽; 박수밀, 「18세기 繪畵論과 文學論의 접점: 燕巖 朴趾源을 중심으로」『韓國漢文學研究』 30, 한국한문학회, 2002, 319~349쪽; 박수밀, 「朝鮮 後期 文學과 繪畵의 상호 조명: 상호친연성 및 천기를 중심으로」『韓國漢文學研究』 26, 한국한문학회, 2000, 359~388쪽.

3 E. H. 곰브리치, 『예술과 환영』, 차미례 옮김, 열화당 미술선서, 1989.

4 胡光華, 『中國明淸油畵』, 湖南美術出版社, 2001, 도판86, 110.

5 강덕희, 『日本의 西洋畵法 受容의 발자취』, 일지사, 2004, 도판3-5~3-15·3-18.

6 이태호, 『조선 후기 회화의 사실정신』, 학고재, 1996.

7 李成美, 『朝鮮時代 그림 속의 西洋畵法』, 대원사, 2000.

8 이태호, 「자연을 대하는 '같은' 감명, 다른 시선: 폴 세잔의 풍경화 현장에서 겸재 정선을 생각하며」『월간미술』, 2002, 162~173쪽.

9 이태호, 「眞宰 金允謙의 眞景山水畵」『考古美術』 152, 한국미술사학회, 1980; 이태호, 「謙齋 鄭敾의 家系와 生涯: 그의 家庭과 行蹟에 대한 再檢討」『梨花史學研究』 13·14; 이태호, 「之又齋 鄭遂榮의 繪畵: 그의 在世年代와 作品槪觀」『美術資料』 34, 국립중앙박물관, 1984; 이태호, 「金弘道의 眞景山水畵」『檀園 金弘道』, 韓國의 美 21, 중앙일보·계간미술, 1985; 이태호, 『조선미술사기행 I : 금강산, 천년의 문화유산을 찾아서』, 다른세상, 1999.

10 이태호, 「20세기의 金剛山圖: 현장에서 그린 寫生畵와 기억으로 담은 追想畵」『그리운 금강산』, 미술사랑, 2004, 33~45쪽.

11 朴銀順, 「眞景山水畵의 觀點과 題材」『우리 땅, 우리의 진경』, 국립춘천박물관, 2002; 조규희, 「별서도에서 명승명소도로: 정선의 작품을 중심으로」『미술사와 시각문화』 5,

사회평론, 2006, 192~221쪽.

12 이태호,「眞景山水畫의 展開過程」「山水畫」下, 한국의 미 12, 중앙일보 · 계간미술, 1982; 이태호,「朝鮮 後期의 眞景山水畫 硏究: 鄭敾 眞景山水畫風의 계승과 변모를 中心으로」「한국미술사논문집」1, 한국정신문화연구원, 1984, 39~76쪽; 이태호,「朝鮮 後期 眞景山水畫의 發達과 退潮」「眞景山水畫」, 국립광주박물관, 1987; 이태호,「朝鮮 後期 眞景山水畫의 여운: 東遊帖에 실린 金剛山 그림들」; 이풍익, 이충구 · 이성민 옮김,「東遊帖」, 성균관대학교 출판부, 2005.

13 이태호,「朝鮮 後期의 眞景山水畫 硏究: 鄭敾 眞景山水畫風의 계승과 변모를 中心으로」「한국미술사논문집 1」, 한국정신문화연구원, 1984, 39~76쪽.

14 이태호,「朝鮮 後期 眞景山水畫의 發達과 退潮」「眞景山水畫」, 국립광주박물관, 1987; 沈光鉉,「한국 근현대미술사 연구의 문제와 전망: 조선 후기 회화사 연구 관점의 분석을 중심으로」「계간미술」45, 1988년 봄, 135~144쪽; 이태호,「봉건사회의 변동과 조선 후기 미술: 심광현의「한국 근현대미술사 연구의 문제와 전망」을 읽고」「계간미술」46, 1988년 여름, 158~162쪽.

15 이태호,「한국 산수화의 모태, 조선 후기 금강산 그림」「조선미술사기행 I : 금강산, 천년의 문화유산을 찾아서」, 다른세상, 1999, 129~163쪽; 이태호,「謙齋 鄭敾의 眞景山水畫에 나타난 實景의 表現方式 考察: 1750년경 作品〈朴淵瀑圖〉를 中心으로」「방법론의 설립: 한국미술사의 과거, 현재 그리고 미래」, 미국 L. A. County Museum of Art, 2001, 213~233쪽; 이태호, '조선 후기 진경산수화의 두 가지 유형'「겸재 정선의 실경 표현방식과〈박연폭포〉」「조선 후기 그림의 氣와 勢」, 학고재, 2005, 69~88쪽.

16 나카무라 요시오, 강영조 옮김,「시선이 만드는 풍경」「풍경의 쾌락」, 효형출판, 2007, 16~35쪽.

17 강영조,「풍경에 다가서기」, 효형출판, 2003, 173~180쪽.

18 이에 대해서는 명지대학교 사진학과 박주석 교수의 조언을 받았다; Michael Langford, BASIC PHOTOGRAPHY, London: Focal Press, 1986, 76~82쪽.

19 이태호,「謙齋 鄭敾의 眞景山水畫에 나타난 實景의 表現方式 考察: 1750년경 作品〈朴淵瀑圖〉를 中心으로」「방법론의 설립: 한국미술사의 과거, 현재, 그리고 미래」, L. A. County Museum of Art, 2001, 213~233쪽; 이태호,「겸재 정선의 실경 표현방식과〈박연폭도〉」「조선 후기 그림의 氣와 勢」, 학고재, 2005.

20 朴宗輿,「冷泉遺稿」권5, 先考, 近齋先生(朴胤源, 1734~1799) 府君言行錄 및 朴準源,「錦石集」권8, 謙齋山水圖記; 崔完秀, 謙齋 鄭敾 硏究」「謙齋 鄭敾 眞景山水畫」, 汎友社, 1993, 328~336쪽에서 재인용.

21 「光州鄭氏世譜」; 이태호,「謙齋 鄭敾의 家系와 生涯: 그의 家庭과 行蹟에 대한 再檢討」「梨花史學硏究」13 · 14.

22 안휘준,「韓國 南宗山水畫風의 變遷」「한국회화의 전통」, 문예출판사, 1988, 250~309쪽.

23 俞俊英, 「謙齋 鄭敾의 〈金剛全圖〉考察: 松江의 關東別曲과 관련하여」 『古文化』 18, 한국대학박물관협회, 1980, 13~24쪽.

24 俞俊英, 「鄭敾의 松幹猫線 分析 試論: 音步와 音數律의 적용가능성을 중심으로」 『한국문화연구』 2, 경기대학교 한국문화연구소, 1985.

25 강관식, 「겸재 정선의 천문학 겸교수 출사와 〈금강전도〉의 천문학적 해석」 『미술사학보』 27, 미술사학연구회, 2006.

26 李秉淵, 『槎川詩抄』 上; 崔完秀, 『謙齋 鄭敾 眞景山水畵』, 汎友社, 1993, 280~283쪽.

27 케이 E. 블랙 · 에크하르트 데거, 「聖 오틸리엔수도원 소장 鄭敾筆 眞景山水畵」 『美術史研究』 15, 미술사연구회, 2001, 225~246쪽.

28 이태호, 「조선 후기의 회화 경향과 실학: 인물성동론, 실사구시, 법고창신을 중심으로」 『세계화 시대의 실학과 문화예술』, 국제실학학술회의, 경기문화재단, 2003; 『세계화 시대의 실학과 문화예술』, 경기문화재단, 2004, 125~171쪽.

29 崔完秀, 『謙齋 鄭敾 眞景山水畵』, 汎友社, 1993, 161~162쪽, 186~195쪽.

30 이태호, 「겸재 그림의 勢와 능호관의 氣」 『조선 후기 그림의 氣와 勢』, 학고재, 2005.

31 유홍준, 「이인상 회화의 형성과 변천」 『고고미술』 161, 한국미술사학회, 1984; 유홍준, 「능호관 이인상」 『화인열전 2』, 역사비평사, 2001.

32 丁巳秋 倍三淸任丈 觀第九龍淵後十五年 謹寫此幅以獻而 乃以禿毫淡煤 寫骨而不寫肉 色澤無施 非敢慢也 在心會 李麟祥 再拜: 예전에 '非敢慢也 在心會'를 '자만해서가 아니고 생각만 있을 뿐 표현하지 못했다'라고 번역(이태호, 「朝鮮 後期 文人畵家들의 眞景山水畵」 『國寶』 10, 「繪畵」, 藝耕産業社, 1984, 223~230쪽)하였으나, 다시 보니 心會가 곧 心繪,' 마음으로 그렸다'로 읽힌다.

33 余梅游玉筍峯下 切恨壁底无茅亭 近日得倣李凌壺帖 卽此本徜徉余洗恨乎: 임재완 옮김, 『삼성미술관 리움 소장 古書畵 題跋 解說集』, 삼성문화재단, 2006, 48~51쪽.

34 이예성, 『현재 심사정 연구』, 일지사, 2000; 유홍준, 「현재 심사정」 『화인열전 2, 역사비평사, 2001; 崔完秀, 「현재 심사정 평전」 『澗松文華』 73, 한국민족미술연구소, 2007.

35 邊英燮, 『豹菴 姜世晃 繪畵研究』, 일지사, 1988.

36 金建利, 「豹菴 姜世晃의 《松都紀行帖》 研究: 제작경위와 화첩의 순서를 중심으로」 『美術史學研究』 238 · 239, 韓國美術史學會, 2003, 183~209쪽.

37 李瀷, 『星湖僿說』 권4, 「萬物門」; 이태호, 「조선 후기의 회화 경향과 실학: 인물성동론, 실사구시, 법고창신을 중심으로」 『세계화 시대의 실학과 문화예술』, 경기문화재단, 2004, 155~161쪽에서 재인용.

38 이태호, 「之又齋 鄭遂榮의 繪畵: 그의 在世年代와 作品槪觀」 『美術資料』 34, 국립중앙박물관, 1984; 朴晶愛, 「之又齋 鄭遂榮의 山水畵 研究」 『美術史學研究』 235, 한국미술사학회, 2002.

39 이태호, 『조선미술사기행 I : 금강산, 천년의 문화유산을 찾아서』, 다른세상, 1999.

40 이태호, 「眞宰 金允謙의 眞景山水畵」, 『考古美術』 152, 한국미술사학회, 1980.

41 이순미, 「담졸 강희언의 회화 연구」, 『미술사연구』 12, 미술사연구회, 1998, 141〜168쪽.

42 李成美, 『朝鮮時代 그림 속의 西洋畵法』, 대원사, 2000.

43 丁若鏞, 『與猶堂全書』 卷1.

44 필자는 이에 대하여 2004년 8월 「다산의 문학과 예술에 관해 제4회 다산학 학술회의」에서 발표한 바 있다: 이태호, 「조선 후기에 '카메라 옵스쿠라'로 초상화를 그렸다: 정조 시절 정약용의 증언과 이명기의 초상화법을 중심으로」, 『茶山學』 6, 다산학술문화재단, 2005, 105〜134쪽; 이태호, 『옛 화가들은 우리 얼굴을 어떻게 그렸나』, 생각의나무, 2008.

45 李奎象, 「畵廚錄」, 『一夢稿』; 유홍준, 「李奎象 『一夢稿』의 화론사적 의의」, 『美術史學』 4, 학연문화사, 1992.

46 오주석, 『檀園 金弘道: 조선적인, 너무나 조선적인 화가』, 열화당, 1998; 진준현, 『단원 김홍도 연구』, 일지사, 1999.

47 이태호, 「朝鮮 後期 眞景山水畵의 여운: 東遊帖에 실린 金剛山 그림들」, 이풍익, 이충구 · 이성민 옮김, 『東遊帖』, 성균관대학교 출판부, 2005.

48 朴銀順, 「金剛山圖 硏究」, 一志社, 1997; 朴銀順, 「金夏鍾의 《海上圖帖》」, 『美術史論壇』 4, 한국미술연구소, 1996.

49 이태호, 『조선미술사기행 I: 금강산, 천년의 문화유산을 찾아서』, 다른세상, 1999, 94〜97쪽.

금강산과 금강산 그림

1 成海應, 「記關東山水」, 『동국명산기』.

2 李萬敷, 『金剛山記』(이창섭 옮김, 목란문화사, 1990)에서 재인용.

3 李種徽, 「題金剛山內外總圖後」, 『修山集』; 박은순, 『금강산도 연구』(일지사, 1997)에서 재인용.

4 정선, 《해악전신첩》 후미에 쓴 朴德載의 跋文; 최완수, 『謙齋 鄭敾 眞景山水畵』(범문화, 1995)에서 재인용.

5 『高麗史節要』 券 二十二, 忠烈王 四年, 甲辰 條.

6 박은순, 『금강산도 연구』, 일지사, 1997.

7 『端宗實錄』 三年 閏六月 三日 條.

8 南鶴鳴, 『晦隱集』; 박은순, 『금강산도 연구』(일지사, 1997)에서 재인용.

9 이태호, 「한시각의 북새선은도와 북관실경도」, 『정신문화연구』 34, 한국정신문화연구원,

1988.

10 姜世晃, 『豹菴遺稿』; 변영섭, 『표암 강세황 회화연구』, 일지사, 1988.

11 趙榮祐, 『觀我齋稿』.

12 李夏坤, 『頭陀草』; 이선옥, 「담헌 이하곤의 회화관」, 서울대학교 대학원 석사학위 논문, 1987.

13 그동안 1734년 작으로 알려진 〈금강전도〉(삼성미술관 리움)에 대하여, 최근 1734년보다 뒤인 육십대 후반 작품으로 추정하는 주장이 제기되었다(강관식, 「겸재 정선의 天文學 兼敎授 出仕와 〈금강전도〉의 천문학적 해석」 『미술사학보』 27, 미술사학연구회, 2006). 필자도 이에 동의하며, 재검토할 필요가 있는 그림이다.

14 李夏坤, 『頭陀草』.

15 「금강산 일화집」(과학백과사전 종합출판사, 1992)에서 재인용.

16 姜世晃, 『豹菴遺稿』; 이태호, 「정선 진경산수화풍의 계승관 변모」 『조선 후기 회화의 사실정신』, 학고재, 1996.

20세기의 금강산 그림

1 이태호, 『조선미술사기행 I : 금강산, 천년의 문화유산을 찾아서』, 다른세상, 1999.

2 이때 2부 전시는 현대작가 15인으로 꾸몄다: 『몽유금강: 그림으로 보는 금강산 300년』 전시도록, 일민미술관, 1999.

3 이태호, 「조선 후기 진경산수 연구: 정선 진경산수화풍의 계승과 변모를 중심으로」 『한국미술사논문집 1』, 한국정신문화연구원, 1984; 『조선 후기의 사실정신』, 학고재, 1996.

4 이태호, 「한국산수화의 모태, 조선 후기 금강산 그림」 『조선미술사기행 I : 금강산, 천년의 문화유산을 찾아서』, 다른세상, 1999.

5 이태호, 「일만이천봉에 서린 꿈: 금강산 문화와 예술 300년」 『몽유금강: 그림으로 보는 금강산 300년』 전시 도록, 일민미술관, 1999.

6 최익현 「만폭동」 칠언시나 「옥류동」 오언시 등에 그런 심경이 잘 드러나 있다: 리용준·오희복 옮김, 『금강산 한시집』, 평양문예출판사, 1989.

7 최남선, 『금강예찬』, 한성도서, 1928.

8 《每日申報》, 1913년 1월 3일.

9 《每日申報》, 1915년 4월 22일.

10 기혜경, 「근대 금강산도 연구」 『현대미술관 연구』 14, 국립현대미술관, 2003.

11 《每日申報》, 1915년 5월 6일.

12 《每日申報》, 1915년 4월 22일·4월 27일·4월 28일·5월 1일.

13 《每日申報》, 1917년 1월 11일.

14 《每日申報》, 1917년 9월 4일～10월 10일.

15 《每日申報》, 1917년 3월 28일～4월 20일.

16 大町桂月, 『滿鮮遊記』, 大阪屋號書店, 1919; 기혜경, 「근대 금강산도 연구」, 『현대 미술관 연구』 14, 국립현대미술관, 2003.

17 《每日申報》, 1919년 10월 28일～11월 22일.

18 이광수, 『금강산 유기』, 시문사, 1924; 최남선, 『금강예찬』, 한성도서, 1928.

19 미국인 여류화가. 일본 태생으로 일본과 한국을 내왕하며 그와 관련된 책의 삽화나 목판화를 주로 제작하였다.

20 『金剛山植物調査書』, 조선총독부 총무국, 1918.

21 大熊龍二郎, 『金剛山案内記』, 谷岡商店, 1934.

22 최인진, 『한국사진사』, 눈빛, 2000.

23 德田富次郎, 『金剛山』, 元山 德田寫眞館, 1912.

24 《每日申報》, 1918년 7월 26일자 2면의 고어체 기사를 풀어쓴 것이다.

25 조정육, 「근대 미술사에서 서화협회의 성과와 한계」, 靑餘 李龜烈 先生 회갑 기념 논문집 간행위원회, 『근대한국미술논총』, 학고재, 1992.

26 1918년 5월 19일 고희동의 주도 아래 13명이 참여하여 발기인 모임을 가졌고, 6월 16일 18명의 정회원으로 창립총회를 열었다. 안중식, 조석진, 오세창, 김규진, 정대유, 현채, 강진희, 김응원, 정학수, 강필주, 김돈희, 이도영, 고희동 등이 발기한 서화협회는 초대회장으로 안중식을 선출하였고, 총무는 고희동이 맡았다. 설립목적으로 신구미술계의 발전, 동서미술의 연구, 후진교육, 대중화(공중公衆의 고취아상高趣雅想을 증장增長)를 내세웠다: 『書畵協會報』 제1권 제1호, 통문관, 1921.

27 《每日申報》 1918년 7월 23일자 3면 휘호대회의 사진과 함께 실린 기사 「성황의 서화협회 휘호회」를 보면, 회원 20여 명과 이완용, 윤택영, 윤덕영, 김기진 등 친일파 고관귀족들이 주요 관객으로 참여하였다.

28 《每日申報》, 1919년 11월 4일.

29 이구열, 「전통의 계승, 근대한국화의 개창」, 『안중식』 한국근대회화선집, 한국화 1, 금성출판사, 1990; 이태호, 「20세기 초 전통회화의 변모와 근대화: 채용신, 안중식, 이도영을 중심으로」, 『동양학』 34, 단국대학교 동양학연구소, 2003.

30 《每日申報》, 1919년 11월 4일.

31 金永基, 『金海岡遺墨』, 대일문화사, 1980.

32 이태호, 『조선미술사기행 I : 금강산, 천년의 문화유산을 찾아서』, 다른세상, 1999.

33 金永基, 『金海岡遺墨』, 대일문화사, 1980.

34 金永基, 『金海岡遺墨』, 대일문화사, 1980.

35 『한국의 미술가: 이상범』, 삼성문화재단, 1997.

36 《동아일보》, 1940년 5월 7일; 《조선일보》, 1940년 5월 14일.

37 한국근대미술연구소편, 『이당 김은호』, 국제문화사, 1978.

38 서유리, 「1910~1920년대 한국의 풍경화 연구」, 서울대학교 대학원 석사학위 논문, 2001; 이영열, 「1920~1930년대 한국 근대 사경산수화 연구」, 홍익대학교 대학원 미술 사학과 석사학위 논문, 2000.

39 오광수, 『한국 현대미술사: 1900년대 도입과 정착에서 1990년대 오늘의 상황까지』, 열 화당, 1979년 초판/1995년 개정판.

40 나무꾼이 하늘에 오르는 선녀를 붙들기 위해 도끼로 찍었다는 데서 유래한 이름이다.

41 『소정과 금강산』, 삼성미술관 리움, 1999.

42 『화랑』, 1974년 여름호.

43 홍용선, 『소정 변관식』, 열음사, 1978.

44 제12회 대한민국 미술전람회 도록, 1963.

45 이태호, 「〈외금강옥류천도〉는 소정의 명품이다」, 『미술세계』, 1999년 9월호.

46 김학량, 『고암 이응로의 전기 그림세계』 『한국근대미술사학』 2, 청년사, 1955.

47 우성 김종영 기념사업회 · 이효영, 『김종영: 조각가의 그림』, 가나아트, 1998.

48 우성 김종영 기념사업회 · 이효영, 『김종영: 조각가의 그림』, 가나아트, 1998.

49 서유리, 「1910~1920년대 한국의 풍경화 연구」, 서울대학교 대학원 석사학위 논문, 2001.

II.

겸재 정선 | 〈박연폭도〉

1 이태호, 『조선 후기 회화의 사실정신』, 학고재, 1996.

2 이태호, 『조선미술사기행 I : 금강산, 천년의 문화유산을 찾아서』, 다른세상, 1999.

3 南鶴鳴, 『晦隱集』 권5; 박은순, 『금강산도 연구』, 일지사, 1997, 72쪽에서 재인용.

4 南鶴鳴, 『晦隱集』 권2, 「題滄江手畵帖後」.

5 南鶴鳴, 『晦隱集』 권5, 「風土」.

6 이태호, 「韓時覺의 北塞宣恩圖와 北關實景圖」 『정신문화연구』 34, 한국정신문화연구 원, 1988, 207~235쪽.

7 유홍준, 『조선시대 화론 연구』, 학고재, 1998.

8 이태호, 「조선 후기 진경산수화의 발달과 퇴조」, 『眞景山水畵』, 국립광주박물관, 1987.

9 이러한 조선 후기 회화의 구도법에 대해서는 2003년 경기문화재단이 주최한 '세계화

시대의 실학과 문화예술'이라는 국제실학학술회의에서 자세히 발표한 적 있다; 이태호, 「조선 후기의 회화경향과 실학: 인물성동론 · 실사구시 · 법고창신을 중심으로」『세계화 시대의 실학과 문화예술』, 경기문화재단, 2004.

10 李夏坤, 『頭陀草』 권14, 「長安寺」.

11 李夏坤, 『頭陀草』 권14, 「內山總圖」.

12 李德壽, 『西堂私載』.

13 이 책 1장 「보고 그리기와 기억으로 그리기」의 주25 및 2장 「금강산과 금강산 그림」의 주13 참조.

14 이태호, 「내금강 정양사」『조선미술사기행 Ⅰ: 금강산, 천년의 문화유산을 찾아서』, 다른 세상, 1999, 53~60쪽.

15 『中京誌』 권3, 「朴淵」; 최완수, 『겸재 정선 진경산수화』, 범우사, 1993, 224쪽.

16 『中京誌』 권4, 「泛槎亭」; 최완수, 『겸재 정선 진경산수화』, 226쪽.

17 민족문화추진회, 『국역 新增東國輿地勝覽』 1, 「개성부」, 경인문화사, 1969.

18 민족문화추진회, 『국역 新增東國輿地勝覽』 1, 「개성부」, 1969.

19 이성천, 〈개성난봉가〉『한국민족문화대백과사전』 1, 한국정신문화연구원, 1991, 578쪽.

20 이 가사는 안비취의 「팔도민요」 음반의 가사를 옮겨 적은 것이다. 이외에도 아래와 같이 여러 가사들이 전한다: 박연폭포 제 아무리 깊다 해도 우리 兩人의 정만 못하리라 (후렴)/ 三十丈 斷崖에서 飛流가 直下하니 박연이 되어서 범사정을 감도네 (후렴)/ 박연폭포 흐르는 물은 범사정을 감돌아든다 (후렴)/ 정기청량한 양추가절에 개성 명승고적을 순례하여 보세 (후렴)/ 이 골물이 콸콸콸 녹수가 변하면 변했지 兩人의 정기가 변할 리가 있나 (후렴)// 세월이 가면은 너만 혼자 가지 아까운 내 청춘 왜 다려가나 (후렴)/ 월백설백 천지백허니 산심 야심이 객수심이로다 (후렴)/ 건곤이 불러 월장재허니 적막강산이 금백년이로다 (후렴)

21 유준영, 「겸재 정선의 예술과 사상」『謙齋 鄭歚』, 국립중앙박물관, 1992, 105~117쪽.

22 이태호, 『미술로 본 한국의 에로티시즘』, 여성신문사, 1998, 114~116쪽.

23 이태호, 「내금강 만폭동」『조선미술사기행 Ⅰ: 금강산, 천년의 문화유산을 찾아서』, 다른 세상, 1999, 61~79쪽.

24 백대웅, 「18~19세기 서울의 도시문화 변천에 따른 음악문화의 변화 양상」『민족문화연구』 31호, 고려대학교 민족문화연구소, 1998, 61~98쪽.

25 유옥경, 「국립중앙박물관소장 〈松都四壯元契會圖屛〉 硏究」『미술자료』 64, 국립중앙박물관, 2000, 17~44쪽.

26 김건리, 「표암 강세황의 《송도기행첩》 연구: 제작 경위와 화첩의 순서를 중심으로」『미술사학연구』 238 · 239, 한국미술사학회, 2003.

27 이동주, 「송월헌 임득명의 西行一千里長卷」『한국회화사론』, 열화당, 1987, 144~157쪽; 오현숙, 「송월헌 임득명의 회화 연구」『미술사학연구』 221 · 222, 1999, 97~102쪽.

겸재 정선 | 〈쌍도정도〉

28 『조선 후기 회화전』 도록, 동산방화랑, 1983; 이후 2005년 학고재화랑 고서화 전시에 출품되었다. 이태호 엮음, 『조선 후기 그림의 氣와 勢』, 학고재, 2005.
29 이태호, 「한시각의 북새선은도와 북관실경도」 『정신문화연구』 34, 한국정신문화연구원, 1988.
30 유홍준, 『조선 후기 문인들의 서화비평』 『19세기 문인들의 서화』, 열화당, 1988.
31 〈회방연도〉는 이 글의 〈쌍도정도〉와 나란히 소개된 그림이다. 이태호, 「겸재 사십대 화풍의 조명: 쌍도정도, 수묵선묘와 연록색 담채로 풀어낸 현장 풍경」 및 유홍준, 「회방연도: 진경시대를 알리는 잔치그림」 『가나아트』 14, 1990. 7·8월호. 그리고 이 〈회방연도〉와 관련된 〈북원수회도北園壽會圖〉가 소개된 바 있다. 『겸재 정선: 붓으로 펼친 천지 조화』, 국립중앙박물관, 2009.

진재 김윤겸

1 吳世昌, 『槿域書畵徵』, 계명구락부, 1928, 185쪽.
2 김제겸 등 편, 『安東金氏世譜』 16권, 判官(係權)派丁 編 文正公(尙憲)派, 1833, 13쪽.
3 吳世昌, 『槿域書畵徵』, 계명구락부, 1928, 202쪽.
4 이상백, 「庶孼禁錮始末」 『동방학지』 1, 1954, 240~244쪽.
5 이상백, 「庶孼禁錮始末」 『동방학지』 1, 1954, 235~237쪽.
6 吳世昌, 『槿域書畵徵』, 계명구락부, 1928, 159쪽.
7 金昌業, 『老稼齋燕行日記』; 국역 『연행록선집』 4, 민족문화추진회, 1976.
8 金壽恒, 『北關酬唱錄』; 국립박물관 이건상 학예관의 제보로 개인소장인 이 서화첩을 실견하였다; 이태호, 「한시각의 북새선은도와 북관실경도」 『정신문화연구』 34, 한국정신문화연구원, 1988.
9 유준영, 「九曲圖의 발생과 기능에 대하여」 『고고미술』 151, 한국미술사학회, 1981, 120쪽.
10 金祖淳, 『楓皐集』; 吳世昌, 『槿域書畵徵』, 계명구락부, 1928, 202쪽 소수; 그러나 사대부가인 정선의 집안으로 보아 도화서의 화원이었을 가능성은 적어 보인다.
11 朴齊家, 『貞蕤集』 권1, 『한국사료총서』 12, 국사편찬위원회, 1961, 2425쪽.
12 南公轍, 『金陵集』; 吳世昌, 『槿域書畵徵』, 계명구락부, 1928, 202쪽 소수.
13 朴齊家, 『貞蕤集』 권1, 『한국사료총서』 12, 국사편찬위원회, 1961.
14 晋州牧, 『新增東國輿地勝覽』 권30, 경문사, 1978, 507~517쪽.

15 안휘준, 「조선 후기 회화의 신동향」, 『고고미술』 134, 1977, 8~20쪽.

16 안휘준, 『한국회화사』, 일지사, 1980.

17 『한국회화』, '국립중앙박물관 소장 미공개회화 특별전' 도록, 1977, 도판198~199.

18 『간송문화』 21 「회화: 진경산수』, 한국민족미술연구소, 1981, 도판35.

19 『간송문화』 21 「회화: 진경산수』, 한국민족미술연구소, 1981, 도판1.

20 이 화첩의 표제에는 "四大家畵妙" "終南山房寶藏"이라 되어 있으나 화첩 내 그림이
몇 점 유실되었고, 진재의 그림 외에 彛齋 金厚臣의 花鳥, 翎毛畵 두 점과 필자미상인
인물화 두 점이 포함되어 있다(국립중앙박물관장, 유물번호 덕수궁 4026).

21 國中丹靑誰絶技 謙翁死後子樵山
嗟君憐我病無聊 爲致此帖玩奇詭
靜中一技忽驚叫 不覺用手再三指
茅茨寄在北城隈 閈門白岳朝暮視
蒼然壁立萬仞勢 孰能移末數尺紙
分明側石飛瀑痕 浮動幽翠亂松翠
白從是畵出人間 恐使眞面日悴憔
人工天作且莫辨 應有神靈必見忌
焉得此手描蓬瀛 少伸平生江海志

22 이 화첩에는 김윤겸의 작품 외에 觀我齋 趙榮祏(1686~1761)의 〈船游圖〉와 〈出帆
圖〉, 그리고 箕野 李昉運(18세기)의 〈산수도〉 한 점이 포함되어 있다. 이 화첩의 표제
와 달리 위 세 점이 어떻게 해서 함께 꾸며졌는지 알 수 없다(조영석은 진재의 큰할아
버지인 김수항의 외손녀 사위다: 『安東金氏世譜』).

23 『한국회화』, '한국명화근오백년 전' 도록, 국립중앙박물관, 1972, 도판61~62.

24 金履禮는 文忠公派 金尙容(상헌의 從弟)의 후손이며, 자는 和父, 호는 修谷이고, 관
은 군수에 이르렀다(『安東金氏世譜』).

25 「국역 新增東國輿地勝覽』 5, 민족문화추진회, 1969, 310쪽.

26 「국역 新增東國輿地勝覽』 5, 민족문화추진회, 1969, 292~297쪽.

27 동경국립박물관이 소장한 김윤겸 작품은 大和文華館의 吉田 선생의 제보로 알게 되
었다.

28 이 화첩은 1973년 국립박물관에서 있었던 '한국미술 2천 년 전'에 처음 소개되었다(도
록 참조): 『박물관 도록』, 동아대학교, 1977, 도판109~110; 『개관전 도록』, 부산시립박물
관, 1978, 226쪽.

29 『동원선생수집문화재』, 국립중앙박물관, 1981, 도판19.

30 배정룡, 「표암 강세황의 산수화 연구」, 『고고미술』 138·139 합본호, 1978. 9, 148~150
쪽.

31 이태호, 「김윤겸의 〈낙산사도〉」, 『선미술』 38, 1988년 가을.

32 리재현, 『조선력대미술가편람』, 평양: 문학예술종합출판사, 1999.

33 『百一文集』; 안대회, 『고전산문산책: 조선의 문장을 만나다』, 휴머니스트, 2008.

지우재 정수영

1 이 발표는 故 東垣 선생 기금으로 설립된 '한국고고미술연구소'에 의해 일부 연구 보조를 받아 이루어졌다: 《중앙일보》 1982년 1월 29일자 참조.

2 吳世昌, 『槿域書畵徵』, 계명구락부, 1928, 212~213쪽.

3 鄭品錫 編, 『河東鄭氏世譜』 5권, 楊州 河東鄭氏譜所, 1932, 21쪽.

4 南履炯은 사돈으로 鄭遂榮의 아들 若烈이 南履度의 딸과 결혼하였다: 『河東鄭氏世譜』.

5 吳世昌은 생년 순서로 배열한 『槿域書畵徵』에서 鄭遂榮을 黃基天(1770~?)과 玄在德(1771~?)의 사이에 두었다. 앞 책, 212~213쪽.

6 조선 후기와 말기 회화에 대하여는 安輝濬, 「朝鮮 後期 및 末期의 山水畵」 『山水畵 (下)』, 중앙일보·계간미술, 1982, 202~211쪽 참조.

7 『河東鄭氏世譜』.

8 李丙燾, 「鄭尙驥東國地圖」 『書誌』 1권 1, 1960, 5~16쪽; 李燦, 「韓國古地圖의 發達」 『韓國의 古地圖』, 한국도서관학연구회, 1977, 207~208쪽; 방동인, 『한국의 지도』, 교양국사총서 17, 세종대왕기념사업회, 1976, 157~167쪽 등 참조.

9 방동인, 『한국의 지도』, 교양국사총서 17, 세종대왕기념사업회, 1976, 166쪽.

10 李燦, 「韓國古地圖의 發達」 『韓國의 古地圖』, 한국도서관학연구회, 1977.

11 『河東鄭氏世譜』.

12 안휘준, 「조선왕조 후기 회화의 신동향」 『고고미술』 134, 1977, 8~20쪽 참조.

13 吉田宏志, 「李朝の繪畵:その中國畵受容の一局面」 『古美術』 52, 三彩社, 1977, 83~91쪽 참조.

14 이태호, 「진경산수화의 전개 과정」 『산수화 (하)』, 중앙일보·계간미술, 1982, 212~220쪽 참조.

15 『한국회화』, '국립중앙박물관 소장 미공개회화 특별전' 도록, 1977, 도판98.

16 이태호, 「새로 공개된 겸재 정선의 1742년작 〈연강임술첩〉 – 소동파 적벽부의 조선적 형상화」 『동양미술사학』 2호, 동양미술사학회, 2013. 120: 휴류암은 이글에서 새로이 확인하여 밝혀놓았다.

17 이 『해산첩』은 『조선고적도보』 14권(조선총독부, 1934)에 처음 소개되었다; 최순우, 「지우재의 해산첩」 『고고미술』 6권 3·4호(1965), 100호 합권(하), 통문관, 1980, 47~49쪽.

18 이 화첩의 산수도 1점이 유복렬의 『한국회화대관』(文敎院, 1969)에 소개된 바 있으며 (도판12), 소장처가 국립박물관으로 잘못 기재되었다.

19 최순우, 「지우재의 해산첩」 『고고미술』 6권 3 · 4(1965), 100호 합권(하), 통문관, 1980, 47～49쪽.

20 이 문제는 필자의 발표회 때 안휘준 교수가 거론하였다.

21 "題畵曰臨摸古人 不在對臨 在神會用意 所結一塵不入 似而不似 不似而似 不容思議, 筆與墨最難相遭 具境而皴之 淸濁在筆有皴 而勢之隱現在墨"(之又齋畵帖): 吳世昌, 『槿域書畵徵』, 계명구락부, 1928, 212～213쪽.

22 안휘준, 『한국회화사』, 일지사, 1980, 254～274쪽 참조.

23 이 글을 쓴 1984년 이후 정수영의 산수화와 개별 작품에 대한 연구에 진척이 있었다. 본문의 작품 제목이나 지명 등은 아래 연구 성과를 따르기도 했다; 이수미, 「조선시대 한강명승도 연구: 정수영의 《漢 · 臨江名勝圖卷》을 중심으로」 『서울학연구』 6, 서울시립대학교 서울학연구소, 1995, 217～243쪽; 박정애, 「之又齋 鄭遂榮의 산수화 연구」 『미술사학연구』 235, 한국미술사학회, 2002; 송희경, 「白社會帖과〈白社老人會圖〉」 『미술사논단』 18, 한국미술연구소, 2004; 박정애, 「정수영의 《之又齋山水十六景帖》 연구」 『미술사논단』 21, 한국미술연구소, 2005.

단원 김홍도 | 김홍도의 진경산수

1 김홍도의 회화와 그에 대한 평가는 이동주, 「김단원이라는 화원」 「단원 김홍도: 그 생애와 작품」 『우리나라의 옛 그림』, 박영사, 1975, 57～114쪽, 115～150쪽 참조.

2 안휘준, 「조선왕조 후기 회화의 신동향」 『고고미술』 134, 1977, 8～20쪽.

3 이태호, 「조선 후기의 진경산수화 연구: 정선 진경산수화풍의 계승과 변모를 중심으로」 『한국미술사논문집』, 한국정신문화연구원, 1984, 53～59쪽.

4 이동주, 「단원 김홍도: 그 생애와 작품」; 최순우, 「단원 김홍도의 재세년대고」 『미술자료』 11, 1966; 이후 김홍도의 생애와 작품세계에 대한 연구론은 오주석, 『단원 김홍도』(열화당, 1988) 및 진준현, 『단원 김홍도 연구』(일지사, 1999) 등이 있다.

5 姜世晃, 『豹菴遺稿』.

6 姜世晃, 『豹菴遺稿』.

7 이동주, 「김단원이라는 화원」 「단원 김홍도: 그 생애와 작품」 『우리나라의 옛 그림』, 박영사, 1975, 122～126쪽.

8 최순우, 「復軒, 白華詩畵合璧帖考」 『고고미술』 76, 1966.

9 趙熙龍, 『壺山外史』 「金弘道傳」.

10 姜世晃, 『豹菴遺稿』.

11 徐有榘, 『林園經濟志』; 유홍준, 「단원 김홍도 연구노트」 『단원 김홍도』, 국립중앙박물관, 1990.

12 이 화첩은 전 내용이 공개되지 않았고 비선대, 명연, 총석정, 구룡연, 대관령도 등의 사진이 이동주, 『우리나라의 옛 그림』에 실려 있다; 이태호, 「단원다움의 기준은 엄정해야」 『월간미술』, 1996. 3.

13 『간송문화』 5: 단원(2), 한국민족미술연구소, 1973, 8〜9쪽; 『간송문화』 21: 진경산수, 1981, 8〜9쪽.

14 『朝鮮の繪畵』, 大和文化館, 1973, 도판66〜67; 이 그림은 국내에 들어와 1999년에 소개된 바 있다: 『몽유금강: 그림으로 보는 금강산 300년』, 일민미술관, 1999, 도판11 · 12

15 이동주, 『우리나라의 옛 그림』, 박영사, 1975, 도판17 · 44 · 53.

16 김경림은 이름이 漢泰고 景林은 字다. 호가 自怡堂으로 본관이 牛峯이다. 벼슬은 지중추부사에 이르렀고, 정조 7년(1783), 순조 13년(1813)에 사신을 따라 연경에 다녀왔으며, 추사 김정희와 접촉이 있었던 翁方綱, 樹崑父子와도 교류하였다; 藤塚隣, 「嘉慶, 道光學檀と金完堂」 『淸朝文化東傳の硏究』, 圖書刊行會, 1975, 183〜189쪽.

17 이동주, 『우리나라의 옛 그림』, 박영사, 1975.

18 『간송문화』 5, 도판32.

19 『한국 회화』, '국립중앙박물관 소장 미공개회화 특별전' 도록, 1977, 도판158.

20 『호암미술관 명품 도록』, 1982, 도판186 · 201 · 222 · 223.

21 유복렬, 『한국회화대관』, 문교원, 1969, 도판361.

22 이동주, 『우리나라의 옛 그림』, 박영사, 1975, 도판50.

23 『간송문화』 5, 도판44.

24 『간송문화』 21, 도판18.

25 '寫景山水'라는 용어는 이동주, 「단원 김홍도: 그 생애와 작품」에서 사용하였다: 『우리나라의 옛 그림』, 142〜150쪽 참조.

26 『한국회화』, '국립중앙박물관 소장 미공개회화 특별전' 도록, 1977, 도판121 · 122.

27 맹인재, 「김홍도필 단원도」 『고고미술』 118, 1973.

28 이태호 · 이원복, 「조선시대 미공개 일명회화 및 고화 16선」 『공간』 178, 1982, 27〜29쪽.

29 성범중, 「송석원시사와 그 문학」 『국문학연구』 53, 서울대학교 국문학연구회, 1981.

30 『서울대학교박물관 도록』, 1983, 도판11; 필자는 이 두 그림이 인왕산곡과 그 너머 서북쪽 풍경을 그렸던 것으로 잘못 추정한 적 있다: 이태호, 『그림으로 본 옛 서울』, 서울시립대학교 서울학연구소, 1996.

31 유봉학, 『꿈의 문화유산, 화성』, 신구문화사, 1996.

32 『한국 회화』, '한국명화 근오백년 전' 도록, 국립중앙박물관, 1972, 도판69.

33 이동주, 『우리나라의 옛 그림』, 박영사, 1975, 도판46.

34 이동주, 『우리나라의 옛 그림』, 박영사, 1975, 148~149쪽.

35 이태호, 「조선 후기 진경산수화 연구」, 『한국미술사논문집 Ⅰ』, 한국정신문화연구원, 1984, 57~58쪽.

36 이태호, 「청전의 시대인가 소정의 시대인가」 (1)·(2), 『공간』, 1985년 5·6월.

단원 김홍도 | 김홍도 화풍의 여운

37 이 서화첩은 성균관대학교 박물관 개관 30주년 기념으로 출간된 적 있다: 『東遊帖』, 성균관대학교 박물관, 1994.

38 조선미, 「東遊帖考」, 『東遊帖』, 성균관대학교 박물관, 1994.

39 조선미, 「東遊帖考」, 『東遊帖』, 성균관대학교 박물관, 1994.

40 이태호, 『조선미술사기행 Ⅰ : 금강산, 천년의 문화유산을 찾아서』, 다른세상, 1999.

41 진준현, 『단원 김홍도 연구』, 일지사, 1999.

42 洪吉周, 「題檀園海山帖跋」, 『幐髻乙懺』 권5.

43 李忠九 譯, '松隅道中', 「東遊帖國譯文」, 『東遊帖』, 성균관대학교 박물관, 1994.

44 李忠九 譯, '詠路傍古塚', 「東遊帖國譯文」, 『東遊帖』, 성균관대학교 박물관, 1994.

45 李忠九 譯, '叢石亭', 「東遊帖國譯文」, 『東遊帖』, 성균관대학교 박물관, 1994.

설탄 한시각

1 유준영, 「구곡도의 발생과 기능에 대하여」, 『고고미술』 151, 1981.

2 정양모, '국립중앙박물관 소장 미공개회화 특별전', 『계간미술』 3, 1977년 여름호, 25~30쪽; 『한국회화』, '국립중앙박물관 소장 미공개회화 특별전' 도록, 국립중앙박물관, 1977, 도판213: 전시 때 『북새선은도권』에 찍힌 '韓○覺'이라는 朱文印을 확인하고 韓時覺으로 추정하였다. 필자가 검토한 바 당시 찍힌 '한시각'이 뚜렷하고 같은 圖印을 포함한 실경도가 《北關酬唱錄》 발굴로 분명한 확증을 갖게 되었다.

3 이 시화첩을 대하게 된 것은 1980년 가을 국립중앙박물관 이건상 학예연구관(당시 국립광주박물관 근무)의 도움으로 이루어졌다. 이 시화첩의 〈七寶山全圖〉에 1.35센티미터가량 크기로 '韓時覺'이라는 주문인장이 찍혀 있는데, 《北塞宣恩圖卷》보다 도인이 좀 더 뚜렷하다.

4 吳世昌, 『槿域書畫徵』, 계명구락부, 1928, 248쪽, 「韓時覺」 條 참조.

5 『性源錄』, 고려대학교 중앙도서관 영인본 13호, 1985, 622~625쪽.

6 「淸州韓氏世系表」 『性源錄』, 고려대학교 중앙도서관 영인본 13호, 1985.

7 유송옥, 「조선시대 궁중의궤에 나타난 반차도」 『풍속화』, 한국의 미 19, 중앙일보 · 계간
 미술, 1985, 194~195쪽 및 도판39 · 40 · 41.

8 『간송문화』 18, 1980, 도판20.

9 유송옥, 「조선시대 宮中儀軌에 나타난 班次圖」 『풍속화』, 한국의 미 19, 중앙일보 · 계
 간미술, 1985, 194~195쪽.

10 홍선표, 「17~18세기 한 · 일 회화 교섭」 「고고미술」 143 · 144, 1979년 12월, 16~39쪽.

11 유복렬, 『한국회화대관』, 문교원, 1969, 도판145 · 146.

12 이 자료는 필자의 원 논문 「한시각의 북새선은도와 북관실경도: 정선 진경산수의 선례
 로서 17세기의 실경도」 『정신문화연구』 34(한국정신문화연구원, 1988) 참조.

13 『增補文獻備考』 券 一八七, 「選擧考」

14 이상 내용은 『顯宗實錄』 券 八 · 九 및 『顯宗改修實錄』 券 十一을 참조하여 정리한
 것이다.

15 1986년 발표 때 이 뒤쪽 그림을 문묘에서 祭享하는 행사로 잘못 판단했다. 또한 이 그
 림은 앞 그림을 무과시 장면으로 판단하면서 뒤 그림을 문과시 장면으로 오인되기도
 했다: 「제29회 전국역사학대회 발표요지」, 252쪽.

16 안휘준, 「16세기 조선왕조의 회화와 短線點皴」 『진단학보』 46 · 47, 1976년 6월호,
 217~239쪽.

17 유송옥, 「조선시대 궁중의궤에 나타난 반차도」 『풍속화』, 한국의 미 19, 중앙일보 · 계간
 미술, 1985, 도판23.

18 金壽恒, 『文谷集』 권2, 〈詩〉.

19 金壽恒, 「文谷年譜」 上, 『文谷集』.

20 『동원 선생 수집 문화재』 특별전 도록』, 국립중앙박물관, 1981, 도판97 · 98.

21 이 두 그림은 〈격구정도〉 위에 쓴 발문의 '甲寅'년이 그림의 제작연대와 동일한 것으로
 추정된다. 이 연대는 현종 15년(1674)으로 그 해에 격구정을 세우게 되는데 그 기념으
 로 제작한 듯하다. 격구정은 이성계가 어린 시절 격구하며 놀던 곳이라 한다: 『新增東
 國輿地勝覽』 권50, 「함흥부」 참조.

22 『新增東國輿地勝覽』 권50, 「明川縣」.

23 최완수, 「謙齋眞景山水畵考」 『간송문화』 21, 1981, 51~53쪽.

24 남용익(1628~1692)은 서인 계열로 김수항과 함께 효종 7년(1656) 문중중시에 합격한
 인물이며(당시 남용익이 장원), 기사환국 때 명천에 유배되어 그곳에서 세상을 떠났다.
 함경도 실경도보다 십 년 전에 그려진 일본 풍경 그림이 현재 알려져 있진 않지만, 그
 그림들은 여기에 소개한 북도실경도들과 유사한 형식에서 크게 벗어나지 않았을 것이
 다. 이를 통해 또한 당대 사대부층의 특별한 여행 때 기행시화첩을 제작하는 전통이 형

성되었음도 알 수 있다.

25 이러한 방향에서 조선 진경산수를 파악하려는 논지는 최완수의 앞 글에 잘 나타나 있다.

26 金祖淳, 『楓皐集』; 吳世昌, 「鄭敾」 條, 『槿域書畵徵』, 계명구락부, 1928.

※ 1988년 이 글을 발표한 뒤로 한시각에 대한 논문 두 편이 나왔다: 이건상, 「북새선은도와 북관수창록: 설탄 한시각의 실경산수도」, 『미술자료』 52, 국립중앙박물관, 1993; 이경화, 「북새선은도 연구」, 『미술사학연구』 254, 한국미술사학회, 2007.
한시각은 1655년 통신사의 일행으로 일본을 다녀온 뒤, 1681년(숙종 7년) 청나라에 동지사 겸사은사의 수행화원으로 다녀왔다. 한시각이 수행화원이었던 증거는 시상자 명단에서 확인된다: 『承政院日記』 肅宗 八年 七月 八日.

동회 신익성

1 정옥자 교수는 조선 후기를 인조반정 이후로, 임형택 교수는 18세기 예술의 새로운 양상에 대한 전환점을 17세기로 파악하면서 다음과 같이 언급한 바 있다.
; 조선 후기란 1623년 仁祖反正 이후 1894년 甲午更張으로 설정하였다. (중략) 인조반정은 서인이 주도하고 남인이 동조하여 일으킨 정변인데…… 이미 16세기 후반에 更張이 필요하다고 역설하며 구체제의 대대적인 개혁을 주장한 바 있는 栗谷 李珥(1536~1584)의 학통을 계승한 서인이 정권의 주도권을 장악했다는 사실은 조선 후기 사회를 예시하고 있었다. 뒤이어 일어난 丙子胡亂(1636)으로 인하여 일시적 좌절이 있었지만 순정 성리학도를 자처한 사림이 정권 담당자가 됨으로써 양란으로 구체제가 와해된 조선사회를 순수 성리학 이념으로 재정비하는 계기가 되었던 것이다. 사림이 되는 일차적 요건이 성리학이라는 학문에 있었기 때문에 신분적 한계나 혈연과 가문이라는 요소가 이차적으로 밀려난 느낌마저 있었다. 조선 후기에 제시된 제반 사회경제정책이 모두 이들의 정치이념에서 도출되었던 것이다. 인조반정이야말로 조선 후기의 기점이 될 수 있는 내재적 요인이다: 鄭玉子, 『朝鮮後期 知性史』, 일지사, 1991, 10~11쪽.
; 지금 18~19세기는 특별한 시간 단위처럼 설정되어 있으나 실은 논의를 위한 편의적 구분에 지나지 않는 것이다. 나눈다면 오히려 17~19세기를 하나의 시기로 잡는 편이 적절할 듯싶다. 17세기를 고비로 동아시아 大局이 전환한 것이다. 한반도는 전환의 중심점이었음에도 왕조체제가 바뀌지 않고 그대로 연속되었다. 하지만 역시 전환의 국면에 처해서 변화가 착종된 모습으로 진척되었다: 임형택, 『한국학연구』 7, 고려대학

교 한국학연구소, 1995, 5∼24쪽: 임형택, 『한국문학사의 논리와 체계』, 창작과 비평사, 2002, 235쪽.

2　申翊聖, 「樂全堂年譜」 참조.

3　김은정, 「樂全堂 申翊聖의 文學硏究」, 서울대학교 대학원 박사학위 논문, 2005.

4　김은정, 「樂全堂 申翊聖의 文學硏究」, 서울대학교 대학원 박사학위 논문, 2005, 국문 초록.

5　김은정, 「樂全堂 申翊聖의 文學硏究」, 서울대학교 대학원 박사학위 논문, 2005, 203 쪽.

6　김은정, 「樂全堂 申翊聖의 文學硏究」, 서울대학교 대학원 박사학위 논문, 2005, 204∼208쪽.

7　김은정, 「樂全堂 申翊聖의 文學硏究」, 서울대학교 대학원 박사학위 논문, 2005, 215∼216쪽.

8　이종묵, 「조선 중기 시풍의 변화 양상」, 『한국 한시의 전통과 문예미』, 태학사, 2002, 467∼495쪽.

9　안대회, 「18세기 漢詩史 서설」, 한국한시학회, 『한국한시연구』, 태학사, 1998, 221∼253 쪽; 노경희, 「17세기 전반기 관료문인의 산수유기 연구」, 서울대학교 대학원 석사학위 논문, 2003.

10　노경희, 「17세기 전반기 관료문인의 산수유기 연구」, 서울대학교 대학원 석사학위 논문, 2003, 64∼65쪽.

11　노경희, 「17세기 전반기 관료문인의 산수유기 연구」, 서울대학교 대학원 석사학위 논문, 2003, 국문초록.

12　노경희, 「17세기 전반기 관료문인의 산수유기 연구」, 서울대학교 대학원 석사학위 논문, 2003, 65쪽.

13　배미정, 「동양위 신익성의 광주별서」, 『문헌과 해석』 33, 2005 겨울, 110∼127쪽.

14　『仁祖實錄』 卷 十二, 四年 一月 三日 丁未 條.

15　吳世昌, 『槿域書畵徵』, 계명구락부, 1928.

16　金尙憲, 『淸陰集』; 번역은 『국역 槿域書畵徵』, 시공사, 1998, 517∼518쪽 참조.

17　曹夏望, 『西州集』; 吳世昌, 『槿域書畵徵』, 계명구락부, 1928.

18　李植, 「題東淮畫帖」 『澤堂集』; 吳世昌, 『槿域書畵徵』, 계명구락부, 1928.

19　『간송문화』 16, 繪畫 XI 朝鮮文人畫, 한국민족미술연구소, 1979, 도판16; 『간송문화』 65, 繪畫 X X X X 朝鮮中期繪畫, 한국민족미술연구소, 2003, 도판50.

20　신영주, 「17세기 문인들의 趣의 구현과 서화금석에 대한 관심」, 성균관대학교 대학원 박사학위 논문, 2006.

21　申翊聖, 「書朴錦洲所藏書畫帖後」 『樂全堂集』 卷 八; 번역은 김은정, 「樂全堂 申翊聖 의 文學硏究」, 157∼158쪽을 기초로 수정 보완하였다.

22　김은정, 「五子詩 창작배경 및 화답시 연구」 『진단학보』 96, 진단학회, 2003, 123∼146

쪽.

23 홍광훈, 「왕세정 문화이론 연구: 예원치언과 그 문학론」, 『인문논총』 15, 서울여자대학교 인문과학연구소, 2006, 57~76쪽.

24 노경희, 「17세기 明代文學論의 流入과 漢文散文의 朝鮮的 전개에 대한 一考」, 『고전 문학연구』 27, 2005, 423~451쪽,浣

25 申翊聖, 「村行詠李楨畫」, 『樂全堂集』 卷 一.

26 申翊聖, 「寄李緯國求李澄畫」, 先集 一, 『樂全堂稿』 卷 三.

27 申翊聖, 「余求李澄畫, 用故絹布裁爲數幅, 或謂李生國手, 遊貴家, 日掃好東絹, 豈 肯浣此弊質, 余遂題古風一首以勖之」, 先集 一, 『樂全堂稿』 卷 三.

28 申翊聖, 先集 五, 『樂全堂稿』 卷 十三.

29 申翊聖, 先集 十五, 『樂全堂續稿』 卷 十四.

30 申翊聖, 「題仁興君所藏朱端畫軸」, 先集 十五, 『樂全堂續稿』 卷 十四.

31 申翊聖, 「病中題石陽正畫竹」, 先集 一, 『樂全堂稿』 卷 三.

32 안휘준, 「절파계 화풍의 제 양상」, 『한국회화사연구』, 시공사, 2000, 558~619쪽.

33 金鎏, 〈題東陽都尉上林賦圖軸小序〉, 『北渚集』 卷 三.

34 李敏求, 〈上林賦文徵明畫仇十洲畫後序〉, 『東洲集』 卷 二.

35 황정연, 「조선시대 서화수장 연구」, 한국학중앙연구원 한국학대학원 박사학위논문, 2007, 212~230쪽.

36 張維, 〈仇十洲女俠圖跋〉, 『谿谷集』 卷 三; 李植, 〈仇十洲女俠圖跋〉, 『澤堂集』 卷 九; 李明漢, 〈仇氏女俠圖跋〉, 『白洲集』 卷 十六; 이상 내용은 김은정, 「樂全堂 申翊聖의 文學硏究」, 193~195쪽.

37 申翊聖, 〈書徐淸風貞履素粧畫帖後〉, 先集 十五, 『樂全堂續稿』 卷 十四.

38 『간송문화』 65, 회화ⅩⅩⅩⅩ 조선중기회화, 한국민족미술연구소, 2003.

39 申翊聖, 〈題岳陽亭圖後〉, 先集 十五, 『樂全堂續稿』 卷 十四.

40 李持平裏氏 訪余廣陵墓菴 授以赫蹄曰 此文獻公書院儒生記先生舊莊及俞潘溪岳 陽亭詩序也 先生嘗愛亭之勝 欲描畫爲圖 而不果就云 亭雖就荒 形勝不改 爲圖而 藏之 以成先生之夙志 寓後人追慕之誠者 院儒之意也 子盍圖之 今距先生之世遠 矣而先生之道益明 因其道而思其人 思其人而尋其跡 至欲圖畫而傳之者 其志勤矣 乃出絹素 令國工李澄寫之 髣髴於競秀爭流之地 有以起遐想而追高躅矣 澄雖善 畫未嘗見崑頭流山水 衹据文字之形容而爲之 豈能肖其眞面目哉 天下以繪像泥塑 祀 先代聖賢 其一膚一髮 豈皆亡爽 以其可敬者存焉耳 先生之遺跡 在競秀爭流之地 千古不抹者爲可圖 何必求於一丘一壑之似也 噫 余嘗恨先生之言論風旨不多見於 世則欲與其鄕人探討遺事者雅矣 因是而獲覩南冥寒岡諸先正之遊記中論著者 不 啻置身於亭皐之下 訪其餘芬 詎非幸也 遂手篆其額 書先生絶句若潘溪詩序于圖 之下粧池作軸 以歸書院 識其顚末 時崇禎癸未立冬也 東陽後學 申翊聖拜書: 이 글 은 성균관대학교 박물관 김채식 선생의 번역을 토대로 하였다.

41 이태호, 「實景에서 그리기와 記憶으로 그리기: 조선 후기 진경산수화의 視方式과 畫角을 중심으로」 『미술사학연구』 257, 한국미술사학회, 2008, 141~185쪽.

42 김지혜, 「허주 이징의 생애와 산수화 연구」 『미술사학연구』 207, 한국미술사학회, 1995, 5~48쪽.

43 조규희, 「조선시대 별서도 연구」, 서울대학교 대학원 박사학위 논문, 2006, 74~179쪽.

44 申翊聖, 先集 十五, 『樂全堂續稿』 卷 十四.

45 이태호, 「예안 김씨 가전 계회도 삼례를 통해 본 16세기 계회산수의 변모」 『미술사학』 14, 한국미술사교육연구회, 2000, 5~31쪽.

46 李敏求, 《白雲數帖》 跋文: 이 글은 가회고문서연구소 하영휘 선생이 번역한 것이다.

47 李敏求, 「白雲數記」 『東州集』 卷 三.

48 李敏求, 「白雲數記」 앞 부분, 『東州集』 卷 三; 김은정, 앞 논문, 168쪽에서 재인용.

49 申最, 「白雲數謠序」 『春沼集』; 배미정, 「동양위 신익성의 광주별서」, 124쪽에서 재인용.

50 李敏求, 「白雲數記」 『東州集』 卷 三: 濟南의 李攀龍은 白雪數를 짓고 그 안에 蔡姬를 두고 文墨으로 스스로 즐기다가 손님이 오면 문득 문을 닫아걸고 맞지 않아서 簡貴의 명성을 얻었는데, 옹의 詞翰과 風流는 李攀龍에게 뒤지지 않는다. 누대 안 사람 중에 蔡姬 같은 이가 없는 것은 논할 바가 아니나, 강산에 오르고 조망하는 아름다움과 나무에 깃든 구름과 아지랑이의 승경은 濟南과 같이 상공업이 발달한 도시에 배와 수레가 모여드는 거리와 비교하여도 오히려 더 낫다. 만약 나같은 이가 다행히 동쪽으로 간다면 차그릇과 술잔을 갖추고 누대 아래 배를 매어 대접해 줄 것이니, 반드시 초면의 사람이라고 해서 막지는 않을 것이다. 李攀龍에 비해 얻는 바와 자처한 바가 어떠하리오?: 김은정, 「樂全堂 申翊聖의 文學 硏究」, 169~170쪽에서 재인용.

51 申翊聖, 「亡妾朴玉壙銘」 『樂全堂續稿』 卷 九: 東淮居士의 侍妾은 이름이 玉이고 성은 朴이니 가계가 密陽에서 나왔다. 萬曆 戊午年(1618) 5월 丙辰일에 나서 崇禎 壬午年(1642) 11월 27일에 졸하였으니 나이가 겨우 스물다섯이었다. 처음 술자리 사이에서 봤을 때 나이가 겨우 열넷이었지만 제법 거문고를 탈 줄 알았다. 丁丑年(1637)의 난리 때 나를 따르면서 절개를 지켰으며, 戊寅年(1638) 東淮로 이끌고 들어와 귀전하였다. 살았을 때 담박하여 편안히 처신하였고, 손이 이르면 술과 음식을 받들었다. 또한 선친의 歌絃山曲과 陶淵明의 歸去來辭를 잘 읊조려 흥을 돋우었으니, 居士가 또한 편안히 여겼다: 김은정, 「樂全堂 申翊聖의 文學硏究」, 170쪽에서 재인용.

52 申翊聖, 「五子詩」 「十子編」 『樂全堂集』 卷 一: 김은정, 「樂全堂 申翊聖의 文學硏究」, 23~31쪽.

53 申翊聖, 「移居」 「疊前韻酬南坡」 『樂全堂集』 卷 三.

54 申翊聖, 「斗窩」 《樂全堂集》 卷 三.

55 申翊聖, 「贈守能上人序」 《樂全堂集》 卷 五: 나는 평소 山人이나 衲子와 더불어 노니는 것을 좋아하여 저들 중 조금이라도 지식이 있는 이는 나를 찾아왔다. 세상에서 이른

바 老宿 名師라 일컬어지는 義瑩 · 法堅 · 性淨 · 應祥 · 海眼 · 覺性 · 彦機가 모두 나와 평소 친분이 있는 이들이다. 입적한 이는 빼고 살아 있는 이로 말하자면 應祥의 德器, 海眼의 재주와 지식, 覺性의 警發, 彦機의 雅操가 모두 그 명성과 어긋나지 않았다. 淨師 禪門의 높은 행적은 이름할 만하여 이름한 것에 그치지 않는다. 그러나 혹은 戒律에 힘쓰고 혹은 스승의 設을 전수하느라 三敎를 잡고서 守能처럼 자유자재하고 분방한 자가 없었다: 김은정, 「樂全堂 申翊聖의 文學研究」, 32~33쪽에서 재인용.

56 신익성과 불교와의 관계에 대하여는 김은정, 「樂全堂 申翊聖의 文學研究」, 32~39쪽 참조.

57 배미정, 「동양위 신익성의 광주별서」, 120~127쪽 참조.

58 申翊聖, 先集 目錄, 『樂全堂年譜』.

59 인조 연간을 전후한 경세변화에 대하여는 한명기, 「병자호란 패전의 정치적 파장」 『동방학지』 119, 연세대학교 국학연구원, 2003, 53~93쪽; 한명기, 「16 · 17세기 명 · 청교체와 한반도」 『명청사연구』 22, 명청사학회, 2004, 37~64쪽; 한명기, 「17 · 18세기 한 · 중관계와 인조반정」 『한국사학보』 13, 고려사학회, 2002, 9~41쪽 등 참조.

60 申翊聖, 「舟下廣陵望京城」 『樂全堂集』 卷 四.

61 〈신익성 초상〉은 이 글의 원 논문에 실려 있다: 이태호, 「17세기 인조 시절의 새로운 회화 경향: 동회 신익성의 사생론과 실경도, 초상을 중심으로」 『강좌미술사』 31, 한국불교미술사학회 · 한국미술사연구소, 2008.

62 이태호, 「한시각의 북새선은도와 북관실경도: 정선 진경산수의 선례로서 17세기 실경도」 『정신문화연구』 34, 1988, 207~235쪽; 유준영, 「九曲圖의 발생과 기능에 대하여」 『고고미술』 151, 한국미술사학회, 1981, 1~20쪽; 유준영, 「조형예술과 성리학: 화음동정사에 나타난 구조와 사상적 계보」 『한국미술사논문집』 1, 한국정신문화연구원, 1984, 1~38쪽.